以此書送給我親愛的兒子

頭部造形規律之解析

作者／魏道慧
著作財產權人／魏道慧
e-mail／artanat@ms75.hinet.net

發行人／陳偉祥
出版者／北星圖書事業股份有限公司
地址／新北市永和區中正路458號B1
電話／886-2-29229000
傳真／886-2-29229041
網址／www.nsbooks.com.tw
e-mail／nsbook@nsbooks.com.tw
劃撥帳戶／北星文化事業有限公司
　　　　　劃撥帳號50042987
出版日期／2017年6月臺初版
定價／新臺幣850元

ISBN　978-986-6399-57-2

國家圖書館出版品預行編目(CIP)資料

頭部造形規律之解析 /
魏道慧作. – 初版. – 新北市 : 北星圖書, 2017.06
256面 ; 28×21公分
ISBN 978-986-6399-57-2(平裝)

1.藝術解剖學

901.3　　　　　　　　　　　106003074

頭部造形規律之解析

Analysis of Head Modeling Law

魏道慧 著

為了一個理想——結合「人體結構與藝術構成」——而走入這條漫長而孤獨的路。三十多年來在藝用解剖學、基礎塑造、人體素描教學中，以科學的態度實際地研究與實驗，至今終於完成這本「實用的藝用解剖學」。

本書為了配合美術實作，極力地擺脫從醫用解剖學繼承而來的包袱——由裡而外細分的解剖知識，回歸到藝用解剖學應有的認識模式——整體先於細節、由外而內的認識模式。研究人體造型的主題雖然古老，但是，站立在數位時代的二十一世紀，採用了可量化、可複製的攝影與光影分析來更新研究途徑。筆者為了化不可見為可見，採用計畫性的「光」探索影響體表的解剖結構，以突破一般觀察無法確切得知之限制，有系統地證明「頭部的造形規律」。

為了證明它可以有效地與實作結合，續寫了「頭部造形規律之立體形塑應用」，將造形規律應用至 3D 建模與胸像塑造。在「數位建模中的頭部形塑—以 ZBrush 實作為例」，詳細地呈現造形規律的應用過程，立體塑形方法在數位虛擬與實體雕塑皆相通，重在觀念而不限於媒材、技法，更不限於立體或平面之應用。

正式著手此書有八年的時間，期盼本書能充實藝術教育，帶給藝術界的朋友實質幫助，也望同好惠予賜教！

魏道慧 謹誌
二〇一七年六月於臺北

魏道慧作品

I went into a long and lonely research journey for the purpose of combining Human Anatomy and Artistic Composition. For the past 30 years, I had conducted countless experiments while teaching Art Anatomy, Figure Drawing and Clay Sculpture. Finally, I completed this "Practical Art Anatomy".

In order to be used in accordance with art, in writing this book I tried to get rid of the limitations of the traditional medical anatomy—the research method of anatomy from inside to outside—and return to the fundamental mode of art anatomy, that makes the whole precedes details and explores from outside to inside. Although the study of human body modeling is an ancient art, in view of the digital era of 21st century, I used a new research method of quantifiable and replicable photographic and light and shadow analysis. To make the invisible visible, specific lights were designed to explore the anatomical structure of body appearances. This kind of arrangement helps to break through the barrier and limitation of ordinary observation to bring out the definite results that we cannot get in the past, and proved "The law of head modeling" systematically.

In order to prove this method can be effectively implemented with practicality, I wrote the sequel "Application of the Law in 3D Head Modeling". It described the utilization of regular modeling pattern to build 3D model and portrait. In "3D modeling of head sculpture— examples using ZBrush", I demonstrated the process of applying the Law of Modeling. The method of 3D can be used in virtual and practical sculpture. What really matters is the concept, not the media material and techniques, nor is it limited to 3D or graphic works.

I had been working on this book for the past eight years, and I hope it can help to enrich our art education and offer some practical help to the art circle. Any feedback from the readers would be sincerely appreciated.

WEI, TAO-HUI

CONTENTS

目錄

肆、五官的體表變化

附 件

⊃ 尼古拉・布洛欣（Nikolai Blokhin）作品,目光隨著手指、層層衣褶移到臉部,再隨著衣襟、視線向上與向外擴張。在頰側的暗調襯托下,臉正面的範圍被劃分出來,眉、眼、鼻、口角、下巴的左右對稱點連接線相互平行,強烈表現出頭部方向。與頭部相較,胸部較逆向、骨盆更逆向、上臂順向後移,體塊方位的不同表現出豐富的動態。臉部強而有力的下巴、下顎角、顴骨弓以及咬肌的隆起,結構感豐富,淚溝、鼻唇溝劃分出眼、頰前、口唇的範圍。細膩中又蘊藏瀟灑、粗獷。

I. Establishment of Wide Range of Head—The Modeling Law in Peripheral contour corresponding to Deep Space

II. Enhancement of The Cubist Vision-The Modeling Law of Surface Interface

○ 林孟萱・大一基礎塑造作業

緒論
INTRODUCTION

1.「醫用」解剖學與「藝用」解剖學概況

人體解剖學（human anatomy）是研究人體形態和結構的科學。科學的解剖啟於西元前 1000 年的中國，而希臘、埃及等文明古國亦曾透過解剖來探索人體。[1] 解剖人體在中世紀一度是歐洲的民間娛樂，往醫學發展後成為嚴格的學術體系。十六世紀被稱為「解剖學世紀」，以義大利最為鼎盛，由於對圖解的熱切需求，藝術家與印刷界紛紛投入出版品的製作。[2] 文藝復興時期，首先是藝術家伯拉友羅（Antonio Pollaiuolo， 1429/33 -1498）描繪運動中的人體，接著是達文西（Leonardo Da Vinci， 1452-1519）與米開蘭基羅（Buonarroti Michelangelo， 1475-1564）的研究人體，他們對人體的禮讚，促使藝術表現達到新的高度；1543 年維薩留斯（Andreas Vesalius， 1514-1564）的七卷著作《人體構造》（Humani Coroporis Fabria）問世，對後世影響深遠。當時科學與藝術的緊密結合，使原本探索生理的解剖學逐漸發展至著重人體形態的「藝用解剖學」（Anatomy for Artists； Art anatomy）。

藝用解剖學是一門相當困難的課程，但是，對於造形藝術具有高度的重要性。今日的歐洲的頂尖院校中，依然將此列為美術學院第一年的基礎科目；例如，英國藝術與設計類大學排名第一的牛津大學（Oxford University），將人體解剖學（human anatomy）與素描並列為第一年的課程。[3] 根據 2008 年法國巴黎高等美術學院出版的圖錄《體之形：美術學院的一門解剖課》（Figures du Corps: Une Leçon d'Anatomie à l'École des Beaux-Arts）之報導，學院的解剖學教學法分成許多步驟，首先從剖開、支解的人體學習，再從古希臘羅馬的雕像中認識理想化的造形，最後才是人體寫生。（圖 1）學系本身有如博物館一般收集了大量的骨骼標本、典藏優秀的真人模型，以及大量的圖片，這些收藏也成為醫師與學者們參訪研究的重地；除了研究平面、立體模型與聘請模特兒，教師們也致力於發展各種教具，例如能拆肉見骨的石膏肖像模型、用立體透鏡來觀看人體局部的攝影等等。十九世紀時以真人模特兒、圖本、骨骼模型

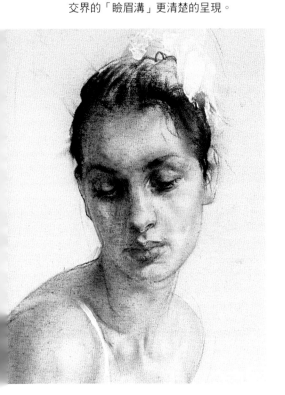

〇 尼古拉·布洛欣（Nikolai Blokhin）作品，視線向下時黑眼珠外面突起的角膜推動下眼瞼，下眼瞼呈現褶紋；眼球與眉弓交界的「瞼眉溝」更清楚的呈現。

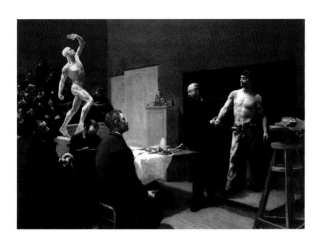

◖圖1 沙勒（François Sallé， 1839-1899），《高等美院地解剖課》（The anatomy class at the Ecole des Beaux Arts），1888 油畫 218x299 公分. 法國畫家畫家描繪巴黎高等美院解剖課實景，可知當時教師透過真人模特兒、掛圖、真人骨骼模型與石膏像，多方進行講解。

等教具來多方進行講課的方式，也深深啟發了美國的藝術學院。[4] 除了藝術領域，醫學院的解剖課也歡迎藝術家加入，這是因為在某個角度來講，解剖研究與美術創作可以並進，共享了相同的學習管道，雖然應用的目的不相同。[5] 或許可說，藝用解剖學本身的學習方法是介於科學認識與美感創作之間，而以多元的方式學習正是由古至今的趨勢。此外，今日學界因為「視覺文化」（Visual Culture）研究方法流行，藝用解剖學也成為了解過去時代對人的價值、科學進展、社會制度、刑罰文化、醫療演進的一扇窗，重新檢視這門學科，等同於檢視我們自己與變動不息的世界，將有豐富的發現。

2.「藝用解剖學」的研究現況

如果說藝用解剖學的學習途徑應該多元，反觀在目前國人的學習管道與資源卻非常有限。西方國家盛行人體藝術，主要繼承古代希臘羅馬文化中對「人」形象的高度重視，繪畫與紀念碑中常將各種抽象寓意化為人形，使得人像在城市、建築、住家與花園中十分平常。眾多的博物館內更有來自世界各地的藝術精品，訴說著人的故事，此種視覺素養在社會教育中自然形成；加上美術學院的解剖學從中世紀開始就與醫學研究合流，美術學院的教學資源長久累積，形成與非西方國家的高度差異。

中國的美術學院體制，在二十世紀前半葉繼承法國系統，雕塑教育受到蔡元培、劉海粟等有識之士的重視，以為「音樂、建築皆足以表示人生觀，而最直接者為雕塑」；1924 年開始成立專科，引進留法教師來推行現代化教學。然而 1950 年之後，這種模仿巴黎高等美院頭像、胸像和人體習作的教學，被認為重寫生卻基礎訓練不足，不符合服務人民的社會需求，而迅速轉向蘇聯的社會寫實風格。[6] 縱然教學系統風格轉變，人體藝術與雕塑的發展在中國所受到的重視與日俱增，因應現代化思潮，藝用人體解剖學在 1930 年代開始發展，最初有陳之佛於 1935 年出版的《藝用人體解剖學》，即以西歐的知識系統為基礎。在臺灣，藝用解剖學內容亦承襲西方的系統與價值觀，近年卻面對嚴峻的挑戰，知識仰賴極少數的教師與

藝術家，此外，臺灣的藝術教育現況不同於西方及中國，很多學生在進入大學時仍是美術的初學者，基本寫實能力不足，在有限的資源與時間下，更迫切需要有效率的學習方法。

3.文獻探討

縱觀目前藝用解剖學的文獻，可以發現一種特殊的趨勢—那就是徹底延用醫學解剖的認識論；要理解這個趨勢，必須先回到科學與藝術領域重疊的解剖學。西方人體醫療學問從西元第二世紀開始，哲人兼生理學家、解剖學者蓋倫（Claudius Galenus，129～199）就提出骨骼、神經、動脈、肌肉、靜脈之說，也就是後來醫學史學家蘇特荷夫（Karl Sudhoff, 1853-1938）的所謂「人形五系」（Five-Figure Series），這種區分的學術哲學（scholastic philosophy for distinctions and enumerations）是為了便於記憶，在醫學的實務、研究與教學圖式上有深遠的影響。[7] 前文也曾指出，西方學院的藝用解剖學是從醫學解剖分流而來，兩者相輔相成。醫學透過解剖，將人體分區、分段、分節做更詳細的分析；而藝用解剖學則通過觀察，將視覺經驗、客觀分析與主觀表達來組合成一個活生生的整體。[8] 兩者的研究目標並不一致，研究方法理當也應隨之不同。更明確地說，醫學解剖學是從內部生理結構查清病因，探問治療方式，因而以分離人體、劃分成為各個子系統來研究。相對地，藝用解剖學的研究目的在揭示人體的外在造形規律，支援美術實作中人體的描繪，更注重影響外部形態，因此研究著重整體造形以及影響外在形體的解剖結構。比較見表一。

來自西方的翻譯著作是國人認識藝用解剖學的重要管道，而近年中國的個人著述及翻譯書籍密集出版，呼應了新時代對人體造形知識的實際需求。也有一些書籍直接延伸自醫學解剖學，大量的精密解剖圖妨礙了人體形態的生動活力，既嚇壞了學生，又窒息了創意；或是一些太過藝術化、沒有系統，不知從何應用。筆者的研究目標在整體先於細部、由外而內的認識解剖結構，提高藝用解剖學的實用價值，影響本研究的著作舉例說明如下：

▶▶ 表 1・醫學解剖學與藝用解剖學的比較

學科別	研究目的	研究途徑
醫學解剖學	1. 從內部生理結構查清病因 2. 如何有效治療	剖開、分離成系統，各個組織再分為更精細的顯微形體，直到細胞本身結構。
藝用解剖學	1. 揭示人體的造形規律 2. 支援美術實作中人體的描繪 3. 注重人體的體積和內部結構對外部形態的影響	1.從體表標誌反向追溯內部骨骼、肌肉等之解剖形態事實。 2.藉由觀察與分析的歸納出正面、側面、背面的造形規律。 3.以自然人對照名作，來瞭解其中解剖形態之表現及藝術手法之應用。

美國雕塑家艾略特・古德芬格（Eiot Goldfinger）於 1991年由牛津大學出版的 Human Anatomy for Artists（中譯《牛津藝用人體解剖學》）。模特兒照片與肌肉、骨骼對照圖，對瞭解外在形態與內部結構關係有直接貢獻。尤其是「人體的基本造型」這一章筆者最為欣賞，例如：人體模特兒與各種幾何圖形化造形的對照圖，分成全身、頭部、手部三單元；全身以軸線造型、塊狀造型、連續面造型、由粗到細的圓柱體造型與卵圓形造型與模特兒對照，其中的「塊狀造型」充分表現出動態中每一體塊的不同方位，因此筆者將它引用至人體素描、塑造教學中，以加強人體姿態觀念。[9]（圖 2）至於頭部亦以塊狀造型、圓體造型、圓平面的組合造型、皮表下方的結構形態造型與簡化的平面造型與模特兒對照，其中的「簡化的平面造型」，則促使筆者進一步地改良，讓面與面之間的交界移至正確的解剖點處，以符合人體之造形規律，重新製作出「幾何圖形化 3D 模型」，以此簡化圖型強化讀者的基本造形觀念。《牛津藝用人體解剖學》有系統地研究人體，是一本非常有價值的書。唯書中模特兒照片呈現了局部起伏，但體、面感不足，而文字說明多在描述解剖現象，太偏重生理現象，欠缺對造形的探討，甚為可惜！。[10]

匈牙利著名美術教育家耶諾・布爾喬伊（Jenö Barcsay）2001 年出版了中譯的《藝用人體解剖》（Anatomy for the artist），該書是二十世紀 50 年代歐洲藝術院校指定教材，行銷世界各地，被翻譯成多種文字，是作者多年研究藝用人體解剖學及素描教學的總結。[11] 全書配以工整手繪的素描，有系統的從骨骼至肌肉逐步全身介紹，屬於典型的解剖結構分析模式，文字說明也是解剖內容，章節中穿插模特兒素描，以體現藝術的需求。最後幾頁以素描提示人體「重心」、「對峙平衡」等狀況，但文字、素描皆未切中要點，甚為可惜，例如「重心」，在立姿中僅呈現二行多的文字及雙腳平均分攤身體重量圖片，至於重量落在一腳之現象完全未提及；坐姿之說明亦不得要領。重心偏移時人體為取得全身平衡所產生的矯正反應是「對峙平衡」，在穩

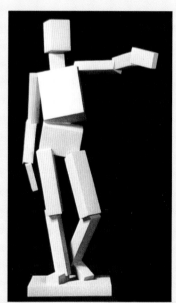

○圖 2　美國雕塑家艾略特・古德芬格（Eiot Goldfinger）出版的 Human Anatomy for Artists（中譯《牛津藝用人體解剖學》中的人體幾何圖形化造形，充分表現出動態中與每一體塊的不同方位。

定、舒適的姿勢中也有一定的規律，文中並未提及。雖然本書中筆者是在「探討頭部造形規律」，但是，頭部與全身造形是息息相關的，因此筆者在下一本書《頭部造形規律之立體形塑應用》中的「參、泥塑中的胸像成型」的第一節中就針對人體和諧的根本——「重心線」、對峙平衡所造成的人體「動勢」……等做明確的說明，並且以自然人、名作證明其規律。耶諾‧布爾喬伊的《藝用人體解剖》對造形規律以及解剖位置之研究是不足的，但是，對於欲深入研究各個骨骼、肌肉者是非常重要之參考著作。

　　藝術家、醫學圖解畫家暨藝術學院素描教師史蒂芬‧羅傑斯‧佩克（Stephen Rogers Peck）於 1951 年出版的《牛津藝用人體解剖學》（Atlas of Human Anatomy for the Artist），在 2010 年出版中譯本，前三章從骨骼、肌肉、表面解剖逐一介紹人體全身，主文字除了生理解剖，也對局部造形加以說明；但是每單元附以兩種手繪圖，一是精美的明暗表現的解剖圖，其明晰勝於任何拍攝，是所有解剖書中圖譜無法比美的，筆者在本書中也引用了幾張他的解剖圖。[12] 二是線條表現的插圖，示意造形特點，以與美術表現結合。[12] 後三章從人體各部位，進入整體關係的探索，如：比例、平衡與運動、年齡、性別與種族的差異、情感表達。然而在「平衡」章節的「人體重心線」中，雖然有一頁文字和六張圖片，僅約略的談到雙腳平攤身體重量時重心線經過的位置，也完全未提及身體重量落在一腳時重心線經過的位置，以及它的之造形規律，亦未說明坐姿之狀況。全書配以多幅照片，但是，照片僅呈現局部起伏，大的立體感較不足，這幾乎是所有藝剖書共有的現象，甚為可惜。筆者在《頭部造形規律之解析》中是以「光」突顯影響體表的解剖結構，以印證出不可見的體塊分面造形規律，當然筆者也是得利於數位攝影之發明。總之，史蒂芬‧羅傑斯‧佩克 1951 年出版的《牛津藝用人體解剖學》也是本嚴謹、有系統、內容豐富的五星級藝剖書。

　　John Raynes 於 1979 年出版的「Human Anatomy for the Artist」從人體骨骼、肌肉全面地介紹至體表，他捨棄一般解剖書圖從正面、背面、內側、外側的介紹模式，以多張手繪圖片瀟灑達意的呈現特殊角度、特殊動態之造形。[13] 頭部骨骼介紹達六頁，七張圖片中有二張頭部後仰的大動作，增進讀者對下顎骨與頸椎解剖結構的瞭解；三張頭骨圖是以點描法完成，其中男性重要體表標誌如「眉弓隆起」、「眉間三角」、「顱頂結節」、「顱側結節」、「顳窩」、「頦粗隆」、「頦結節」、「顴骨弓」等皆清楚表現，但文字中未標出這些造形重點名稱，亦未深究它們在整體造形中的位置關係，而這些是筆者在本書《頭部造形規律之解析》中所努力論證處。臉部肌肉介紹有二頁，包含大半頁一般性的文字介紹、一張全頁肌肉圖、一幅肌肉範圍圖，但是，對肌肉對體表的影響不甚考究，例如：下唇角肌（口角降肌）的附著點位置太高，應在口角，因為它的作用是下拉口角。插圖中有多張人體素描，但呈現方式與解剖結構結合度不夠緊密；最後一章「藝術作品中的人體解剖學」，較偏向於名作欣賞，對於解剖結構之應用無圖示、說明亦不緊密。

英國牛津大學教師薩拉・西蒙伯爾特（Sarah Simblet）（2008）著、約翰・戴維斯（John Davis）攝影的《藝用解剖學全書》（Anatomy for the Artist），是本印刷精美的書。[14] 頭部十二頁的介紹，四頁半為藝術照、半頁為模特兒表情特寫、一頁頭骨攝影、三頁半骨骼與肌肉手繪及圖上標示，這些標示僅限解剖名稱的註記；雖有精美的模特兒照片，但是，未確切連結外觀形態與內部結構。書中文字多偏向生理解剖內容，實作應用相關說明甚少。

胡國強 2009 年出版的《藝用人體結構教學》別出心裁，前言「學會觀察」，以藝術史家貢布里希（E.H. Gombrich）《藝術與錯覺》（Art and Illusion）的內文為引言，「…如果不知道事物應有的面貌的話，任何人都不能看見事物的本來面貌。…拿一個不懂結構、骨骼組織、解剖學的外行畫的學院式形象和一個精通此道的人的作品相比就可證明…二者看見的是同樣的生活，但是卻用不同的眼睛去看。」重要於「本然」，揭示了認識理想型態的前題，更引伸出觀察目的、觀察態度，以及「在整體結構中觀察」的重要。[15] 第三章的「頭部結構」占了全書的三十九頁，較一般的藝剖書籍比例更重許多。從「頭部的解剖結構」到「頭部的形體結構及五官特性」，由內部到外表形態，文中說明豐富，對外觀形態的描述詳實，並配合素描名作來詮釋，是一本頗具參考價值的藝剖書。書中圖片以解剖模型、解剖圖譜、手繪圖、素描、模特兒相對照，內部結構因此與表面形態連結起來。尤其所引用的「頭部解剖石膏像」細膩生動，因而筆者千方百計地尋找、購得，也就是筆者書中作者佚名的「農夫像」、「農夫解剖像」、「農夫角面像」石膏像，筆者將它與「烏東人體解剖像」、「烏東頭部角面像」對照研究，以印證人體造形的共同規律。胡國強的《藝用人體結構教學》，是本嚴謹、有系統、內容豐富的藝剖教本。

另一本專門研究頭部形態的書，是梁矢 2011 年所出版的「人物頭部結構形態學」。[16] 序言中可知作者期待研究出「頭像的外部形態完整的學識體系」，並批評「歷朝大師們都力圖研究出與頭像相關的一些規律，但是始終未在大師們的存世習作中看到系統的作品及闡述。」於是他從《達・芬奇筆記》中關於鼻子側面分類的一個零碎片段的記載，而產生把五官特徵形態系統歸類編輯的想法。他大篇幅地梳理大師及古本中的資料並加入自己的觀點，完成了對形態的研究。作者從五官著手，再進入頭髮、鬍鬚、頭部、皺紋、頸部與表情。針對「頭部的形態研究」這個與筆者研究相關的主題來看，作者將它分為「比例」、「塊面分析」、「透視形態」、「特徵形態」、「臉形」五部分，除了名作參考外，插圖全部以線條表現，可惜無法令人體會其中的結構感，尤其是在「塊面分析」中應可直接呈現體塊關係。全書未見解剖圖，全以「外部形態」來研究，內容非常值得參考，但內部結構應與外在形態的連動關係仍有仔細研究的空間。

● 尼古拉‧布洛欣（Nikolai Blokhin）作品，笑的時候大顴骨肌收縮、口角與眼尾距離拉近，多出來的軟組織則突出或凹陷收藏，例如：鼻唇溝（法令紋）加深、瞼頰溝與魚尾紋呈現，頰前隆起、下眼瞼隆起。

　　蘇聯的學者型藝術家 L.M.皮薩烈夫斯基（Lev Moiseevich Pisarevsky,1906-1974），他的作品和著作對美術教育都十分具影響力，所著的《雕塑頭像技法》包括六章，由於內容繁多，值得專文研究，筆者在下一本書《頭部造形規律之立體形塑應用》的「壹、頭部重要的解剖點——從皮薩烈夫斯基的《雕塑頭像技法》出發」中專文探討。藝用解剖學領域浩瀚，尚有許多待研究之處，市面上每本書皆有它的重點，也沒有任一本書能夠研究完備。

　　總結以上，當顯微鏡發明之後，藝用解剖學這個學科就出現了觀看的危機，一塊又一塊從內而外「切開」、「細分」的人體，使人們忘記了人體的統一與均衡。雖然到文藝復興之後科學家與藝術家逐漸分流，而十七世紀的專業解剖學者逐漸對「好的結構」（fine structure）感興趣，意思是「形態之下的事物必須用肉眼就能看見」，使得藝術家疲於解剖結構的研究而疏忽了與體表的結合。[17] 學習藝用解剖學最大的難度不在局部的肌肉、骨骼形態認識，而問題在它「如何將體表形態與內部解剖結合？」以及「如何與美術實作結合？」

4.研究目的與問題

　　本研究的目的在於尋找一種「實用的藝用解剖學」，擺脫從「醫用」繼承而來的包袱——由裡而外細分的解剖知識，回歸到藝用解剖學應有的認識模式——由外而內、整體先於細節。如果說過去的方法是從骨骼、肌肉，由內而外的認識，本研究創新地採取由外而內，從體表探索影響外在的內部結構，將解剖結構與體表形態密切結合。

　　本研究面對兩個問題：第一，如何在認識上，將人體外觀與解剖結構徹底結合？第二，如何使藝用解剖學的知識能落實於造形美術的應用層面？因此分成《頭部造形規律之解析》、《頭部造形規律之立體形塑應用》。先探索人體外觀與內在的解剖學事實的整體規律，再驗證此規律作為人體美術的應用價值。針對這兩個問題面，本書選定人體描繪中最重要的頭部造形來深入研究，企圖發展出一套有

效、實用的教學與認識方法。在人體結構中，頭部最能體現個別特徵，表現個體的思想與意圖。而人類無論人種、性別與老少，都有一張可資識別、獨一無二的臉，不僅是自我的標誌，也具備普遍共同的樣貌，因此從頭部研究切入不但能走向寫實、寫神，更逐漸臻至藝術自我表現的層面。

　　人體藝術具有系統化與美化的特質，早在文藝復興時期的 1474 年，畫家法蘭切斯卡（Piero della Francesca, 1415-1492）著作《論繪畫透視學》（De Prospectiva Pingendi），是從人體頭部的描繪方法，來當作透視幾何學與透視色彩學的入門基礎。而頭部的數學比例之標示，由畫家自行量化、描繪成有如地理學的等高線，觀察者從正面、側面、頂面、底面視點所見之各高度的水平線來呈現人體起伏的方法。[18]（圖 3）這體現了一種量化的理想，可見自古藝術家將人體描繪由空間轉化到藝術中的格式。對現代人而言，這種圖示技術太過複雜而難以實行，因此筆者企圖利用「光」為觀測手段，將頭部形體結構更清晰的格式揭露出來。此外，英國學者肯尼斯・克拉克（Kenneth Clark，1903-200）認為人體是一種「結合理想主義與數學比例的理想形式……堅信肉體是一件值得驕傲的形體，應該以完美的形態把它保存下來。」[19] 因此解剖學事實除了根據自然人體，也應該由藝術品來參佐，才能真正達成藝用解剖學的實用性。而本研究在自然人造形規律的探索中，亦引用名作加以印證，在下一本書《頭部造形規律之立體形塑應用》最後一節「名作中的造形探索」中，以自然人對照名作，探索其中的藝術手法。

5.綜合實證與行動研究的方法

　　本研究所針對的頭部造形規律是屬於可歸納的普世性問題，研究目的在尋找「頭部的造型規律」；而「立體形塑應用」的目的是以點、線、面來重新創作並再現人體造形，本質上有獨特性，因此兩者在認識上有先後次序：首先以相對客觀的研究途徑來觀察、挑選、分析並歸納出原則，

●圖 3　法蘭切斯卡（Piero della Francesca）《論繪畫透視學》書中的頭部解剖學透視圖例 Piero della Francesca's, De prospectiva pingendi, Book 3, figure lxiv.

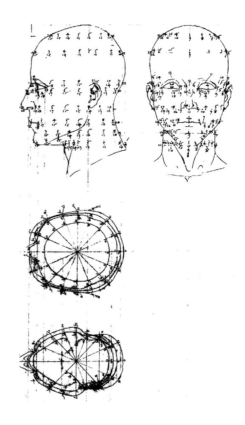

其次再從藝術實踐來印證上述原則。因應以上,「實證研究」(Empirical research) 成為方法論,樣本用觀察法、文件分析;第二階段主要是「行動研究」(Action Research),呈現筆者多年來對「藝用解剖學」認識方法的深度思考,本於「經驗主義」,並將其中的原則應用於立體形塑的實踐。

實證認識論是本研究核心的哲學觀,本於自然的物理事實——人體造形,藉由觀察與分析來推導出有秩序的規律。本研究使用的觀察法,首先是以大量自然形態的模特兒為觀察對象,拍攝頭部檔案照片後用類型學(Typology)的概念來分類。由於觀察結果需要系統化,因此以全正面、全側面、全背面、側前、側後以及部分的頭頂俯視與下顎底仰視角度拍攝。研究頭部外形,西方學術上涉及十九世紀在歐洲所流行的顱相術(Phrenology)和面相術(Physiognomy),這些學問不但與醫學解剖學相關,並把面容、頭顱樣貌視為天生命定而可以與性格本質聯繫起來,後來成為白人優越的論述、西方殖民主義的藉口,在今日已經被證實為虛構的科學。本研究照片樣本包括近 50 位的模特兒,在造形分類上囊括中國面相術最具代表性的類型變化,目的是系統化地分類,並不觸及人性問題,僅以唯物觀點來觀察分類。

除了觀察法還有文件分析,筆者除了採用「光」與攝影輔助紀錄模特兒頭部造型,另外又統計了約 300 位大學生的解剖點的相對比例位置(統計表見附錄),客觀地探討頭部造型規律。由於人體造型規律的綜合了自然和理想,研究樣本大致包括了兩種對象:真人與石膏像,這些對象經過系統化的打光及攝影、編碼,大量的文件得以互相對照分析。文件分析也包括繪畫、雕塑等,這些作品除了印證了相同的造形規律,也是外觀與內部結構結合的範例。本研究採取的步驟與方法請見下表二。

▶▶ 表 2 · 研究程序、方法與內容簡表

順序	方法論	研究方法	內容	使用工具媒介
一	實證研究	觀察法	1.觀察樣本:自然人、石膏像。 2.造形構成之原則:輪廓、面交界、塊體。 3.形體與結構知識:肌肉、骨骼、轉折處。 4 觀察要點:體表特徵與內部結構的結合。	計畫性的光、攝影
二		經驗主義 (美學實踐)	5.分析樣本:自然人、石膏像。 6.次要樣本:藝術品。 7 分析重點:造形外觀與內部結構的結合。	
三	經驗主義 (美學實踐)	行動研究	8.實踐範圍:泥塑、3D 建模。 9.實踐重點:造形規律應用於立體形塑。 10.實踐重點:外觀與結構的結合。	3D 建模及塑造中的應用

經過第一層的調查得到造型規律準則之後（本書），第二部份將它應用於立體形塑中（下一本書《頭部造形規律之立體形塑應用》內容），並作為一份行動研究的成果，本研究面對的問題是「如何在立體實踐中有效地引用造型規律，並印證這些造型原則。」因而須要歸納出「立體造形實踐的程序」，以藝用解剖之學理知識為基礎，橫向聯繫至立體成形與素描、塑形，透過明暗與形體研究之應用，邁向實踐。課程中以考試是學理觀念的檢驗，而專題研究作業則是由學理延展至創作應用，兩者相互搭配始可窺見藝用解剖學的深奧與應用範圍的廣泛。

本行動研究與教學並進已數十年，每學年視學生之狀況規劃二至四個專題研究，早期是紙本的文圖並呈，近十年加入報告發表，更積極地讓師生共同討論分享研究成果，進一步瞭解此學科的應用性。研究主題附錄於下一本書，在師生共同研討的互動性教學中，發掘名作中藝術家對理想人體與敘事的追求方案，讓人感受到藝術與自然之間的努力與創造，終而達成精神的廣度。上述的養成訓練能接軌至人像創作的實踐。課程設計流程如下表三。

本書的下一本書關注於「人像寫實藝術」之與實作方法，首先承接本書歸納出的頭部體表特徵，介紹雕塑教育典範人物—皮薩烈夫斯基（Pisarevskiy Lev Moiseevich, 1906-1974）的研究，並比較解剖點的今昔研究成果，使讀者釐清形體外觀與解剖結構知識，以開啟立體成型的實作要訣。接著，分別應用於 3D 數位建模與泥塑成形，引出造型規律在 ZBrush 建模中

▶▶ 表 3・藝用解剖學認識與實踐之課程設計架構圖

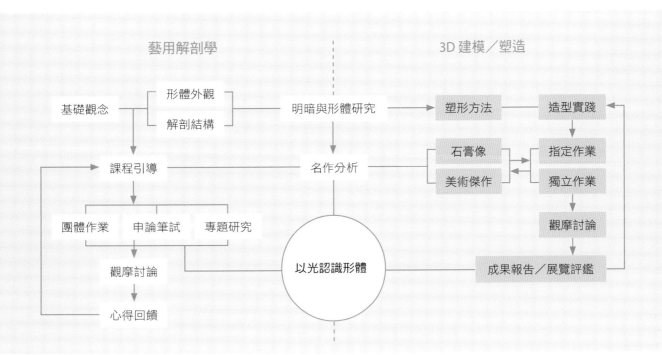

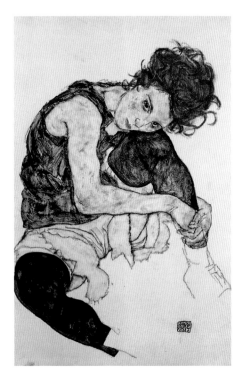

席勒（Egon Schiele）作品

的實踐，以及與不同藝術家的 3D 模型比較，以成果證明本書研究之價值，立體形塑方法在數位虛擬與實體泥塑是相通的，重在概念而不限於媒材，更不限於立體或平面之應用。經過此種教學引導，筆者指導的學生作業可以與模特兒並列檢閱，體現了「外觀與解剖結構結合」的範例，因此以光影輔助頭部造形之學習成效，即見於下一本書所列圖片中，可待讀者諸位允評。

在工具層面上，攝影與以計畫性的「光」探索影響體表的解剖結構，成為本書實證觀察與經驗實踐印證的重要媒介。攝影本意為「光的繪畫」（photography），筆者以計畫性的「光」來探索形體起伏，是為了化不可見為可見，突破一般觀察無法確切得知形體起伏的限制。在攝影術中，光線的方向依據攝影機與被攝影對象延伸的軸線，可分為五種。[20] 筆者加以整合為橫向光、縱向光來照射模特兒，使得個體的縱向、橫向的形體起伏被呈現出來，並且進一步得到形體之下的結構之訊息。[21] 需要注意的是，斜光下的形體非常優美，但是會消融結構的完整顯現，因此不以斜向光認識形體。而造形規律的探索原則，完全以美術實作中「由整體而局部」、「由大而小」的模式進行，分別導出頭部最大範圍經過處、面與面的交界處、大面中的解剖結構，再以五官的體表變化來充實基礎認識。

本研究透過筆者自行拍攝的第一手照片來分析造形規律，從「光照邊際」追溯解剖結構，以不同模特兒、解剖模型、解剖圖譜、名作交互證明造形規律的一致性。光之行徑與視線相同，遇阻礙即終止，因此「光照邊際」即視線的終止處，這個特性可有效的應用至造形觀察，歸納出人體造形原理。光源位置與拍攝角度分別依循以下原則：

- 輪廓線的探索：從「正面」、「背面」、「側面」視點探索外圍輪廓線經過的位置。例如：光源與「正面」視點同位置的「光照邊際」，即為正面視點外圍輪廓線經過深度空間的位置、正面視點最大範圍經過處；拍攝要點從最不受透視影響的全側、全頂開始，再拍攝側前、側後角度，以呈現該正面視點外圍輪廓線與整體造形之關係。

■ 大面交界處的探索：將「光照邊際」安排在主面外側的突隆處，即可呈現面與面交界處。例如：臉正面與側面交界時，將「光照邊際」安排在「眶外角」及「顴突隆」後，「光照邊際」自然地向上下延伸至「額結節」外側，「頦結節」，而這些解剖點的連接線即為臉正面與側面交界線。本書呈現照片為側前、正前、正側角度；側前角度呈現不受透視影響、完整的正側交界線、正面角度的交界線呈現了深度空間的開始，側面角度照片亦同。

■ 大面中的解剖結探索：以正面縱向的解剖結探索為例，從它的側面角度可以清楚看到輪廓線上重要的轉折點，例如：頂與縱的分界「額結節」、額與眉之間的轉彎點「眉弓隆起」……等，因此，將頂光「光照邊際」分別控制在這些轉折點上，光影變化即刻呈現區域內的解剖結構之造形規律；拍攝角度為全正、側前、全側，以瞭解整體變化。

另外，本研究使用的特殊名詞，與內文關係密切，有的僅與其中幾頁有關，就直接列於註釋，其它解釋如下：

· 形體與結構：「形體結構」是單純的指人體造形的外觀狀況，不涉及解剖結構的表現，本文提到的「形體與結構」是指解剖結構展現於外在形體的狀況，是內與外兩者的結合。

· 光照邊際：亮面與暗面的交界線，文中的「光照邊際」被控制在重要解剖點上。

· 表面標誌：在本研究中與「體表標誌」同義，指骨骼、肌肉或兩者相互會合後呈現在體表的特徵。

· 解剖點：人體表面的解剖隆起點或形成轉折之處，例如；前額骨左右各一的「額結節」，本研究中有時以俄國學者兼雕塑家皮薩列夫斯基慣稱的「骨點」來代稱「解剖點」。

· 解剖線：人體表面的解剖轉折之處，其具有線性的特徵，如咬肌隆起。

· 臉部正面、正面臉部：「臉部正面」僅限於臉之全正面，不包含頰側等範圍；「正面臉部」是從正面視點觀看到的所有範圍，包含了「臉部正面」及相鄰的局部側面等。臉部側面、側面臉部…亦同。

筆者相信徹底研究為教育者的責任，本書將「頭部造形規律」的研究結果，應用至「數位建模中的頭部形塑—以 ZBrush 中的實踐」，不但是實證與行動研究的果實，也證明這套認識方法可以有效的與美術實作結合。這種歸納的事實與觀察方法經過無數次的教學演示，應用至「泥塑中的胸像成型」，學生的作業成果亦證明了「頭部造形規律」的研究價值。在下一本書《頭部造形規律之立體形塑應用》全面的引用本書的「解剖點位置」、「造形規律」至實作中，配合美術實作中的由簡而繁、由整體而局部，由頭部大範圍的確立、立體感的提升…等逐步建製，並以建模成果、塑造成果證明如此的藝用解剖學方能落實於造型美術的應用層面。

　　本研究以頭部造形為探索對象，得力於藝用解剖學、素描與塑造多項基礎科目並進的實務經驗，筆者能夠將知識與實踐的過程分解為步驟，並在學生的回饋中不斷調整，讓跨科際間的理論與實務互相交融。研究主題呼應了本學科從盛期文藝復興以來的人文主義傳統，延用傳統樣本來分析，同時更站立在數位時代的二十一世紀，採取可量化、可複製的攝影與光影分析來更新研究途徑，期待本學科成為更開放、與群體共同創生的系統知識。更重要的是，本研究脫去了從醫用解剖學繼承而來的包袱——由裡而外細分的解剖知識，回歸到藝用解剖學應有的認識模式——由外而內、整體先於細節。總而言之，以外在形體與內部結構之統一性為研究的藝用解剖學，具有高度美術價值，期待這本書，能使大眾重新看待人體寫實的美與科學；而筆者以美術教育者的眼光深究人體，以新視角歸納體表變化的規律，並予以系統與理論化，盼本書能充實美術教育，帶給藝術界朋友實質的幫助。

◑ 尼古拉・布洛欣（Nikolai Blokhin）作品，臉龐兩側的之外的灰調，襯托出臉的正面的範圍；鼻唇溝（法令紋）下面的亮調暗示著口蓋是前突的、眼睛之下的臉頰是縱向的。

註釋

1　薩拉・西蒙伯爾特（Sarah Simblet）著，《藝用人體解剖》（徐焰、張燕文譯）（杭州：浙江攝影出版社，2004），10。

2　Laurenza, Domenico , 'Art and Anatomy in Renaissance Italy: Images from a Scientific Revolution', Art Bulletin, v. 69, no. 3 ,（New York: The Metropolitan Museum , 2012）: 5.

3　見 University of Oxford, "Fine Art", <http://www.ox.ac.uk/admissions/undergraduate/courses-listing/fine-art>（2015. 08.09 點閱）。

4　Chritensen, Micah, "Review: Figures du corps: Une Leçon d'Anatomie à l'École des Beaux-Arts" <http://beardedroman.com/ ? p=447>（2015. 08.09 點閱）。

5　例如英國愛爾蘭鄧迪大學（University of Dundee）的科學與工程分校的研究所課程，就同時為藝術學生與解剖學者提供學習藝用解剖學的短期課程，包括：解剖研究（prosection study）、臉部雕塑製作與人體寫生；課程與解剖與人類鑒定（Centre for Anatomy and Human Identification）合作進行。參考 University of Dundee, "Anatomy for Artist PGCert", <http://www.dundee.ac.uk/study/pg/anatomy-for-artists/>（2015. 08.06 點閱）。雕塑製作與人體寫生；課程與解剖與人類鑒定（Centre for Anatomy and Human Identification）合作進行。參考 University of Dundee, "Anatomy for Artist PGCert", <http://www.dundee.ac.uk/study/pg/anatomy-for-artists/>（2015. 08.06 點閱）。

6　劉豔萍，〈蘇聯雕塑教育模式在新中國的影響—以留蘇雕塑家、雕塑訓練班為例〉（北京：中央美術學院，2008）：30-34。

7　Laurenza, Domenico, Art and Anatomy in Renaissance Italy: Images from a Scientific Revolution（New York: Metropolitan Museum of Art, 2012）: 6-7.

8　參考李福岩、謝宗波著，《中國高等美術學院教程：人體造形解剖學教程》（南寧：廣西美術出版社，2008），8。

9　此書圖式中人體的動態與各體塊方位的標示清楚，唯照片中模特兒左手前伸與左肩前移所造成的胸廓和骨盆方位差異未表現出來，修正詳見下一本書「泥塑中的胸像成型」的「因應雕塑訓練的觀察力培養」。Goldfinger, Eiot, Human Anatomy For Artists,（New York: Oxford University Press, 1991）

10　此書少了整體關係的探討，因此有所疏漏，如圖中標示「額隆起」但未說明它的位置。（見本書之「額結節」。筆者對 300 位青年學生統計的結果是：縱向高度在眉頭至顱頂結節二分之一處、橫向位置在正面瞳孔內緣垂直上方）。也未標示及說明顱頂結節（頭顱最高點，在中心線上、側面耳前緣垂直線上）、未標示顱側結節（頭顱正面與背面最寬點，在側面耳後緣垂直線上）。

11　Barcsay, Jenö, Anatomy for the artist,（London: Metro Books, 2001.）

12　Peck,Steven Rogers, Atlas of human anatomy for the artists,（New York: Oxford University Press, 1951）.

13　Raynes, John, Human Anatomy for the Artist,（New York: Crescent, 1979.）

14　Simblet, Sarah, Anatomy for the Artist,（London: DK publishing, 2001.）

15　胡國強，《藝用人體繪畫教學》（台北縣：新一代圖書有限公司，2010）。

16　梁矢，《人物頭像結構形態學》（南寧：廣西美術出版社，2011）。

17　Laurenza, Domenico, 'Art and Anatomy in Renaissance Italy: Images from a Scientific Revolution', Art Bulletin, v. 69, no. 3,（New York: The Metropolitan Museum , 2012）.45.。]

18　De Prospectiva Pingendi <https://en.wikipedia.org/wiki/De_Prospectiva_Pingendi>（2015. 09.13 點閱）]

19　肯尼斯・克拉克（Kenneth Clark）著，《裸體藝術欣賞》（張漢良等譯）（臺北：志文出版社，1982），59。

20　黎煥勤，＜電影視覺符號之表達—光的應用技巧和效果＞，《高苑學報》，10（高苑科技大學，2004）：171。

21　用光照來認識形體的方法在十九世紀已經受注意，特別是雕塑家羅丹（August Rodin）對其友人解釋塑造的科學（science of modeling）。奧古斯特・羅丹（August Rodin）口述，Gsell, Paul 著，傅雷譯，《羅丹論藝術》，（北京市：團結出版社，2006）22-27。

陳玟儒・大一基礎塑造作業

壹

頭部大範圍的確立——
外圍輪廓線對應在深度空間的造形規律

I. Establishment of Wide Range of Head—
The Modeling Law in Peripheral contour corresponding to Deep Space

2. 肩部最高處在斜方肌的隆起——「肩稜線」

3. 鎖骨外端是前與後的分野

B 造型意義：「正面視點外圍輪廓線」對應在耳殼正下方的胸鎖乳突肌及斜方肌上緣的「肩稜線」

Ⅳ. 小結：「正面視點」外圍輪廓線對應在深度空間的解剖點位置

二、背面視點
外圍輪廓線對應在深度空間的規律

Ⅰ. 腦顱：「背面視點外圍輪廓線」對應在顱頂的位置，呈倒「Ｖ」字

Ⅱ. 頭側：「背面視點外圍輪廓線」對應在頭側的位置，呈長長的「Ｚ」字

A 解剖形態分析

1.「顱側結節」 耳殼上方的隆起

2. 下顎枝與下顎角是頰側的重要隆起

B 造型意義：「背面視點外圍輪廓線」對應在頰側的位置，呈長長的「Ｚ」字

C 「外圍輪廓線」對應在頰側的幾種變化

D 「背面」與「正面」視點外圍輪廓線對應在深度空間的差異

Ⅲ. 頸肩：「背面視點外圍輪廓線」對應在耳殼正下方的胸鎖乳突肌及略後的「肩稜線」

Ⅳ. 小結：「背面視點」外圍輪廓線對應在深度空間的解剖點位置

三、側面視點
外圍輪廓線對應在深度空間的規律

Ⅰ. 主線：「側面視點外圍輪廓線」對應在臉中央帶位置，並不全在中心線上

Ⓐ 解剖形態分析

　　1.「額結節」是頂面與縱面、正面與側面的過渡

　　2.「眉弓」是額與眼的分面處，「眉弓隆起」是眉頭上方的瓜子狀隆起

　　3. 鼻根與黑眼珠齊高

　　4. 上唇尖而前突，下唇方而後收

　　5. 弧形的「唇頦溝」是口唇與下巴的分面處

Ⓑ 造型意義：中央帶隆起處以額部最寬、下巴次之、鼻樑最窄

Ⓒ「外圍輪廓線」對應在中央帶的規律

Ⓓ 小結：「側面視點」外圍輪廓線對應在「中央帶」的解剖點位置

Ⅱ. 支線：「側面視點外圍輪廓線」支線概括出頰正面的範圍

Ⓐ 解剖形態分析

　　1.「眉峰」是眉部正與側的轉換點

　　2. 黑眼珠是眼部弧面最隆起處

　　3. 顴骨是正與側的轉角

　　4. 法令紋是頰縱面與前突口部的分面線

Ⓑ 造型意義：「側面視點外圍輪廓線」支線概括出眼睛、臉頰的正面範圍

Ⓒ「外圍輪廓線」對應在頰前的的規律

　　1. 明確型

　　2. 綜合型

四、外圍輪廓線與各「面」的立體關係

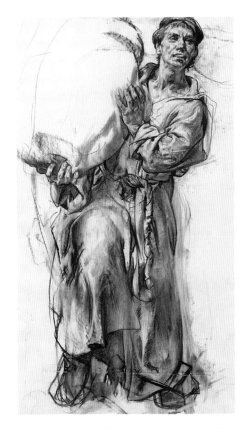

「外圍輪廓線對應在深度空間的位置」也就是同一視角「頭部大範圍的界限」，也是形體與背景的交接邊線位置。在素描教學中，經常看到一些造形厚實的作品，但也時常見到一些缺乏深度空間的，這往往是因為描繪者只畫到物體眼前的部分，而未能全面地理解、表現客觀形體與深度空間關係。[1]

在物體本身的「Model 座標系統」中，物體上的任何一點都有 X、Y、Z 值，亦即橫向、縱向、深度的空間位置。描繪物象時，一般容易疏忽深度位置，誤將每一點的 Z 值都停留在同一空間裡。如果具有深度空間概念，「打輪廓」時才能夠有意識地比較前後關係，正確地傳達出立體特質。「頭部大範圍的確立」就是在探索、證明「外圍輪廓線對應在深度空間的位置」，研究方法及原因如下：

🎧 尼古拉・布洛欣（Nikolai Blokhin）作品，由顴骨下面向內下彎至唇側的筆觸，是頭骨大彎角的凹陷痕跡，它將臉部襯托得非常立體感，同時也呈現出臉部顴骨處最寬、額第二、下巴最窄的造形。

1.「大範圍的確立」是立體形塑的第一步

本書以「頭部大範圍的確立」為第一章，由於深度空間受透視的壓縮，「外圍輪廓線」被內圍形體的層層起伏所遮蔽，從原本的觀察點既不能清楚看到外圍輪廓線經過處的形體起伏，亦無法觸摸體會。「外圍輪廓線」並非固定在物體的某個部位上，它只在某一特定角度唯一專屬的輪廓線，離開既定角度，原本的「外圍輪廓線」轉為內輪廓線，而原本的內輪廓線亦轉換為「外圍輪廓線」。所以，「外圍輪廓線」是某一角度形體的反映，被畫物體在任何角度都有不同的「外圍輪廓線」存在。[2]

2. 以「光照邊際」呈現「外圍輪廓線對應在深度空間處」、「頭部大範圍界限處」

離開觀察點原本的位置，在自然光下是找不到原觀察點的「外圍輪廓線經過的位置」，因此筆者將聚光燈設置在原觀察點位置，光線投射在模特兒身上的「光照邊際」，即為原觀察點的「外圍輪廓線經過處」，其間的光影變化反應出體表與內部骨骼、肌肉的層層結合。這種設計是基於：光線具有強弱及方向的物理特性，它如同視線般是以直線前進，遇阻隔即終止；光可以抵達處，視線亦可抵達。它使

得研究者可以從不同角度實際觀察光影變化、研究原本的「外圍輪廓線經過處」在深度空間裡的「光照邊際」及相鄰處的形體起伏與結構的穿插銜接。

3. 從「正面視點」開始確立頭部最大範圍

「正面」是最易於定位的視角，人像形塑、3D 建模中等，它都是最重要角度，因此從「正面」視點的「外圍輪廓線經過處」、「最大範圍界限」開始探索，歸納出對應在深度空間的平均位置以及造形規律，之後再進行「背面」、「側面」視角之研究。

沒有光則無以識別形體，迎光者凸起，背光者凹陷，「光照邊際」處是最向外的突起，之前與之後形體都是內收的，因此可以以它證明：同一視點的「外圍輪廓線對應在深度空間的位置」、「頭部大範圍的界限」的造形規律。以下以幾何圖形化的 3D 模型說明本章之研究重點，幾何圖形化模型為陳廷豪操作，筆者造形指導。（圖1）

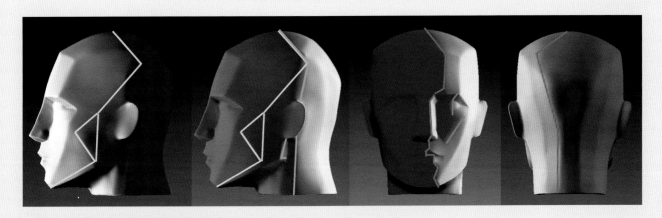

圖1 「外圍輪廓線對應在深度空間位置」及「頭部大範圍的界限」之示意圖
1.「正面」視點外圍輪廓線對應在深度空間的位置─「藍色」
2.「背面」視點外圍輪廓線對應在深度空間的位置─「綠色」
3.「側面」視點外圍輪廓線對應在頭部前面的深度空間位置─「紅色、橘色」
4.「側面」視點外圍輪廓線對應在頭部後面的深度空間位置─「紅色」

⊃↺圖 2　正面視點外圍輪廓線對應在深度空間的相關骨骼[3]、肌肉[4]

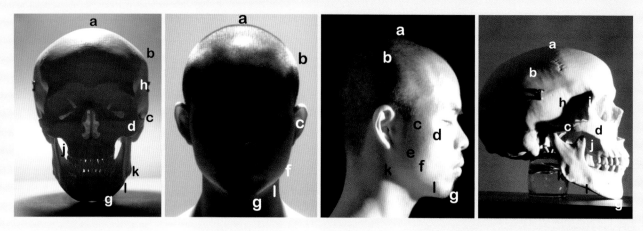

一、「正面視點」
外圍輪廓線對應在深度空間的規律

「正面視點」外圍輪廓線經過的位置，就是正面視點的「頭部大範圍」界線，參考圖 1。從正面視點觀看，除了兩耳之外，頭部外形似一個上寬下窄的蛋形，當我們的手沿著頭部外圍觸摸，除了頰部富於彈性外，幾乎是結實的骨骼，因此，正面視點的頭部外圍輪廓線經過處，大多從骨骼認識。而頸肩部分除了肩關節上方的鎖骨、肩峰外，全為肌肉所遮蔽。本單元進行方式如下：

· 將「正面視點」外圍輪廓線經過的位置，分顱頂、頭側、頸肩三部位進行，再以小結整合單元研究結果。

· 每部位就「解剖形態」及「造型意義」分析，「解剖形態」是研究每一解剖點的個別位置、形態；「造型意義」是串連解剖點、分析它在整體造型中的意義；由單一點至整體、再延展成「變化規律」、立體探討。

為了避免一堆陌生的解剖名詞干擾接續的造形探討，先在（圖 2）中安排直接相關的解剖點介紹，之後再證明外圍輪廓線經過的狀況及變化規律。

a. 腦顱最高點—「顱頂結節」，在正中線上的隆突。[5]

b. 腦顱最寬點（耳殼除外）—「顱側結節」，是腦顱正面與背面最寬處。[6]

c. 面顱最寬點—顴骨與耳殼之間有「顴骨弓」，「顴骨弓」最向側面突起的點是「顴骨弓隆起」，它是正面臉部最寬點（耳殼除外）。

d. 臉部正面最寬處—「顴骨」。

e. 咬肌—由顴骨斜向下顎角。

f. 正面臉頰最寬點—「頰轉角」，正面臉頰至下巴的轉彎點，在咬肌上。[7]

g. 「頰轉角」至下巴底的轉彎點—「頦結節」

h. 太陽穴的位置—「顳窩」，顳肌覆蓋仍呈凹痕。

i. 太陽穴的前緣—「顳線」

j. 顴骨下、齒列旁的空缺—「頰凹」

k. 下顎骨後下端的轉角—「下顎角」

l. 下顎底

I 腦顱：「正面視點外圍輪廓線」對應在顱頂的位置，呈大「V」字

頭骨上方平均披覆著保護腦顱的顱頂腱膜及頭髮，即使是光頭者又受毛向反光影響，反而是頭骨更直接反應出明暗變化、形體起伏，因此藉頭骨說明腦顱的造形規律。（圖3）

A. 解剖形態分析

1. 腦顱最高點是「顱頂結節」

光源位置與正面視點相同時，「光照邊際」就是外圍輪廓線對應在深度空間的位置，從俯視照片中可以證明：「光照邊際」止於頭顱的最高點「顱頂結節」，及最寬點「顱側結節」。當你的手指沿著正中線向頂上觸摸，左右耳前緣連接線上的大圓丘就是「顱頂結節」。

⌒圖3 光源與正面視點位置相同時，從俯視照片中可以證明：「顱頂結節」與左右「顱側結節」是正面視點外圍輪廓線經過處。

a. 顱頂結節
b. 顱側結節

2. 腦顱最寬處在「顱側結節」

當手指沿著耳後緣向上觸摸，在耳上緣至「顱頂結節」高度二分之一處的大圓丘就是「顱側結節」，這個位置是歷經 300 多位大學生的統計結果。圖 3 俯視照片中，正中線上的「顱頂結節」位置較前、兩側的「顱側結節」較後，圖 2 頭骨側面照片中亦可證明它們的關係。「正面視點」外圍輪廓線對應在顱頂的位置，可簡化成「V」字，「顱頂結節」與左右「顱側結節」是「V」字的三個尖點。

B. 造型意義：「正面視點外圍輪廓線」對應在腦顱的位置與耳殼深度相似

- 外圍輪廓線之前與後，形體皆內收，光源由前方投射時，「顱頂結節」、「顱側結節」也是明暗的分野。「顱頂結節」、「顱側結節」一個在耳前緣垂直上方、一個在耳後緣垂直上方，因此，正面視點頭顱最大範圍的塑土應置放在此深度處
- 圖 2 的正面照片中可以看到：「顱側結節」也是頂面與縱面的分界。
- 圖 3 的頭骨俯視照片中可以看到：「顱側結節」位置在頭骨的中後方，之後的腦顱寬而扁，這是長期臥躺所形成。
- 圖 2 的頭骨側面中可以看到：「顱頂結節」之前的頭頂以和緩的斜度移行至「額結節」，再急轉向臉部縱面。「顱頂結節」之後則是以較大的弧度後彎，再內收轉成頸部。

◑圖 4 耳前的灰調是因為頰後形體隨著「顴骨弓」後段的內收而內陷。俯視圖中「顴骨弓」c 後段的內收更加清晰。

a. 顱頂結節　　h. 顳窩
b. 顱側結節　　i. 顳線、
c. 顴骨弓隆起　　　眶外角
d. 顴骨　　　　j. 頰凹、
e. 咬肌　　　　　　大彎曲
f. 頰轉角　　　k. 下顎角
g. 頦結節　　　l. 下顎底

II 頭側：「正面視點外圍輪廓線」對應在頭側的位置，呈側躺的「W」

頭側只有臉頰、太陽穴被厚實的肌肉覆蓋，其它部位幾乎是骨骼形狀直接反應在體表，因此在「外圍輪廓」探討是以頭骨、解剖圖譜、真人做研究。

A. 解剖形態分析

1. 臉部最寬處在「顴骨弓隆起」，它寬於顴骨、窄於「顱側結節」

手指由顴骨移向耳孔，可以感受到中央之後的「顴骨弓」開始內陷，此轉折點名為「顴骨弓隆起」；光源在正面視點位置時，「顴骨弓隆起」是「光照邊際」處，也是外圍輪廓線經處、臉部最大範圍的界限。隆起點的橫向位置約在眶外角至耳前緣的距離二分之一處，高度介於眼及耳孔之間。「顴骨弓」也是額側與頰側的分面處，當手指由太陽穴下滑，可察覺它的隆起。（圖4、5）

從模特兒照片中可以看到耳前、頰後整道暗調，這是受「顴骨弓」後段內陷的連帶影響。它同時意義著：正面視點是看不到耳殼基部，下顎枝、下顎角亦隨之內陷，咬肌的隆起完全遮蔽了下顎枝、下顎角。唯有在胖子或老者在脂肪贅肉累積時，耳殼才被托出，正面才看到耳殼基底。

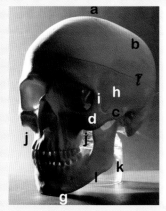

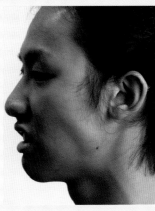

◖圖5 將拇指打開、虎口對著口唇時，可以感覺到咬肌前的臉頰是向前收窄的。從圖4模特兒的d、f、g的三角面亦可以證明咬肌之前形體是向前下收窄的，咬緊牙關時，咬肌更清晰的呈現於體表。[10]

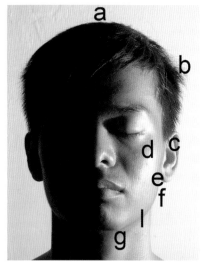

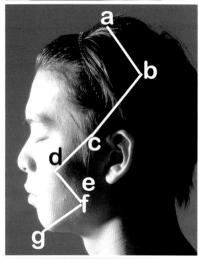

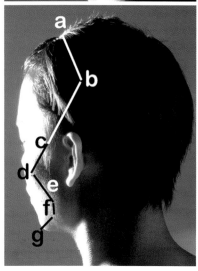

☞圖 6　光源在正前方時，頰側的「光照邊際」斷斷續續的（圖 4 左）。筆者將光源位置向內微移後，顴骨、咬肌的隆起更加完整呈現，頰側的光照邊際呈「＜」形。外圍輪廓線由下巴至頭頂連結成側躺的「Ｗ」字。

a. 顱頂結節
b. 顱側結節
c. 顴骨弓隆起
d. 顴骨
e. 咬肌
f. 頰轉角
g. 頦結節

　　從俯視頭骨時，看不到「顴骨弓」突出於腦顱之外，由此證明：腦顱寬於面顱。形塑時應特別注意。[9]

2. 顴骨是臉部最重要的隆起

　　正面視點呈現的範圍包括了完整的正面與部分的頂面、側面、底面。顴骨是眼眶外下方的骨骼，是臉正面最寬的位置，而側面的顴骨弓更寬於顴骨。在外圍輪廓線之內的顴骨是臉部的重要隆起，是保護眼球的演化，伸直的手掌貼近顴骨，即可觸碰到它的錐形隆起。光源與正面視點同位置時，在顴骨後緣留下的陰影，與「顴骨弓隆起」、「顱側結節」形成一條斜向的「光照邊際」，它是正面視點的外圍輪廓線經過的位置。參考圖 6 模特兒的 d、c、b。

3. 咬肌是頰側重要的體塊

　　頰凹與顳窩都是為口部肌肉所預留的空位，頰側的咬肌是頰凹中最肥厚的肌肉，下臉部的輪廓主要是由咬肌、下顎底所組成。咬肌肌束是由顴骨斜向後下方、止於在下顎角；從模特兒照片中的「光照邊際」可證明：正面視點的外圍輪廓經過咬肌位置，咬肌前緣也是頰側向前收窄的範圍。參考模特兒的 d、f、g 三角範圍。

4.「頰轉角」是正面輪廓線上頰側至下巴的轉折點[11]

　　正面視點的外圍輪廓線由頰側至下巴的轉彎點名為「頰轉角」，它在咬肌隆起處，約與口唇同水平；而正面視點看不到「下顎角」，「下顎角」的位置較後、較低、較內收，因此它隱藏在暗調中，參考圖 6 模特兒。

5.「頦結節」是下巴底面至側緣的轉折點

　　下顎骨前下方的三角形隆起為「頦突隆」，其兩側的「頦結節」以下巴寬者較明顯。正面視點的外圍輪廓線由「頰轉角」轉至下巴「頦結節」下方。

B. 造型意義：「正面視點外圍輪廓線」對應在頭側位置，似側躺的「W」

■ 光源與正面視點同位置時，頰側的「光照邊際」線斷斷續續，這是因為形體起伏微弱而細膩；由於此處的顴骨、咬肌是臉部的重要結構，也是展現造形的重點，因此，筆者將光源位置向另側微移後，顴骨、咬肌隆起才得以呈現。「光照邊際」在頰側形成「<」字，由於顱頂結節、顱側結節、下顎的隆起明顯，在角度微調後「光照邊際」幾乎保持在原位置。（圖6、7）

■ 從側面觀看，正面視點外圍輪廓線經過處，由下巴至頭頂，形成側躺的「W」字。「W」的五個轉折點，分別是「頦結節」、「頰轉角」、顴骨下端（再經「顴骨弓隆起」）、「顱側結節」、「顱頂結節」。五個轉折點的深度位置以「頦結節」最接近正面觀察者，「顱側結節」最遠。正面角度形塑頭部時，最大範圍的塑土應放置在「W」位置上。

■ 之所以未選擇光頭者為模特兒，是因為 A 君的輪廓線、分面線皆較簡潔，很適合當作基本型認識，之後再以他型為例。

C.「外圍輪廓線」對應在頰側的幾種變化

　　容貌的差異影響外圍輪廓線經過的位置，腦顱因頭髮覆蓋而可以直接引用頭骨基本規律。臉部完全裸露，外圍輪廓線經過頰側的位置分為「<」、「|」形，二者皆在側面形

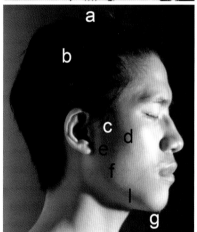

🎧圖 7　上圖為阿道夫門彩爾（Adolf von Menzel）繪，下圖為錢紹武作品。

成「W」字，只是轉折點的位置不同，「＜」與「｜」形分別以三位模特兒為例。

1.「＜」形

- （圖 8）「＜」之前端是顴骨下緣，從「光照邊際」可以證明：「＜」之尖端在側面眼尾的後下方，「＜」之下部是咬肌前緣，由明暗分佈可以分辨出夾角內的形體變化可分為兩部分：
 - ・耳前條狀的暗帶：隨著顴骨弓的內收，頰後範圍隨之內收，在耳前形成條狀的暗帶。
 - ・顴骨後的塊狀：從圖 6 側後角度照片中可以證明，「＜」夾角內的塊狀陰影與耳前條狀是分離的，條狀與塊狀間的亮調，是因為顴骨後的顴骨弓更向外隆起。

◑圖 8　正面視點外圍輪廓線對應在頰側─「＜」形的變化與立體關係外圍輪廓線經過的位置：「頦結節」、「頰轉角」、顴骨下端（經顴骨弓隆起點）、「顳側結節」、「顱頂結節」

以模特兒左側的外圍輪廓線為基準　　正面視點外圍輪廓線對應在深度空間的「＜」形　　視點轉至側前的「＜」形

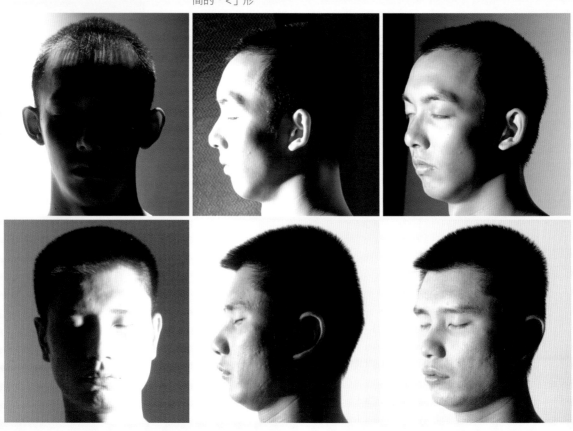

以模特兒左側的外圍輪廓線為　　　正面視點外圍輪廓線對應在深　　　視點轉至側前，正面視點外圍輪廓
基準　　　　　　　　　　　　　　度空間的位置　　　　　　　　　線經過的位置

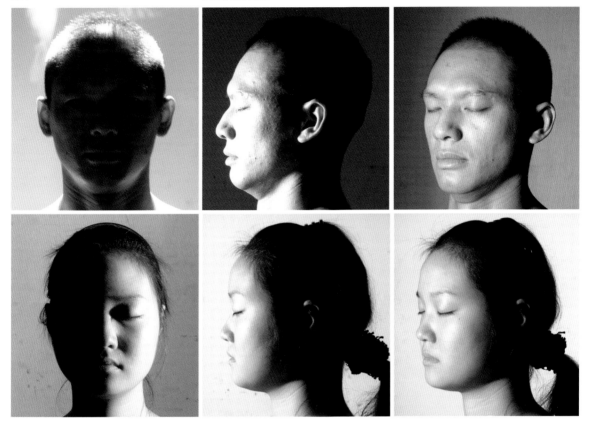

🎧圖 9　正面視點外圍輪廓線對應在頰側—「｜」形的變化與立體關係
外圍輪廓線經過的位置：「頦結節」、「頰轉角」、「顴骨弓隆起」、「顳側結節」、「顱頂結節」

■「＜」形者咬肌前緣與頦結節間圍成的三角斜面較清楚（即圖 6 的」d、f、g）。

2. 「｜」形

■（圖 9）「｜」形者臉頰豐潤、脂肪遮蔽咬肌起伏，或是顴骨、咬肌不明者，如古代書生或
中國古畫中富貴人家的女眷。亦有：面若無骨、尖下巴，如典型的瓜子臉者，或西方古
代崇尚的美女如維納斯，現代動漫中的美少女也幾乎都是這種臉型。
■「｜」形者是「＜」夾角內的塊狀不明顯，由於臉頰柔順，咬肌前緣與頦結節間的三角斜面
亦不清楚（即圖 6 的 d、f、g）。

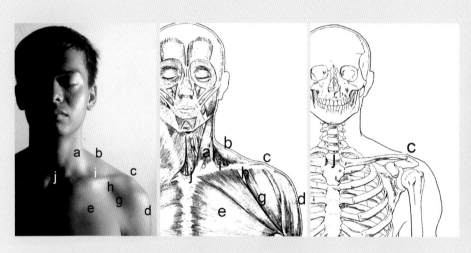

⊂圖 10 頸部的上端被下顎遮住，下端插入軀幹、遮住部分的斜方肌。從解剖圖中可以看到：外輪廓線經過側面的胸鎖乳突肌、斜方肌及鎖骨外端上緣。[12]

a. 胸鎖乳突肌　　g. 側胸溝
b. 斜方肌　　　　h. 鎖骨下窩
c. 鎖骨外側頭　　i. 鎖骨上窩
d. 三角肌　　　　j. 胸骨上窩
e. 大胸肌

III 頸肩：「正面視點外圍輪廓線」對應在耳殼正下方的胸鎖乳突肌及後方的「肩稜線」

　　頸的上部承接頭顱，下端擴大、如樹根般紮實的銜接軀幹。正面視點的頸上端被下顎遮蔽、下部插入軀幹。頸肩周圍的肌肉大而厚，外圍輪廓經過處幾乎在肌肉上。以下依解剖形態、造形意義逐一分析。(圖 10)

A. 解剖形態分析

1.頸部最寬處在耳殼正下方的胸鎖乳突肌

　　胸鎖乳突肌是頸部重要隆起，也是頸部形塑的重點，肌束是由胸骨、鎖骨內側斜向耳垂後的顳骨乳突。乳突與胸骨拉近時，肌肉收縮隆起，距離遠則拉長變薄。正面視點的外圍輪廓線僅經過胸鎖乳突肌的側面段，以手掌觸摸頸側，可以得知它是前後的分野。(圖 11)

2.肩部最高處在斜方肌的隆起——「肩稜線」

　　斜方肌是上背部的大肌肉，左右兩側合成斜方形。手掌由頸側向外觸摸，可以感受到斜方肌上面呈弧形，弧形的最高處為「肩稜線」，它是正面視點的外圍輪廓線經過處，「肩稜線」內段有部分被前方的頸部遮蔽。

3.鎖骨外端是前與後的分野

　　胸廓上方的兩根狹長骨是「鎖骨」，鎖骨之下是胸部縱面，之上形體向後上斜成肩部。如

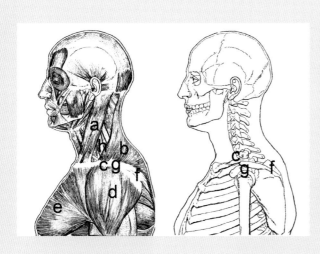

◖圖 11　頸肩相關的解剖位置，與上圖對照，以瞭解立體關係。[13]

a. 胸鎖乳突肌　　e. 大胸肌
b. 斜方肌　　　　f. 肩胛岡
c. 鎖骨外側頭　　g. 肩峰
d. 三角肌　　　　h. 頸肩過渡

果由鎖骨內側頭向外觸壓，可感受到它的「S」形。（圖 12）鎖骨內端較圓與胸骨成關節，外端扁平與肩峰會合成肩關節的上部；鎖骨外端略高於肩峰，正面視點的外圍輪廓線經其上緣。鎖骨、肩峰、肩胛岡可輕易見於體表。

B. 造型意義：「正面視點外圍輪廓線」對應在耳殼正下方的胸鎖乳突肌及斜方肌上緣的「肩稜線」

■ 頸肩的外圍輪廓線經過處可分為上、中、下三段：

·上段為頸側縱向的部分，它在耳下方的胸鎖乳突肌隆起（圖 12a），此處為胸鎖乳突肌上半段（胸鎖乳突肌之下轉到正面，已離開正面輪廓經過的位置）。

·下段為肩膀的上面，是斜方肌隆起處至鎖骨上緣。由於手臂長期向前活動，「肩稜線」動勢約於二分之一處轉向前（圖 12bc）。從側後照片中可以看到鎖骨外側頭 c 的隆起。

·中段為頸部、肩膀的中介部分，也就是頸肩交會處（圖 12h）。明暗交界由此離開胸鎖乳突肌，轉至斜方肌上緣的「肩稜線」。

■ 當光源在正前方視點位置時，光照邊際也就是外圍輪廓線經過處。從明暗分佈可以證明：

·上段：正面的臉頰寬於頸部，臉頰的陰影掩蓋了頸後的形體起伏。頸側的胸鎖乳突肌將頸前劃分成上寬下窄、頸後上窄下寬。

·中段：頸根插入軀幹，胸鎖乳突肌的陰影掩蓋了部分的「肩稜線」。

·下段：手掌置於的肩上，可以感受到肩部及頸根都是前低後高，這是為了適應頭部向前活動的演化。照片中肩部的稜線在後，因此前方亮面寬、後方的暗面窄，肩前斜面很寬。

◑圖 12　正面視點的外圍輪廓線對應在體表的規律：基於光源與正面視點相同時，「光照邊際」為正面外圍
輪廓線對應在體表上的位置，因此「光照邊際」也是最大範圍經過的位置。
a. 胸鎖乳突肌　b. 斜方肌　c. 鎖骨外側頭　d. 三角肌　g. 肩峰　h. 頸肩過渡

視點在全側時，正面視點的外圍
輪廓線對應在深度空間的位置

視點轉至側前方時，正面視點的
外圍輪廓線對應在體表的位置

視點轉至側後方時，正面視點的
外圍輪廓線對應在體表的位置

平視時正面視點的
外圍輪廓線對應在
深度空間位置

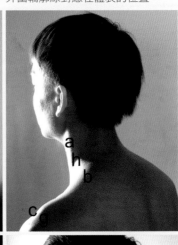

俯視時正面視點的
外圍輪廓線對應在
深度空間位置

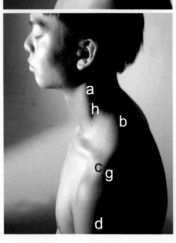

· 「光照邊際」證明了外圍輪
廓線經過耳殼正下方的胸鎖
乳突肌側部。

· 「肩稜線」位置偏後，呈彎
弧狀，因此肩部形體後高前
低。

· 俯視角更可見鎖骨呈「S」
形，鎖骨外端是外圍輪廓線
經過的位置。

· 從俯視角更可見肩部後高前
低，頸部插入軀幹的情形。
左右肩上的三角斜面是由鎖
骨、「肩稜線」、頸下緣合
成。

· 側前角度的「光照邊際」幾
乎是順著肩部的輪廓線。

· 左右鎖骨會合成弓形。

· 平視角度可以見到下顎骨的
厚度，證明了上頸部較窄。

· 俯視角度可以看到胸鎖乳突
肌在前、斜方肌稜線在後。

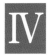 # 小結：「正面視點」外圍輪廓線對應在深度空間的解剖點位置

本文以「光」證明「正面視點外圍輪廓線對應在深度空間位置」、「頭部大範圍經過處」的造形規律，茲將各解剖點的高度、深度位置列表於下，以為實作參考：（表1）

▶▶ 表 1・正面視點外圍輪廓線上的解剖點

		正面角度的縱向高度位置	側面角度的橫向位置	造形上的意義
a	頭部最高點—顱頂結節	正中線上	耳前緣垂直上方	平視時任何角度的頭部最高點都是顱頂結節
b	頭部最寬點（耳殼除外）—顱側結節	耳上緣至顱頂距離二分之一處	耳後緣垂直上方	正面視角外圍輪廓線上位置最深的一點
c	正面角度臉部最寬點—顴骨弓隆起	眼尾至耳孔之間	眼尾至耳孔距離二分之一處	顴骨向後延伸至耳孔上方的骨橋是「顴骨弓」，它是臉側重要的隆起，「顴骨弓隆起」是骨橋上最向側面突起的一點。
d	臉部正面最寬處—顴突隆	眼眶骨外下方	眼尾前下方	顴骨是眼外下方的錐形骨骼，顴突隆是錐尖，雖然顴骨在正面外圍輪廓線之內，但是它是臉部重要的隆起，因此特將它納入此單元。
e	咬肌			由顴骨向後下斜，它遮住了後面的下顎枝、下顎角。
f	臉頰最寬點—頰轉角	唇縫合水平處	深度位置約與「顴骨弓隆起」齊	頰側至下巴的轉折點，在咬肌上。
g	下顎底	下顎骨下端		
h	頦結節			下顎骨前下方的三角隆起為頦粗隆，三角底兩邊的微隆處為頦結節，下巴寬者頦結節較明顯。
i	胸鎖乳突肌側緣			頸側、耳殼正下方的位置。
j	肩稜線			肩部斜方肌上緣，位置較胸鎖乳突肌更後。
k	鎖骨外端			肩關節前上端之骨點，其後為肩峰。

「正面」視點的外圍輪廓線經過位置是由不同的弧面交會而成，如果不以「光」證明，形體與結構是不易掌握的。之所以以「正面」為先，是因為「正面」是最易確立的角度。本文在「正面」視點研究後，直接轉至「背面」，在完全相反角度探討前後外圍輪廓線位置之差異，以便在立體形塑中有更明確的依據。（圖13）

○圖13 Yuri Volkov 作品，作品名、年代不詳。素描中可以看到明暗交界沿臉部「正面」視點外圍輪廓線經過處描繪，甚至向上延伸到顱側結節、顱頂結節。
a. 顴骨弓隆起　　b. 顴骨
c. 咬肌前緣　　　d. 頦結節
e. 胸鎖乳突肌　　f. 鎖骨
g. 鎖骨下窩　　　h. 側胸溝

○圖14 東尼・萊德（Anthony J. Ryder）作品，近正面角度，但是，頰側小小的範圍內仍舊適切的描繪出斜向後下的咬肌以及「顴骨弓隆起」；而正面的額頭更是精彩，「眉弓隆起」、「眉間三角」以及顴骨等解剖結構…畫得好生動。

○圖15 寶加（Degas Edgar）作品，明暗交界經過「正面」視點外圍輪廓線經過的位置，上半部因深色的頭髮而隱藏，下半臉由顴骨斜向後下方的咬肌、「頰轉角」至「頦突隆」，皆被適切的描繪。

13	
14	15

二、「背面視點」
外圍輪廓線對應在深度空間的規律

在「正面視點」外圍輪廓線對應在深度空間的規律後，直接轉至「背面」進行分析，是因為「背面」與「正面」視點外圍輪廓線經過位置有幾處是重疊的，因此接續印證，參考本章第一節前圖 1。頭部背面受頭髮覆蓋，是畫作中較不被重視的角度，大多出現在藝術家描繪具故事情節中的次要角色，或是做為視線引導的角色中。

由於光線與視線的行徑一致，因此，與「背面視點」同位置的光源，投射出的「光照邊際」就是「背面視點」外圍輪廓線對應在深度空間的位置，也是「背面視點」頭部大範圍的界線。以「光照邊際」研究「背面視點」的外圍輪廓線，研究者可以從任何角度研究輪廓線經過位置及其相鄰處的形體起伏與結構穿插銜接。

從背面觀看，耳垂之上的頭部較圓、較寬大，呈現的就是頭骨形狀；耳垂之下是頰側及頸肩，頰側是下顎骨與咬肌共同的表現，頸肩全為肌肉所遮蔽，只有在肩關節上方是鎖骨的呈現。本單元進行方式如下：

- 與「正面視點」相同，將「背面視點」外圍輪廓線對應在深度空間的位置，都分成「腦顱」、「頭側」、「頸肩」三部位進行研究，而對應在「腦顱」、「頸肩」的外圍輪廓線位置都相同，因此僅作重點說明。
- 「背面」與「正面」視點的「頭側」之外圍輪廓線對應在深度空間的位置前後相離，因此就「解剖形態」及「造型意義」分析，「解剖形態」是研究每一關鍵解剖點的個別位置、形態；「造型意義」是串連解剖點、分析它在整體造型中的意義，由單一點至整體、再延展成「變化規律」、立體探討。

為了避免一堆陌生的解剖名詞干擾了接續下來的造形的探索，在（圖1）中，先安排了相關的解剖位置的認識，之後再逐一證明外圍輪廓線經過位置的狀況及變化規律。

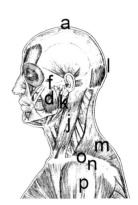

○圖1 背面視點外圍輪廓線經過處與相關骨骼[14]、肌肉[15]之對照

a. 腦顱最高點—「顱頂結節」，在正中線上的隆突。

b. 腦顱最寬點（耳殼除外）—「顱側結節」，是腦顱正面與背面最寬處

c. 下顎骨後下端的轉角—「下顎角」，下顎角發達者呈國字臉，反之呈瓜子臉。

d. 咬肌—由顴骨斜向下顎角。咬肌發達者臉頰較寬。

e. 耳孔　f. 顴骨弓　g. 顳線

h. 顳窩。

i. 顳骨乳突：耳垂後的隆起，老人較為明顯。

j. 胸鎖乳突肌

k. 顎後溝：下顎骨與胸鎖乳突肌之間的凹溝。[16]

l. 枕後突隆：腦顱最向後的隆突，它略高於耳上緣，這是對歷年學生調查的結果。[17]

m. 斜方肌

n. 肩胛岡、肩峰：肩胛岡是肩胛骨上重要的隆起，外上方較扁處為「肩峰」，「肩峰」與鎖骨外側頭會合成肩關節的頂部；肩胛骨、肩胛岡、肩峰、鎖骨皆呈現於體表，並隨著上臂之活動而移位。

o. 鎖骨外側頭　p. 三角肌.

I 腦顱：「背面視點外圍輪廓線」對應在顱頂的位置，呈倒「V」字

「背面視點外圍輪廓線」對應在腦顱的位置與「正面視點」相同，由模特兒與頭骨的對照中亦可以證明：「外圍輪廓線」經過腦顱的最高點「顱頂結節」、最寬點「顱側結節」。「顱側結節」在耳後緣的垂直線上，高約在耳上緣至「顱頂結節」二分之一處。（圖2）

「顱側結節」也是頂面與縱面的分界點，分界線由「顱側結節」向後延伸至腦後最突點「枕後突隆」；頂面又分前頂面與後頂面，左右「顱側結節」連線之前是前頂面，之後是後頂面。腦顱造形幾乎是弧面的轉換，但是，「寧方勿圓」，形塑、描繪時應注意「顱頂結節」、「顱側結節」、「枕後突隆」的隆起。

II 頭側：「背面視點外圍輪廓線」對應在頭側的位置，呈長長的「Z」字

「背面」與「正面」視點外圍輪廓線對應在深度空間的位置，腦顱及頸側是重疊的，頭側則有前後之差，兩者之間形成向側面突起的區塊。參考本單元圖6。

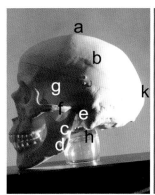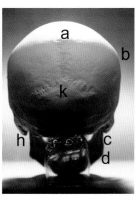

　由於骨骼形狀仍直接反應在體表，因此仍是以頭骨、肌肉解剖圖譜、真人做分析說明。

A. 解剖形態分析

1.「顱側結節」耳殼上方的隆起

　將手指由太陽穴滑向腦後，可以感受到在耳殼上方的微隆，因此「光照邊際」止於此，「背面視點」的外圍輪廓線經「顱頂結節」、「顱側結節」後沿著隆起處斜向耳殼。耳殼上方的隆起是長期側躺所促成。[19]

2. 下顎枝與下顎角是頰側的重要隆起（圖3）

　耳殼之下的亮面幾乎是暗示著下顎的厚度，光影突顯出下顎枝、下顎角的位置，下顎枝與胸鎖乳突肌之間的暗調是「顎後溝」，參考圖2-k。

B. 造型意義：「背面視點外圍輪廓線」對應在頰側的位置，呈長長的「Z」字

　藉著正背面的光源，認識背面最大範圍經過的位置，「光照邊際」證明它對應在頭側形成一個長長的「Z」字，說明如下：

⊂圖2　從頭骨的耳孔 e 與模特兒耳屏的對照中[18]，可見耳殼將顳骨乳突完全遮蔽。由「光照邊際」證明：背面視點外圍輪廓線經「顱頂結節」、「顱側結節」，在耳殼之後分成兩路：一是至耳下方的下顎枝側面，二是由耳殼後至顳骨乳突、胸鎖乳突肌。光線穿過胸鎖乳突肌外緣，投射在下顎枝形成耳下的亮面，耳垂下的「光照邊際」也是「背面視點」外圍輪廓線經過深度空間的位置。耳下的明暗交界大多數人是沿著耳垂向下。相關之解剖位置對照如下：

a. 顱頂結節　　f. 顴骨弓
b. 顱側結節　　g. 顳窩
c. 下顎枝　　　h. 顳骨乳突
d. 下顎角　　　k. 枕後突隆
e. 耳孔

⊕圖3　尼古拉斯‧普桑（Nicolas Poussin）作品，畫中從後方投射的光線，光照邊際落在下顎枝、胸鎖乳突肌側面，與外圍輪廓線對應在深度空間的位置相符。

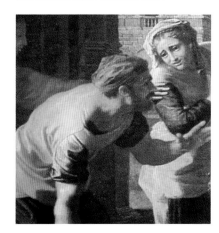

‧「Z」中段長長的「/」是顳側結節、耳殼、耳垂前、下顎枝的連線。

‧「Z」的下端轉入下顎底，止於下顎枝後緣。頸部最大範圍對應在胸鎖乳突肌的側緣，在耳殼下方。

‧「Z」的上端向前斜向「顳頂結節」。

‧由於頸部較窄兩頰較寬，光線投射出下顎枝側面。

C.「外圍輪廓線」對應在頰側的幾種變化

在同樣光源條件下，「背面視點外圍輪廓線」經過臉頰處的幾種變化，分別以 B、C、D 三位模特兒為例（圖4）：

■ 模特兒 B 的特色：

‧模特兒 B 的「光照邊際」超過耳垂位置、前移至頰側，這是因為 B 的下顎較窄、光線穿透所形成。

‧下顎的亮面較短，這也是下顎較窄，光線無法照到下半段。亮面的上緣是耳垂的投影，下緣是胸鎖乳突肌投影位置，此為窄臉之特色。

‧顎後溝不明顯，這也是因為 B 的下顎較窄，因此凹凸不明。

■ 模特兒 C 的特色：

‧模特兒 C 的「光照邊際」略前於耳前緣，C 的下顎很寬，光線直接落在隆起處，因此「光照邊際」清晰。模特兒 B 的「光照邊際」模糊，是因為頰側形體柔和，光線落在斜面上。

‧下顎的亮面較長，這也是因為下顎較寬，突出頸部較多。亮面下緣胸鎖乳突肌的投影位置很低，這是方臉特色。

■ 模特兒 D 的特色：

‧模特兒 D、B 的「光照邊際」皆前於耳垂位置，但是原因不同。模特兒 B 是下顎窄，D 是典型的瓜子臉，頸部纖細，光線穿過頸側，前移至頰側。

‧下顎的亮面高度居中。亮面上端是耳垂投影，下緣胸鎖乳突肌的投影形成彎弧，它意義著下顎的圓潤。

‧顎後溝明顯，它意味著年輕女子肌膚的緊實。

⟳圖 4 外圍輪廓線對應在頰側的立體變化

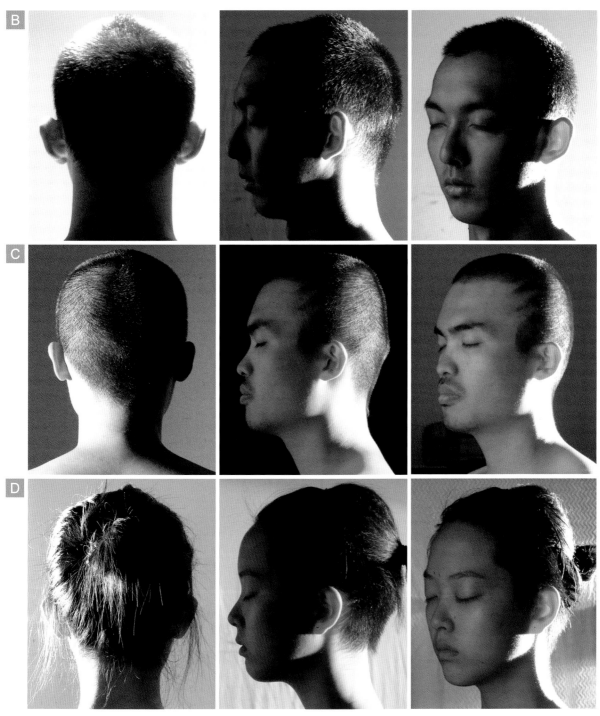

以模特兒左側的外圍輪廓線為例　　　「背面視點外圍輪廓線」經過　　　「背面視點外圍輪廓線」經過
　　　　　　　　　　　　　　　　　　處，對應在深度空間的位置　　　　處，在側前視角的立體變化

D.「背面」與「正面」視點外圍輪廓線對應在深度空間的差異

「背面」與「正面」視點外圍輪廓線對應在體表上的位置，頭頂及頸肩的外圍輪廓線皆重疊在一起，而頭側則有前後之差，兩者之交集圍繞成頭側最外突起的區塊，說明如下：

· 「背面」視點外圍輪廓線經過處位置較後：由「顳側結節」經耳殼上端，至頰側。
· 「正面」視點外圍輪廓線經過處位置較前：由「顳側結節」經「顴骨弓隆起」、顴骨下、咬肌隆起，再沿下顎走向下巴。

頭側的起伏非常柔和，又受到髮色、髮向之干擾，即使是打光，也無法完整呈現「光照邊際」。因此，以幾何圖型化模型與模特兒並列說明。(圖 5、6)

◑圖 5 「背面」與「正面」外圍輪廓線對應在頭側的規律[20]

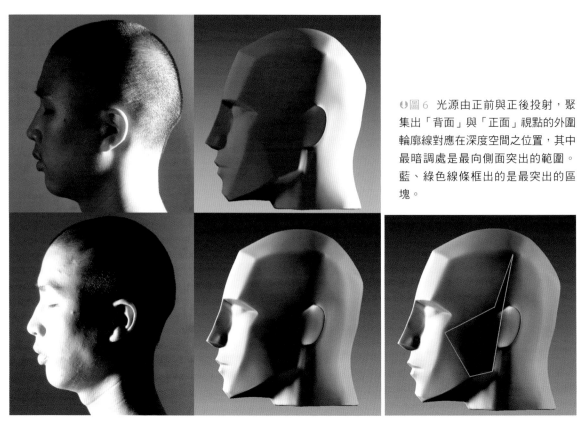

◑圖 6 光源由正前與正後投射，聚集出「背面」與「正面」視點的外圍輪廓線對應在深度空間之位置，其中最暗調處是最向側面突出的範圍。藍、綠色線條框出的是最突出的區塊。

III 頸肩：「背面視點外圍輪廓線」對應在耳殼正下方的胸鎖乳突肌及略後的「肩稜線」

　　「背面視點」的腦顱與軀幹銜接成一體，頭頸肩在體表沒有分界，頸部遮蔽了前方的下顎，僅在耳殼下方露出小部分，因此，頸部略窄於下顎。頸肩上下連成曲面，周圍的肌肉厚實，骨骼只有鎖骨外端、肩峰直接呈現體表。「外圍輪廓」是界定形體最大範圍的邊緣線，它與「正面視點」經過處相同。（圖7）

　　從「背面視點」的解剖圖可以得知：頸後的斜方肌較窄，並未完全遮蔽頸部胸鎖乳突肌。斜方肌是頸後、上背部表層的大肌肉，上部最高處形成「肩稜線」，也是「背面」與「正面視點」外圍輪廓線經過處。肩關節上端所觸及的骨點是鎖骨的外端，它的形狀略扁，與後面的肩峰會合形成肩關節的上部。（圖8）

　　頸肩的外圍輪廓線經過處可分上、中、下三段，上段為胸鎖乳突肌側緣，下段為斜方肌上緣至鎖骨外端上緣的「肩稜線」，中段為是頸肩交會處，從圖8側面圖中，可以看到肩稜線與胸鎖乳突肌距離約有二指餘，此處的「光照邊際」是「肩稜線」的投影。

　　圖8模特兒頭髮較長，頭顱、下顎枝、下顎角受光不夠明顯。但是，他的骨架挺拔、肌肉明顯，所以，頸肩需以他為模特兒，頭部則以圖5光頭模特兒為準。背面角度外圍輪廓線經過處，以側面、側前、側後視角呈現，以建立立體觀念。

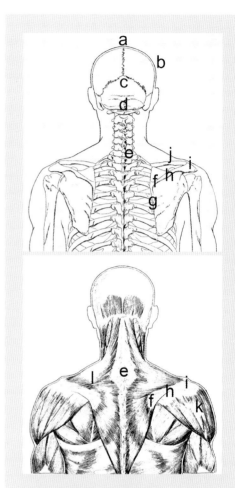

圖7　頸肩相關的解剖位置[21]

a. 顱頂結節　　　g. 肩胛骨脊緣
b. 顱側結節　　　h. 肩胛岡
c. 枕後突隆　　　i. 肩峰
d. 枕骨下緣　　　j. 鎖骨
e. 第七頸椎　　　k. 三角肌
f. 肩胛骨內角　　l. 斜方肌

◑圖 8　背面視點的外圍輪廓線對應在體表的規律

基於光源與背面視點相同時，「光照邊際」為背面外圍輪廓線對應在體表上的位置，因此「光照邊際」也是最大範圍經過的位置。

a. 胸鎖乳突肌　b. 斜方肌　c. 鎖骨外側頭　d. 三角肌　e. 大胸肌　f. 肩胛岡　g. 肩峰　h. 頸肩過渡　i. 肩稜線

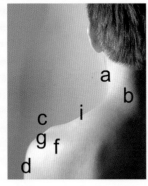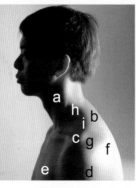

以模特兒左側外圍輪廓對應在體表位置為準	鏡頭在全側面時，背面視點的外圍輪廓線對應在深度空間的位置	鏡頭轉至側前方時，背面視點的外圍輪廓線對應在體表的位置	鏡頭轉至側後方時，背面視點的外圍輪廓線對應在體表的位置

· 「光照邊際」在體表上的位置也是前與後的分界處，從側面角度觀看，圖 8 左二，每一點都是水平線上的最突點，因此從背面形塑最大範圍時，塑土應置於「光照邊際」線上。

· 從側面角度可以看到：「光照邊際」將頸、肩範圍劃分成前寬後窄的，頸側的「光照邊際」大多是垂直在耳下，頸後是上窄下寬、頸前是上寬下窄，頸前低、頸後高、「肩稜線」更後，代表著肩部前低後高。「肩稜線」在全長二分之一處向前轉至鎖骨外端，這是呼應手臂主要是在向前活動的機制。

· 從「背面視點」觀看，頸肩的外圍輪廓線上段是胸鎖乳突肌 a，下段是斜方肌 b，上下段之間的頸肩過渡 h 是斜方肌之投影；下段外端骨點是鎖骨外側頭 c，「光照邊際」至此縱走至三角肌 d。

· 側前視點更明顯看到鎖骨外側頭 c 的隆起，「肩稜線」的彎弧。

· 側前、側後視點的近端「肩稜線」與遠端的肩部輪廓線很對稱，描繪時需多加參考。

小結：「背面視點」外圍輪廓線對應在深度空間的解剖點位置

　　本文以「光」證明「背面視點外圍輪廓線對應在深度空間位置」、「頭部大範圍經過處」的造形規律，茲將各解剖點的高度、深度位置列表於下，以為實作參考：（表2、圖9、圖10）

▶ 表2‧背面視點的外圍輪廓線上的解剖點

		正面縱向高度位置	側面角度的橫向位置	造形上的意義
a	頭部最高點―顱頂結節	正中線上	耳前緣垂直上方	平視時任何角度的頭部最高點都是顱頂結節
b	頭部最寬點（耳殼除外）―顱側結節	耳上緣至顱頂距離二分之一處	耳後緣垂直上方	背面、正面視角頭部最寬點
c	耳殼上端			外圍輪廓線經過顱側的耳殼前上端
d	耳垂前緣			外圍輪廓線一般是經過耳垂前緣再轉入下顎底、胸鎖乳突肌側緣。若頸太瘦或下顎較寬者，則「光照邊際」前移。
e	頰後最寬處―頰側下顎枝	由耳孔前方開始向下發展	頰側重要的隆起	從咬肌前緣至頰後是最向側面隆起的體塊
f	胸鎖乳突肌側緣			頸側、耳殼正下方的位置。
g	肩稜線			肩部斜方肌上緣，位置較胸鎖乳突肌更後。
h	鎖骨外端			肩關節上端之骨點，其後為肩峰。

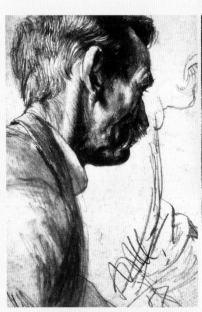 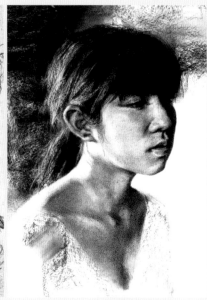

🔊圖 9　左圖為阿道夫門彩爾（Adolf von Menzel）的素描，老人脂肪層薄，低頭時胸鎖乳突肌收縮隆起，仍掩蓋不住下顎枝的隆起。右圖非常漂亮的表現出背後光源中的形體起伏，光照邊際止於胸鎖乳突肌外側、越過「頸肩過渡」、沿著肩稜線的曲度下行，請和圖 8 對照。右圖取自 http://www.73yw.com/upfiles/201310/07/big_892.jpg

🔊圖 10　三澤寬志油畫作品，迎光面、逆光面，無論是馬尾、頭顱、頸部、頰，全是一亮一暗，空間感非常強烈。光源從後方投射，經過頸部、投射在頰後，由於女性頸較纖細，所以光照在頰後呈現的範圍較大，請參考圖 4 模特兒 D。圖取自 https://fr.pinterest.com/pin/30821 5168227923669/

　　「正面」與「背面」外圍輪廓線經過的位置是由不同的弧面交會而成，如果不以「光」證明分析，頭部造形規律是不易掌握的。下一單元是探討「側面視點」外圍輪廓線對應在深度空間的規律，形體與結構的研究使得眼、眉、口、鼻造型更加立體感。

三、「側面視點」
外圍輪廓線對應在深度空間的規律

　　每年都問學生：「側面視點」外圍輪廓線經過的位置在哪？學生總是將手指由頭頂向下劃出正中線的位置。如果經過處在正中線上，這意義著整張臉的造型是從正中線開始向後收、正中線經過處是尖的，這當然與事實相違。「臉」是美術表現中最重點的部位，「側面視點」外圍輪廓線經處與眉、眼、鼻、口、下巴形體串連一起。外圍輪廓線經過處的解剖形態、造型意義、變化規律研究，對於提升容貌的立體感與結構表現極具意義。

　　「側面視點外圍輪廓線經過的位置」就是「側面視點頭部大範圍的界線」，參考本章第一節前圖1。由於光線與視線的行徑是一致的，因此與「側面視點」同位置的光源，投射出的「光照邊際」就是輪廓線對應在深度空間的位置，與最大範圍的界線。以「光照邊際」研究側面視點外圍輪廓線經過處，研究者可以從任何角度做研究。

　　從側面視點觀看，頭部似斜放的蛋形，寬邊在腦顱後上方，窄邊是下巴處。本文進行方式如下：

◑圖1　「側面視點」外圍輪廓線對應在深度空間的相關骨骼[22]、肌肉[23]之對照

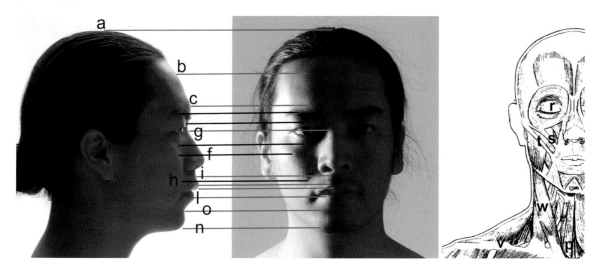

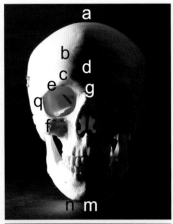

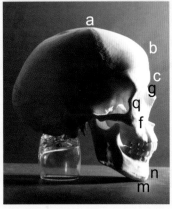

a. 腦顱最高點—「顱頂結節」，在正中線上的隆突。

b. 頂面與縱面交界點—「額結節」，前額骨上低微的圓隆起。[24]

c. 眉頭上方瓜子狀的隆起—「眉弓隆起」，眉頭上方的粗短突隆，醫學上並沒有作用，故醫學解剖中並未予以命名。[25]

d. 左右「眉弓隆起」間的凹陷—「眉間三角」，是左右「眉弓隆起」會合處上方的三角形凹陷。

e. 眼眶骨上緣—眼眶骨的上半部成弓形，故稱「眉弓」。

f. 顴突隆—顴骨最前突處

g. 鼻樑與額之間的凹陷—鼻根，約與黑眼珠齊高。

h. 從鼻翼向外延伸至口輪匝肌外緣的溝紋—鼻唇溝，又名法令紋。

i. 鼻與唇間的凹形小溝—「人中」，兩側的邊嶺是「人中嶺」。

j. 唇峰—人中嶺下端與唇交會處呈峰狀，稱「唇峰」，兩峰之間的凹陷稱「人中切迹」。

k. 上唇中央的結節狀隆起—上唇「唇珠」

l. 下唇圓形隆起—下唇中線兩邊的圓隆

m. 下巴前端隆起—「頦突隆」，其內部骨骼呈粗糙的「人字形」隆起，稱「頦粗隆」。見圖3

n. 「頦粗隆」的下端兩側結節狀隆起—稱「頦結節」，見圖1-1。

o. 下巴與唇之間的弧形凹溝—「唇頦溝」。

p. 胸骨上、左右鎖骨間的凹窩—「胸骨上窩」。

q. 眶外角

r. 眼輪匝肌

s. 上唇方肌

t. 大顴肌

u. 笑肌

v. 鎖骨

w. 胸鎖乳突肌

⊙圖 1-1 下巴前端的「人字形」隆起是「頦突隆」，「人字形」外下端兩側是「頦結節」。

· 將「側面視點」外圍輪廓線經過的位置，分臉部中央帶的主線、臉部的支線、顱頂與頸肩三部分進行，每部分再以小結整合出階段研究結果。

· 三部位再就「解剖形態」、「造型意義」及「變化規律」研究，「解剖形態」是研究每一關鍵解剖點的個別位置、形態；「造型意義」是串連解剖點、分析它在整體造型中的意義，由單一點至整體、再延展成「變化規律」及表情中的立體探討。

為了避免一堆陌生的解剖名詞干擾了接續的造形探討，（圖 1）中先安排了解剖位置的認識，之後再逐一證明外圍輪廓線經過位置的狀況及變化規律。

Ⅳ 主線：「側面視點外圍輪廓線」對應在臉中央帶位置，並不全在中心線上

從側面視點觀看，外圍輪廓線之內也呈現眼睛、臉頰的外圍輪廓線，因此，「光照邊際」除了在中央帶的主線外，也有支線。當你的手掌橫伸輕放額前，由前額下移至下巴，可以感受到額部的接觸面最寬、鼻樑最窄......，由此可以證明：「光照邊際」有的在中心線上，有的偏離，參考本章第一節前圖 1，以下一一分析、證明。

A. 解剖形態分析

1. 「額結節」是頂面與縱面、正面與側面的過渡

光源位置與側面視點相同時，「光照邊際」就是外圍輪廓線對應在深度空間的位置。圖 1 光線照射到髮際下方的「額結節」內緣，印證：「額結節」內緣是側面外圍輪廓線經過的位置。如果「額結節」不明或額中央特別隆起，輪廓線位置會更接近中心線，如偏向「申」字臉的頭骨。

針對歷年學生做的統計：「額結節」位置在正面黑眼珠內半的垂直上方，縱向高度在「顱頂結節」與眉頭垂直距離的二分之一水平、略低於「顱側結節」。（圖 2）

光源與「側面視點」位置相同時，「光照邊際」就是「側面視點」外圍輪廓線經過的位置，由於模特兒的上眼皮較飽滿，遮住鼻根的稜線，但可參考圖 3。正面與側前視點的對照，更完整的瞭解造形。例如從側前角度可以看到：

- 「眉弓隆起」、眼部「光照邊際」的弧線，代表此處呈圓突狀。
- 外圍輪廓線經過上唇中央、下唇微側處。
- 下巴「頦突隆」呈三角狀。

◑圖 2 「側面視點外圍輪廓線」對應在前面的位置

2.「眉弓」是額與眼的分面處,「眉弓隆起」是眉頭上方的瓜子狀隆起

「眉弓隆起」的範圍僅限於眉頭上方,形狀是粗短的突隆,像一粒橫放眉頭上的瓜子,在醫學解剖中並未予以命名[26]。左右「眉弓隆起」會合處上端是「眉間三角」的凹陷,男性至成年時,「眉弓隆起」與「眉間三角」漸形顯著。

正面或俯視、仰視角的上眼眶骨皆彎如弓型,故名「眉弓」,因此在「眉弓」內側上方的突隆,筆者延用「眉弓」二字-「眉弓隆起」,以兼顧造型美術中對形狀、位置的重視。「眉弓」是眼窩的開始,也是面的轉換處,由「光照邊際」可見「側面視點外圍輪廓線」由「額結節」向下至「眉弓隆起」處,再沿著「眉弓」內側移至中心線上的「鼻根」。

3. 鼻根與黑眼珠齊高

兩眼間、鼻樑上端的凹陷名為「鼻根」、「山根」,東方人的位置與黑眼珠齊高,西方人略高。「光照邊際」沿著「鼻根」、鼻樑向下,由於鼻頭較圓,在鼻頭處略為偏向近側,至鼻小柱又回到中心線上;鼻小柱是兩鼻孔中間的分隔。成人的眼睛約在全高的二分之一處。

4. 上唇尖而前突、下唇方而後收

「光照邊際」至鼻小柱後,沿著近側的人中嵴、唇峰、人中切跡內移至上唇中央的唇珠突起、外移至下唇微側的圓形隆起、下移至唇頰溝、再外移至近側的「頦突隆」外緣。

人中是鼻小柱正下方的凹陷,人中兩側有高起的「人中嵴」,人中嵴下方各有「唇峰」,左右唇峰向內會合成「谷底」。「谷底」之下的上唇中央有突起的唇珠,因此上唇較尖;下唇兩邊有圓形隆起,因此下唇略方。「光照邊際」從鼻小柱的中心線轉向近側的人中嵴、沿著唇峰內緣回到上唇中央的唇珠突起、轉向近側的下唇圓形隆起。

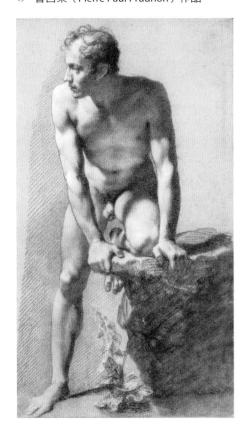

◑ 普呂東（Pierre Paul Prudhon）作品

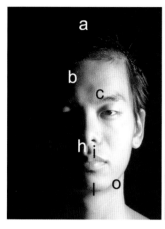 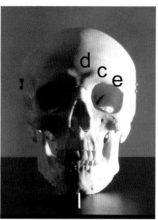 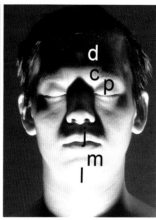

圖3　以越過中心線的「光照邊際」以及底光，突顯中央帶的形體起伏。

a. 顱頂結節　i. 唇峰
b. 額結節　　j. 上唇唇珠
c. 眉弓隆起　l. 頦突隆
d. 眉間三角　m. 唇頦溝
e. 眉弓、　　o. 下顎底
　　眼眶骨　　p. 瞼上溝
h. 人中嵴

5. 弧形的「唇頦溝」是下巴與口唇的分面處

　　唇與下巴間的弧形凹溝是「唇頦溝」，男性的「頦突隆」較為明顯，「唇頦溝」也隨之明顯。「光照邊際」經下唇圓形隆起後，向外下至「唇頦溝」，再內轉至近側的「頦突隆」外緣，至此側面角度對應在「臉部中央帶的主線」完成，參考圖2。下顎骨下巴處的「人」字形的骨嵴是「頦突隆」的基底，因此下巴前面的「頦突隆」略成三角。（圖3）

■ 左圖，「光照邊際」越過臉中心線，清楚的呈現中央帶的形體起伏，例如：眉頭上方的「眉弓隆起」，以及眉弓至鼻根的稜線。「光照邊際」經一側的「人中嵴」、唇峰、上唇唇珠後外移至下唇微側的圓形突起，可以證明上唇尖、下唇平。

■ 中圖，左右「眉弓隆起」會合成三角形凹陷，為「眉間三角」。下顎骨中央「人」字型的骨嵴，暗示著下巴的「頦突隆」是略成三角形的，由底光更可清楚的看到。

■ 右圖，左右眉頭上方的亮帶是「眉弓隆起」，唇與下巴間的彎弧是「唇頦溝」，眼皮上的彎弧是眼球與眼眶骨交會的「瞼眉溝」。迎光面是形體向後下收，如：頦突隆、唇下、上唇、鼻底、眼下半部、眉弓下緣、眉弓隆起。逆光面證明了形體向後上收，如：額、鼻樑、顴骨、口蓋，眼裂外下方的暗塊是顴骨後收的表示。（圖4）

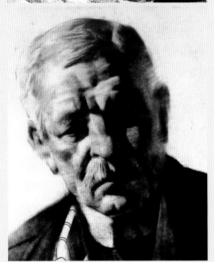

○圖 4
上圖作者為魯賓，右圖作者格拉喬夫。畫作中光線雖然穿透了中心線，但是受光面仍表現出頰前的範圍、顴骨的寬度。[27]

B. 造型意義：中央帶隆起處以額部最寬、下巴次之、鼻樑最窄

- 形體是永不變的，在任何光源變化中，皆應忠實地反應出造型。人體是左右對稱的，外圍輪廓線經過處與另側的對稱位置，形成中央帶最前突的範圍，其中以額部最寬、下巴次之、鼻樑最窄。形塑人物的側面最大範圍時，塑土應依照「光照邊際」位置放置，它非常接近臉中心線，但幾乎都不在中心線上。
- 臉部中央帶有四凸三凹，形塑時應特別注意這些凹凸的範圍及相對比例位置，四凸為眉弓隆起（女性為額部）、鼻樑、上唇唇珠、頦突隆，三凹為鼻根、人中、唇頦溝。

C. 「外圍輪廓線」對應在中央帶的規律

由於容貌的多樣，「光照邊際」的位置也略為不同，中央帶的主要差異在額部、口唇、下巴；至於鼻部、人中是大致相同的。茲以模特兒 C.D.E 加以分析。（圖 5）

模特兒 C

- ·「圓臉」的模特兒 C 中央帶從上至下的「光照邊際」幾乎呈一直線。
- ·額部圓、眉弓隆起不明，因此額之「光照邊際」很接近中心線。
- ·唇、下巴之「光照邊際」也幾乎成一直線，代表下唇圓形隆起不明，上下唇皆較尖，下巴亦較尖，頦突隆不明。

模特兒 D

- ·模特兒 D 是「蛋形臉」，額飽滿圓突，由於眉弓隆起不明，因此額之「光照邊際」是由外斜向內。與 C.E 相較，側前視角額之「光照邊際」微彎，與遠側的額輪廓線相呼應。

· D 的光照邊際由上唇中央微轉向下唇一側，因此她的下唇略平。

·「光照邊際」由唇頰溝斜向外下，暗示下巴頦突隆的三角形隆起明顯。

模特兒 E

· 模特兒 E 是「目字臉」，額、顴、下巴三段寬度差距較小。額之「光照邊際」幾乎是呈一直線，與 C.D 相較，側前視角額之「光照邊際」較呈直線，遠側的額輪廓亦較直。請比較 C、D、E 側前視點額之「光照邊際」。

· 由於東方人的木訥、表情較少，及語言發音不同，普遍性的上唇唇珠不若西方人明確。

◑圖 5　「側面視點」外圍輪廓線對應在臉中央帶的幾種變化

圓臉　　　　　　　　　鵝蛋臉　　　　　　　　「目」字臉

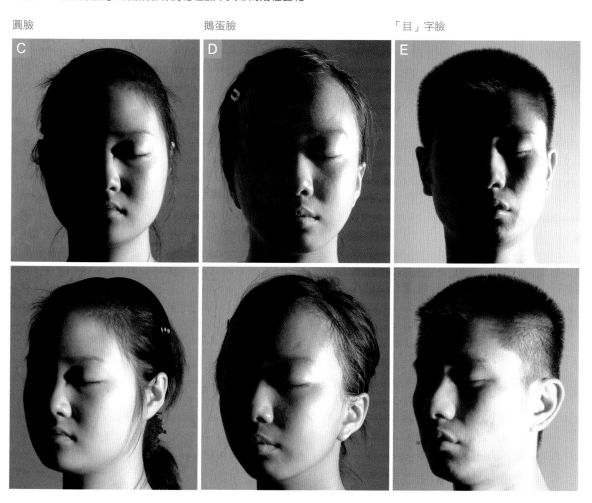

D. 小結：「側面視點」外圍輪廓線對應在深度空間的解剖點位置

綜合「外圍輪廓線對應在深度位置的造形規律」的研究，當光源位置與側面視點相同時，經「光照邊際」證明了「側面視點」外圍輪廓線經過前面中央帶的位置，列表於下：（表3）

▶▶ 表 3・輪廓線上的解剖點

	縱向高度位置	正面角度的橫向位置	造形上的意義
a 額結節	眉頭至顱頂結節的二分之一處	黑眼珠內半垂直線上	頂面、縱面的過渡，外圍輪廓線經過額結節內側
b 眉弓隆起	眉頭上方	眉頭上方	粗短的突隆，似一粒橫放在眉頭上方的瓜子，外圍輪廓線經過最隆起處
c 鼻根	與黑眼珠齊高	中心線上	鼻樑上端的凹陷處
d 鼻樑			外圍輪廓線經過鼻樑上
e 人中嶠	鼻與唇之間	近中心線處	人中兩側的邊嶠，外圍輪廓線經過近側人中嶠
f 唇峰	唇上端	近中心線處	人中嶠下端與唇交會呈峰狀處，外圍輪廓線經過近側唇峰
g 上唇唇珠	上唇	中心線上	上唇中央的結節狀隆起，因此上唇較尖，外圍輪廓線經過中央的唇珠
h 下唇圓形隆起	下唇	中心線外	下唇中心線兩邊的圓形隆起，因此下唇較方，外圍輪廓線經過近側圓形隆起
i 唇頦溝	唇下方	中心線及兩邊	下巴與下唇之間的弧形凹溝，圍向頦突隆，外圍輪廓線經過近側唇頦溝
j 頦突隆	下巴前	中心線及兩邊	下巴中央的三角形隆起，外圍輪廓線經過頦突隆近側

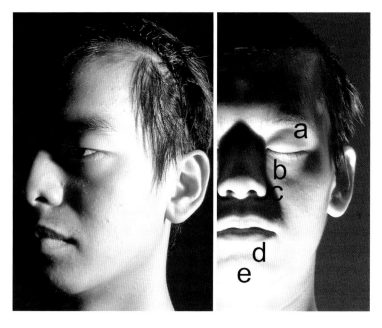

⊂圖6 橫光與底光中眼部皆呈現出弧面，黑眼珠是弧面中的最高點，右圖模特兒眼睛的亮點較內，反應出閉目時黑眼珠較內移。

「瞼眉溝」與「眼袋溝」界定出眼部丘狀面的範圍，「眼袋溝」與「鼻唇溝」之間是頰前縱面，「鼻唇溝」與「唇頦溝」之間是口之丘狀面，之下是「頦突隆」的三角丘，每一道溝紋都是面的轉換處。

a. 瞼眉溝　　c. 鼻唇溝　　e. 頦突隆
b. 眼袋溝　　d. 唇頦溝

II 支線：「側面視點外圍輪廓線」支線概括出頰正面的範圍

光源與「側面視點」位置相同時，除了在中央帶之外，眼睛、臉頰也呈現出明顯的「光照邊際」，因此外圍輪廓線經過處分主線、支線。主線與另側對稱位置間，概括出中央帶最前突的範圍，支線概括出眼部的最高處及頰正面範圍，支線亦即本章第一節圖1的橘色線。

A. 解剖形態分析

1.「眉峰」是眉部正與側的轉換點

（圖6）照片中顯示：額部的「光照邊際」至「眉弓隆起」處，沿著眉弓走向眉峰，再向內斜向黑眼珠、止於眼袋下緣。因此「眉弓」是額部的結束、眼部的開始。當手掌置於眉上、向外橫移，可以感受到：額部之弧面在眉峰處急速後收，因此，「眉峰」是正面至側面的轉折點，眉峰之內為額正面，之外向後斜、轉為側面。

2. 黑眼珠是眼部弧面最隆起處

眼窩中包藏著眼球，黑眼珠是眼部最隆起處，光照邊際由眉峰斜向黑眼珠、再移至眼袋下緣。眼球的圓弧度在側前視點更加明顯，眼部在眼窩邊緣交會成谷底，上緣是瞼上溝、下緣是眼袋緣、內緣至內眼角、外緣至眶外角，眼袋之下轉為頰之縱面。

○圖 7　左圖作者為曾建俊，畫家在顴突隆至鼻唇溝（法令紋）間以微亮、內彎的筆觸概括出頰前範圍，表現出瘦長臉型的形體與結構。中圖作者為冉茂芹，頰處以向外彎的筆觸、明顯的鼻唇溝，表現出中年人飽滿、下墜的臉頰。與圖 2「側面視點外圍輪廓線對應在前面的位置」、圖 3「越過中心線的光照邊際」對照，可見畫家功力之深厚。

○圖 8　遊戲動畫《暗黑破壞神 3：奪魂之鐮》（Diablo III），是暴雪娛樂（Blizzard Entertainment）於 2012 年 5 月 15 日發行的一款動作角色扮演遊戲，人物頭部造形非常符合自然人，唯眉弓隆起、頰突隆的三角形若再明顯些，更能彰顯男性之彪悍。[28] 至於顴骨至鼻側的亮面是頰正面範圍，與自然人一致。

| 7 | 8 |

3 顴骨是正與側的轉角

正面臉部最寬的位置在「顴骨弓隆起」，而臉部正面最寬的位置則在「顴骨」，它略窄於「顴骨弓隆起」。「顴骨」是眼眶外下方錐形體構造，在是正與側的轉角處，當光源與「側面視點」位置相同時，「光照邊際」經過「顴突隆」，再轉向內下、止於法令紋，「光照邊際」概括出臉部正面的範圍。（圖 7、8）

4. 法令紋是頰縱面與前突口部的分面線

從鼻翼溝上緣向外沿伸至口輪匝肌外緣的溝紋是鼻唇溝（法令紋），它的形成原因有：

・上唇方肌收縮，將上唇上拉成「冂」字形，有如動物怒吼、露出犬齒時，唇上拉時多餘的肌膚沿著鼻翼上緣形成向下的凹痕。（肌肉位置參考本節圖 1）

・大顴肌收縮，將口角拉向外上，多餘的肌膚沿著鼻翼上緣向外下形成凹痕，如：笑的表情，鼻唇溝在口角外上形成轉折。

・笑肌收縮，將口角向外拉留下的凹痕，如：假笑、口裂橫拉的表情。

這些拉動上唇、口角的動作在面頰與口唇之間產生凹溝，長期收縮後累積成溝紋，此紋也是頰縱面與前突口部的分面線。

B. 造型意義：「側面視點外圍輪廓線」支線概括出眼、頰的正面範圍

· 將手橫放在口唇、下巴，可以感受到中央帶形體較尖；因此此處為「側面視點」外圍輪廓線經過處。

· 手指由一側眉峰觸摸至另側眉峰，再觸摸之上的額部，可以感受到額部較圓、眉較平。

· 形塑人物的側面時，最大範圍的塑土應依照「光照邊際」的位置放置，除了中央帶的對稱關係外，亦應注意眼睛、頰正面範圍的轉折位置。

C. 「外圍輪廓線」對應在頰前的規律

頰前變化可以歸納為二種典型，一種為「光照邊際」明確而完整，另一種是頰前變化細碎的綜合型。每一典型皆有多種樣貌，分別以模特兒為例，研究說明於後。

1. 明確型

此典型最充分表現臉部整體造型的規律，雖然同屬於範圍明確，但仍有個別差異。此單元僅就支線部分加以探討，至於中央帶是提供讀者對容貌多樣性之參考，不在此說明。頰前範圍明確的典型分別以模特兒 F.G.H（圖9）加以分析，模特兒 A 亦為此典型。

模特兒 F

· 模特兒 F 頰上的「光照邊際」由眶外角斜向內下的鼻唇溝。側前角度，可以更清楚地看到它與眶外角、鼻唇溝的會合。

· 眼部的「光照邊際」經過眉峰、黑眼珠，在單眼皮上非常清楚。

· 側前視點的明暗變化中，可以看到眉峰、眶外角、顴突隆、黑眼珠圍繞而成的灰面，證明眼之外側是向後斜的區塊。

⋒ 席勒（Egon Schiele）作品

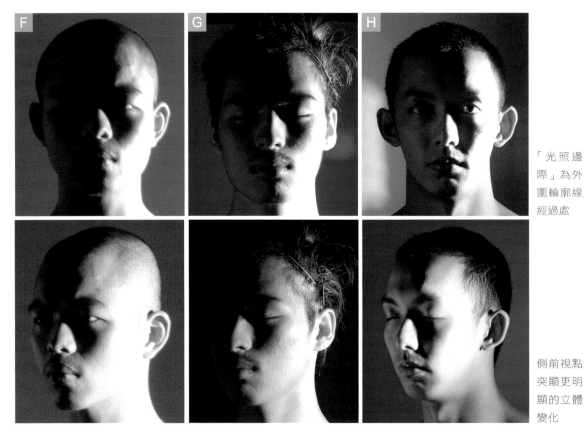

「光照邊
際」為外
圍輪廓線
經過處

側前視點
突顯更明
顯的立體
變化

🎧圖 9　明確型—以青年模特兒 F.G.H 為例

模特兒 G

・模特兒 G 的「光照邊際」與鼻唇溝會合點與鼻底齊高，是三位模特兒中最高的一位，這是因為他的口唇最前突。

・閉眼時更清楚證明：外圍輪廓線經過眉峰、黑眼珠，止於眼袋下緣。眼裂上的溝紋是眼球、眼眶骨交會的「瞼眉溝」，眼睛下看時更明顯。

模特兒 H

・模特兒 H 的「光照邊際」與鼻唇溝會合點是三位模特兒中最低的一位，這是因為他的口顎較後收。由此可以得知：「光照邊際」與鼻唇溝會合點越高、顎突越前突，會合點越低、顎突越後。

・眼睛的弧面在側前角度看得很清楚，「光照邊際」還是經過眉峰、黑眼珠，止於下眼袋緣。

2. 綜合型

　　隨著年歲的增長，表層肌膚鬆弛下墜，頰前變化成了綜合型；它有著比較明確範圍，也有著細碎起伏。茲以 I.J 為例，一方面分析中年人與青年人的差異，一方面比較肌膚鬆弛後的變化。（圖10）

研究分析如下：
- 模特兒側面照片是對照外圍輪廓線之用，其明暗分佈與輪廓線經過處無關。
- 眼袋範圍擴大：隨著肌膚鬆弛，眼袋因日益肥大、下墜，眼袋與頰前落差愈大，凹溝愈明顯，由袋下的暗塊增大可以證明。
- 鼻唇溝延長：頰鬆弛下墜，鼻唇溝因此下移、增長，贅肉尤其累積在鼻翼與鼻唇溝間的三角地帶，形成較大的暗塊。由於眼部較肥大，正面視角中眼睛的「光照邊際」較垂直，且位置較外。
- 頰前支線止點較低，並延伸至口角；頰鬆弛下墜後，口角由原來小淺窩，累積成三角形凹窩，之後再延伸成口角溝。
- 由側面觀看，下顎底、頸前的輪廓線由年青時的折線逐漸轉為斜線，這是因為長年的頭前伸、下巴降低，頸部肌膚隨之下垂，頸前輪廓逐漸由折線轉變成弧線（模特兒 J）。

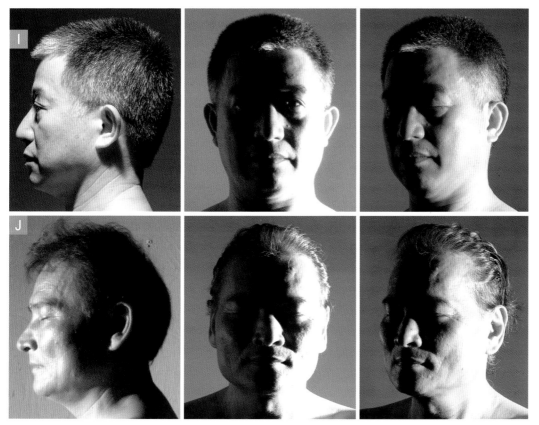

◖圖10　綜合型─以中年模特兒I、J為例

探討眼睛、頰前的外圍輪廓線經過處　　「光照邊際」為外圍輪廓線經過處　　側前視點突顯更明顯的立體變化

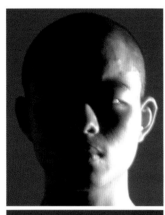

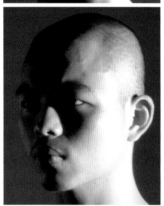

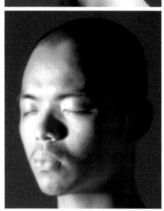

🎧圖11　上圖、中圖的「光照邊際」為「側面視點」外國輪廓線經過的位置，亦即「側面視點」最大範圍經過處之基本型，下為「正面與側面交界線處」。中圖與下圖的額部有一長三角形、眼外側有一菱形差距，下半臉有一不規則形差距。

D.「側面視點外圍輪廓線經過處」在表情中的變化

表情是心靈的意向，五官中以口唇肌肉分佈最廣，影響外觀最大，因此顴骨之下、齒列之外的頰凹是留給口唇肌肉的空間。「正面與側面交界線」直接劃過頰凹中央，因此表情中以它的變化最大，其次是「側面視點外圍輪廓線」對應在頰凹內緣的支線，至於大部分為骨骼支撐的中央帶，只呈現局部變化。

藉攝影之助，本單元中從不同表情中探討「側面視點外圍輪廓線經處」的變化，為了瞭解其中差異，先以基本型開始，接著探討的是不同程度的笑，其次是悲傷、憤怒等，每張照片都以表情流程的瞬間為代表，每組照片都是同瞬間、同光源、不同角度的拍攝。同一造型多視角的呈現，目的是在建立立體觀念。以下每組照片皆配上同表情的「正面與側面交界處」，因為「正面與側面交界處」是大面與大面間的立體變化，而它與「側面視點外圍輪廓線經過位置」又距離接近。文中的分析多以立體造型切入，內容通用於平面。

1.基本型

■（圖11）上面二張照片之「光照邊際」是「側面視點外圍輪廓線經過處」之基本型，末為「正面與側面交界線」，請注意前者頰部的「光照邊際」止於鼻唇溝（法令紋），後者經過口輪匝肌外側。兩者之間的額部差距似一個長三角形，眉毛前段為三角形的底，額結節為三角尖。眉峰、眶外角，顴突隆、黑眼珠圍成的菱形是「正側交界」與「側面視點外圍輪廓線經過處」的差距。

■「側面視點外圍輪廓線經過處」的支線中，最受表情影響的是臉頰、軟組織這一段，因此以下表情分析以此為主。

2.笑的表情

■（圖12）前二張照片之「光照邊際」是「側面視點」外輪

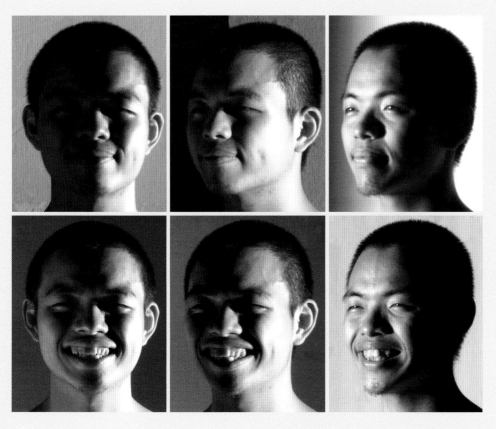

⊆圖 12 笑的表情的「側面視點輪廓線」經過的位置（左一、二），右為「正側交界線」。左二「光照邊際」顯示從眶外角至鼻唇溝隆起呈 C 形隆起，右從眶外角至下巴頦結節隆起呈 S 形隆起。

⊆圖 13 大笑表情的「側面視點輪廓線」經過的位置（左一、二），右為「正側交界線」。左二「光照邊際」顯示從眶外角延伸至口唇外側的隆起轉為小 S 形，右從眶外角至頦結節呈強烈的大 S 形隆起。

廓經過處，末為「正側交界」，注意兩者「光照邊際」在頰側的差異。左二「側面視點」外輪廓從眶外角至鼻唇溝呈 C 形隆起，右「正側交界」從眶外角至下巴頦結節呈 S 形隆起。

■ 微笑時形體變化原因如下：

· 口唇外拉時鼻唇溝現，口角淤積成弧狀溝紋。

· 支線形成 C 形彎弧，這是受大顴骨肌收縮之影響。

· 彎弧內又縱分成深淺二塊，外側較淺代表著形體外翻、內側深則形體向內收。

3.大笑的表情

■（圖 13）前二張照片之「光照邊際」是「側面視點」外輪廓經過處，末為「正側交界」，注意兩者之「光照邊際」更明確，代表隆起更強烈。

■ 笑逐顏開時形體變化原因如下：

· 口角更向外上（基本型時口角微下），除了口角的弧狀溝紋拉長加深外，鼻唇溝下包、

轉折點在口角外上方，也就是在大顴骨肌生長路徑上。[29] 口角、轉折點與大顴骨肌止點必成直線。

· 「側面視點」外輪廓經過處與「正側交界」之「光照邊際」皆呈 S 型，彎度更明顯、更長。

4.大樂的表情

■（圖 14）照片左經過「正面與側面交界線」，右經過「側面輪廓線經過處」的對稱位置，此種光照突顯出右圖的形體變化如下：

· 由於上唇開得更大，鼻唇溝上端的凹陷更深、下端較淺。

· 由於上唇開得更大，唇上肌更加收縮隆起，在眼輪匝肌眼眶部下方擠壓出三角形的凹痕（灰調），頰前的立體分面分成內收（灰調）、前突（灰調外之反光處）、後收（參考右圖「正側交界線」之外）三部分。

5. 鼓嘴的表情

■（圖 15）照片左之「光照邊際」是「側面視點」外圍輪廓線經過的位置，右為「正與側交界線」；左之外圍輪廓線經過處「光照邊際」較為模糊，代表此處形體轉換柔和，右之「正與側交界線」明暗對比，代表形體轉換明確，前者是局部起伏，後者為大面與大面的交界。

■ 嘴向中央聚攏、兩頰像球一樣鼓起，嘴收頰怒張，雙頰鼓起時鼻唇溝被完全撐開、消失，鼻唇溝原是頰縱面與口蓋斜面的分面線，此時頰前至口唇合成一體，形成斜面。

■ 用力鼓嘴時下唇舉頦肌收縮，唇前突、下巴緊縮，唇與下巴間的唇頦溝被擠壓出更明顯的溝紋；由於舉頦肌的收縮，弧形溝紋下之表層肌膚呈桃核狀凹凸。

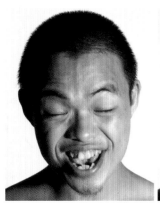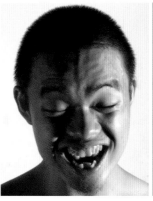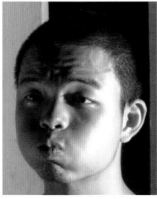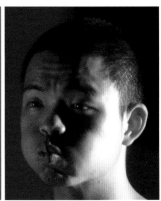

🎧圖 14　大樂表情，右圖「光照邊際」為「側面輪廓線」經過的位置，左為「正側交界線處」。右圖，由於上唇開得更大，唇上肌收縮在眼瞼下方擠壓出三角形凹痕。

🎧圖 15　鼓嘴的表情，左為「側面視點外圍輪廓線」經過的位置，右為「正側交界處」。由於雙頰鼓起，鼻唇溝消失，原本由眶外角至鼻唇溝的外圍輪廓線頰部支線內移。

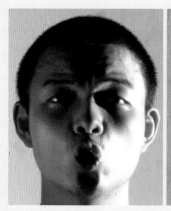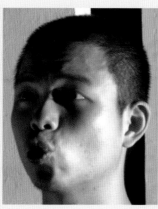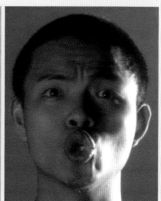

C圖16 嘟嘴表情的「側面輪廓線」經過的位置（左一、二），右為「正側交界線處」。左圖中央帶幾乎合成菱形的區域，此為臉部基底最向前隆起的範圍。

6. 嘟嘴的表情

■（圖16）左一、二之「光照邊際」是「側面視點」外圍輪廓線經過處，右為「正側交界線」；嘴向前聚集、頰前拉、鼻唇溝消失。基本型時「眶外角」至法令紋的光照邊際清晰，此時上移並模糊（左一、二）。

■右圖顴骨下至唇、下巴側面的連線，是大面分界，之下形體下收（參考側前角度頰側）。左右連線之間合成大三角形基底，以口為界向上、下、兩側後收。

■左圖正面視角的暗調聚集中央，左右「側面視點外圍輪廓線經過處」，幾乎合成一個菱形範圍，從額中央至顴骨前、下巴，此菱形也是臉部基底最向前隆起的區域。

7. 驚訝的表情

■（圖17）上圖之「光照邊際」是「側面視點」外圍輪廓線經過處，下為「正與側交界線」；上之「光照邊際」近中心線、較模糊；下，由於顴骨的支撐，「光照邊際」處較外、較對比；模糊處形體起伏柔和，對比處形體轉換明確。

■基本型時「眶外角」至鼻唇溝的「光照邊際」清晰，嘴大開時變得很模糊。頰側至頰前形體都是以弧面轉換。

■請比較此表情與圖16嘟嘴之不同。

U圖17 驚訝的表情的「側面輪廓線」經過的位置（上），下為「正側交界線處」。

8. 憤恨的表情

■ （圖18）左圖之「光照邊際」是「側面視點」外圍輪廓線經過處，右為「正與側交界線」。

■ 左，模特兒左側暗面臉中可以看到一個三角形的反光面，三角形的外緣是頰輪廓線，下緣是鼻唇溝的位置，上緣是「側面視點」外圍輪廓線經過處的頰支線；支線與基本形差異甚大，止點原本在鼻唇溝較低的位置，此表情時提高到鼻底水平之上了，支線之下形體向下後收。這是由於上唇上收、頰前隆起，外圍輪廓線隨著隆起而往內上移。

■ 口怒張下巴前移時，鼻唇溝向下延伸、包向唇下。注意：笑之表情時，鼻唇溝轉角在口角外上方，此時在口角外下方。參考圖13、14。

9. 名作中的表現

■ （圖19）光源與「側面視點」位置相同時，「光照邊際」為「側面視點」外圍輪廓線經過處，此時「光照邊際」在光源的近側邊，大半的臉是藏在暗調中，因此在畫作中較少見。以下十二張名作中僅有最後一件米開朗基羅（Michelangelo Buonarroti）的「亞當」，他的「光照邊際」在光源的近側邊，是典型的「側面視點」外圍輪廓線經過處，其它畫作大多將光線跨越過中心線，停止在另側的對稱位置，並呈現出中央帶立體變化。「側面視點」外圍輪廓線經過處之描繪，可提升臉部正面的立體感，突顯正面的範圍，因此它也暗示臉部正面的結束、側面深度空間的開始。舉例說明如下：

■ 第三列右圖，米開朗基羅（Michelangelo Buonarroti）的「亞當」，「亞當」轉頭向上帝，迎接上帝的點化，畫面中臉部正面的範圍很少，呈現大部分的側面，米開朗基羅為了加強立體感，他將「光照邊際」設在「側面視點」外圍輪廓線經過處，如果「光照邊際」設在「正與側交界處」，五官是無法清楚的呈現。米開朗基羅將臉中央帶、眼睛（眉峰至黑眼珠）、頰（顴突隆向內下斜至鼻唇溝）的範圍明確呈現，臉正面轉入深度空間，轉向

◖圖18　憤恨表情，左為「側面輪廓線」經過的位置，右為「正側交界線處」。口角外移時，鼻唇溝外移，此表情之鼻唇溝轉彎點下移至口角外下方，並包向下巴。

凌空而來的上帝。請參
考圖 11 中。

- 第二列右圖，魯本斯
（Peter Paul Rubens） 作
品，與「亞當」相同，
畫面中臉部正面的範圍
較少，呈現大部分的側
面，「光照邊際」設在
「側面視點」外圍輪廓線
經過處，但是，背景為
暗調，臉中央帶的範圍
無法清楚觀察，不過眼
部、頰部完全符合「側
面視點」外圍輪廓線經
過處範圍，清楚的表現
出全正面範圍。而頭頂
與耳殼之間的亮帶，是
頂縱分界，也界定了額
前、額側範圍；耳孔與
顴骨之間的亮帶，是
「顴骨弓」的隆起。魯本
斯除了以「側面視點」
外圍輪廓線經過處表達
出橫向形體起伏，亦表
達了縱向的形體變化。
請參考圖 6 左圖。

- 第二列中圖，哈爾斯
（Frans Hals）作品，臉
部正面與側面範圍相
近，雖然畫面中明暗差
距不大，卻柔和的展現
立體感。臉頰側面與正
面的立體感是以典型的
正側交會處－額結節外

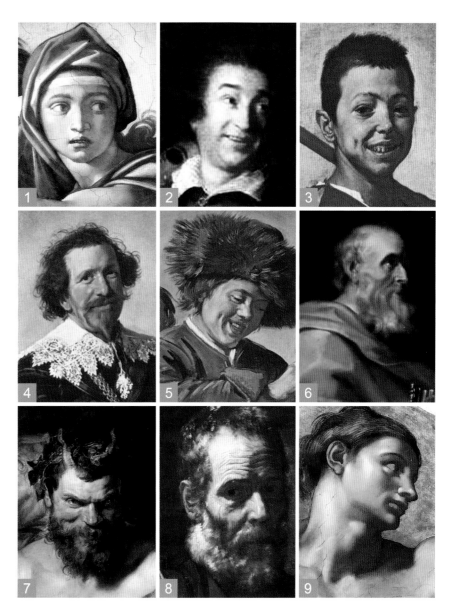

🎧圖 19　名作欣賞

1　米開朗基羅
　　（Michelangelo Buonarroti）
2　雷諾茲（Joshua Reynolds）
3　里貝拉（Jusepe de Ribera）
4　哈爾斯（Frans Hals）
5　哈爾斯（Frans Hals）

6　魯本斯（Peter Paul Rubens）
7　魯本斯（Peter Paul Rubens）
8　里貝拉（Jusepe de Ribera）
9　米開朗基羅
　　（Michelangelo Buonarroti）

側、眉峰、眶外角、頰突隆、頰結節－做明暗劃分；而頰前、眼部、中央帶又是採用典型的「側面視點」外圍輪廓線經過處的主線與支線的分佈，在光影中表現出層層的立體感，是很值得參考的作品。另外，表情的描繪更是傑出，笑的時候口角上提，頰部隆起形成 S 形的隆突，遠端的輪廓線亦搭配上較大的轉折。名作中甚少有大表情的描繪，請參考圖 13 並與圖 11 比較，更可瞭解哈爾斯的功力。

E. 小結：「側面視點」外圍輪廓線對應在「眼睛」、「臉頰」的解剖 點位置（表四）

▶ 表 4・輪廓線上的解剖點

	縱向高度位置	正面角度的橫向位置	造形上的意義
眼部 眉峰	高於眉頭	外眼角垂直線內	眉峰是眉毛正面轉向側面的位置，外圍輪廓線支線的起點
眼部 黑眼珠	頭高二分一處		眼範圍最高點，外圍輪廓線支線經過的位置
眼部 眼袋溝			眼範圍的下緣，眼部外圍輪廓線支線的止點
頰部 顴突隆	眼睛外下方的顴骨前面的隆起點		臉部最重要的錐形隆起，外圍輪廓線頰部支線的起點
頰部 鼻唇溝（法令紋）	鼻翼溝上緣	口輪匝肌外緣	頰前縱面與前突口蓋的分面線，外圍輪廓線頰部支線止於此

 腦顱與頸肩

　　光源與「側面視點」同位置時，投射的「光照邊際」就是「側面視點」外圍輪廓線對應在深度空間的位置，也是「頭部大範圍」的界線。腦顱受骨相影響甚大，所以，對照顱骨分析，頸部則骨骼肌肉圖並呈。藉著「光照邊際」處的光影變化探討「側面視點」外圍輪廓線經過處及其相鄰處的形體起伏與結構的穿插銜接。

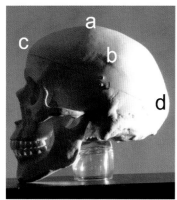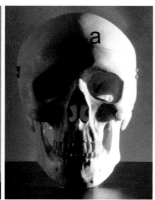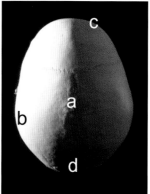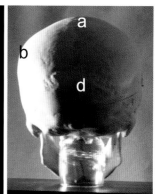

☊圖 20　「側面視點」外圍輪廓線對應到腦顱的位置

左一：側面視點在顱頂的外圍輪廓線經過「顱頂結節」a、頂縱分界「額結節」e、顱後最突出點「枕後突隆」d。

左二：光照邊際為側面視點外圍輪廓線經過前面的位置

左三：上方為前面，外圍輪廓線經過頂面的位置，「光照邊際」在左右「額結節」c 之後開始向中心線集中，「顱頂結節」a 之後漸離正中線，這是受臥躺的影響。

右：側面視點外圍輪廓線經過背面的位置

a. 顱頂結節　　b. 顱側結節　　c. 額結節　　d. 枕後突隆

A. 解剖形態分析

1.「顱頂結節」是腦顱最高點，在耳前緣垂直線上

　　平視時的任何角度「顱頂結節」都是頭顱的最高點，光源在「側面視點」位置時，從「光照邊際」印證了「顱頂結節」是外圍輪廓線經過的位置。（圖 20）從頭骨頂面及背面照片中，可以證明：「顱頂結節」前的「光照邊際」在中心線上，之後漸離中心線。它代表：頂前的形體較尖，頂後受臥躺的影響，形體略平。

2.「枕後突隆」是腦顱的最向後隆起處，略高於耳上緣

　　頭顱後面的「枕後突隆」是頭部最向後的隆起。「枕後突隆」較「額結節」、「顱側結節」明顯、突出，但是，長期正躺者「枕後突隆」則較平，甚至形成「扁頭」。

　　「枕後突隆」僅是枕骨體表的大圓丘，無特殊功能，因此在醫學解剖中並未命名。醫用解剖學另命名它的下方、轉向顱骨底部的粗糙面為「枕外粗隆」（External occipital protuberance），因為它是斜方肌、薦棘肌的附著處。[30] 它在體表形成結節，光頭者很容易被觀看到，但是，覆蓋頭髮後「枕外粗隆」即被隱藏。「枕後突隆」在造形美術上有它的重要性，故在解剖形態學中增加此名。

◑圖 21　「側面視點外圍輪廓線」對應在深度空間的位置[31]

「光照邊際」對應出右側外圍　　　　視點轉至迎光面側後方時，　　　　視點轉至逆光面側後方時，
輪廓線經過的位置　　　　　　　　形體的立體關係　　　　　　　　形體的立體關係

「光照邊際」對應
出「側面視點」外
圍輪廓線經過處

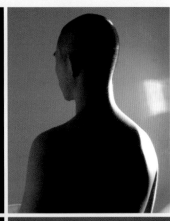

光源位置略為後
移，以突顯中央帶
的形體起伏

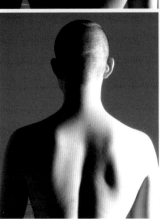
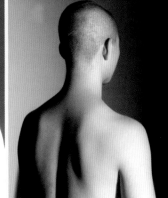
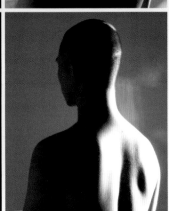

解剖結構的對照

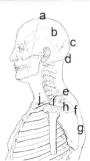
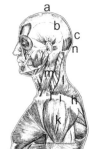
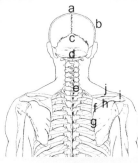
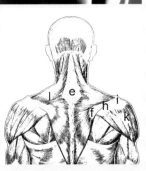

a. 顱頂結節　　　　　d. 枕骨下緣　　　　　g. 肩胛骨內緣　　　　j. 鎖骨

b. 顱側結節　　　　　e. 第七頸椎　　　　　h. 肩胛岡　　　　　　k. 三角肌

c. 枕後突隆　　　　　f. 肩胛骨內角　　　　i. 肩峰　　　　　　　l. 斜方肌

B. 「側面視點外圍輪廓線」對應在背後的規律

　　以明暗分佈簡潔的模特兒為例，以兩種光源拍攝了背面及側後角度。（圖21）一種光源在側面視點位置，光照邊際即外圍輪廓線經過處，另一種光源是位置略後，讓光照突顯出中央帶的起伏。側面解剖圖是認識解剖結構與背後外圍輪廓線之關係。從骨骼結構來看，頸部前短後長；從外觀看則前長後短，這是因為在外觀上只有頸後的凹陷處被視為「頸」，凹陷處之上與之下則被概括至頭部與軀幹。頸背較平、形體融合成一體，胸前較厚。光源在「全側視點」位置時，側面角度輪廓線經過的位置可分為頸、肩、背（上、中、下）三段，說明如下：

- 上段腦顱後面的「光照邊際」逐漸接近在頸後中央帶，終止於第七頸椎處。如果是斜方肌非常發達起的人，它會偏離中心線。
- 下段由肩胛骨內角沿著肩胛骨脊緣向下，至肩胛骨下角，此處的明暗交界線清晰，是因為肩胛骨脊緣骨相隆起。
- 中段由第七頸椎斜向外下的肩胛骨內角。

　　為了突顯中央帶的起伏，而將光照略向後移。對照上列照片，身體左側的頸、肩、背的光照邊際幾乎是相同的。但是，中央帶脊柱兩側一邊是灰調、一邊是受光。證明了左右肩胛骨脊緣間非常凹陷。從明暗分佈可以推論：此處之橫斷面似壓扁的「W」，「W」下面的轉折點是兩邊肩胛骨內緣，「W」上面中央的突點是脊柱。

　　光照邊際是形體最向後突的位置，邊際之外形體受光，是逐漸前收的證明。在形塑時應把它當做分面線——沿著頸椎向下，找出第七頸椎、肩胛骨內角位置，將它們銜接、當做面的分界。

C. 小結：「側面視點」外圍輪廓線對應在腦顱、頸肩的解剖點位置（表五）

▶▶ 表5・輪廓線上的解剖點

	縱向高度位置	正面角度的橫向位置	造形上的意義
a 顱頂結節	頭顱最高點，在正中線上	耳前緣垂直上方	與左右「顱側結節」連成前頂面、後頂面的分界
b 枕後突隆	頭顱最後突點，在正中線上	高於耳上緣	「側面視點」外圍輪廓線經過處，也是頂縱分界處。與左右「顱側結節」連成後頂面。

　　由於「正面」、「背面」視點外圍輪廓線經過處都是左右對稱的，而「側面」視點外圍輪廓線經過處很長，又與眉、眼、鼻、口有密切關係，所以較為複雜。以光證明了「正面」、「背面」、「側面」視點外圍輪廓線對應在深度空間的規律，也就是證明了頭部最大範圍經過處的規律，至此頭部四個角度的範圍確定，對於立體形塑或繪畫都是非常重要的。（圖22、23、24）

➲圖22　左圖為維拉斯奎茲（Diego Velázquez）作品，「側面」視點外圍輪廓線經過背部的地方完全符合圖21照片第二列，中央帶向內凹陷的範圍由肩胛骨內緣向下逐漸收窄。右圖作者佚名，背部中央帶向內凹陷的範圍，亦逐漸收窄至腰部。

∩圖23　雅克‧路易‧大衛（Jacques-Louis_David）作品，雖然因轉身而肩膀呈扭轉狀，但是，還可以看到肩胛骨脊緣以及斜方肌隆起。圖片取自 http://www.wikiart.org/en/jacques-louis-david/patrocles

∩圖24　羅伯特庫姆斯（Robert Coombs 作品，「側面」視點外圍輪廓線經過背部的地方完全符合圖21照片第二列，中央帶向內凹陷的範圍亦由肩胛骨內緣向下逐漸收窄，兩側的肩胛骨內角、肩胛骨脊緣都非常清楚。圖片取自 http://blog.sina.com.cn/s/blog_87bdeb0b0101ac06.html

四、「外圍輪廓線」與各「面」的立體關係

1. 由「外圍輪廓線經過處」擴展至立體的連結

　　「外圍輪廓線經過處」的造形規律證明後，進一步探討這四條貫穿頭頂最高點、相當於頭部經線的「外圍輪廓線經過處」與頭部整體造形的立體關係。[32] 四條線都處於大面的中介處，例如：正面「外圍輪廓線經過的位置」，它經過頭部頂面中央帶、左右側面中央帶。所有「面的中介處」皆是較小的形體起伏。雖然如此「外圍輪廓線經過處」仍扮演著極重要的角色──它是確立正面、背面、側面視點「最大範圍」的關鍵處。

　　相較於「外圍輪廓線經過處」，「面與面交界」在造形上有不同的意義，它的起伏是更明顯，是立體感提升的關鍵，在形塑中「面」的劃分受到極大的重視，因此，接續的下一章是「頭部立體感的提升─面與面交界處的造形規律」探討。而本章之末是將「外圍輪廓線經過處」與「面與面交界處」對照，了解兩者的立體關係，除了銜接下章，並逐漸串連成頭部的八條經線、二條緯線，進一步的確立頭部造形。[33]

2. 以「幾何圖形化的 3D 模型」突顯立體觀念

　　「面與面交界處」之研究亦如本章「外圍輪廓線」般繁瑣，在本章中不加以細述，否則反而模糊了重點。為何要特別建製一個「幾何圖形化 3D 模型」，來與不同的模特兒對照？說明如下：

- ・「幾何圖形化 3D 模型」是依據自然人造形簡化而成，為了達到「外圍輪廓線經過處」、「面與面交界處」與自然人造形規律相同，其建模的難度不亞於寫實模型。[34] 自然人體表起伏細碎、柔和，體塊劃分不明，「幾何圖形化 3D 模型」則簡潔易懂，相互對照後，可以增進造形規律觀念與立體關係的認識，加深研究結果的印象。
- ・在同樣光源條件中，「幾何圖形化模型」除了呈現「外圍輪廓線經過處」的造形規律外，各個分面更鮮明的呈現；而模特兒除了呈現「外圍輪廓線經過處」，其它分面往往不易分辨。但是，若藉著的 3D 模型的觀摩，亦可逐漸辨識出模特兒「外圍輪廓線」與各分面的立體關係。藉著「幾何圖形化模型」，不再侷限於單獨一條條「外圍輪廓線」觀念，進一步地有了全面性的認識。

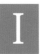

外圍輪廓線的主角度綜覽

　　「主角度的觀摩」是要認識與它相鄰「面」的立體關係。圖中是將「正面」、「背面」、「側面」視點所探討的「外圍輪廓線經過處」，分十二對圖呈現，為了避免篇幅太大，每一「外圍輪廓線經過處」僅以一最主要的正對角度、亦即以受透視影響最弱的角度呈現。每一對圖的目的是藉由自然人與「幾何圖形化模型」對照中，進一步認識每一「面」的範圍、分面處、立體變化以及在整體中的位置。在此對本章的「外圍輪廓線經過處」，做一次全盤對照。（圖1）

○圖1　從「幾何圖形化模型」與模特兒對照，再確認「外圍輪廓線經過處」與「面」的立體關係。

1.「正面視點」外圍輪廓線經過處與各「面」的立體關係

2.「右側視點」外圍輪廓線經過處與各「面」的立體關係

3.「左側視點」外圍輪廓線經過處與各「面」的立體關係

4.「正面視點」外圍輪廓線經過處與各「面」的立體關係

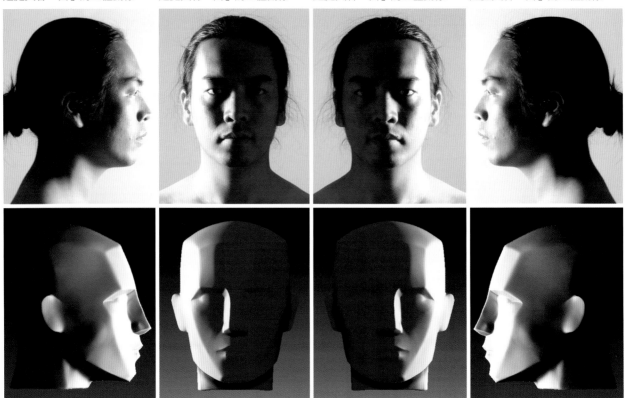

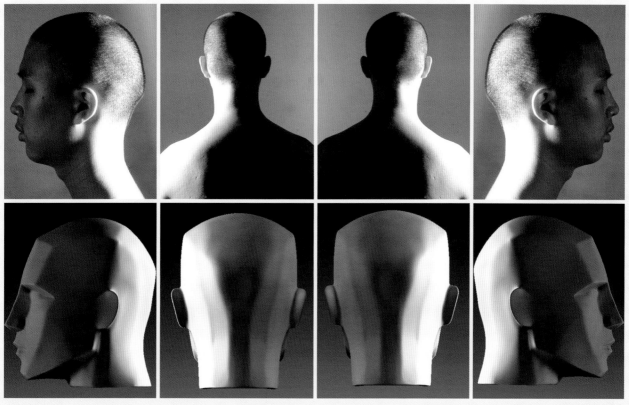

5.「背面視點」外圍輪廓線經過處與各「面」的立體關係

6.「左側視點」外圍輪廓線經過處與各「面」的立體關係

7.「右側視點」外圍輪廓線經過處與各「面」的立體關係

8.「背面視點」外圍輪廓線經過處與各「面」的立體關係

9.「背面視點」外圍輪廓線經過處與各「面」的立體關係

10.「左側視點」外圍輪廓線經過處與各「面」的立體關係

11.「右側視點」外圍輪廓線經過處與各「面」的立體關係

12.「正面視點」外圍輪廓線經過處與各「面」的立體關係

II　多重角度、不同人物的觀摩—「外圍輪廓線經過處」與各「面」的立體關係

　　進一步的由主角度的觀摩，擴展到「不同角度與不同角色」比較。三位具代表性的模特兒與「幾何圖形化模型」在同樣光源條件中，共同呈現不同角度下的「外圍輪廓線」對應在深度空間的造形規律。在與模型對照中，原本受髮色、膚色影響，不易分辨的線與面，也逐漸可以辨識。

　　模特兒以規律明顯呈現者為先，然而沒有一位能夠處處鮮明，因此搭配三位模特兒，以便對造形規律有更完整認識。本研究始於 2007 年，當年拍攝的照片有的缺了某個角度，但人事全非，模特兒重拍有相當大的困難度，因此以形貌相似者補拍。

1.「正面視點」外圍輪廓線經過處，在不同臉型、不同視點中的立體關係

　　（圖 2）第一列以受透視影響最少、展現的最完整的全側面角度呈現，第二列是側前角度，也是繪畫中較常被描繪的角度；第三、四列是一、二的水平翻轉。第一欄是簡化幾何圖型化 3D 模型，第二欄是青年男子，「光照邊際」完全反應出「正面視點」外圍輪廓線經過處的基本造形規律；第三欄的年青女子，明暗分佈反應出顴骨不明、一般女子規律；第四欄的中年男子，雖然肌膚下垂，但骨骼強壯，因此僅改變咬肌斜度。

2.「背面視點」外圍輪廓線經過處，在不同臉型、不同視點中的立體關係

　　（圖 3）第一列以受透視影響最少、展現的最完整的全側面角度呈現，第二列以側前角度呈現；第三、四列是一、二的水平翻轉角度。第二欄是青年男子，「光照邊際」完全反應出「背面視點」外圍輪廓線經過處的基本造形規律；第三欄由於年青女子的頸部纖細，背面光穿過頸側，因此留下較大範圍的亮面；第四欄的中年男子由於肌膚下垂，耳下方的胸鎖乳突肌界限不明。

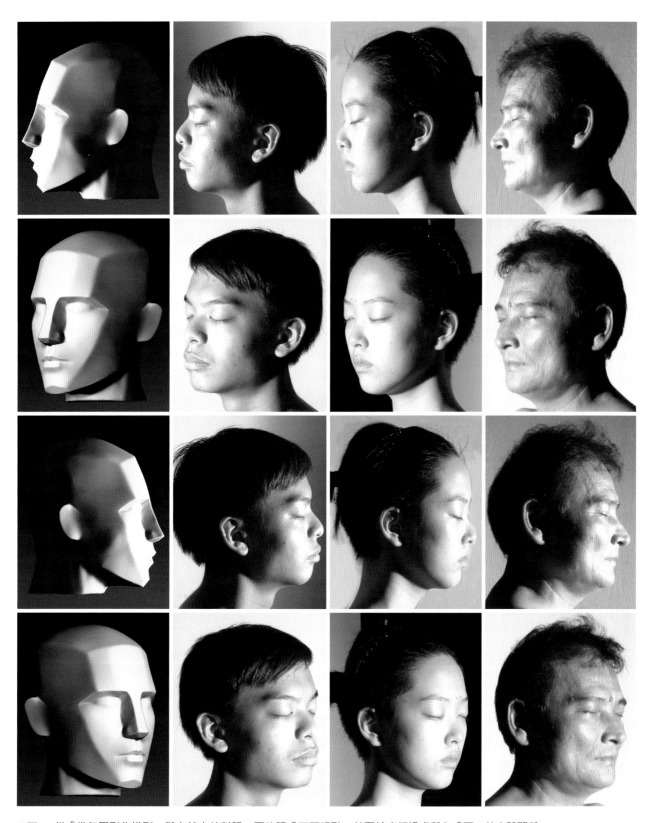

○圖 2　從「幾何圖形化模型」與自然人的對照，再確認「正面視點」外圍輪廓經過處與各「面」的立體關係。

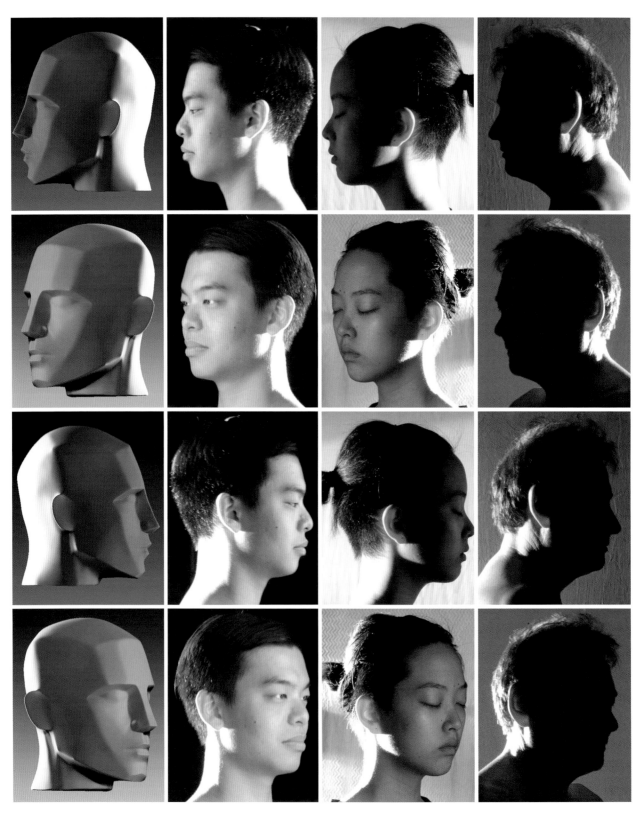

◔圖 3　從「幾何圖形化模型」與自然人的對照，再確認「背面視點」外圍輪廓經過處與各「面」的立體關係。

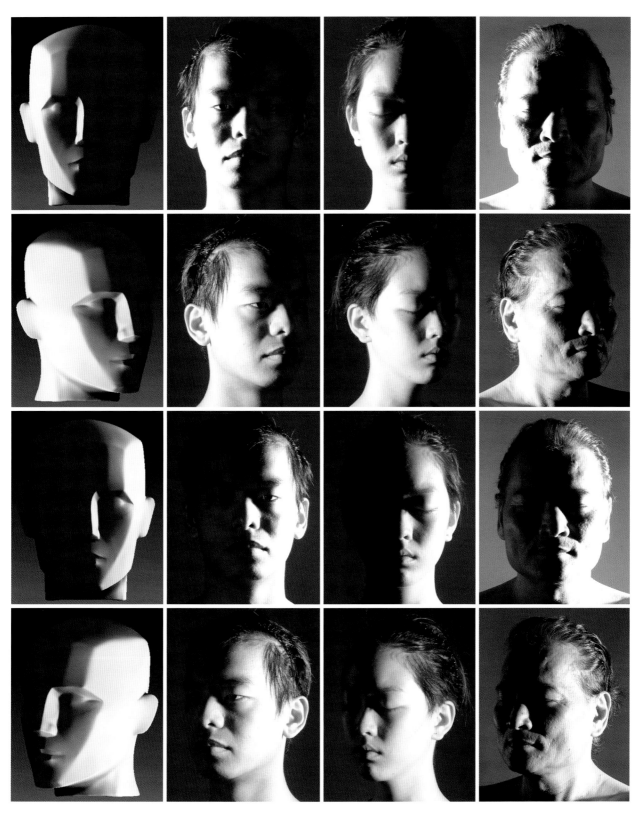

⌾圖4　從「幾何圖形化模型」與自然人的對照，再確認「側面視點」外圍輪廓線經過前面處與各「面」的立體關係。

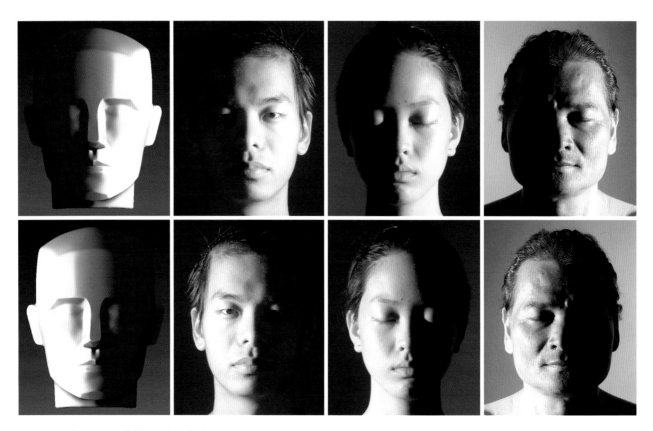

◐圖5　從「幾何圖形化模型」與自然人的對照，再確認臉部中央帶的形體起伏範圍。

3.「側面視點」外圍輪廓線經過「前面」處，在不同臉型、不同視點中的立體關係

（圖4）第一列以受透視影響最少、展現的最完整的全正面角度呈現，第二列以側前角度呈現，第三、四列是一、二列的水平翻轉角度。第二欄是青年男子，「光照邊際」完全反應出「正面視點」外圍輪廓線經過處的基本造形規律；第三欄的年青女子額部的「光照邊際」與男子不同，男子額開潤、女子額中央較隆起，明暗分佈呈斜線；第四欄的中年男子肌膚鬆弛後頰前、口角有明顯的陰影，代表著描繪側面視點的年長者，應繪出此處輪廓。

（圖5）光線穿過中心線以呈現中央帶的形體起伏，第一列以正面照片呈現，第二列是第一列的水平翻轉角度。第二欄青年男子的「眉弓隆起」伏現，第三欄的年青女子眉部平滑、完全沒有「眉弓隆起」的痕跡，第四欄的中年男子眉部起伏明顯，這是「眉弓隆起」以及年青時皺眉肌收縮留下的痕跡。

4.「側面視點」外圍輪廓線經過「背面」處，在不同臉型、不同視點中的立體關係

（圖6）第一列以受透視影響最少、展現的最完整的全背面角度呈現，第二列以受光面側後角度呈現，第三列以逆光面側後角度呈現。第二、三欄「光照邊際」在年青人身上轉折明確，頸部轉折點在第七頸椎，背上轉折點在肩胛骨內上角，再順著肩胛骨內緣下行；第四欄中年男子的轉折點模糊、線條紋不利落。

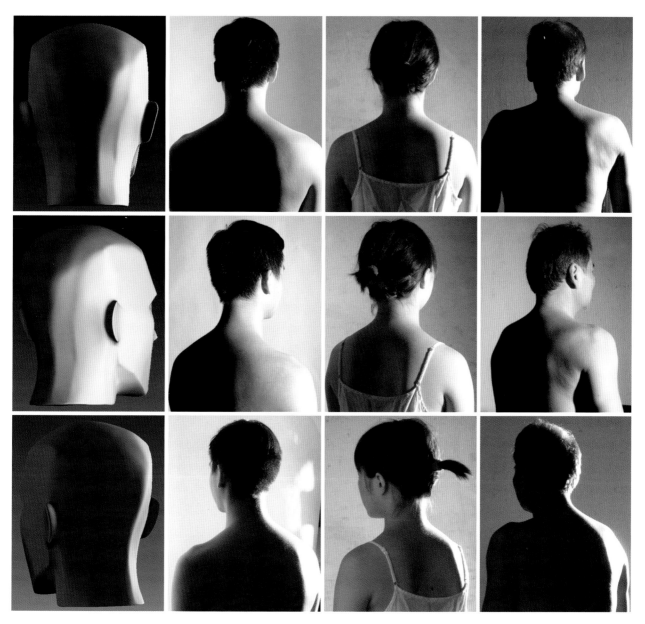

○圖6　從「幾何圖形化模型」與自然人的對照，再確認「側面視點」外圍輪廓線經過背面處與各「面」的立體關係。

　　（圖7）是光線穿過中心線以呈現中央帶的起伏，第一列以全背面角度呈現，第二列以受光面側後角度呈現，第三列以逆光面側後角度呈現。第二、三欄年青人中央帶凹陷較深、範圍明確，凹陷範圍由第七頸椎至兩側的肩胛骨內角、肩胛骨內緣；第四欄中年後由於彎腰駝背而凹陷較淺、範圍不明確。

　　從「正面」、「背面」、「側面」視點外圍輪廓線的造形規律中，頭部的大範圍確立已完成，下一章進行探索「頂面與縱面」、「底面與縱面」、「正面與側面」、「側面與背面」交界處的造形規律探索，目的在提升頭部造形的立體感。

↻圖7　從「幾何圖形化模型」與自然人的對照，再確認背面中央帶的起伏。

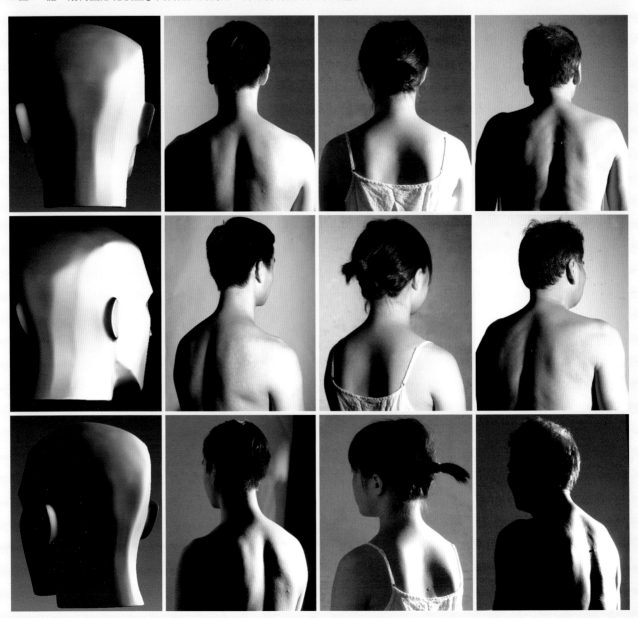

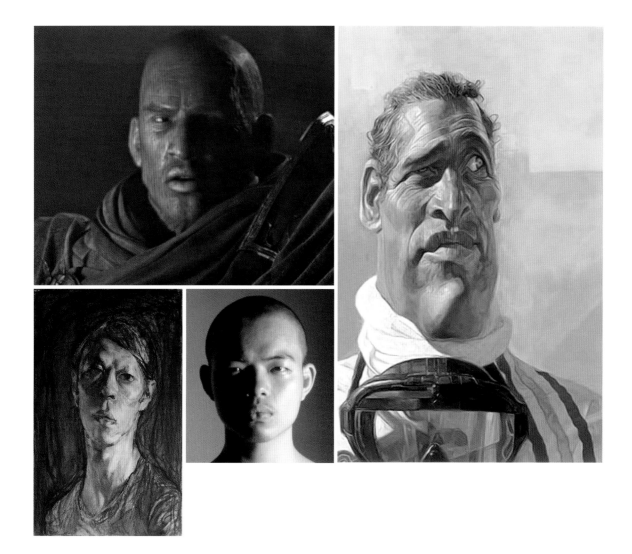

◑圖 8　遊戲動畫《暗黑破壞神 3：奪魂之鐮》（Diablo III），是暴雪娛樂（Blizzard Entertainment）於 2012 年 5 月 15 日發行的一款動作角色扮演遊戲。其臉中央帶造形大都符合自然人之規律，唯「眉弓隆起」及下巴「頦突隆」的三角形隆起需再調整，參考下方照片。

◑圖 9　塞巴斯蒂安·克魯格（Sebastian Kruger）作品，雖然是人物誇張，但是造形特徵更明顯、解剖結構更強化，例如：三角形的頦突隆、顴骨隆起、眉弓、顳凹…，臉中央帶造形非常符合自然人之規律。圖片取自 https://translate.google.com.tw/translate？hl=zh-TW&sl=en&u=http://sebastiankruger.org/paul_newman.htm&prev=search

◑圖 10　克魯崔·斯賽（Kouta Sasai）作品，臉中央帶造形幾乎與模特兒一致，很難得的連「眉弓隆起」也被表現出來，而顴骨處最寬、額第二、下巴最窄也一一到位，圖片取自 http://media-cache-ak0.pinimg.com/200x/63/a3/0d/63a30d21982d656bca0b97bd5647e5e3.jpg

註釋

1　參見：林增偉，〈在思考中描繪對象：淺談素描教學中的外輪廓線問題〉，《吉林師範學院學報》第 18 卷第 3 期，（吉林省四平市：吉林師範學院，1997）：70-71。

2　參見：林增偉，〈在思考中描繪對象：淺談素描教學中的外輪廓線問題〉，《吉林師範學院學報》第 18 卷第 3 期，（吉林省四平市：吉林師範學院，1997）：70-71。

3　骨骼模型出自創立於 1876 年的德國 Somso Parent 公司，此公司長期與醫學教授合作，專門從事醫學及教育模型研發，擁有自己的博物館（Somso Museum），生產的模型為真人頭骨翻製，頗負盛譽。骨骼照片為筆者親自打光、拍攝。

4　肌肉解剖圖出自：J. Fau, Human Anatomy for Artists: A New Edition of the 1849 Classic with CD-ROM（Dover Anatomy for Artists），（New York: Dover Publications++ 2009.）

5　巫祈華，《實地解剖學》，（臺北：國立編譯館，1958）：334-336。體表的「顱頂結節」並無特殊功能，因此在醫學解剖中並未將它命名。但是，「顱頂結節」是頭部最高點，在造形美術中有它的重要性，故在藝用解剖學領域增加此處之名。

6　在醫學解剖中將「顱側結節」的位置命名為「頂結節」（Tuber parietale），因為它是單塊顱頂骨的中央隆起。見巫祈華，《實地解剖學》，（臺北：國立編譯館，1958）：335。但是，左右兩塊顱頂骨在頭頂會合後，原本在單一顱頂骨中央的「頂結節」，轉而呈現在頭顱的兩側，為避免在整體造形中產生錯誤引導，筆者重新命名為「顱側結節」。見魏道慧，《人體結構與藝術構成》，（臺北：北星文化事業有限公司，2011）：38。

7　頰轉角為筆者增加之命名，它不具任何功能，但是在人物造形中具相當意義，為藝用解剖學領域中新增加之命名。

8　枕後突隆：腦顱最後面的突起點，略高於耳上緣。「枕後突隆」僅是枕骨體表的大圓丘，無功能，故醫學解剖中未予命名，醫學解剖命名其下方、轉向顱骨底部的粗糙面為「枕外粗隆」（External occipital protuberance），它是斜方肌、薦棘肌的起始處。「枕後突隆」在造形上有其重要性，有命名的必要，因此筆者增加此名。參考李文森，《解剖生理學》，（臺北：華杏出版股份有限公司，1988）：134。

9　藝用解剖學研究是以二十五歲的青年男子為對象，至此生理成熟、體格完美。年輕人的「顱側結節」寬於臉頰，但是，在中年之後，由於長期的言語、咀嚼等運動，「顴骨弓」及臉頰逐漸向外擴大，逐漸寬於「顱側結節」，這也是老態現象之一。

10　肌肉解剖圖出自：J. Fau, Human Anatomy for Artists: A New Edition of the 1849 Classic with CD-ROM（Dover Anatomy for Artists），（New York: Dover Publications, 2009.）

11　頰轉角為藝用解剖學領域增加之命名，它不具任何功能，但是在人物造型中具相當意義，為藝用解剖學領域中新增加之命名。

12　肌肉、骨骼解剖圖出自：高玫譯，《藝用解剖學》，（台北：梵谷圖書出版公司，1983）：32、16。

13　肌肉、骨骼解剖圖出自：高玫譯，《藝用解剖學》，（台北：梵谷圖書出版公司，1983）：34、18。

14　本文中頭骨之頂面、正面、側面、背面之手繪解剖圖取自 Peck, Stephen Rogers , Atlas of human anatomy for the artists,（London: Oxford University Press, 1982）:14-16.

15　肌肉解剖圖出自：高玫譯，《藝用解剖學》，（台北：梵谷圖書出版公司，1983）：34

16　頸後溝：下頜枝與胸鎖乳突肌相鄰處在體表略呈凹溝，手指可以觸摸到。醫學解剖中並未將此命名，但是，「頸後溝」是體表的凹痕，在人物造形中有它的重要性，故在藝用解剖學領域增加此處之名。

17　有別於枕外粗隆（External Occipital Protuberance），枕外粗隆位置較低，手指在頸上方按壓即可以的觸摸到它的凹凸，斜方肌、薦棘肌附著於此。枕後突隆是腦顱後方最向後突起的圓隆，無功能，故醫學解剖中並未將此處命名；但是，它是頂面與縱面的分界，在造形美術中有它的重要性，故在藝用解剖學領域增加此處之名。

18　耳屏位置較內耳孔後，手指按壓耳屏時可以感覺到耳孔在指腹的位置。

19　一般的側躺並不直接壓住耳殼，而是偏前或後，因此耳殼上方較隆起、形成轉角。

20　文中 3D 幾何圖形化模型為陳廷豪建模，筆者造形指導及拍照。

21　骨骼、肌肉解剖圖出自：高玫譯，《藝用解剖學》，（台北：梵谷圖書出版公司，1983）：18、34。

22　骨骼模型出自創立於 1876 年的德國 Somso Parent 公司，此公司長期與醫學教授充分合作，專門從事醫學及教育研發模型，擁有自己的博物館（Somso Museum），生產之模型為真人頭骨翻製，頗負盛譽。骨骼照片為筆者打光、拍攝。

23　肌肉解剖圖出自：高玫譯，《藝用解剖學》，（台北：梵谷圖書出版公司，1983）：32。

24　李文森，《解剖生理學》，132。

25　李文森，《解剖生理學》，132。

26　李文森，《解剖生理學》，132。

27 圖片取自：山東美術出版社編，《俄羅斯列賓美術學院 珍藏素描精品選─肖象篇》，（濟南：山東美術出版社，2011）。

28 圖片取自 Diablo 3 Trailer ＃1<https://www.youtube.com/watch？v=iktTUiHKLMg >（2014.10.27 點閱）

29 大顴骨肌起於顴骨側面的顴突，止於口輪匝肌外側及口角外皮，因此它的作用是將口角拉向外上方。

30 李文森，《解剖生理學》：134。

31 骨骼、肌肉解剖圖出自：高玫譯，《藝用解剖學》，（台北：梵谷圖書出版公司，1983）：17、18、33、34。

32 正面、背面、側面角度的「外圍輪廓線經過處」計正面、背面、左側面、右側面各一條，共四條。它們共同經過頭部最高點─「顱頂結節」，有如地球的經線，是以解剖點串連而成。

33 左右側的「正面與側面的交界線」、左右側的「側面與背面的交界線」，與原有「外圍輪廓線經過處」的四條經線，合計八條經線。而「頂面與縱面的交界線」、「底面與縱面的交界線」相當於二條緯線。

34 「幾何圖形化 3D 模型」是陳廷豪建模，筆者造形指導、打光、拍照。

⊃ 尼古拉・布洛欣（Nikolai Blokhin）作品，向後、向前、向後、向前…由足跟折向膝部、骨盆、胸下、胸，由下往上一層層導向臉部，而橫向的左、右手又將視線引向中央的臉部，頭轉向左外上，空間又擴張了，眼睛望向右上，空間又擴張了，膝朝前下、臀向後下…。仰起的頭耳垂低於鼻底、眼睛與眉毛後半部彎向下，口角外移擠出了鼻唇溝…。

○ 高有薇・大一基礎塑造作業

頭部立體感的提升—
大面交界處的造形規律

II. Enhancement of The Cubist Vision—
The Modeling Law of Surface Interface

四、側面與背面 交界處的造形規律

五、不同臉型的「面與面」交界處差異

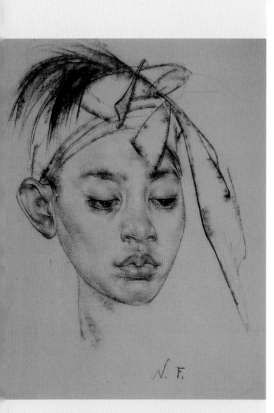

費欣（Nikolai Fechin）作品，眼睛下看時，隆起的角膜推出了瞼下溝。輕閉的口唇，呈現出三凹、三凸、兩淺窠的造形。

上一章「壹、頭部大範圍的確立——外圍輪廓線對應在深度空間的造形規律」，研究的是正面、側面、背面、頂面中介帶的局部隆起，而本章「貳、頭部立體感的提升——大面交界處的造形規律」，是進一步的在「頭部大範圍內」探索六個大面的「面與面交界處」的「造形規律」。「面與面的交界」是立體轉換的關鍵處，通過交界處的研究，可理性、意識的提升立體感。人類皆有共相，從共相中歸納出交界處的「造形規律」對於寫實人物的形塑具有重要意義。研究方法及目的如下：

1.「光照邊際」停止在大面外緣重要轉角處，以呈現「面與面交界處」

人體並不存在銳利的分面線，其分面是由大面外緣較明顯的幾個轉角處串連而成，因此，筆者控制光源，以「光照邊際」來突顯「面與面交界處」。以臉部正面為例，正面視點呈現在眼前的是完整的臉部正面及局部的頂面、側面……，「光照邊際」控制在臉部正面範圍邊緣的轉角處，如：眶外角、顴突隆、頦結節等處，「正面與側面交界處」即呈現出來。

2. 每處交界線皆以三個視點、二種光源展現形體變化

以「正面與側面交界處」為例，光源分成兩種：臉正面受光、臉正面不受光；再分別以側前面、全正面、全側面三個視點呈現同一交界處的規律，研究者可以從不同角度實際觀察「光照邊際」兩側的光影變化，研究「面與面交界處」及相鄰位置的形體起伏與結構的穿插銜接。

3. 以骨點為「分面」的切入點

不以臉部肌肉而以骨骼為「分面」的切入點，它因此大大降低了容貌差異的複雜度，同時也比較容易建立指標性的觀念。再佐以不同臉型的分析，以呈現不同典型的「面與面交界線」。

4. 從「頂面」開始，以建立深度空間意識

　　人物畫中最常被描繪的是「正面與側面」共存的角度，但是，「頂面」與四個縱面銜接，通過「頂、縱」交界處的研究得以瞭解深度空間存在意義，因此本章分成下列五節：

　　·「頂面與縱面」交界處的造形規律
　　·「底面與縱面」交界處的造形規律
　　·「正面與側面」交界處的造形規律
　　·「側面與背面」交界處的造形規律
　　·不同臉型的「面與面」交界處之差異

　　在交界處的造形規律研究，每節就「解剖形態」及「造型意義」分析，「解剖形態」是研究每一解剖點的個別位置、形態；「造型意義」是串連解剖點、分析它在整體造型中的意義；由單一點至整體、再延展成「變化規律」、立體探討以及不同臉型的交界處之差異。文中以頭骨、「幾何圖形化 3D 模型」配合說明，由於「幾何圖形化模型」較自然人更簡潔易懂，以它示意既可加深研究目標的印象，又可避免讀者在繁瑣的分析中迷失方向。本文之「幾何圖形化 3D 模型」由陳廷豪建模，筆者造形指導、打光、拍照。（圖1）

↺圖1　「面與面交界處」對應在深度空間位置的 3D 幾何圖形化示意圖
1.「頂面與縱面」交界處
2.「底面與縱面」交界處
3.「正面與側面」交界處
4.「側面與正面」、「側面與背面」交界處
5.「背面與側面」交界處

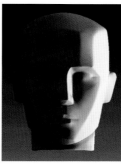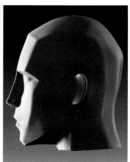

一、「頂面與縱面」
交界處的造形規律

「面與面」交界處是以「隆起點」串連而成，腦顱的表面是由和緩的弧面交會而成，如果由頂面向下觸摸，在腦顱正面、側面、背面視點最寬處的「額結節」、「顱側結節」、「枕後突隆」是較明顯的隆起，因此，它們的連線是「頂面與縱面」交界的位置。由「頂面視點」下看，看不到「枕後突隆」、左右「顱側結節」、左右「額結節」之下的範圍，所以，它也是「頂面視點」的「最大範圍」、「外圍輪廓」經過處。

當光源與「頂面視點」位置相同時，投射出的「光照邊際」就是「頂面與縱面」交界處。頭顱的上方披覆著顱頂腱膜，腱膜延伸至縱面，肌肉對「頂面與縱面」交界處影響較弱，因此，本研究以骨骼為對象。分析如下：（圖2）[1]

A. 解剖形態分析

1.「額結節」也是頂面與縱面的交會處

「頂面與縱面」交界經過髮際下方的左右「額結節」，「額結節」在正面黑眼珠內半的垂直上方，縱高在「顱頂結節」至眉頭垂直距離的二分之一處，這是針對歷年學生做統計的結果。

2.「顱側結節」是腦顱最向側面的突起

腦顱正面與背面最寬的位置在「顱側結節」（不含耳殼），它也是「頂面與縱面」交界處經過的位置。手指順著耳殼後緣向上觸摸，在耳上緣三指餘寬處的圓丘狀隆起，即為「顱側結節」；它的縱高也在顱頂至耳上緣垂直距離的二分之一處，略高於「額結節」位置。

在醫學解剖中將「顱側結節」的位置命名為「頂結節」[2]

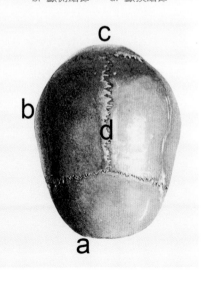

● 圖2 頭骨俯視圖之外圍輪廓線也是「頂面與縱面」交界線，圖片取自 STEPHEN ROGERS PECK（1982），下端為前額，「頂面與縱面」交界處形似五邊形，之所以不見鼻骨是被前額骨所遮蓋，而鼻骨下方的鼻軟骨則於死亡後腐化無蹤。

a. 額結節　　c. 枕後突隆
b. 顱側結節　d. 顱頂結節

（Tuber parietale），這是因為它是單塊顱頂骨中央部位的隆起，醫用解剖學是以單一骨骼上的位置來命名。但是，左右兩塊顱頂骨在頭頂中央會合後，原本是單一顱頂骨中央的「頂結節」，轉而呈現在頭顱兩側，因此「頂結節」的名稱不符合應注重整體關係的藝用解剖學所需，在藝用解剖學領域中另外將它命名為「顱側結節」，此命名既可避免位置的錯誤指引，又合乎造形美術的觀點。

3.「枕後突隆」是腦顱最向後的隆起

手指順著頭頂中央向頸後方向觸摸，在耳上緣略高位置的大圓丘是「枕後突隆」。相較於「額結節」、「顱側結節」，「枕後突隆」是最明顯、最突出的，但是，長期正躺者「枕後突隆」則較平，甚至形成「扁頭」。「枕後突隆」是後頂面轉成縱面的關鍵點。

「枕後突隆」無特殊功能，僅是枕骨體表的大圓丘，在醫學解剖中並未命名。醫用解剖學另命名其下方、轉向顱骨底部的粗糙面為「枕外粗隆」[3]（External occipital protuberance），它是斜方肌、薦棘肌的起點附著處。但是，「枕後突隆」在造形美術上有其重要性，因此在藝用解剖學領域增加此處之名。

（圖3）頂面與縱面的交界處在深度空間中的立體關係：

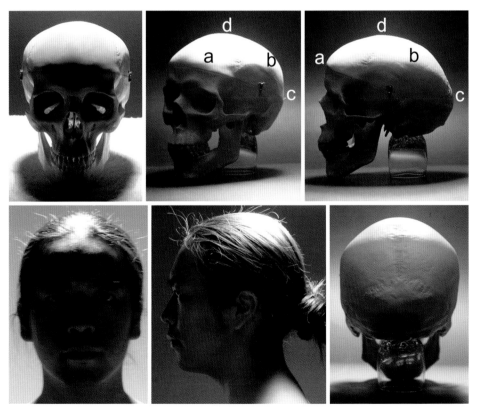

⤺圖3　頂面與縱面的交界處在深度空間中的立體關係

a. 額結節
b. 顱側結節
c. 枕後突隆
d. 顱頂結節

- 正面視點：光源在正上方時，「光照邊際」是「頂面與縱面」轉換的位置。從光影分佈可以看出：頭顱前窄後寬，與俯視觀的顱頂五邊形相符，參考圖 1。模特兒的光源位置與頭骨一致時反應出相同的「頂面與縱面」交界處。
- 側面視點：「頂面與縱面」交界處以「枕後突隆」位置最低、「顱側結節」略高於額結節。
- 背面視點：光源前移時，明暗分出了前頂、後頂與縱面，亮調是前頂、以左右「顱側結節」連線為界，灰調是後頂、以「枕後突隆」與左右「顱側結節」連線為界，連線之下的暗調是縱面。因此，五邊形之上的頂面亦可分成頂前的梯形、頂後的三角形，三角形向深度空間延伸成斜面，手掌在顱頂結節之後即可感受到。

B. 造型意義：「頂面與縱面」交界處呈前長後短的五邊形

- 從頂面觀看，外圍輪廓線也是「頂面與縱面」交界處，它略成五邊形，五邊形是由左右「額結節」、左右「顱側結節」與「枕後突隆」圍繞而成；形塑時要注意頂面五邊形的形狀，它限定了每一處縱面的範圍。（圖 4、5）

◅圖 4　遊戲動畫《暗黑破壞神 3：奪魂之鐮》（Diablo III），是暴雪娛樂（Blizzard Entertainment）於 2012 年 5 月 15 日發行的一款動作角色扮演遊戲。其人物頭部造形非常符合自然人之規律。

↻圖 5　光影與頭型的關係

側前視點：光源在上方時，明暗分佈就如同頂光中的頭骨，參考圖 3 側前視點。額結節、顱側結節、枕後突隆之下的縱面隱藏在暗調中。

側後視點：光源在前上方時，頭髮亮面反應出頭顱的前頂面。

側後後視點：反光循著顱頂、耳殼的弧度向下。

- 從正面視點觀看,「光照邊際」之上急速地向上收攏成頂部,之下則以較小的斜度漸次地向下內收成縱面。
- 從側面觀看,「顱頂結節」前的輪廓線弧度和緩,之後的弧度較大,至於「枕後突隆」之下急轉向內,形成頸後的彎弧。

C.小結:「頂面與縱面」交界處的解剖點位置(表1)

▶▶ 表 1 · 「頂、縱」交界處的相關解剖點

	縱向高度	橫向位置	造形上的意義
a 額結節	眉頭至顱頂結節的二分之一處	黑眼珠內半垂直線上	頂面、縱面的過渡,側面視點外圍輪廓線經過其外緣
b 顱側結節	耳上緣至顱頂結節二分之一處	耳後緣垂直上方	頂縱分界處,正面、背面視點外圍輪廓線經過其外緣
c 枕後突隆	高於耳上緣	頭顱最後突點,在正中線上	頂縱分界處,側面視點外圍輪廓線經過其外緣

　　之所以以「頂、縱」為先,是因為「頂面」與四個縱面銜接,通過「頂、縱」交界處的研究得以瞭解深度空間存在意義。本文在「頂、縱」研究後,直接轉至「底面與縱面」,在完全相反角度探討另一個深度空間交界處的研究。

⊃圖 6　蔣兆和(1904-1986)作品,現代中國畫家、美術教育家。他的人物頭部造形非常符合自然人之規律。老人的頭頂、臉正面、側面皆以不同的色調區分,「顱頂結節」、「顱側結節」、「額結節」位置亦十分中肯。

二、「底面與縱面」
交界處的造形規律

繼「頂面與縱面」交界處探討後，進一步針對「底面與縱面」交界處的研究。頭顱底部的下顎底緣轉角明確，故以它為「底面與縱面」的交界處，參考本章圖 1 的 3D 幾何圖形化示意圖。下顎骨底緣的軟組織完全不影響骨相的呈現，下顎骨是顏面骨中最堅固者，也是頭部唯一可動的骨骼，它不僅是底面與縱面的交界，也是臉下部輪廓的基礎。

「底面與縱面」的交界無法以對比光照來突顯，這是因為受限於人體造形，由於下顎底較窄，當光源在上方時，光線受阻；光源在下方時，突起的胸部又阻擋了相機的置入，所幸下顎底本身就造形明確。

A. 解剖形態分析

1. 下顎骨「V」形的底緣是底面與縱面交界處

下顎骨分為縱、橫兩部分：橫向為下顎體，下顎骨底緣在其下方，體之兩側向上延伸為縱向的下顎枝。下顎底面

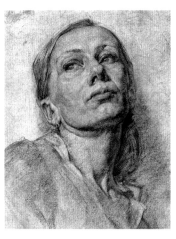

○圖1 戈里塔索夫素描，下顎骨底緣劃分出縱面、底面的不同空間。下顎底的「矢」狀面是由前方「V」形的下顎骨底緣，與後方「V」形的頸顎交會會合而成。

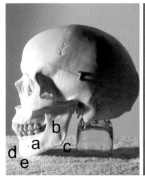

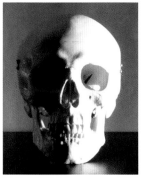
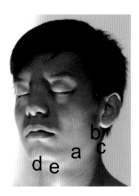

○圖2 下顎骨底緣是肥厚的鈍緣，前端「人」字形的隆起是「頦粗隆」d，頦粗隆的兩側是「頦結節」e。下顎骨下緣、後緣、下顎角是頭與頸之分界，頦粗隆與表層肌膚合成下巴的三角形隆起─「頦突隆」d。
a. 下顎體　b. 下顎枝　c. 下顎角　d. 頦粗隆、頦突隆　e. 頦結節

形如「矢」狀,「矢」狀前緣是「V」形的下顎骨底緣,後緣是下顎底與頸部交會的大「V」,前後合成矢狀。下顎骨底緣是肥厚的鈍緣,它前端下巴處「人」字形的突出是「頦粗隆」,頦粗隆的兩側是「頦結節」。[39] 頦粗隆與表層肌膚會合成略呈三角形「頦突隆」。[5](圖1、2)

2.「下顎枝」後緣向上延伸至耳殼寬度三分之一處

橫向的下顎體與縱向的下顎枝在耳下會合成「下顎角」,「下顎角」在幼時的呈鈍角,隨著年齡增長角度逐漸收窄,年長牙齒脫落後又回到鈍角。[6] 下顎枝斜度與耳前緣斜度相同,從側面看下顎底裡面的軟組織墜出下顎骨底緣、與下巴呈水平,年長後軟組織再逐步下墜,雙下巴呈現,原本下顎底與頸部的優美交角逐漸轉為弧線,弧線由下巴至胸骨上窩之間,參考圖 5。

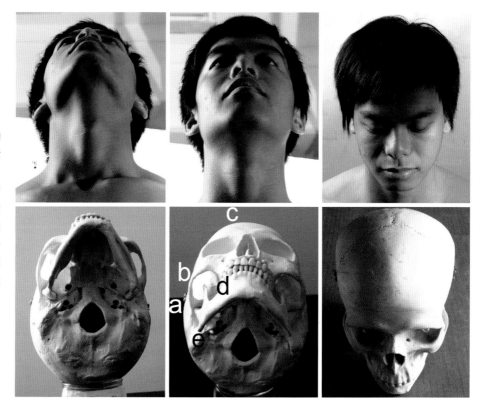

●圖 3　前面視點的下顎骨與頭部的對照

從前下方、前上方觀看,頭部「顳側結節」a 永遠是最寬的(耳殼除外)。顴骨弓 b 是臉部側面的重要隆起,它也是額側與頰側的分面處。

a. 顳側結節
b. 顴骨弓
c. 額結節
d. 頦結節
e. 下顎角

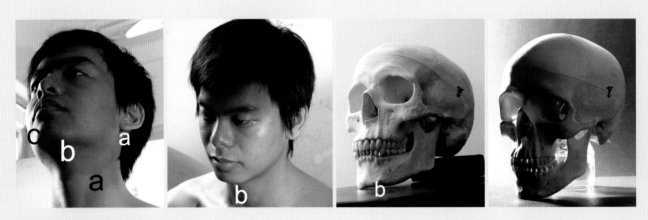

○圖 4　側前視點的下顎骨與頭部對照

耳前緣斜度與下顎枝斜度相同（參考圖 2），下顎枝之後的胸鎖乳突肌 a 是由耳後斜向頸前。仰視時，眼眉口唇的弧度與下顎底緣的倒「V」字類似；俯視時則呈「V」字。俯視時下顎角幾乎隱藏，下顎骨底緣形成下臉部輪廓線，此角度之頰結節 b 很清楚。下巴前方的三角形暗面是頰突隆 c。

B. 造型意義：下顎底呈「矢」狀面，前端為下顎骨底緣，後端是顎頸交會處

■ 正面臉部的下巴最窄、額部次之、顴骨弓處最寬，而顳側結節更寬於顴骨弓；因此從底面仰視時，下顎底之外兩腮飽滿，顴骨弓、顳側結節超出下顎底甚多。仰頭時顴骨弓突出於下顎底，兩頰向外擴張；低頭時下顎底隱藏，兩頰削瘦。（圖 3、4）

■ 從頭骨底面觀之，可清楚看到顴骨弓隆起點 b、顳側結節轉角處 a。顴骨弓 b 後段內收因此耳殼內藏、正面視點看不見耳殼基部。從模特兒底面可以看到耳殼與頭顱前面約成 120° 切角。

■ 模特兒極力上仰時，下顎骨底緣清晰地呈現為倒「V」形。下顎底面為雙「V」合成的矢狀，後方的倒「V」是下顎底與頸部交會。低頭時下顎底隱藏、頰部削瘦，在描繪時應將左右額結節拉提為畫面的前突處，照片中的耳殼基底並未呈現，為前方的顴骨弓所遮蔽。

C. 小結：「底面與縱面」交界處的解剖點位置（表2）

▶▶ 表 2．「底、縱」交界處的相關解剖點

	高度位置	造形上的意義
a 下顎骨底緣	呈 V 形，是底面與縱面的交界處	下顎骨可分為兩部分：橫向部位為下顎體，下顎骨底緣在其下方；下顎體之兩側向上延伸者為下顎枝。下顎的底面如箭頭之矢狀，前緣是下顎骨底緣、似「V」形，後緣是下顎底與頸部的交會、似大開的「V」形，前後合成矢狀。下顎骨底緣是肥厚的鈍緣，與前面、左右側面的三個縱面銜接。
b 下顎枝後緣	向上延伸經過耳寬三分之一處	下顎骨底與下顎枝後緣交會合成下顎角，下顎枝後緣是臉頰與頸部的分界，耳前緣斜度與下顎枝斜度同。

　　「底面與縱面」的交界處在下顎骨底緣，雖然有軟組織附著，但，即使是頸部肌膚鬆弛的老人，仍可見骨相的呈現；它不僅是「底面與縱面」的交界，也是臉下部輪廓的基礎（圖 5）。本文在「底、縱」研究後，轉至「正面與側面」交界處的研究，繪畫中最常出現正面與側面共存的角度，因此，它是臉部立體感表現的重點。

⊃圖 5　作者佚名，年老者肌膚鬆弛後僅可見下巴、下顎角骨相顯現；畫家將頸部鬆軟、下垂的肌膚描繪得很生動。

三、「正面與側面」
交界處的造形規律

　　從正面視點觀看，輪廓線內包含了完整的臉部正面及相鄰的局部頂面、側面、底面，除了本身的主面外，其它相鄰面都呈現得很少，但是，唯有在相鄰面襯托中才能突顯出立體感。正面與頂面是以左右額結節連線為界，正面與底面以下顎骨底緣為界，而正面與側面則尚待探究。

　　除了五官外，頭部是由大小不一的弧面交會而成，面與面的交界線實際上並不存在，但是，基於立體表現之需要，往往將大面外圍的幾個明顯轉角連線視之為交界線。顴骨是臉部中央帶的很大突隆，若將伸直的手掌縱放在顴骨上，可以感覺到最貼近掌面是顴骨上的「顴突隆」，而上方的額部略窄、較圓，下方的下巴更窄、最遠離手掌。然而臉部正面真正最寬處是眼尾後方的凹陷—「眶外角」[7]。因此探索「正面與側面」的交界處的方法是將「光照邊際」控制在「眶外角」、「顴突隆」的位置，此時「光照邊際」經過額結節外側、眉峰、眶外角、顴突隆、頦結節，這些轉角串連成「正面與側面」交界線。依解剖形態與造型意義分析如下：（圖1）

　　○圖1　以頭骨示意正、側交界線位置，經過的骨點為：額結節外側 a、眉峰位置 b、眶外角 c、顴突隆 d、頦結節 e。頰部沒有肌肉附著，因此呈現過多的暗面，與圖 2 對照後可瞭解自然人狀況。側前角度放在第一位是因為它受透視影響最弱，此角度的分面線與遠端輪廓線呈對稱關係，在人像描繪時可以將遠端輪廓線視為立體分面之參考。額部交界線向上延伸至頭部最高點「顱頂結節」f，幾乎是斜對角的跨至腦後的側背分面線，正與側、側與背的交界線幾乎串連成頭部的經線。

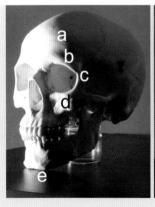

A. 解剖形態分析

1.「額結節」也是正面與側面的過渡

　　當手掌橫貼額頭，可以感受到額之弧面在「額結節」之外向兩側急收。正面視點的「額結節」在黑眼珠內半部的垂直上方，縱高在「顱頂結節」至眉頭垂直距離的二分之一，這是針對 300 位大學生做統計的結果。

　　臉型不同「正面與側面」交界線亦不同，如圖 2「目」字臉的模特兒額部開闊圓飽者，「額結節」較外，眉峰之上的交界線斜向外上方；如圖 1 的頭骨是「申」字臉型，「額結節」較內，眉峰之上的交界線斜向內上方。藝用解剖學研究一向是使用醫學解剖模型，解剖模型著重醫療上的需求，並不因外貌而有多種，因此可選用者少。無論額部開闊或收窄，只要捉住關鍵骨點，任何臉型都可依骨點畫出分面線，以骨骼為基準反而減低了它的複雜度，增加實用價值。

2.「眉峰」是眉骨正與側的轉折點

　　眉頭略藏於眼眶骨之下，眉峰高於眼眶骨，在額骨縱面。以手橫貫眉部，可以感知左右眉峰之間形體較為平坦，而由眉峰處開始急轉向後，額之上段形體成圓弧，至眉部轉為角面，因此額之正側交界由「額結節」外側斜至眉峰。人像形塑在側面角度時，要特別留意眉峰與額前輪廓線的距離，眉峰若太前則無法表現出額之弧度。

3.「眶外角」是臉部正面最寬點

　　正面角度眼尾外側的「眶外角」更外於「顴突隆」，因此是正面臉部最寬的位置；眶外角是眼窩外側骨板上的一小點，往往因光線不明而被忽視。形體在「眶外角」處急轉向後，因此它是「正面與側面」交界。「眶外角」也是眼眶骨上、下的分界，從鏡中的側前角度可以看到眶外角的後陷，它是魚尾紋上、下分野處，也是埃及艷后眼線經過的位置。

　　「眶外角」在眼眶骨後端，因此眼睛是向後延伸的，眼睛也因此兼顧了側面視野。側面角度的眼前緣輪廓至「眶外角」的深度距離若不足，則無法表現眼之圓弧度。

4.「顴突隆」是顴骨最突點

　　「顴骨」是臉部最大的錐形隆起，「顴突隆」是它的最隆起點，相較於起「眶外角」，「顴突隆」就明顯多了，因此它是正面與側面交界處的界定基準點，「顴突隆」在正面視點眼尾的垂直線上，在側面視點眼下方的輪廓線上。[8]

5.「頦結節」是下巴的正與側分面點

　　「頦突隆」是下巴前略成三角的隆起，它內部基底是下顎骨的「頦粗隆」，「頦粗隆」是

「人」字形的骨崎隆起,「人」字下端的骨點是「頦結節」,「頦結節」是下巴的正面與側面的分界。男性下巴寬而方,因此「頦粗隆」、「頦結節」顯著;女性下巴較成卵圓形,「頦粗隆」、「頦結節」不顯著。

B. 造型意義:「側面與背面」交界線概括出深度空間的開始

■ 在數位建模的人物表現中,常見一些作品在正面視點顯得很真實,離開了正面就不像了,這是因為「正側面交界線」的深度位置訂得不夠正確。從側面觀看時,面與交界線在額部的位置最前、「眶外角」最後、「頦突隆」略前、「頦突隆」再前,「頦突隆」位置個別差異很大,需與額部實際比較,(圖2)。正面視點的左右「正側面交界線」之間,以臉部中段顴骨處最寬、額次之、下巴最窄。無論是正面、側面、側前面角度的「正側面交界線」皆形似「N」字。

■ 描繪時應注意光影與造形的關係,例如:「眶外角」在骨崎上是個銳利的點、明暗轉換較對比,額部是圓弧面、明暗轉換較柔和。由於形體永不變,光源不同時「正面與側面交界處」仍舊是明暗轉換的位置,只有明暗程度的差異。

■「正面與側面交界處」當然也是某角度的外圍輪廓線,因此形塑人像時可以將它當做調整輪廓的參考。方法是:先在泥型的側前視角畫上交界線(受透視影響最弱的角度是側前視角),再分別向順時針、逆時針方向轉,檢視它是否成為外圍輪廓線。此方法僅能用在檢查,完成度太低時不宜使用。

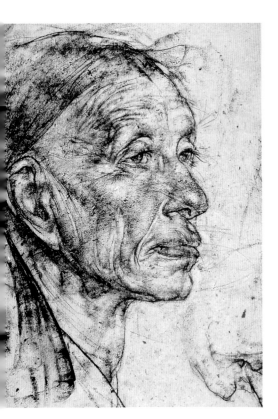

🎧 費欣(Nikolai Fechin)作品,顳線、額顴突後緣、顴骨弓襯托出顳窩的凹陷。口唇外側的縱向筆觸是頰凹的開始,由顴骨下方斜向下顎角的筆觸是咬肌之痕跡。

C.「正面與側面」交界處的造形規律:形似側躺的「N」字

模特兒的三庭勻稱,額部開闊、飽滿、較方,面頰豐

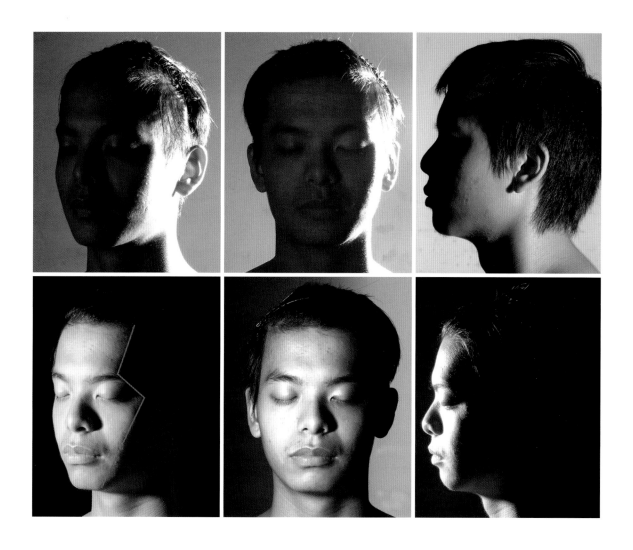

滿，下巴結實，臉型略似「目」字，他的「正面與側面」交界線變化最單純，因此主說明以他為模特兒。[9]光源、取角方式說明如下：（圖2）

- ‧「光照邊際」控制在「顴突隆」、「眶外角」後緣，此時臉前面為暗調，頰側、耳朵、頸側起伏明確。拍照重點在交界的清晰，因此捨棄五官的呈現。

- ‧「光照邊際」在「顴突隆」、「眶外角」內緣，前面呈現為亮調，此時臉正面、頸前形體起伏明確，兩組照片相互對照更可明確的判斷出交界線位置。

⋒圖2 「正面與側面」交界線在側前視點是受透視影響最少、最完整展現「N」字形；正面、側面視點也可看到「N」字形。請與圖 5 模特兒比較，5 之額部較尖，但交界線仍存有「N」形痕跡。

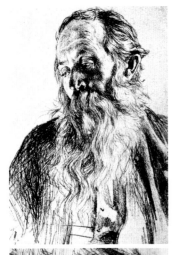

◐圖3 門彩爾（Adolpyh Von Menzel）素描，世界著名素描大師，德國十九世紀成就最大的畫家之一。「正面與側面」交界處皆呈現「N」字形。

◐圖4 吳兆銘素描，以完美的技巧優雅又精準地詮釋人物。

・如果眉弓隆起明顯、眼飽滿、口唇較突者，這些局部的投影往往與「正面與側面」交界線混合在一起，若干擾到大分面的辨識，則失去本章的原意：立體感的提升——它著重大面的劃分，須著重在整體、面的完整性。以最常被描繪的側前方視角為例，大面的劃分除了牢記解剖點外，同時一定要參考遠端的輪廓線，它提供了重要轉折點的訊息，每個對稱點都要互相對照。五官也是頭部造形的重點，交界點的定位與五官有著密切關係，因此必需相互參照。

■ 每組光源拍攝三個角度，說明如下：

・正面角度的觀摩：正面角度是人與人最常面對的角度，它呈現完整的正面與局部相鄰面，正側交界線很接近外輪廓線，交界線是深度空間的開始，因此它的位置非常重要。

・側面角度的觀摩：側面角度的正側交界線當然也是深度空間的開始，一些 3D 人物造型，在正面角度非常像模特兒，離開正面就不像了，原因就是在深度位置不夠準確，例如外眼角的位置或者鼻翼、口角與前方輪廓及交界線的距離，在側面照片完全給了答案。側面角度的「正面與側面交界線」一定要與前方輪廓線保持足夠的距離，深度位置正確，才有足夠的空間表現出立體感。

・側前面角度的觀摩：是正側交界線經過的位置受透視影響最弱的角度，交界線經過額結節、眉峰、眶外角、顴突隆、頦結節展現最清楚的角度，所以，被排在第一張。正側並存角度的交界線更像側躺的「N」字。側前角度描繪人物時，可以參考遠端的輪廓線來製訂近邊的立體分界。

・以「光照邊際」導出的「正面與側面交界線」位置，無論在任何角度都呈現顴骨處最寬、額次之、下巴最窄的規律；離開正面角度則是顴骨處最後、額次之、下巴最前。雖然眶外角處寬於顴骨處，但是，由於它是一個小點，常常是不被看到的，所以先以顴骨處代表。

・六張照片觀察同一「正面與側面的交界」，從不同角度暸解形體結構與立體空間關係，以建立典型的觀念。

D.「正面與側面」交界處在表情中的變化

表情是心靈的意向，五官中以口唇的肌肉分佈最廣，影響外觀最大，因此頭骨在顴骨之下、齒列之外的頰凹是留給口唇肌肉的空間。「正面與側面交界線」直接劃過頰凹中央，它受表情影響最大，因此在這個單元增加了「表情中的形體變化」。

藉攝影之助，本單元中從不同表情中探討「正面與側面交界線經處」的變化，為了瞭解其中差異，先以基本型開始，以為其它表情之對照。接著探討的是不同程度的笑，其次是悲傷、憤怒等，每張照片都是以表情流露的瞬間為代表；每組照片都是同瞬間、同光源、不同角度的拍攝，同一造型多視角的呈現，目的是在建立立體觀念。以下每組皆配上同表情的「側面視點外圍輪廓線經過位置」照片，這是為了在大面的分析中又能與次要面對照，同時也連結上一章。文中分析多以立體造型切入，內容通用於平面。

「正面與側面」交界處在表情中的變化之主模特兒的額結節較不明顯，額部的「正面與側面」交界線較向內，與遠端輪廓形成「菱形」（圖5）。而圖2模特兒額較開潤，額部的交界線較外斜，但是，不論任何臉型只要捉住經過處關鍵骨點就可以分出大面、做出立體感。

1. 基本型

■（圖5）前三張照片之「光照邊際」是「正面與側面交界線」基本型，作為以下列各表情對照之用，後為「側面視點外圍輪廓線經過的位置」；前者「光照邊際」經過口唇之外、後者較內、止於法令紋之半。

■ 從側前視點的對照中，可以觀察到額側的差距似一個長三角形，三角形上端是額結節、底面是眉毛，「側面視點外圍輪廓線」經過額結節內側、「眉弓隆起」，「正與側交界線」經過額結節外側、眉峰。眼部差距似一個四邊形，「側面視點外圍輪廓線」經過眉峰、黑眼珠再轉向下，「正與側交界線」經過眉峰、眶外角、顴突隆。頰部的差距似一個三角

⊕圖5　基本型，前三張照片之「光照邊際」是「正側交界線」，後為側面視點外圍輪廓線經過處。

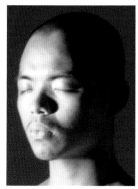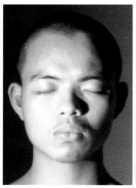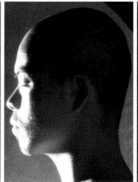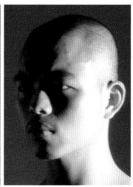

圖6　笑的表情，前三張照片之「光照邊際」是「正側交界線」，後為側面視點外圍輪廓線經過處。

形，「側面視點外圍輪廓線」經過額突隆、鼻唇溝後移至人中、口唇、下巴，「正與側交界線」經過額突隆、頦結節。[10]

■ 側前視點、遠端眶外角微露時，近側「正面與側面交界線」的「光照邊際」與遠端的輪廓線呈對稱關係，因此，在劃分「正面與側面交界線」時，可以參考遠端的輪廓線。

■ 「正面與側面交界線」中，最受表情影響的是口唇外側、臉頰軟組織這一段，因此以下表情分析以此為主。

2. 笑的表情

■ （圖6）前三張照片之「光照邊際」是「正面與側面交界線」，後為「側面視點外圍輪廓線經過的位置」，請注意兩者「光照邊際」在頰側的差異。基本型側前、正、側三視角頰部的分面線都微呈弧線；但是，微笑時則轉為淺淺的「s」形，以最不受透視影響的側前視點說明如下：

　・口唇外拉時（基本型時口角微下），從「光照邊際」中可見分面線被外推形成「s」形的下半部，此時鼻唇溝成彎弧狀。

　・頰鼓起，顴骨前分面線呈向前的弧線，形成「s」形的上半部。

　・「光照邊際」證明頰部「正與側交界線」從「眶外角」向下至頰側彎弧、口側彎弧、頦結節。側前、側面視角皆呈「s」形，唯有正面不明顯。

　・「正面與側面交界線」、「側面視點外圍輪廓線經過的位置」側前視點的對照中，仍舊可以觀察到額部長三角形差距、眼部四邊形差距。

3. 大笑的表情

■ （圖7）前三張照片之「光照邊際」是「正面與側面交界線」，後為「側面視點外圍輪廓線經過處」；微笑時頰部「正與側交界線」為淺淺的「s」形，大笑時「s」形轉折加深，以側前視點說明如下：

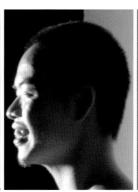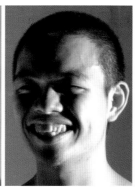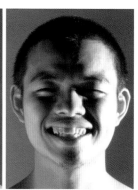

圖7　大笑的表情，前三張照片之「光照邊際」是「正側交界線」，後為側面視點外圍輪廓線經過處。

・大笑時口角拉向外上（圖6笑的表情是口角側拉），從「光照邊際」中可見唇側分面線弧度加深、加長，形成「s」形的下半部。此時除了口角的弧狀溝紋加深、加長外，鼻唇溝也包向唇下，鼻唇溝的轉折點在口角外上方，也就是在大顴骨肌的路徑。[11]

・頰鼓起，顴骨前分面線的弧度更明顯，是「s」形的上半部。

・側前視點遠端的外圍輪廓線亦呈「s」形，正面視點分面線則是壓扁的「s」形。

・「側面視點外圍輪廓線經過處」亦呈「s」形。

4. 大樂的表情

■（圖8）開懷大笑時眉開了、嘴張更大、下巴下拉並前移，「光照邊際」從下巴至額部幾乎是側躺的「w」字。下段是由頰結節至「眶外角」的長「s」形，再向上延伸至額側，「w」下端的轉折點在「眶外角」、口唇外。

圖8　大樂的表情，前三張照片之「光照邊際」是「正側交界線」，，後為側面視點外圍輪廓線經過處。

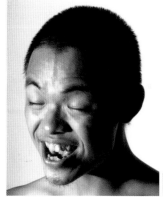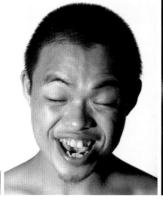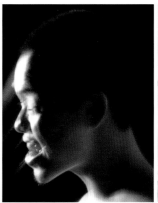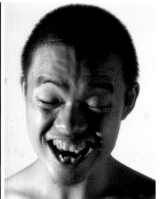

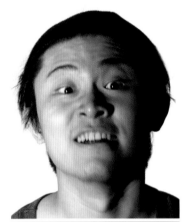

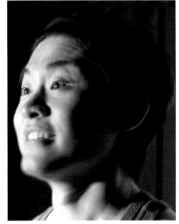

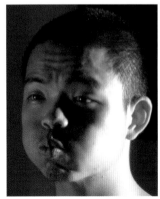

○圖 9　驚喜的表情，「光照邊際」
是「正側交界線」經過的位置。

5. 驚喜的表情

■（圖 9）揚眉、瞪眼、口開、唇拉，側前視角的「光照邊際」呈現明顯的「w」形，由頦結節、唇外、顴骨、眶外角至眉峰，遠端的外圍輪廓線亦呈相似的規律。正面視角則是壓扁的「w」字。

■分面線的劃分需注意解剖點與五官的關係，不論任何動態、視角，依以下方法參考遠端輪廓線上的轉折點，以找到分面線上的對稱點位置：

・黑眼珠是最明確的對稱點，以左右黑眼珠的連接線為對稱點的基準線。

・參考遠端輪廓線畫出近側的分面線，再由輪廓線上的轉折點（解剖點）繪出與基準線平行的線，在原先畫的、近側分面線上調整轉折點（解剖點）位置，再加以修飾。

・即使是大動態中的臉也是如此找出對稱點位置，兩側耳朵高低也是依此方法定位。

6. 鼓嘴的表情

■（圖 10）前三張照片之「光照邊際」是「正面與側面交界線」，後為「側面視點外圍輪廓線經過的位置」；此表情之交界線位置與基本型相似，唯有唇側中間調範圍較大，這是受鼓起處弧面所影響。由於此處是大面分界，形體轉換明確，因此「光照邊際」對比較強烈；後圖較為模糊，是大面中的局部起伏，形體轉換較柔和。

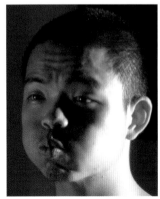
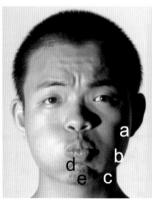
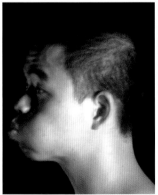
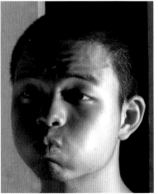

○圖 10　鼓嘴的表情，前三張照片之「光照邊際」是「正側交界線」，後為側面視點外圍輪廓線經過處。

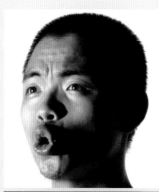

■ 嘴向中央聚攏、兩頰像球一樣鼓起，嘴收、頰怒張，雙頰鼓起時鼻唇溝被完全撐開、消失，鼻唇溝原是頰縱面與口蓋斜面的分面線。

■ 頰側交界線是一道向外的圓弧，繪製時仍是先連接「顴突隆」與「頰結節」，再參考側前角度的外圍輪廓線，將向外鼓起的弧度繪出。

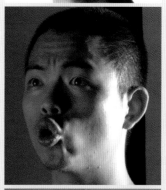

■ 光照邊際線上呈現出一個個的刻度，刻度 a 是淚溝向外下延伸的痕跡，刻度 b 是鼻唇溝向外下延伸的痕跡，刻度 c 是「光照邊際」與「唇頦溝」d 的交會。「唇頦溝」d 是下巴縮緊、嘴嘟向前時頦突隆 e 與下唇間擠出的山形線。

7. 嘟嘴的表情

■ （圖 11）前三張照片之光照邊際是「正面與側面交界線」，末為「側面視點外圍輪廓線經過處」。嘴向前聚集、頰前拉、鼻唇溝消失，雖然在造型上有很大的變化，但分面線製訂仍依照基本方法，找出骨點、連線後再做調整。頰內吸與頰側斜向後形成分面的是咬肌前緣（上二）。

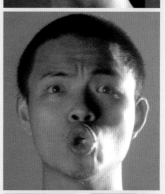

■ 除了基本分面外，再進一步做此表情獨有的造型分面。（上三）顴骨撐起上臉部，此表情口側內吸，由口側開始後收，後方的光線直抵口唇，在「顴突隆」、上唇側、「頦突隆」間形成進一步的分面；下臉部的基底（五官除外）在形塑時可再分成四大面：

· 鼻底至下巴的中央面。

· 「顴突隆」至上唇側連線，左右合成三角大面。

· 「顴突隆」至上唇側、口唇及下巴之外，左右各一的菱形面。

8. 憋氣的表情

■ （圖 12）口、鼻、眼、眉皆緊縮，頰亦縮緊，從側前視角觀看，遠端頰外輪廓線由原本的弧線，轉成直線，近側的「光照邊際」從「眶外角」至「頦突隆」的面交界線較直。

↪圖 11　嘟嘴的表情，前三張照片之「光照邊際」是「正側交界線」，後為側面視點外圍輪廓線經過處。

◖圖 13 憤恨的表情，前二張照片之「光照邊際」是「正側交界線」，後為側面視點外圍輪廓線經過的位置。

- 光照邊際線上的刻度 a 是淚溝向外下延伸的痕跡、b 是鼻唇溝向外的延伸、d 是「唇頦溝」。
- 縮緊鼻翼時法令紋下壓，在鼻側形成一小段法令紋。
- 模特兒額部非常後斜，因此額之面交界不明。

9. 憤恨的表情

- （圖 13）前二張照片之「光照邊際」是「正面與側面交界線」，末為「側面視點外圍輪廓線經過處」；先從末張照片觀看，模特兒暗面中的頰側有一三角形反光面，它是形體後收的面。再看看前二張照片也隱藏著這個三角面，只是在「正與側交界」的光照時，它的範圍較小。
- 圖 5「正與側交界」的基本型的任一視角都呈現出額最寬、額次之、下巴最窄的規律；在此表情中，三部位的差距拉近。口怒張嘶吼、口唇向外時，鼻唇溝拉長並包向下巴，此差異形成原因如下：
 - 口怒張、上唇上收露出上齒列時，在顴骨前形成隆起，因此光照邊際線內移，左右額部寬度隨之縮窄。
 - 基本型時口的橫斷面是尖的，兩側由口中央向後消減。口怒張、口唇外移時隆起處隨之外移，口橫斷面較平，因此與顴骨處的寬度顯得很接近。
 - 口怒張下巴前移（比較上下齒列關係，參考下一表情），正面外圍輪廓線從顴之下形成深弧線，光照邊際也形成大彎弧。

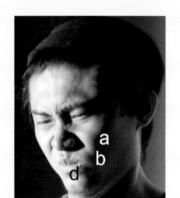
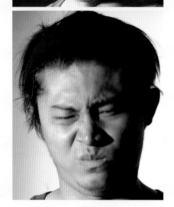

◖圖 12 憋氣的表情，「光照邊際」是「正側交界線」經過的位置。

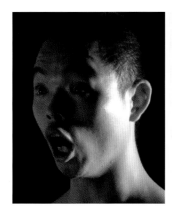 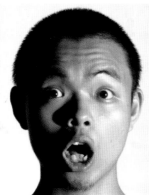

◐圖 14　驚 訝 的 表 情，前 二 張 照 片 之 「光 照 邊 際」是 「正 側 交 界 線」，後 為 側 面 視 點 外 圍 輪 廓 線 經 過 的 位 置。

10. 驚訝的表情

- （圖14）前二張照片之「光照邊際」是「正面與側面交界線」，末為「側面視點外圍輪廓線經過的位置」；與上一表情同樣是張口，但齒少露、口角內移，此時鼻唇溝消失。
- 由於骨骼的支撐，上臉部的「光照邊際」與基本型完全吻合；而下顎下拉、肌膚貼向頰凹，下半臉的造型改變，從口部開始急速後削，因此側後的光直抵唇側。側前視角頰部遠端外圍輪廓線是內凹的弧線，因此此處分面線亦是內凹的弧線。

11. 名作中的表現

　（圖15）「正面與側面」並存的角度是繪畫中最常見的畫面，因此「正面與側面」交界處是立體感提升的最重要位置。交界處是由大面外緣重要的轉彎點串連而成，在模特兒照片中筆者控制強光的「光照邊際」，以突顯交界線，也因此亮面過亮、暗面太暗、層次減弱。

　為了畫面的優美、造形的清晰，繪畫中常常把「正面與側面」交界位置外移，讓臉部主體範圍加大，例如：編碼 1、2 魯本斯（Peter Paul Rubens）作品，3 哈爾斯（Frans Hals）作品，5 達文西（Leonardo da Vinci）作品，10、11 威爾基（David Wilkie）作品，交界線經過的位置，已經後移、脫離原本位置，提升了臉部的重要性。相較之下，編碼 4、6 哈爾斯（Frans Hals）作品，7、8 菲利貝爾（Dominic Philibert）作品，9 洛克威爾（Norman Rockwell）作品，「正面與側面」交界線經過的位置符合自然人，因此臉部較凝聚，在側面的襯托下，臉部正面的方向較強烈。

　比較三件少女像，哈爾斯畫作中少女的「正面與側面」交界處在標準位置，眉峰、眶外角與眼尾的距離很緊密，這種明暗分佈也加強了少女目光方向，整道交界線位置也增強臉的方向。再看看達文西的少女像，「正面與側面」交界處外移，離開標準位置，即便是光線不一樣，它已與結構脫軌，達文西在玩弄藝術手法中，使得一律朝向右側的目光、臉龐，有了回顧感。再看看第一張魯本斯的畫作，眼、眉、鼻皆以正面示人，光源在側上方，下半部的「光照邊際」符合「正面與側面」交界處經過位置，而上半部則外移，亦與結構脫軌，同時魯本斯也將臉部的陰影減弱，以展現更正面的豐富。

🎧 圖 19　名作中的「正面與側面交界」

1　魯本斯（Peter Paul Rubens）　　　5　達文西（Leonardo da Vinci）　　　9　洛克威爾（Norman Rockwell）

2　魯本斯（Peter Paul Rubens）　　　6　哈爾斯（Frans Hals）　　　　　　10　威爾基（David Wilkie）

3　哈爾斯（Frans Hals）　　　　　　　7　菲利貝爾（Dominic Philibert）　　11　威爾基（David Wilkie）

4　哈爾斯（Frans Hals）　　　　　　　8　菲利貝爾（Dominic Philibert）

E.小結：「正面與側面」交界處的解剖點位置（表3）

▶ 表3·「正、側」交界處的相關解剖點

		縱向高度位置	橫向位置	造形上的意義
a	額結節（外側）	眉頭至顱頂結節的二分之一處	正面瞳孔內半的垂直線上	頂面與縱面、正面與側面的過渡處
b	眉峰	眉頭之上，近「眉弓隆起」之水平	外眼角垂直線內	左右眉峰之間形體較為平坦，至眉峰處開始急轉向後
c	眶外角	眼尾之外上方	眼尾之後	是臉正面最寬處、臉正與側的分野，眼眶上下的分界點。視線因此而轉向側面。
d	顴突隆	鼻翼之上	正面眼尾的垂直線上	顴骨是臉部最大的錐形隆起，顴突隆是它的頂端，是正面與側面交界處的界定基準點。
e	頦結節			下巴的正與側的分界點，在「頦突隆」底端的左右兩點。

　　「正面與側面」交界處是臉部深度空間轉換的位置，因此是提升立體感之關鍵線。本節已以「光照邊際」證明交界線是由額結節外側、眉峰、眶外角、顴突隆、頦結節連線而成，它也是某角度的外圍輪廓線，立體形塑時可以將它當做調整造形的參考。本文之後，接著是「側面與背面」交界處的研究。（圖16、17、18）

◔圖16　美國女画家（Susan.Lyon）作品，色調柔美，風格飄渺，卻未失去人體造形規律。臉部的光照邊際正是正面與側面交界處，口角外下方的折角是因為肌膚下垂所形成。圖片取自 http://2183778.lofter.com/post/10e565_3d973ce

◖圖 17　竇加（Degas Edgar）作品，雖是筆觸豐富的印象派作品，但，未失去人體造形規律，臉部的光照邊際正是正面與側面交界處。圖片取自 http://www.glyptoteket.com/explore/the-collections/artwork/edgar-degas-toilette-after-bath

◑圖 18　漫威漫畫工作室（Marvel Studios）作品決戰魔世界（Doctor Strange）中的兩個人物，表現出不同臉型的「正面與側面交界處」，右圖顴骨高張、面頰消瘦的男子，面交界線與遠端輪廓線完全對稱，臉部正面呈現出顴骨處最寬、額第二、下巴最窄的規律。左圖是一位臉頰下墜的中年男子，因此面交界線被誇張，額、顴差距不大。

四、「側面與背面」
交界處的造形規律

　　「側面與背面」交界處在繪畫中較少出現，絕大多數是藝術家為繪製具故事情節的次要角色、或是為畫面之動線引導所安排的特殊角度，但是，為了造形的完整，也要將它仔細研究，找出明確的位置。

　　「面與面的交界」都是以「隆起點」為基礎，再串連而成交界線。頭顱的表面是由和緩的弧面交會而成，因此頭部「側面與背面」交界線，需藉助頸部斜方肌側緣來確立。斜方肌背面較平，它的外緣則與頸側形成明顯的轉角，頭部的「側面與背面」交界就是順著側緣向上的弧線。交界處經過的位置是經由頭骨與不同模特兒的研究，尋出的共同規律。

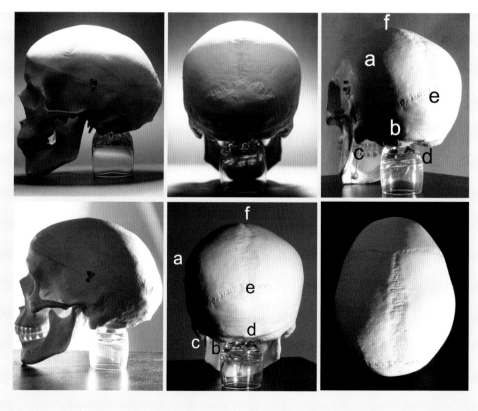

◖圖1　上列第一、二圖的亮面為頂面範圍，「側面與背面交界線」在頂面範圍之下。「光照邊際」證明「側與背交界線」經過「顳側結節」a、「枕下側角」b，而「枕下側角」b即為「斜方肌」外緣的位置。[12] 右下為「側背交界」經過頂面與正側交界銜接的示意圖。

a. 顳側結節

b. 枕下側角

c. 顳骨乳突

d. 枕外粗隆

e. 枕後突隆

f. 顳頂結節

A. 解剖形態分析：頸部的「斜方肌」側緣為頭部「側面與背面」交界線的指標

（圖1）以「光」證明「側面與背面」交界線時，應扣除頂面範圍。「枕下側角」在「顳骨乳突」c 至中心線上的「枕外粗隆」d 的二分一處，「斜方肌」緊鄰著它。[46]「光照邊際」證明「側面與背面」交界線經過「顳側結節」a、「枕下側角」b，而「枕下側角」b 即為「斜方肌」外緣的位置。無論側面和背面角度，交界線都是由斜方肌側緣、「枕下側角」b 順著頭顱弧度向上。在側後視點時「側與背交界線」往往與遠端的外圍輪廓線呈對稱關係。從頂面圖可以看到交界線延伸至頂前，幾乎是斜對角的跨至前面的正側交界位置。

B. 造型意義：「側面與背面」交界線概括出深度空間的開始

側面和背面角度中，交界線外的相鄰面都呈現得很少，但是，唯有相鄰面的襯托才能突顯出立體感，因此交界線的劃分是非常重要的。在全側面、全背面這種很容易確定的角度時，要注意它與外圍輪廓線的距離，即便是蓄有頭髮者，亦應藉此表現立體感。

C.「側面與背面」交界處的造形規律

在逐步分析頭骨「側面與背面的交界」後，進入真實人物之研究。以下僅以一位光頭模特兒為例，以兩種光源、三個視點進行說明；每列照片都是同一光源的拍攝，以觀察同一「側面與背面的交界」不同角度的立體變化，進而瞭解呈現在體表的形體結構及空間關係，以建立造形規律觀念。採取兩種光源以呈現兩種方向的交界線，得以認識中央帶的形體起伏，並進一步認識背面結構。

（圖2）光影分佈並不依肌肉分佈，而是結合了骨骼、肌肉與體表。腦顱的最下緣在耳垂之水平，因此水平線之上的「側與背的交界線」與頭骨同，頸肩部分的交界線，是順著斜方肌的外緣，而肩部則下移至斜方肌內。

↺圖 2　「側面與背正面交界線」對應在深度空間的位置

側面視點時，交界線與形體的
立體關係

背面視點時，交界線與形體的
立體關係

側後視點時，交界線與形體的
立體關係

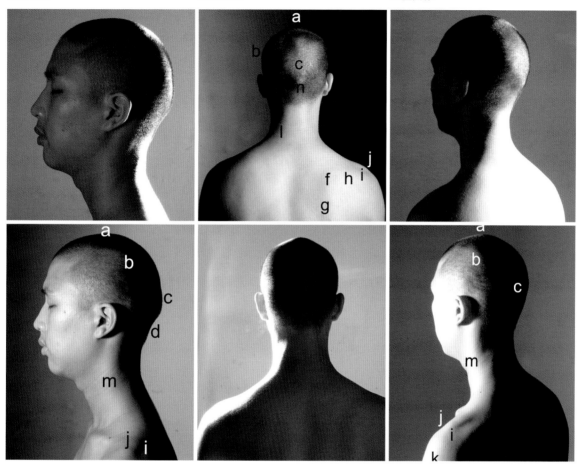

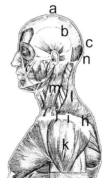
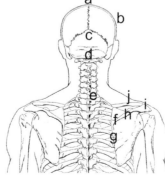
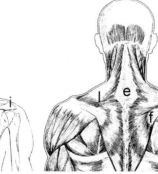

a. 顱頂結節
b. 顱側結節
c. 枕後突隆

d. 枕骨下緣
e. 第七頸椎
f. 肩胛骨內角

g. 肩胛骨脊緣
h. 肩胛岡
i. 肩峰

j. 鎖骨
k. 三角肌
l. 斜方肌

m. 胸鎖乳突肌乳

D. 小結：「側面與背面」交界處的解剖點位置（表4）

▶▶ 表 4 · 「側、背」交界處的相關解剖點

		縱向高度位置	橫向位置	造形上的意義
a	顳側結節	耳上緣至顱頂距離二分之一處	側面耳後緣垂直上方	正面與背面頭部最寬點（耳殼除外），是側與背分界，也是頂、縱分界。
b	斜方肌外緣	起於腦後耳垂上緣水平處	近腦顱處經過頸椎外側二分方之一處，再下行至肩上緣、背部	頸後重要的分面線
c	枕下側角	耳殼下緣之水平處	近腦顱處經過頸椎外側二分之一處，再外轉至肩上緣、背部	頸後重要的分面線置

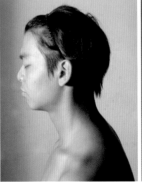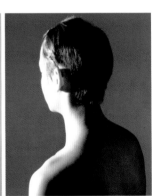

◖圖 3　左圖為保羅・赫德利（Paul Hedley）作品。右側兩張照片是同一光源拍攝的，照片中的光照邊際為「側面與背面交界處」，肩外側的轉角是肩關節的頂面轉向縱面的轉接角。畫家揮筆瀟灑又不失細膩，肩關節上的鉤狀分界是側背交界的重點描繪。圖片取自 https://s-media-cache-ak0.pinimg.com/736x/2a/46/97/2a46970511a8ad2e11c115ae3159f090.jpg

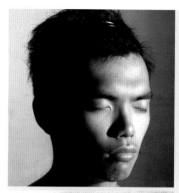

五、不同臉型
的「面與面」交界處之差異

1. 由「面與面交界處」延伸至臉型探索

　　頂面之下、底面之上、左右「正與側」交界線之間圍成了臉之正面，而臉型的表現決定在這個範圍，尤其是「正面與側面的交界處」的位置。在第三節「正面與側面交界處的造形規律」中也證明了「目」字臉與「申」字臉模特兒「正與側交界處」的不同。從（圖1、2）中亦可見「甲」字臉、「國」字臉交界處差異。

　　在美術實作中常言：由整體而局部。就立體表現來說，「臉型」的體塊劃分應是非常重要的，坊間美術書籍屢見「五官」形狀之敘述，疏於「臉型」之立體研究，或許是因為「五官」有明確的輪廓線易於觀察，而「臉型」是由大小弧面組合而成，不易觀察、比較。

2. 以「光照邊際」探索臉型與交界處之關係

　　以「光」投射不同臉型的模特兒，證明臉型與「正面與側面的交界」的位置相互因果，形塑不同臉型時，「面交界處」應隨之到位，形與體的密切結合，才得以渾然天成。以「光」投射解剖模型，以連結自然人與內部結構的一致性，加深研究目標的印象。

　　以下先由局部差異開始，例如：以光證明額部、頰部的幾種造形在外觀的立體狀況，再證明不同臉型的立體起伏狀況。這種由局部而整體的原因在避免探索臉型時又得分析局部，造成目標不明、效率不佳。

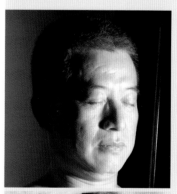

⊃圖1　多力斯基素描，正側交界處與遠端輪廓線相對稱，遠端輪廓線是近端立體分面的重要參考，素描中人物是「甲」字臉型。[13]

⊃圖2　涅烏斯特洛耶夫素描，年歲漸長後肌膚鬆弛下垂，轉變成「國」字臉。[14]

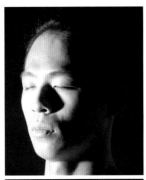

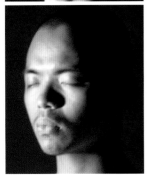

○圖 3 額部較尖者，額之
「正與側」交界線較內斜。

I 交界線與各部位的造形差異

以「光照邊際」呈現不同臉型，「正與面交界處」差異與
形體起伏之關係；無論任何一種臉型，在劃分立體面時，
皆應先捉住解剖點，先繪出額結節外側、眉峰、眶外角、
顴突隆、頦結節連線，再依造形差異做局部調整。

1. 額部較尖、額部開闊

（圖 3）額之「光照邊際」成斜線，是額結節較內的表示，
臉部遠端外圍輪廓線與「正與面交界處」合成菱形，這是
「申」字臉的特徵，兩位模特兒額部亦屬此典型。

（圖 4）額之「光照邊際」較垂直，是額開潤者的現象，與
「申」字臉大不同，遠端外圍輪廓線與「正與面交界處」較
成「甲」字。

2. 額部圓突、額部後斜

（圖 5）從側面視點觀看，額之「光照邊際」以圓弧線後
轉，這是由於額部圓飽、轉角不明所形成；額圓突者多為
女性，其側面的額頭較垂直。

（圖 6）額結節不明、額後斜者分面線不明，光線常漫延至
太陽穴；遠端外圍輪廓線是「正與側」分面時特別重要之
參考，此型常見於男性。

○圖 4 額部開闊者，額之
「正與側」交界線較直。

◖圖 5 額部圓
突 者 ， 額 之
「 正 與 側 」 交
界線後斜。

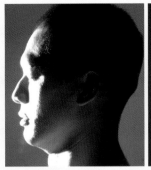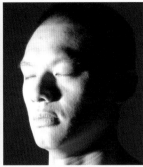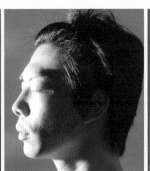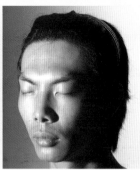

🎧圖 6　額部後斜者，額之「正與側」交界線模糊。

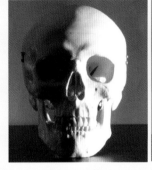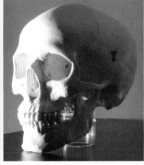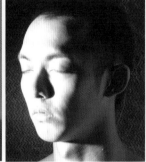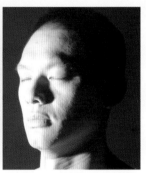

🎧圖 7　「眉弓隆起」明顯者，額之「光照邊際」呈鋸齒狀。

3.「眉弓隆起」明顯、「眉弓隆起」不明

（圖 7）頭骨正面圖片中，「光照邊際」越過中心線，在眼窩內上方呈現左右「眉弓隆起」，以及中央的「眉間三角」。

額之「光照邊際」成鋸齒狀，「光照邊際」越過眉峰上方，在「眉弓隆起」上方形成三角形暗塊，此為「眉弓隆起」之投影，與額之分面線合成鋸齒狀。二位模特兒與頭骨額部皆成一致的變化，「眉弓隆起」是男性重要的體表特徵。

（圖 8）「眉弓隆起」不明者多為女性，此時「光照邊際」由額結節外側直接移至眉峰。

4. 頰凹深陷、臉頰飽滿

（圖 9）頰側「光照邊際」成內凹弧線，它的裡層是頰凹，

🎧圖 8　「眉弓隆起」不明者之「正與側」交界處造形

⋒圖 9　頰凹深陷者之「正與側」交界處造形

⋒圖 10　頰凹飽滿者之「正與側」交界處造形

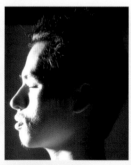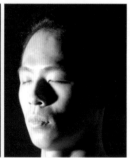

⊂圖 11　顎凸明顯者之「正與側」交界處造形

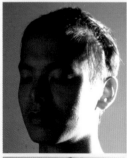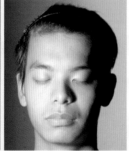

⊂圖 12　「光照邊際」在下巴處止點，呈現出下巴方與尖的差異。

頰凹在顴骨之下、齒列之外，瘦人或顴骨突顯者此處常呈凹陷狀，此時「顴突隆」與「頰結節」之間的分面線呈向內的彎弧，就如同農夫解剖像般。

（圖 10）頰側「光照邊際」成向外弧線者，是頰飽滿、有嬰兒肥或年長肌膚鬆弛下墜者，分面線與側前視角的外圍輪廓線是一致的。

5. 顎凸明顯、顎凸不明

（圖 11）唇側的陰影是因齒列前突、口輪匝肌前移，或者單純的口輪匝肌發達所留下的陰影；大面分界完成後，再處理這種局部的隆起。顎突不明者唇側未有陰影，請參考圖 7。

6. 下巴方、下巴尖

（圖 12）「光照邊際」下端的「正與側分面處」離中心線較遠者，是下巴較方、較寬，頦突隆兩側的頦結節明顯者。「正與側分面處」離中心線近者，下巴較圓、較尖者、頦結節不明。前者多為男性，後者多屬女性。

II 不同臉型的多重視角觀摩

　　在傳統人物造型中，根據臉型的差異，總括出田、由、國、用、日、甲、風、申等八個字代表八種臉型；其它亦有圓臉、方臉、長臉、鵝蛋、西洋梨、三角、倒三角、菱形……等分類。臉型只是概略的分法，也往往只有某角度相似，甚至有的是混合型；無論任何種臉型，臉正面範圍在正面、側前、側面視角中都是顴骨處最寬、額第二、下巴最窄。以下將模特兒劃分成幾組，分別探討不同臉型的「正與側」交界，希望藉著「光照邊際」的探索，進一步的將形與體結合。每位模特兒分別呈現臉前面為亮面、暗面及側前、正面、側面的視角，以為人物研究及創作之參考。（圖13-25）

↺圖13　頭骨模型的左右額結節較近，臉型歸類為「菱形」或「申字臉」。

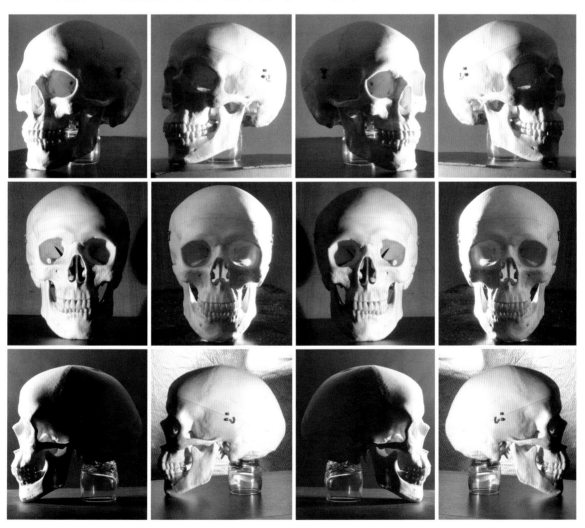

○圖 14　模特兒是「鑽石」形臉，他的額頭較菱形臉寬。模特兒脂肪層薄，分面線簡潔俐落；口微突，因此在口側留下陰影。

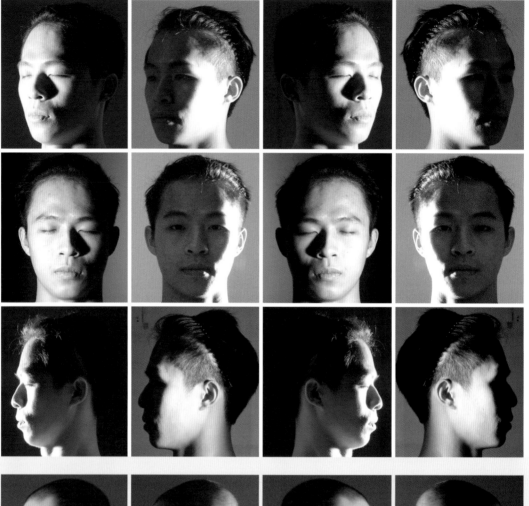

○圖 15　模特兒額部較寬下巴較窄，是「心」形臉。較上一位脂肪層厚，因此分面處之明暗交界較柔和，唇側殘留的陰影比上位模特兒多。

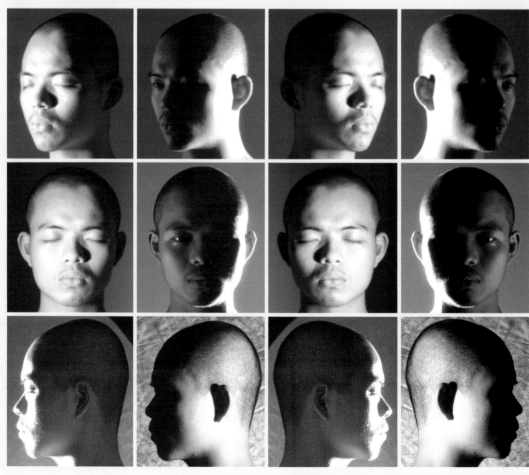

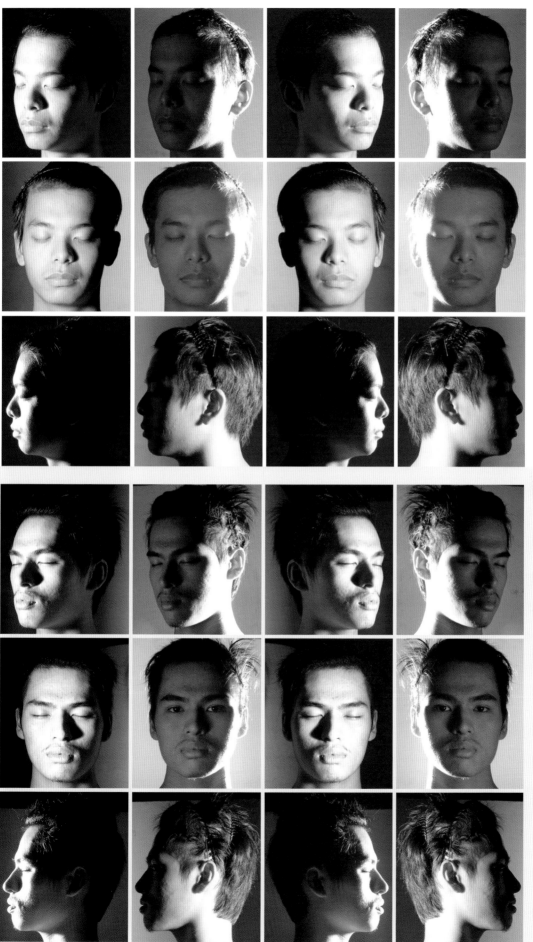

◐圖 16　模特兒額開闊、下巴結實，是三庭勻稱的「目」字臉。模特兒臉部線條柔和，眼部飽滿以致交界線不明。口唇較平、唇側不見陰影。

◐圖 17　同為三庭勻稱的「目」字臉，模特兒脂肪層較薄，臉部線條較直線化，面交界線亦直。眼部脂肪較少，瞼眉溝的分面清楚。唇微突，因此唇側陰影延伸至面交界線。

⊃圖 18　模特兒
額部開闊，顴骨
之下較收窄，是
典型的「甲」字
臉型。「眉弓隆
起」明顯，在眉
峰上形成鋸齒狀
的明暗交界。頰
側的交界線向內
凹，是頰凹的表
示。口唇較往後
收，因此唇側不
見陰影。

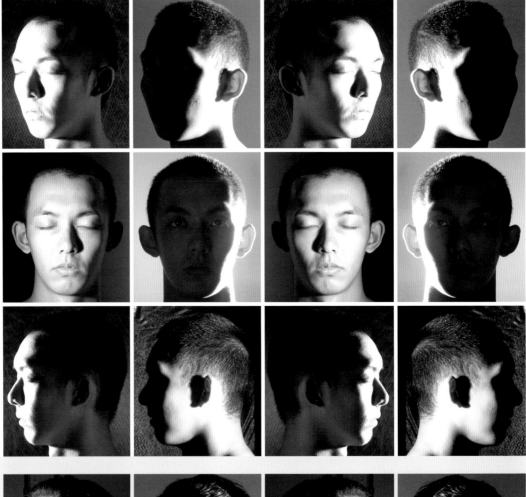

⊃圖 19　模特兒
為「申」字臉。
模特兒額頭飽
滿，頰凹明顯、
下巴後收，因此
顯得口較尖，每
個角度的頰側分
面線都較貼近口
唇；訂分面線時
仍舊先連接「顴
突隆」與「頦結
節」，再調整出
頰凹與唇側的弧
度。

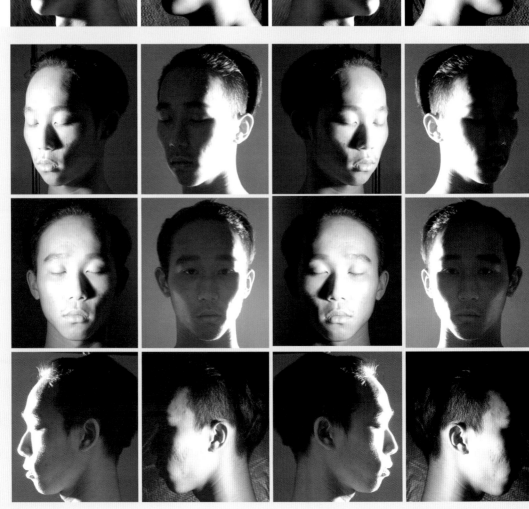

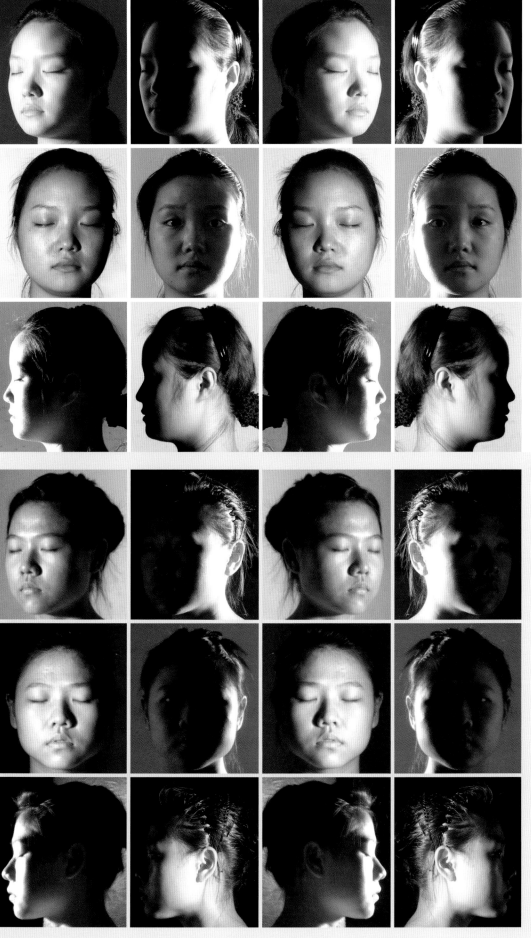

◖圖 20　中國的
古代美女之臉型
——「圓臉」，
模特兒的臉頰豐
潤、額頭飽滿是
典型的「圓臉」，
輪廓線、面交界
皆成弧線；豐潤
的臉頰遮住較多
的耳朵，正面視
角僅看到少量的
耳殼。

◖圖 21　卡通人
物中小女孩的臉
型——臉頰豐
潤、下巴較尖。
頰部的面交界線
向外彎。

⊃圖 22　西方美
女 的 臉 型——
「瓜子臉」

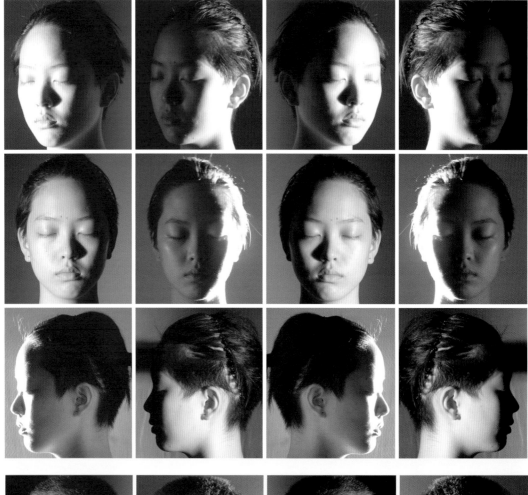

⊃圖 23　上方下
方的「國字臉」
模特兒原本是三
庭勻稱的「目字
臉」，隨著年歲
增長而兩頰下墜
成「國字臉」，
見正面。由於肌
膚不若年輕時的
光滑，在同樣光
度中「光照邊
際」不再清晰明
確。

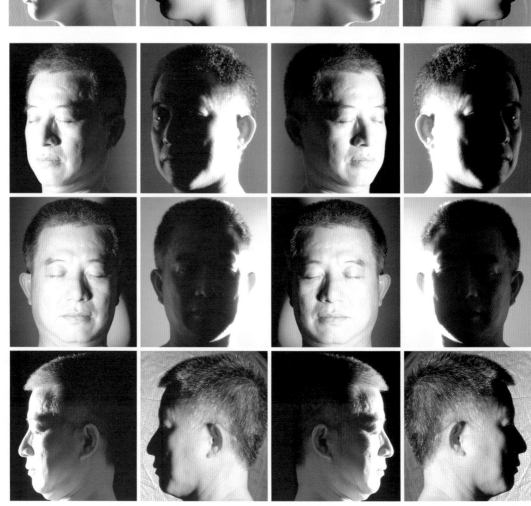

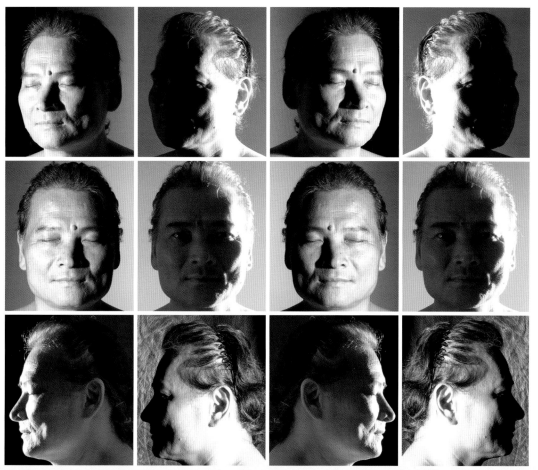

◖圖24　額部方正、下頜寬大的「用字臉」。原本的「國字臉」隨著年歲增長而下頜逐漸擴大、下墜成「用字臉」，見正面。模特兒口角外側向外開展的法令紋是靜態性皺紋[15]，是長年笑容留下的痕跡，在法令紋外側留有口唇外拉的溝紋。

◖圖25　被譽為20世紀中國現代水墨人物畫一代宗師的蔣兆和作品，墨色豐富、立體感強烈，充分表現出長者有骨有肉的面貌，以及年長者肌膚下垂後在頰部累積的贅肉。

從正面、背面、側面視點「外圍輪廓線的造形規律」，至頂與縱、底與縱、正與側、側與背「面交界處的造形規律」，頭部的大框架已完成。這些幾乎都是橫向形體起伏的規律，因此在下一章將探索大面中立體變化，是由縱向探索解剖結構的造形規律。橫向形體變化是由縱線一一劃分（外圍輪廓線、面交界線皆為縱線），解剖結構是左右對稱的，是由橫線劃分區域的，縱、橫交集將頭部造形規律由線的分佈進入網狀，是以嚴謹的態度探索頭部造形。（圖26、27、28）

圖 26　人物畫的一代宗師蔣兆和作品，作品中呈現出正面視點外圍廓線經過處的形體變化（如上圖模特兒所示，頰部的暗塊是斜向後下方的咬肌）；下顎枝、下顎底及頸後暗塊是呈現側面與背面交界時的明暗變化，耳下縱向亮帶是胸鎖乳突肌的隆起（如圖26模特兒所示）。

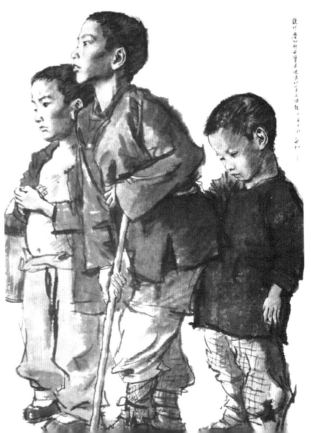

圖 27　蔣兆和作品，高個子男孩臉部的暗塊呈現出正面、側面交界處的形體變化（如下圖模特兒所示），以及正面視點外圍廓線經過處的形體變化（如圖26模特兒上圖所示）。

註釋

1　本文中頭骨之頂面、正面、側面、背面之解剖圖取自 Peck, Stephen Rogers,Atlas of human anatomy for the artists:14-16.

2　巫祈華，《實地解剖學》：335。

3　李文森，《解剖生理學》，134。

4　陳文華主編，《聖彼得堡列賓美術學院 頭像、肖像、著衣素描、人體素描、素描習作》，（南寧：廣西美術出版社，2009）。

5　額粗隆、額結節參考：巫祈華，《實地解剖學》：255-256。

6　周德程編譯，《解剖生理學》，（臺北市：昭人出版社，1979）：73

7　「眶外角」在醫學解剖中未予命名，因造型美術之需，故命名之。

8　顴骨表面的「顴突隆」在醫學上無作用，故未予命名；但是，它是面部重要的突出點，在造型美術中至為重要，故命名為「顴突隆」。魏道慧，《人體結構與藝術構成》，（臺北：作者自行出版，2011）：45。

9　三庭均稱是指臉的長度均分為三個等分，髮際至眉頭，眉頭至鼻底，鼻底至頦底，各占 1/3。「三庭勻稱」合乎造型美術中的西方下頭部比例。

10　鼻唇溝亦即法令紋，笑的時候大顴骨肌收縮，收縮的肌肉帶著表層肌膚隆起，隆起處的上下方被擠壓出溝紋，上方在眼輪匝肌眼瞼部下緣，下為鼻唇溝。

11　大顴骨肌起於顴骨側面的顴突，止於口輪匝肌外側及口角外皮，因此它的作用是將口角拉向外上方。

12　「枕下側角」是基於藝用解剖學之需要而訂下的新名稱，在醫學解剖中並未將此處命名。它位於枕後中心線與耳後「顳骨乳突」之間，也是在斜方肌與胸鎖乳突肌的間隙上方，是腦顱下緣的轉角處。

13　山東美術出版社編，《俄羅斯列賓美術學院 珍藏素描精品選─肖像篇》，（濟南：山東美術出版社，2011）。

14　陳文華主編，《聖彼得堡列賓美術學院 頭像、肖像、著衣素描、人體素描、素描習作》，（南寧：廣西美術出版社，2009）。

15　因為表情而產生的皺紋叫做「動態性皺紋」，例如笑時才會產生的魚尾紋；如果不笑時也有魚尾紋，那就是「靜態性皺紋」，「靜態性皺紋」是長年累月的表情留下的痕跡。

◑　尼古拉‧布洛欣（Nikolai Blokhin）作品，光源在前上方時上段的額頭最迎向光源、最亮，中段的顴骨內、頰凹以內的範圍以及下巴次亮，它們是臉正面前突的範圍。側面的顳線、顴骨弓、咬肌亦一層層的描繪出來。

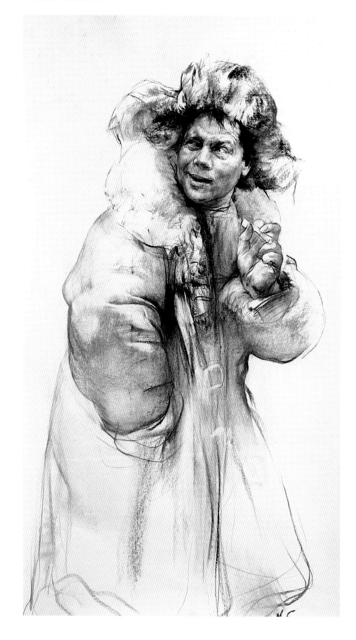

邱俊維・大一基礎塑造作業

參

頭部大面中的立體變化—
解剖結構的造形規律

III. The Variation of Three-D on Head Surface—
The Modeling Law on Anatomical Structure

　　橫向光照射出形體的橫向起伏，縱光照射出縱向起伏。在前兩章——頭部「大範圍的確立」、「面與面的交界」——中，以橫向光的「光照邊際」，證明外圍輪廓對應在深度空間的位置，以及「大面交界處」，總計有：正面視點外圍輪廓線經過兩側的位置、背面視點外圍輪廓線經過兩側的位置、左側視點外圍輪廓線經過前面與後面的位置、右側視點外圍輪廓線經過前面與後面的位置、兩側的正面與側面交界位置、兩側的側面與背面交界位置，以上的頭部「橫向」形體起伏關鍵線共計十二道。這些以「光照邊際」證明的「橫向」形體起伏的關鍵處，分佈在頭部四周，呈現為十二道「縱線」。為了避免屢次繞口的說明，以及被縱、橫搗昏了，故以眾所周知的「經線」代名，雖然和地球的「經線」意義不全相同。[1]（圖1）以十二張照片分別呈現這十二道頭部「橫向」形體起伏的關鍵線位置，模特兒以 A、B 兩人為代表。編碼之前有「○」與「□」的標示，「○」的「光照邊際」是「外圍輪廓」對應在深度空間的位置，共八道縱線、八張照片，位置在四大面 —— 正面、背面、左側、右側 —— 的中介處，每個大面各有一對，即：呈現在正面的 3.4、背面的 9.10、左側的 1.12、右側的 6.7；標示為「□」的「光照邊際」是「面與面的交界」經過體表之位置，共四道縱線（不含頂部），左右對稱，即：正、側面交界的 2.5，側、背面交界的 8.11。

　　十二道「經線」是頭部形體「橫向」起伏的關鍵位置，那麼「縱向」起伏的關鍵處經過哪裡？當手掌放在頭頂上，向前下移動，經過左右額結節、眉弓、眼窩、顴骨、唇、唇頰溝、下顎底……等，其中「頂面與縱面交界處」、「縱面與底面交界處」在「頭部立體感的提升——大面交界處的造形規律」中已分析了，而「頂與縱交界處」就像「緯線」般環繞頭部一圈，並與十二條「經線」成交集。[2]「縱與底交界處」僅有下顎骨底緣這部分，頭後半部向下延伸與頸銜接成一體，沒有明顯的分界；前半的臉部向前突、懸空於頸前，下顎骨底緣與臉部的八條「經線」成交集，參考圖 1 的 1~7 和 12。

　　相較於「橫向」形體變化的十二條「經線」，「縱向」形體變化的兩條「緯線」——「頂與縱交界處」、「縱與底交界處」——數量上顯然是不足的，況且自然光或人造光多屬頂光，因此「縱向」形體起伏亦值得探索。本章目的在研究臉部縱向形體起伏的造形規律，以及由外而內探討它與解剖結構的關係，研究重點和進行方式說明如下：

⊕圖 1　頭部形體「橫向」起伏的關鍵處：十二道「經線」經過的位置

十二道縱線都是橫向形體立體轉折的關鍵處，也是平面描繪時明暗轉換的關鍵位置，十二道縱線包括了重要視點的外圍輪廓經過處，以及重要的大面與大面交界的位置。

○1.從正面看外圍輪廓線經過右側的位置　□2.右側的正面與側面交界位置　○3.從左側看外圍輪廓線經過正面的位置　○4.從右側看外圍輪廓線經過正面的位置

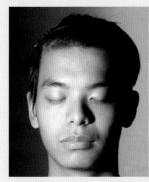 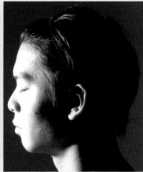 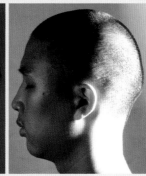 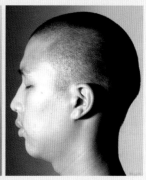

□5.左側的正面與側面交界位置　○6.從正面看外圍輪廓線經過左側的位置　○7.從背面看外圍輪廓線經過左側的位置　□8.左側的側面與背面交界位置

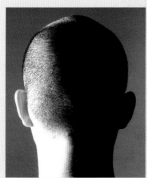 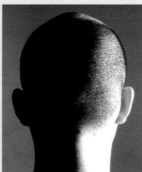 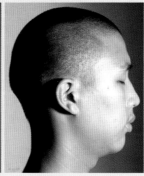 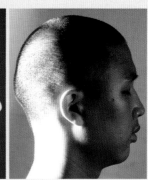

○9.從左側看外圍輪廓線經過背面的位置　○10.從右側看外圍輪廓線經過背面的位置　□11.右側的側面與背面交界位置　○12.從背面看外圍輪廓線經過右側的位置

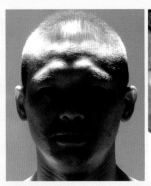 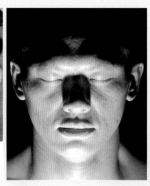

⋂圖 2　「眉弓隆起」是 3D 建膜中最被忽略的地方，因此以此處為例，以光證明形體變化。頂光的「光照邊際」控製在「眉弓隆起」處，俯視圖之額前輪廓線亦控製在此，呈現出正面「眉弓隆起」及眉弓後段之形狀，以及此處頭顱橫斷面造形。底光圖的「光照邊際」亦控製在「眉弓隆起」處，仰視圖之額前輪廓線亦控製在此，將原本隱藏在暗調中的形體結構完全展現。四張圖相互對照，是研究形體與結構的基礎。

1.「光照邊際」分別停止在重要隆起處，以呈現不同區域的造形規律

　　正面是容貌辨識最重要的角度，因此由正面開始，雖然形體的起伏與五官造形融合一體，「緯線」的確立也需藉助五官位置來定位，但是，為了解剖結構完整，而將五官的個別探索則留待下一章。

　　由於光線之行徑與視線一致，因此任何的「光照邊際」都是視點在光源位置時的外圍輪廓線。（圖 2）正面縱向造形規律的探索，是以側面外圍輪廓上的重要隆起點、轉折點為界，將臉部分成幾個區域探索；例如：聚光燈之「光照邊際」分別控制在額結節、眉弓隆起、顴突隆、上唇唇珠、頦粗隆等位置，由上而下分次下移，一層層向下相疊，逐次累積到近下顎底的地方，每一區域源自於相同的背景——臉部——彼此既獨立，又暗示著上、下區域的起伏。

　　側面縱向造形規律的探索，是以正面視點外圍輪廓上的隆起點、轉折點為基準，背面是以側面視點後面外圍輪廓的隆起點為基準。

2. 每個區域以三個視點展示形體變化

　　由於正面縱向造形規律的探索，是以側面視點外圍輪廓上的重要轉折點為「光照邊際」為基準點，而側面視點的個人差異大，光源位置須個別調整，以突顯容貌差異源自於結構大小之差異。因此正面的五個區域分別以全正面、側前面、全側面三個視點呈現同一區域、同一

光源中的形體與結構，因為正面是左右對稱的結構，這種光線中的其它視角也具有參考的價值，背面角度亦同；而側面四個區域僅以全側面視點呈現，它不像正面、背面是對稱的，這種光線在其它視角反而增加形體認知的複雜度。

3. 以逆向光突顯凹陷部位的形體與結構

上方的光照呈現出縱向形體凸起部位的起伏，但「光照邊際」之下為暗調所隱藏，即使是光照下移也無法呈現出凹陷處的形體結構，唯有藉著相反方向的底光才得以呈現，因此除了上方光源外，還搭配了下方的光源。底光與頂光光源點在完全相反的位置，但「光照邊際」都控制在同一處。至於側面和背面僅以上方的光照呈現縱向形體變化，這是因為正面的臉部是突出於頸部、胸部，下方懸空得以安置燈具；而背面的形體變化較單純，幾乎全是一些弧面的交會，無底光照射的必要；側面則有凸出的肩膀阻擋了底光的投射，因此只以頂光呈現。

4. 以俯、仰視角呈現每一區域的橫斷面造形

由於任何的「光照邊際」都是視點在光源位置時的外圍輪廓線經過處，所以，筆者在每個區域皆將鏡頭移至光源位置，拍攝照片。因此不僅只從正面照片中的明暗分佈推測形體起伏，進一步的藉著俯視照片實際觀察到臉部的立體起伏，以及頭部橫斷面之造形。同時每一區域皆搭配上以底光投射至同樣「光照邊際」位置之照片，以及仰角拍射、外圍輪廓線在「光照邊際」處之照片，從正面、頂面、底面以及側前、側面多重角度研究縱向形體的造形規律。

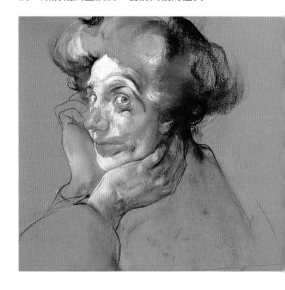

● 尼古拉‧布洛欣（Nikolai Blokhin）作品，即使是濃妝豔抹的小丑，亦描繪出眼窩的凹陷、頰後的內收，以及頂光中額向前突呈亮調、頰前縱面呈灰調、髮前與後的差異。

一、「正面」解剖結構的造形規律

　　正面縱向形體與結構的研究方法，首先是將聚光燈立於頂上，再逐次的前移，讓「光照邊際」停止於重要的隆起處，以呈現各區域的形體與結構起伏，再研究它的解剖形態、造形意義。正面的縱向研究是以側面視點中，前方外圍輪廓線上的重要轉折點為基準點，將「光照邊際」停止於額結節、眉弓隆起、眉弓、上唇、頰突隆等處，以五段明暗分佈證明五個區域內的縱向形體與結構的造形規律。單元重點說明如下（圖3、3-1）：

　　額部面積占了臉部很大的比例，凹凸起伏豐富，但沒有具體的輪廓線輔助形體的確立，唯有藉助於不同的「光照邊際」分段呈現它的立體變化。雖然已在「頭部立體感的提升——大面交界處的造形規律」中證明過「頂、縱面」的交界，但是它與第二區域（眉弓隆起）、第三區域（眉弓）皆有延續關係，在此從不同角度探索。

- 第一區是「光照邊際」以額結節上緣為界，它接續了頂面與縱面交界的形體變化，並暗示著眉宇間的結構。
- 第二區的「光照邊際」在「眉弓隆起」處，它是眉上方重要的體表標記，由於它與醫學無關，在醫學解剖書中很少明確說明，本區域著重它的縱向起伏之形狀，以連結橫向形體。
- 第三區的「光照邊際」在「眉弓」、「顴突隆」，雖然它與「眉弓隆起」距離很近，但是形體變化豐富。
- 第四區的「光照邊際」以上唇唇珠隆起處為準，此時顴骨之下、上顎骨之外的頰凹呈現，形狀與骷髏頭的大彎角近似。

◖圖 3-1　臉部正面「縱向」的體塊示意圖，以「農夫角面像」為例

1. 「頂面」與「縱面」交界的造形規律
2. 「額」至「眉弓隆起」的造形規律
3. 「眉弓」至「顴骨」的造形規律
4. 「顴骨」至「口唇」的造形規律
5. 「顴骨」至「下巴」的造形規律

◖圖 3　光照邊際分別止於側面視點前輪廓線上的轉折點，如 1 額結節、2 眉弓隆起、3 眉弓、4 上唇、5 頰突隆，以呈現這五個區域的解剖形態。

· 第五區的「光照邊際」在底部略上的頦突隆，此時，下巴的厚度和兩側最基本的後收範圍呈現，它的立體變化在繪畫中最常被引用的。

以下就五個區域分別證明縱向形體的造形規律，為避免讀者在繁瑣的分析過程中迷失方向，筆者先以「農夫角面像」示意各個部位的體塊分佈狀況，以加深研究目標的印象。[3]

Ⅰ 「頂面」與「縱面」交界的造形規律

之所以選擇 A 君作為本節的主題模特兒，是因為 A 君的各個分面皆較為簡潔，很適合做為基本規律的認識，而光頭模特兒 B 君僅於頂、縱區域之說明。

從側面視點觀看，「額結節」是頂、縱交界，也是頭部前面的第一個大轉折點，因此將「光照邊際」控制在「額結節」上，「光照邊際」證明正面的頂、縱交界呈圓弧狀，圓弧之上的形體向後收，之下的暗面則向內下收，暗面中的灰調暗示著下一區域受光的範圍。頭骨模型中沒有顱頂腱膜、額肌的覆蓋，反而更強烈地呈現出額部的骨點。（圖 4、5）

◑圖 5　額結節是頂縱交界處，「光照邊際」在額結節上緣時，呈現出頂縱交界處的三個圓弧，正面與側面圓弧交會處呈「V」字，為「額轉角」e，「V」字在眉峰外上方，後方與「顳線」相鄰，頂光往往經過此處、落在眉峰、眼皮上。[4]

a. 額結　b. 額顱突　d. 顳凹　e. 額轉角　f. 眉弓隆起　g. 眉間三角　i. 眉弓
j. 顴骨　l. 頰凹　m. 上顎骨　n. 大彎角　q. 頦結節[5]

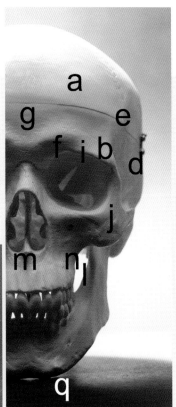

A. 解剖形態分析

1.「額結節」是頂、縱分界點

光源在頂上方時,「光照邊際」經過左右「額結節」,亮調是頂面的範圍,暗調是後收的縱面與底面。髮際下方的「額結節」是在黑眼珠內半的垂直線上,高度在「顱頂結節」至眉頭垂直距離的二分之一處。

2.「額轉角」是正、側、頂三面的交會處

額之上部較圓,側面較平,因此正面的圓弧與側面的圓弧交會處形成「V」字亮面,為「額轉角」e。

B. 造型規律:「光照邊際」證明「頂、縱交界」由三道圓弧圍繞而成

頂面與縱面交界是由正面圓弧、左側圓弧、右側圓弧環繞頭部一周而成。正面與側面圓弧交會成「V」形斜面的「額轉角」e,位於顳線前。

以不同造形之模特兒為例,模特兒 B 的額較斜,「光照邊際」較低,正面的圓弧彎度較小,「額轉角」較不明顯,所以,更多的光線穿過「額轉角」的「V」字,落在眉上形成「八」字形灰調,「八」字形是「眉弓隆起」f 與眉峰的會合。(圖 6,對照圖 5 頭骨)

底光投射向臉部,明暗分佈完全相反,映照出原先處於暗面、無法看到的形體與結構。

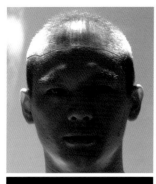

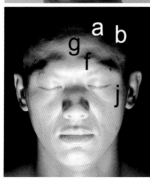

◖圖 6 頂光的「光照邊際」控製在模特兒「額結節」處,呈現的「光照邊際」是頂縱分界的位置。俯視圖之額前輪廓線亦控製在此,呈現此視角頭顱之橫斷面造形。底光的「光照邊際」亦控製在「額結節」,原本隱藏在暗調中的形體結構完全展現。仰視圖之額前輪廓線亦控製在此,下半臉之橫斷面造形呈現。四張圖相互對照,以研究形體與結構。

a. 額結節　　　g. 眉間三角
b. 額轉角　　　j. 顴骨
f. 眉弓隆起

C 小結：「頂面」與「縱面」交界的解剖點位置（表1及圖7、8）

▶▶ **表1·解剖名稱**

	縱向高度位置	橫向位置	造形上的意義
a 額結節	眉頭至顱頂結節的二分之一處	黑眼珠內半垂直線上	頂、縱交界處
b 額轉角	較額結節低	顳線前	額較圓、顳側較平，圓與平之間形成「V」形落差

↺圖7　美國黃金時代的插畫家萊安德克（Joseph Christian Leyendecker,1874-1951）作品，以斜下方的光源營造而出縱向、橫向的立體感。參考底光模特兒照片，頂縱分界、眉弓隆起、口蓋、頦突隆皆表現得既立體又正確。參考側光模特兒照片，正、側面交界線之後的暗調以及鼻之陰影增強了橫向的立體感。

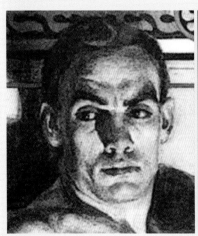

↺圖8　葉夫根（Evgenia Shipilina）作品，同樣的以斜下光營造出縱向、橫向的立體感，眉弓隆起、眉間三角表現得柔和而有層次，口蓋、頦突隆也一一到位，由於外下方光源的影響，兩邊顴骨的後收亦做了不一樣的表現。正、側面交界之後的暗調是橫向立體感的重點。

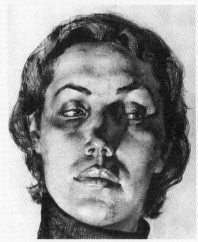
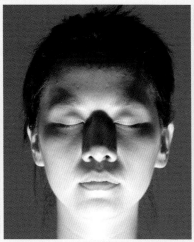
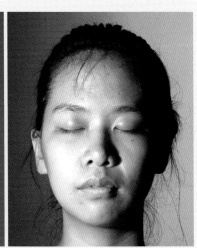

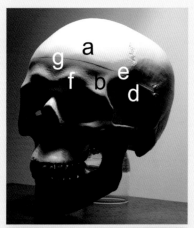

🎧圖 9　光照邊際控制在側面輪廓的第二個轉折點——眉弓隆起處，「眉弓隆起」f 與「額顴突」b 的銳角，在眼窩上方形成「M」形的受光面，其上方「T」形灰調是「橫向額溝」與「眉間三角」g 的縱面。

a. 額結節　　　e. 顳線
b. 額顴突　　　f. 眉弓隆起
d. 顳凹　　　　g. 眉間三角

II 「額」至「眉弓隆起」的造形規律

頂上方的光源再挪向前一點，「光照邊際」控制在第二個轉折點——眉弓隆起處，第二區域的形體起伏呈現。沒有額肌、顳肌、皺眉肌、表層覆蓋的頭骨，才能強烈地呈現出影響外觀的骨相。（圖9）

A. 解剖形態分析

1.「眉弓隆起」是眉頭上方的重要突隆

「眉弓隆起」是眉頭上方粗短的突隆，形狀像一粒橫放在眉頭上方的瓜子。「眉弓隆起」是保護眼部的結構，額上的汗水順著「眉弓隆起」上緣流向外下。男性的戶外活動多、「眉弓隆起」明顯，女性的「眉弓隆起」較不明。

2.「眉間三角」是左右「眉弓隆起」會合處的凹面

左右「眉弓隆起」會合處上方的凹陷是「眉間三角」，男性從青春期時「眉弓隆起」與「眉間三角」漸形顯著，描繪男性時要注意它的隆起。

3.「橫向額溝」是「眉間三角」上緣的凹痕

「額結節」、「眉弓隆起」隆起於骨面，「橫向額溝」是左右「額結節」、左右「眉弓隆起」與「眉間三角」間的橫向溝狀凹陷。

4.「額顴突」是前額骨外下方的突起

前額骨外下端與顴骨銜接處形成的銳角隆起，此處名為「額顴突」。

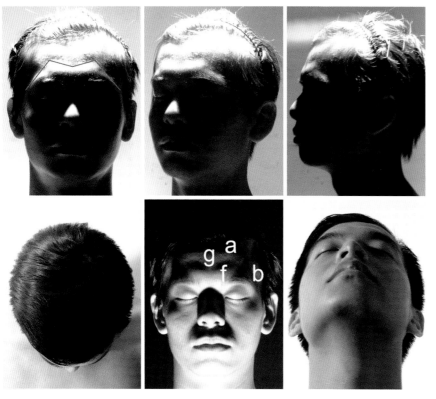

◖圖10 模特兒的額頭飽滿，頂光時額部幾乎全受光，頂光的「光照邊際」控制在「眉弓隆起」處，額及「眉弓隆起」的形體變化呈現。俯視圖之額前輪廓線亦控制在此，呈現出此處之橫斷面造形。

底光的「光照邊際」亦控制在「眉弓隆起」，仰視圖之額前輪廓線亦控制在此，原本隱藏在暗調中的形體結構完全展現，模特兒額部亦呈現「M」形的受光面及「T」形灰調。請將圖10與圖9、圖2對照。

a. 額結節　　　f. 眉弓隆起
b. 額顴突　　　g. 眉間三角

B. 造型規律：光照邊際止於「眉弓隆起」時，眉上方呈「M」形的隆突，「額溝」與「眉間三角」合成「T」形凹痕

　　額部是由不同的弧面交會而成，起伏細膩，如果沒有經過有計劃的「光」投射，是無從看到額部的形體起伏。額上橫向的灰帶是「額溝」與「眉間三角」g會合成的「T」形凹面，其下「M」形亮調是「眉弓隆起」f與兩側銳角是「額顴突」b隆起會合而成。（圖10、圖11）

　　底光中「眉弓隆起」f與「眉弓骨」之下內收，額上的暗調中有三個亮塊，中心線上的亮塊是底光穿過左右「眉弓隆起」f之間的凹陷，呈現出「眉間三角」g，它與「額溝」會合成「T」形凹面。額側的亮塊是底光穿過「眉弓骨」外側留下的光點，此處受光可證明模特兒的額部開闊、顳窩飽滿，才得以受光。眉峰上方的三角形暗塊，是眉毛的投影。眼外下方的暗塊是顴骨隆起所投影。

◑圖11 美國畫家安東尼‧萊德（Anthony-J.Ryder）素描作品，額上的「眉弓隆起」、「眉間三角」清晰呈現，耳前的三角暗調是「顴骨弓」、咬肌隆起的表現。

C.小結：「額」至「眉弓隆起」的解剖點位置（表2）

▶ 表2・解剖名稱

	縱向高度位置	橫向位置	造形上的意義
a 眉弓隆起	眉頭上方，額縱面	眉頭上方	粗短的突隆，似一粒橫放在眉頭上方的瓜子，上緣與眉弓形成「M」字形的隆起
b 額顴突	眉弓骨外端	眼窩外上	眉弓骨外端與顴骨銜接處形成的銳角隆起，是「M」字形隆起的兩側角
c 額溝	眉間三角上緣	額之正面	左右「額結節」與左右「眉弓隆起」之間的橫向溝狀凹陷，它與眉間三角合成「T」字，額溝是上端「一」字部分。
d 眉間三角	左右眉弓隆起會合處上方的凹陷	中心線上	左右眉弓隆起之間的三角形凹面。

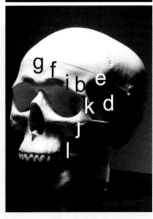

Ⅲ 「眉弓」至「顴骨」的造形規律

上方的光源再挪向前一點，「光照邊際」控制在第三個轉折點──顴骨位置時，額部的亮面擴大，光照止於顴骨、鼻尖，呈現的明暗變化是第三區的形體起伏。雖然頭骨模型中不見鼻部、眼部形狀，但是它依舊是外在形體的框架，從骨骼的形狀可以連結體表的起伏，因此仍舊放上頭骨照片。（圖12）

◖圖12 光照邊際控制在側面的第三個轉折點──顴骨的位置時，「眉弓隆起」f形更明顯，眉弓的形狀也較顯著。由於頭骨的額較垂直，「眉弓隆起」f遮蔽了內側的眉弓，形狀不如模特兒清楚。頭骨在沒有眼部、頰部、鼻部、口部軟組織遮蔽下，因此鼻下的上顎骨全部受光。沒有眼球的阻擋，光照直接落下，下眼眶骨呈現為亮帶，眼周圍的骨相反而得以清楚觀察。

b. 額顴突　i. 眉弓
d. 顳凹　j. 顴骨
e. 顳線　k. 眶外角
f. 眉弓隆起　l. 頰凹
g. 眉間三角

A. 解剖形態分析

1.「眉弓」是眼窩上緣的弓形骨

「眉弓」是從眉頭下方沿著眼眶骨的上部向外下移，止於眼尾凹陷處。因正視、俯視皆呈弓形，故名「眉弓」。它是前額骨的下部，外下端為「額顴突」。

2.「顴骨」是臉部最大的隆突

眼睛外下的「顴骨」呈錐形隆起，上與「額顴突」、後與「顴骨弓」、內與上顎骨相接，下為懸空的顴結節，中央最突起的「顴突隆」在正面眼尾的垂直線上。

3.「眶外角」是臉正面最寬點

眉弓最外側的「眶外角」是臉部正面最寬的位置。「眶外角」向後凹陷，它是眼眶骨正面與側面的分野，也是上與下的分界。從側面看上眼眶骨突於下眼眶骨，因此上眼皮突於下眼皮；「眶外角」是向後的大彎弧，因此眼睛除了向前的視野，也兼顧了側面的觀看。（圖 13）

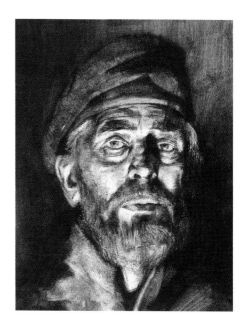

⌂圖 13　普魯特尼科娃素描[55]，底光中亮處表示形體向內下收，暗調是斜向後方。眼尾外側的亮與灰分界是「眶外角」的位置，之上亮調處是「額顴突」的位置，之外轉為側面。

B. 造型規律：光照邊際止於「眉弓」骨時，明暗交界呈「冖」形

- 由於模特兒的前額較頭骨後斜，光線可以直接顯示出模特兒眉弓骨的形狀，「光照邊際」在眉心處微微的下彎，它證明眉間較凹陷。光線從額面、眉弓骨 i 延伸至顴骨 j，此區域的光照邊際處呈「冖」形。（圖 14、15）

- 從側面看眼眉之後的光影形成有四個銳角，分別以 1、2、3、4 說明：

　・1 是「眶外角」k 的暗調，「＞」形的陰影包容了眼窩凹陷。

　・2 是光照跨過「顳線」上緣，在「顳凹」d 前端留下的暗面，是「顳凹」凹陷的表示。

　・3 是指向「顴骨」j 的亮調，此之下顴骨開始內收。

　・4 是指向「顴骨」後面的顴骨弓。

- 額肌、皺眉肌與表層的披覆，使得模特兒臉上的凹凸起伏不若頭骨般明顯，但仍舊可以尋得相似的規律。由於受制於下方隆起的胸膛，底光位置調整不易，明暗表現雖不夠準確，卻也可觀察到許多共同的規律。底光與頂光照片是黑白相反的，可以更清楚地與頭骨呼應。

- 底光照中額側的灰調是「顳凹」d 的反光，「顴骨」j 上方斜向「眶外角」的三角形暗塊是顴骨隆起的證明。眼皮上的彎弧是「瞼眉溝」位置，眼瞼上的亮點是黑眼珠的隆起（閉起眼黑眼珠較內移）。

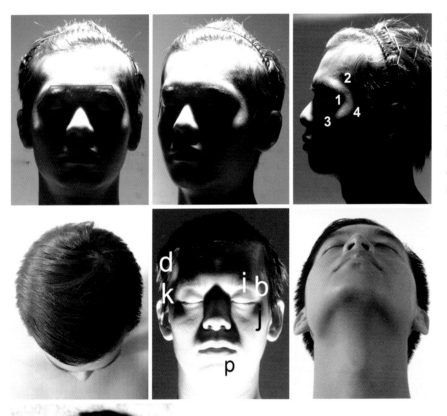

◖圖 14　「光照邊際」止於眉弓時，明暗交界呈「⌒」形，從側面看眼眉之後的光影形成有四個銳角，1 為眶外角 k、2 為顳凹 d 的表示、3 指向顴骨 j、4 指向顴骨後方的顴骨弓。

b. 額顴突　　　j. 顴骨
d. 顳凹　　　　k. 眶外角
i. 眉弓　　　　p. 唇頦溝

◖圖 15　伊利亞(Ilya Mirochnik)作品，素描中除了正與側分面處被表現出來外，縱向形體起伏亦表現出來，如：橫向額溝、眉間三角、瞼眉溝、臥蠶、眼袋、鼻頰溝、鼻唇溝、口蓋、唇頦溝、頦突隆…等。

C. 小結：「眉弓」至「顴骨」的解剖點位置（表3）

▶ 表3・解剖名稱

	縱向高度位置	橫向位置	造形上的意義
a 眉弓	眼窩上部		額與眼部的分面線，左右合成「︵」形
b 眶外角	眼眶骨的外端轉角處	臉正面最寬的位置	額與眼部「︵」形分面線的最外面一點
c 顴骨	眼睛外下的錐形隆起	正面眼尾的垂直線上	臉部正面與側面的轉角

IV 「顴骨」至「口唇」的造形規律

鼻部是突出頭部本體的隆起，它與本體關係的個別差異很大，因此縱向形體起伏的探索，第四個轉折不以鼻尖，而以上唇中央的唇珠隆起之水平為基準。「光照邊際」控制在上唇唇珠水平位置時，額部的亮面擴大，光照由顴骨延伸至口唇時，暗調退到眼窩和頰側、唇下，明暗變化呈現了第四區域的形體起伏。

A. 解剖形態分析

1. 頰凹在顴骨之下、齒列之外

顴骨之下、齒列之外、咬肌之前的凹窩是頰凹，它是口唇肌肉主要所在位置。瘦人和牙齒脫落者，頰凹特別明顯，女性的骨骼、肌肉、脂肪層較厚，頰凹不明。幼兒的頰內存有的吸奶墊，頰豐滿而外突，不見頰凹。（圖16）

2. 口唇依附著馬蹄狀齒列

上下齒列會合成馬蹄狀顎突，因此依附其外的口唇、鼻頭，描繪時必須顯示出其基底的圓弧度。仰視角是檢視弧度的方法，全側面角度的鼻翼、口角深度也是弧度正確與否的表現。

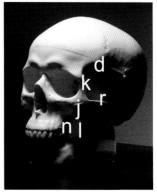

⋒圖16　光照邊際控制在第四個轉折點──上齒列位置時，顴骨之下、齒列之外的「頰凹」隱藏在暗調中。下顎骨的亮調是由於沒有頰肌覆蓋，光線直接穿透而下。

d. 顳線　j. 顴骨　k. 眶外角
l. 頰凹　n. 頰部大彎角
r. 顴骨弓

⊃圖 17　光照邊際止於上唇時，眉弓骨之上的「光照邊際」呈「⌒」形，口唇之上的「光照邊際」在上唇水平處劃分出「凵」形，「凵」上端止於「鼻唇溝」後再朝外上斜、止於顴突隆。眼部仍在暗調中，鼻唇溝之下的口蓋前突呈亮調，頰前縱面呈灰調；逆向光時由於胸前的阻擋，光源略外，「眉弓隆起」較受光，所以在眉上的明暗交界呈斜線狀。

d. 顳線
j. 顴骨
k. 眶外角
n. 頰部大彎角
r. 顴骨弓
s. 唇外側

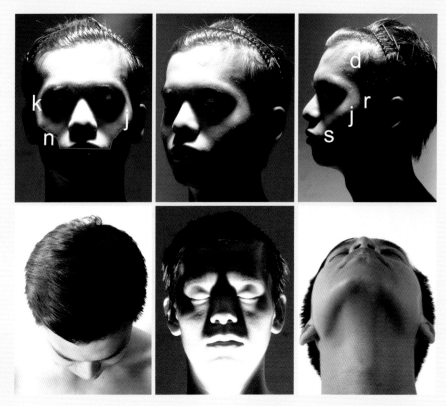

老人牙齒脫落後，上下齒槽向內含，在外觀上上唇薄而後陷，下唇厚而較上唇前突，整個上、下顎骨的圓突仍舊存在。幼兒臉頰很豐滿，並向前擴張，顎突僅限於唇部。

B. 造型規律：光照邊際止於口唇時，頰凹的大彎角呈現

■「光照邊際」止於上唇時，亮面中以顳部最寬、顴骨次之、口蓋最窄。迎向光源的前額最亮，依附在向前突隆的上齒列外面的口蓋次亮，口蓋之上的頰縱面呈灰調，上唇之下藏於暗影中。

⊂圖 18　意大利畫家皮埃特羅・阿尼戈尼（Pietro Annigoni）素描。畫家以明暗變化表現出臉部縱向及橫向的形體起伏，如同圖 17 的縱向變化：額部斜度大、面積最大，因此最亮，口蓋次之、頰前呈灰調、唇之下幾乎藏於暗調中。橫向的正面與側面的分界劃出正面顴骨處最寬、額第二、下巴最窄。顳凹、顴骨弓、咬肌等頰側的重要起伏亦一一呈現。

■ 上唇至顴突隆的明暗分界成「⊔」形後，由口角向上經過頰部大彎角 n、止於顴突隆 j；側面則形成大大的「Z」形折線，「Z」的行徑由唇外側 s、經顴骨 j 至顴骨弓 r 處反折後再轉向顳線 d；「Z」之下為暗調，「Z」之上除了眼窩及其投影外，則呈亮調。（圖 17、18）

C. 小結：「眉弓」至「顴骨」的解剖點位置（表4）

 表4‧解剖名稱

	縱向高度位置	橫向位置	造形上的意義
a 頰凹	顴骨之下	齒列之外、咬肌之前	顴骨與上顎骨支撐起臉部的隆起，外緣的頰凹凹陷常呈現於體表
b 馬蹄狀齒列			為口唇之基底，上齒列較下齒列突、寬，因此上唇較突與寬

Ⅴ 「顴骨」至「下巴」的造形規律

光源再挪向前一點，「光照邊際」控制在第五個轉折點——「頦突隆」時，暗面僅存在形體兩側及下緣，立體感減弱。此圖層之光源最接近平視角度，亮面較為柔和，額部並不特別的明亮，眼眉形體大都浮現了。（圖 19）

A. 解剖形態分析

1.「頦突隆」是下巴前端的三角隆起

下顎骨前端的「人」字形隆起為「頦粗隆」，其外附著了舉頦肌、表層脂肪，形漸趨圓滑，名為「頦突隆」，此為人類特有的表徵。（圖 20）

◖圖 19 光照邊際止於「頦突隆」時，光源最接近平視角度，正面的亮面面積再擴大，暗面是深度面的表示。
n. 頰部大彎角
q. 頦結節

2.「頦結節」是下巴正與側分面點

「頦粗隆」兩端呈結節狀隆起處是「頦結節」。結節發達者下巴較方，男性以「頦突隆」、「頦結節」發達者為美。

3.「唇頦溝」是口唇與下巴分面處

「頦突隆」上方之弧狀凹溝是「唇頦溝」，它是口唇與下巴之分面處，「頦突隆」發達者「唇頦溝」明顯。

B. 造形規律：光照邊際止於「頦突隆」時，臉側的明暗交界呈波浪狀

■ 模特兒正面臉部兩側的明暗交界以波浪狀的線條向下收窄，呈現為二對向外的弧線、五個向內的弧線。說明如下：

　‧二對向外的弧線是受顴骨、口輪匝肌隆起的影響。

　‧五個向內的弧線是受顳窩、頰凹向內凹，以及下巴中央向上的弧線。

■ 額中央帶隆起呈亮面，兩側後收呈灰調。「眉弓隆起」的亮點代表著它更向前突，它的上方可隱約地看到橫向額溝；鼻樑隆起，呈亮調；口唇之下轉為灰調，是形體之內收。

■ 眼睛外側的陰影代表眼尾後收，與眼睛內側的陰影連合成橫向的弧面；眉頭內藏、眉峰向上延伸至前額骨縱面，眉頭下的陰影是眼球內側、鼻樑側之間的交會，口唇長期運動後於口角產生贅肉。（圖21、22、23）

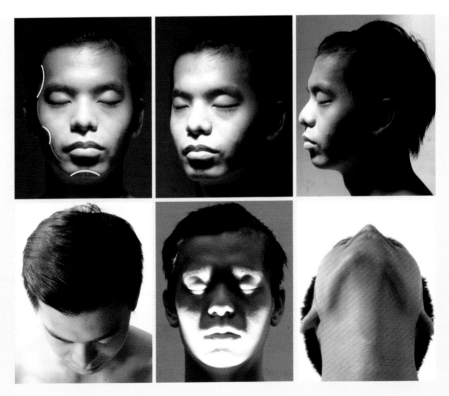

◖圖20　光照邊際止於頦突隆時，明暗交界呈現為二對向外的彎弧、五個向內彎弧。
由於胸腔的限制，底光光源無法再前移，因此底光照片僅供參考。

C. 小結：「顴骨」至「下巴」的解剖點位置（表5）

▶▶ 表5·解剖名稱

	造形上的意義
a 頦突隆	下巴前端的三角圓隆
b 頦結節	頦突隆下緣兩側的隆起
c 唇頦溝	唇與下巴間之圓弧狀分面線

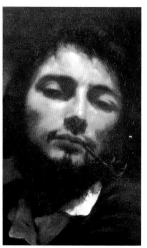

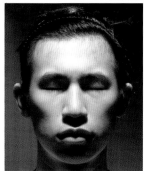

⟲圖21　畢加赫奇素描，模特兒是以單一強光逐次呈現上下部位之造形，而畫中好像是兩光源結合的畫面，尤其是加強了口角外上方的亮點，使得原本方向明確的臉有了回顧感。

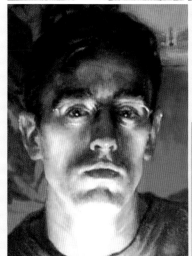

⟲圖23　丹·湯普森（Dan Thompson）自畫像，與底光照片對照可見形體起伏相當一致，眉峰上的暗調是眉毛向上的投影，鼻樑兩側的灰調是因頰凹凹陷受光所襯托，口唇範圍形如倒立的皇帝豆。

◠圖22　庫爾貝（Gustave Courbet）自畫像，畫中臉龐兩側明暗交界呈波浪狀。模特兒是以單一強光逐次呈現上下部位之造形，而畫中常以多重光傳達柔美氣氛。畫中人物及模特兒的口輪匝肌較發達，因此「頰凹」外移。

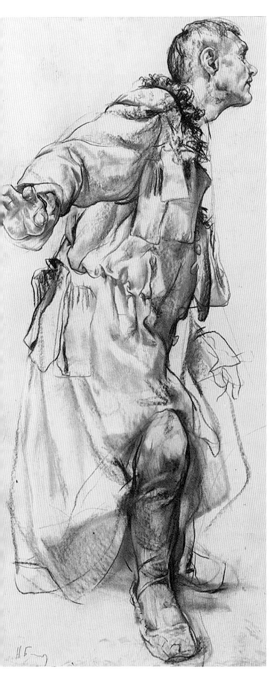

尼古拉・布洛欣（Nikolai Blokhin）作品，手掌、一層層的衣紋、毛毛的領子，將頭部往深度空間推。頸前三角、下顎底、胸鎖乳突肌、下顎角、顴骨弓又將五官推入深度空間裡。

VI 「正面」解剖結構的造形規律綜覽

1. 從五個區域至全臉的造形規律發展

在分別證明「縱向形體與結構造形規律」的五個區域後，進一步將各區域的圖層串連起來，以暸解一個圖層、一個圖層的發展，從區域性的形體起伏擴展至全臉的造形規律的徹底認知。 雖然人類皆有共相，但，容貌的不同源自於形體結構的細微差異，因此籍由多位模特兒來認識同中之異，每位模特兒都配以底光照片，頂光部分原本為五個圖層，有的因相鄰部位已在同一圖層呈現，有的為了讓圖片更大而將相近圖層合而為一，全部以四個圖層呈現。

2. 同一部位的多樣觀摩

臉部具有表情表達、外觀展現、提供他人辨識…等形式上的意義，因此，臉通常被視為一個整體，而非只是身體的一部份。臉部起伏細膩而多變，因此，除了認識不同模特兒的圖層發展外，再將不同模特兒的同一圖層相互比較，以便在人物創作中得以交叉搭配，創造出更多不同容貌。

A. 從各個區域至全臉的造形規律發展

「正面」縱向形體與結構的造形規律，由上至下分成「頂面」與「縱面」分界、「額」至「眉弓隆起」、「眉弓」至「顴骨」、「顴骨」至「口唇」、「顴骨」至「下巴」五個區域，本單元的重點是在認識各區域的發展，為了以較大的圖片呈現因而僅選取其中最相異的四組圖層做說明。

1. 類型一：老人臉

- （圖24）以石膏像「農夫像」為例，他是一尊肌膚鬆弛的老人像，從第一欄「光照邊際」中證明「頂面」與「縱面」交界是由三道圓弧圍成。
- 第二欄「光照邊際」止於「眉弓」骨時，額部的亮面向下延伸至顴骨，明暗交界呈典型的「一」形。老人顴骨隆起、顳窩凹陷更明顯。
- 第三欄「光照邊際」止於上唇水平處時，「顴骨」至「口唇」間的明暗交界是頰凹內緣的大彎角，由於肌膚下垂，在鼻唇溝處形成折角。
- 第四欄「光照邊際」止於「頦突隆」時，明暗交界形成的兩對向外的弧線（顴骨、口輪匝肌外側）與兩對向內的弧線（顳窩、頰凹處），下巴向上的弧線在底光中明顯呈現。

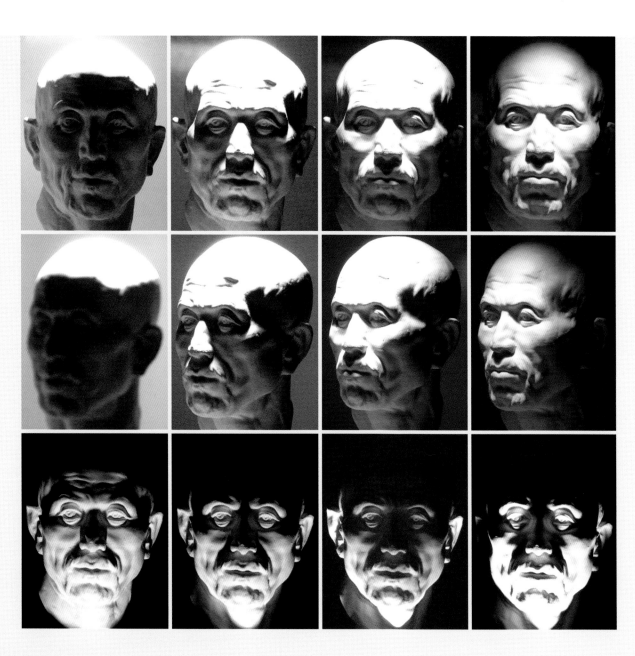

2. 類型二：鑽石形臉

- （圖25）省略了較單純的「頂面」與「縱面」交界，第一欄呈現的是「光照邊際」止於「眉弓隆起」時，「眉弓隆起」與「額顴突」合成的「M」形較類型三淺，是因為模特兒的「眉弓隆起」較小，反而是「額溝」與「眉間三角」合成的「T」形非常明顯。
- 第二欄「光照邊際」止於「眉弓」骨時，明暗交界呈典型的「一」形。
- 第三欄「光照邊際」止於上唇水平處時，「顴骨」至「口唇」間明暗交界形狀如同頭骨的大彎角。
- 第四欄「光照邊際」止於「頦突隆」時，明暗交界形成的兩對向外與兩對向內的弧線較柔和，底光中呈現下巴向上的彎弧。

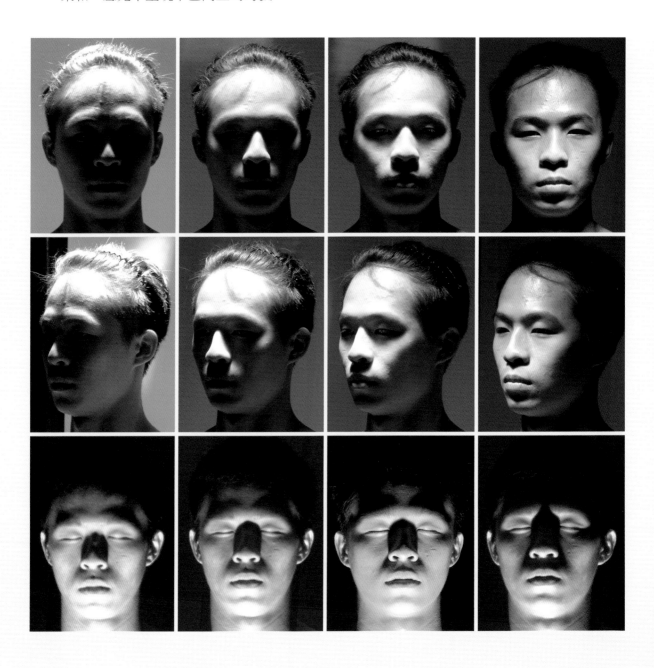

3. 類型三：目字臉

- （圖26）第一欄「光照邊際」止於「眉弓隆起」時，「眉弓隆起」與「額顴突」合成「M」形非常明顯，因此「額溝」、「眉間三角」合成的「T」形較不明顯。

- 第二欄「光照邊際」止於「眉弓」骨時，明暗交界呈典型的「⌒」形。由於「眉弓隆起」較明顯，遮住較多的光，臉部中段較類型二暗。

- 第三欄模特兒口唇略寬，「光照邊際」止於上唇水平處時，大彎角轉彎處較外。

- 第四欄「光照邊際」在下巴兩邊呈彎角狀，是因為模特兒的下顎骨較寬、頦結節較明顯。

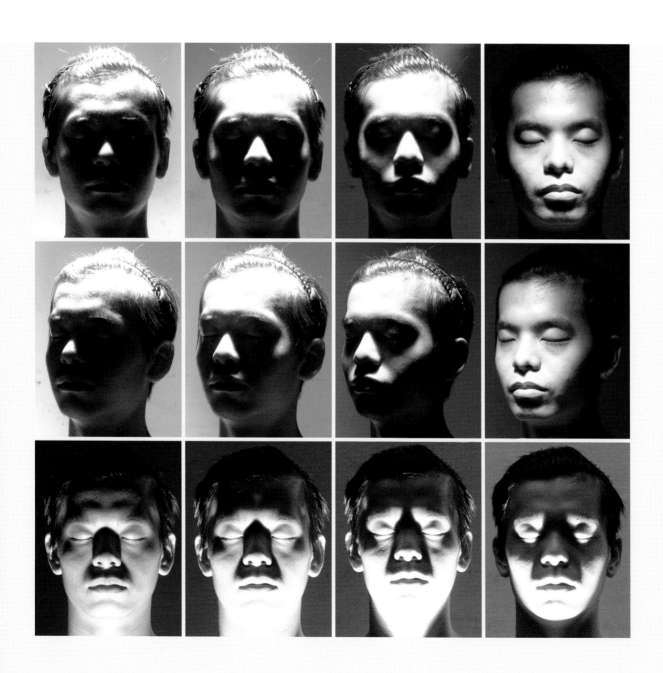

4..類型四：心形臉

- （圖27）第一欄從「光照邊際」中可見正面視點的「頂面」與「縱面」交界呈淺淺的弧形，額側的「V」字「額轉角」也很淺。
- 第二欄「光照邊際」止於「眉弓隆起」時，「M」形是分離的，「T」形非常明顯。
- 第三圖層「眉弓」至「顴骨」與「顴骨」至「下巴」的造型變化同時出現，額部的亮面向下延伸至顴骨，明暗交界呈典型的「一」形。「顴骨」至「口唇」間的明暗交界處也是典型的大彎角。
- 第四欄模特兒下巴頦突隆較淺，「光照邊際」止於「頦突隆」時，頦突隆向上的弧線不明。

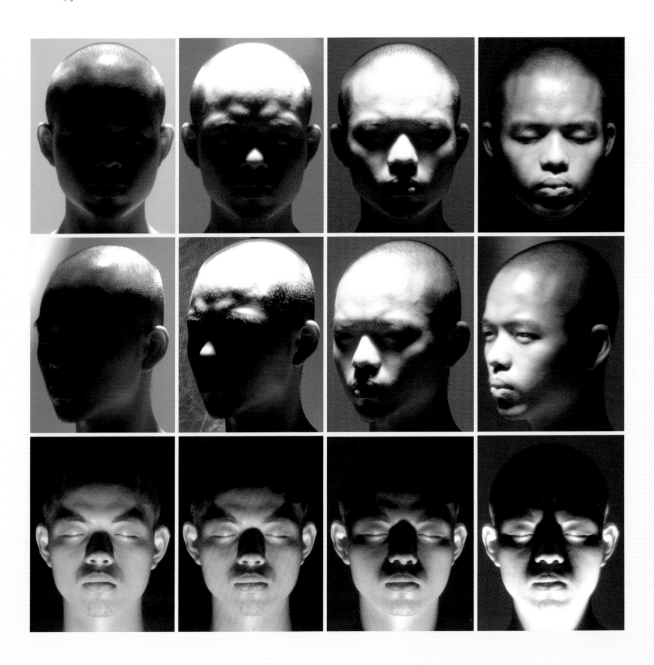

5. 類型五：橢圓形臉

■（圖28）第一欄從模特兒側前面照片中可以看到額部後斜、額結節不明，因此「頂面」與「縱面」交界處很低，額前和頭側間的「V」字「額轉角」很淺。

■第二欄「光照邊際」止於「眉弓隆起」時，由於「眉弓隆起」、「額溝」與「眉間三角」都非常明顯，因此「M」形、「T」形明確呈現。

■第三欄「光照邊際」止於「眉弓」骨時，明暗交界呈典型的「︿」形，「︿」外端呈灰調，是因為模特兒的顴骨隆起不明。由於「眉弓隆起」非常突隆，光線受阻，因此大彎角不明。

■雖然模特兒脂肪層較薄，「光照邊際」止於「頰突隆」時，明暗交界處仍隱約可見兩對向外與五個向內的弧線。側前視點的「光照邊際」線呈鋸齒狀。

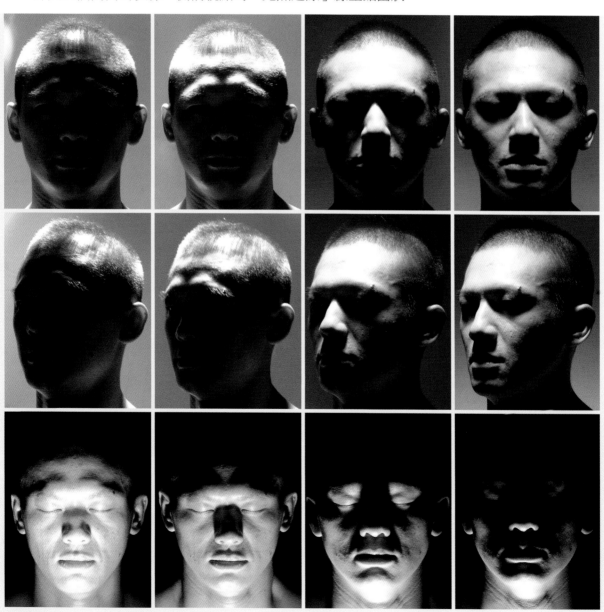

6. 類型六：菱形臉

- （圖29）第二欄「光照邊際」止於「眉弓」骨時，「⌒」外下端非常明顯，是因為菱形臉的顴骨較突出。

- 模特兒非常瘦，口輪匝肌並不發達，第三欄「光照邊際」止於上唇水平處時，大彎角轉角上移，轉角處離開了「鼻唇溝」。

- 第四欄明暗交界形成兩對向外、兩對向內的弧線，由於下巴較後收，所以，底光中看不到頰突隆的向上彎弧。

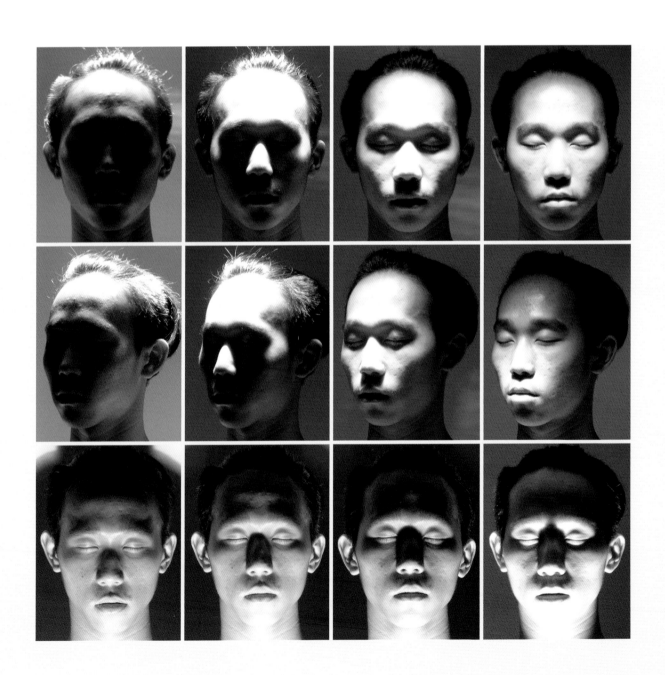

7. 類型七：中年人國字臉

- （圖30）第一欄「光照邊際」止於「眉弓隆起」時，「M」形與「T」形皆微弱的呈現，這不僅是受頭髮的影響，也是因為肌膚鬆弛後，內部骨骼與體表的依貼減弱。
- 第二欄「光照邊際」止於「眉弓」骨時，「一」中間的凹痕是皺眉肌收縮留下的痕跡。
- 第三欄「光照邊際」止於上唇水平處時的大彎角在顴骨下方、鼻唇溝處形成破口。
- 第四欄「光照邊際」止於「頦突隆」時，兩對向外、兩對向內的弧線模糊，人中外側的弧線外移，這是受肌膚下墜的影響。

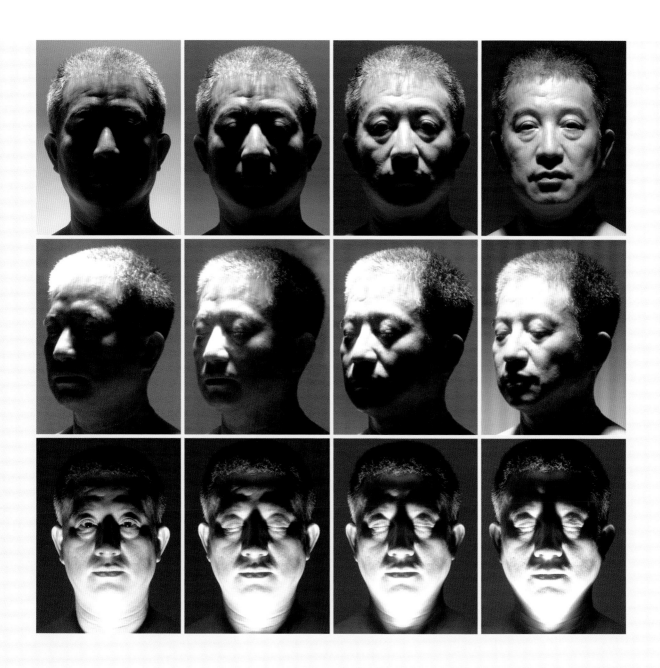

8. 類型八：圓形臉

- （圖31）第一欄額頭飽滿者，「光照邊際」止於額結節情形。
- 第二欄由於額部很突出而又沒有「眉弓隆起」，光線下移至眉弓時，額部的陰影阻擋了眉弓內段的呈現。
- 第三欄臉頰豐潤者，「光照邊際」止於上唇水平處時，眉弓完全呈現，大彎角轉角不明。
- 臉頰豐潤、下巴柔和，第四欄「光照邊際」止於「頦突隆」時，顳窩、顴突彎弧較明顯，與類型九的鵝蛋臉相較，圓型臉的明暗交界的線離外圍輪廓線較遠。

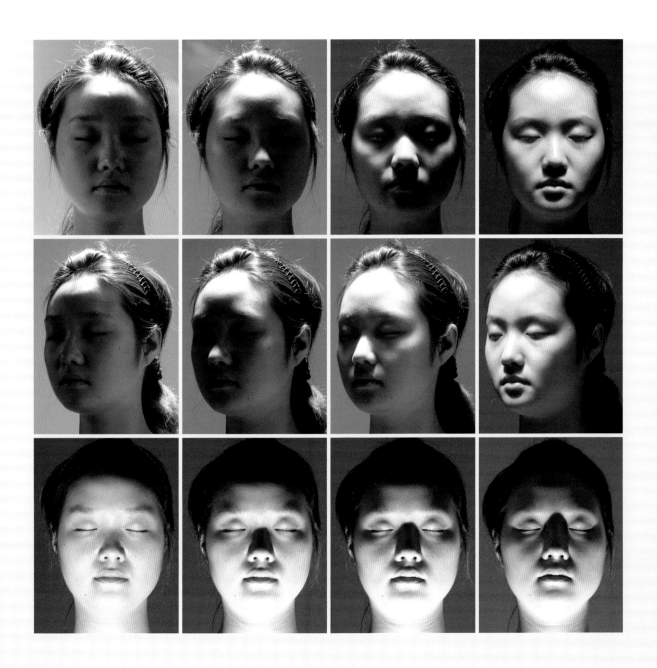

9. 類型九：鵝蛋形臉

■（圖32）第一欄額結節明顯者，「光照邊際」止於額結節時，光線穿過顳線前的「額轉角」落在眉峰上。

■第二欄「眉弓隆起」不明，「M」形與「T」形隱約呈現。

■第三欄由於女性的額部較垂直，第三圖層與第四圖層同時出現，「眉弓」處的「⌒」形、「顴骨」至「口唇」間的大彎角微現。

■第四欄「光照邊際」止於「頦突隆」時，明暗交界形成的兩對向外與兩對向內的弧線模糊，這是因為女性臉部較豐潤。

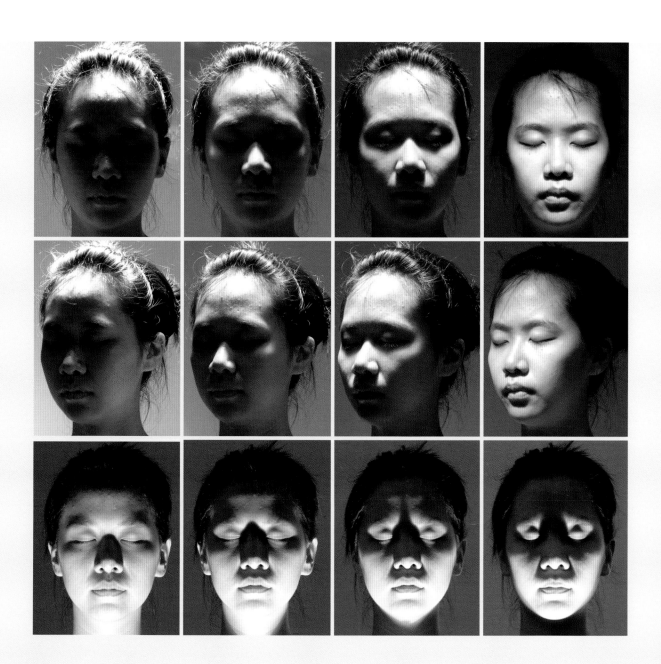

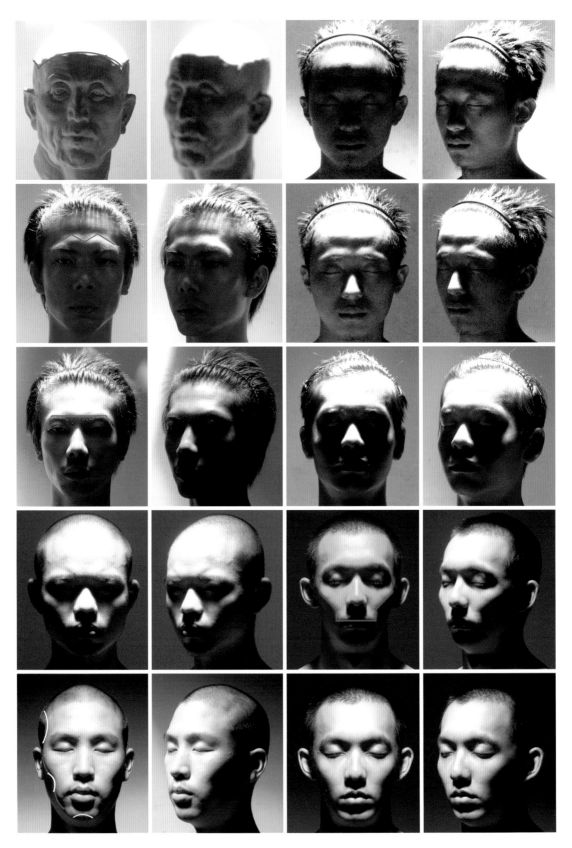

B. 同一部位的多樣觀摩

　　（圖33）「光照邊際」止於臉部縱向五個重要分面點時，分別以多位模特兒呈現同一區域的形體起伏，一方面可以比較造形規律的差異，一方面可交叉組合應用至實作中。

　　第一列「光照邊際」止於「額結節」的明暗交界是「頂、縱交界」，由三道圓弧圍成。

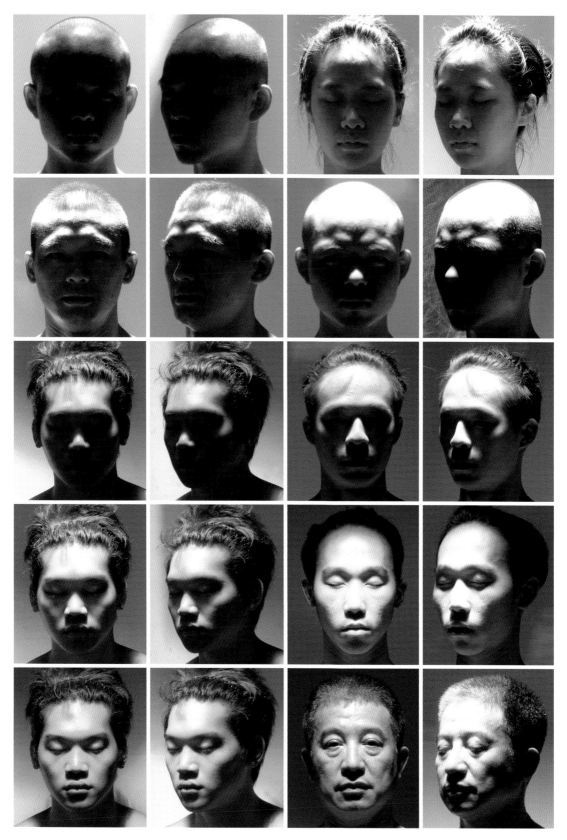

第二列「光照邊際」止於「眉弓隆起」時，額部的「M」形隆起與「T」形凹面。

第三列「光照邊際」止於「眉弓骨」時，左右連成「一」形分面線。

第四列「光照邊際」止於「上唇唇珠」水平處時，頰前明暗交界如同頰凹的大彎角。

第五列「光照邊際」止於「頦突隆」時，明暗交界形成兩對向外弧線（顴骨、口輪匝肌外側）與五個向內弧線（顳窩、頰凹處、下巴中央，下巴彎弧參考前面底光照片）。

◖圖34 《正義聯盟漫畫》Justice League comic 亞歷克斯·羅斯（Alex Ross）繪，水行俠與超人雖是姿勢相似，但，臉部明暗分佈不一樣；超人下巴頦突隆受光、下顎底面積較大，有擡頭、挺胸之氣勢，他下方的模特兒參考照片是光源前移、下巴頦結節受光。水行俠下巴受光面較窄、頰側暗面較大，是光源較後的表現，下方的模特兒參考照片是光源較後，因此頦結節受光較少。畫家採用不同的光源精湛的呈現畫面的豐富。圖片取自 http://p1.pichost.me/i/24/1466816.jpg

◖圖35 如果是純粹攝影是不可能既呈現橫向形體起伏（如左圖模特兒的光照邊際，呈現的是正面與側面轉折處），又呈現縱向起伏（如右圖模特兒呈現與超人相似的額結節、橫向額溝、眉間三角、眉弓隆起…），因為兩種相反的打光會互相削減形體的起伏，唯有人為的加工、又具有深刻的解剖知識、高超的繪畫能力者，才能表現這麼豐富的形體變化，因此也不可能有相似的照片對照，雖然明暗的排序不同，但是形體起伏是永不變的，值得一一對照、研究。圖片取自 http://images.fashionnstyle.com/data/images/full/85421/batman-v-superman-avengers-age-of-ultron.jpg

　　由「頭部大範圍的確立」、「立體感的提升」進入「大面中的立體變化」，在「正面」解剖結構的造形規律研究中，逐一證明額部、眼眉、頰前、口範圍、下巴等五個區域的造形規律，至此頭部正面橫向、縱向形體變化得以完成。本文接續的是「側面」解剖結構的造形規律研究。（圖34-39）

🎧圖 36　斯科特‧伯迪克（Scott Burdic）作品，口角向上帶著笑容的孩童，顴部隆起，因此下半臉受光比張口歌唱的女子範圍小。圖片取自 https://translate.google.com.tw/translate？hl=zh-TW&sl=en&u=http://www.susanlyon.com/painting-archive&prev=search

🎧圖 37　竇加（Edgar Degas）作品。張口歌唱時下顎後收，因此下半臉受光比笑容時範圍大。

🎧圖 38　斯科特‧伯迪克（Scott Burdick）作品，臉中段的灰調是受顴骨、上顎骨骨架隆起的影響，灰調外緣幾乎是頭骨大彎角的位置，大彎角之下形體後下收因此受光。圖片取自 http://scottsdaleartschool.org/instructor/scott-burdick/

🎧圖 39　凱瑟琳‧基歐米勒（Catherine Kehoe）作品，額上的橫向額溝、眉間三角、眉弓隆起並不因為運筆瀟灑而省略。

36	37	37
38	38	39
		39

二、「側面」
解剖結構的造形規律

◖圖 1 光照邊際分別止於正面視點側邊輪廓線上的轉折點，如 1 頭部最寬處的「顳側結節」、2 臉部最寬處「顴骨弓隆起」、3 咬肌、4 下顎底，以側面的造型規律是呈現這四個區域的解剖形態。

從正面視點觀看，頭側的重要突出點有「顳側結節」、「顴骨弓隆起」、「咬肌隆起」、「下顎底」。因此，筆者將光源由上逐步向側下移，「光照邊際」分次停止在這幾個重要的隆起處，以證明這四個區域的縱向立體變化。單元重點說明如下：

■ 四個區域的重點說明如下：

・第一區是「光照邊際」跨過「顳側結節」以「眉弓」為界。它接續了頂面與縱面交界的形體變化，並暗示著眉弓的結構。

・第二區的「光照邊際」在「顴骨弓」處，它是額側與頰側的重要體表標記，本區域在突顯它完整的形狀，以它連結正面與側面、橫向與縱向的形體。

・第三區的「光照邊際」在「咬肌」，它是頰側與頰下的分野。

・第四區的「光照邊際」在「下顎底」時，下顎的內收範圍呈現。

■ 相較於正面，側面的的形體與結構是單純多了。因此每一區不再分別做解剖形態分析、造型規律、小結等，因為：

・「眉弓」已在「正面的形體與結構造形規律」解析。

・「顴骨弓」、「咬肌」已在「正面視點外圍輪廓線對應在深度空間的規律」解析。

・「下顎底」已在「底面與縱面交界處的造形規律」解析。

■ 以同樣的四位模特兒在各區域展現形體與結

◔圖 1-1 頭部側面「縱向」造型規律的示意圖，以「農夫角面像」為例

1. 「眉弓骨」與「顳側」的造形規律
2. 「額側」至「顴骨弓」的造形規律
3. 「顴骨弓」至「咬肌」的造形規律
4. 「咬肌」至「下顎」的造形規律

1	2
3	4

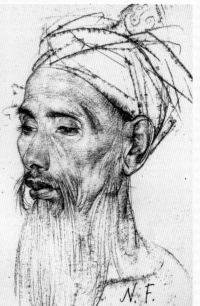

⋒圖2 左圖的光照邊際是頂面與縱面的交界線，中、右圖是光源微側呈現本區域之形體變化，背後光照邊際保持在枕後突隆的隆起，明暗分界在顳側結節之下，注意「眉弓」骨外側「額顴突」的形狀。

⋑圖3 尼古拉・費欣（Nikolai Fechin）素描作品，遠端的輪廓線反應出「額結節」、「眉弓骨」、「眶外角」、「顴骨」的穿插，與近側的形體起伏相呼應。「額顴突」與「顴骨」的交會，「顴骨」與「顴骨弓」銜接後指向耳孔、咬肌微現，每一筆皆是名家。

構，因此照片中有的呈現得較強烈，有的較隱藏，同中有易、易中有同，兼顧了不同典型的樣貌。

■ 正面範圍的光影與五官交會，很多細微的變化須藉底光呈現；側面形體較單純，因此不作底光的呈現，另一方面臉側受肩膀的阻擋，底光投射困難。

■ 照片僅以側面視角呈現，不做其它角度，因為側上方的光源在正面視角呈現的是斜光，它反而擾亂了原本對正面形體的認識，對側面本身又沒有幫助。

在進入側面探索之前，筆者亦以一角面像示意本單元的重點，以避免讀者在繁瑣的過程中迷失方向。（圖1）

I 「眉弓骨」與「顳側」的造形規律

為避免頭髮之干擾，第一區域僅以一位光頭模特兒為例。從頭骨中可以清楚地看到受光的情形，（圖2）左圖是典型的頂面與縱面的分界，光照邊際在「額結節」、「顳側結節」、「枕後突隆」。中圖是本區的造形規律，後腦仍保持在「枕後突隆」的隆起點，側面向外擴大，明暗分界在顳側結節之下，前面的「眉弓」局部呈現，在此特別要注意「眉弓骨」外側「額顴突」的形狀。右圖模特兒的受光情形與頭骨很相似，頭型的光照邊際從眉弓上緣經顳側結節之下，抵枕後突隆，充分顯現出頭顱的圓度，明暗分界亦呈圓弧線。（圖3）

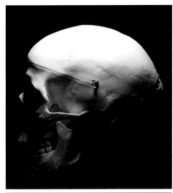

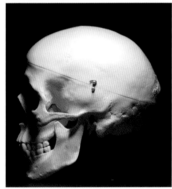

○圖 4　左圖雖然缺少了顳肌，但仍是第二區域的重要參考，注意：顳線、顴骨弓的形狀，顴骨弓的後端上折。

II 「顳側」至「顴骨弓」的造形規律

　　光源再往外一點，光照邊際直抵顴骨弓上緣，呈現了第二區域的形體與結構，分析如下：

- 從正面看顴骨弓是臉部最寬的位置，當光照邊際止於顴骨弓時，亮面向下擴大，後腦的明暗交界仍是枕後突隆的隆起點。由於顳窩缺少顳肌的覆蓋，清楚地呈現顳線、顴骨弓以及眉弓的形狀，這些都是體表重要的體塊分面處。（圖4）

- （圖5）左一是典型的頭型，光照邊際從枕後突隆向耳上方以弧線向前至顳窩（太陽穴）前緣，再向後折至顴骨弓，腦顱處與圖1「農夫角面像」非常相似。

- 左二模特兒腦顱較扁，顳側的明暗交界較呈直線。

- 左三、右圖中之「顴骨」、「顴骨弓」的明暗分界彎度較大，是因為光源略偏後外，目的在突顯顴骨向前彎的弧度，以及「顴骨弓」後段的內收，顴骨弓弧度與圖 1 相似。

- 從模特兒臉上可以看到「眉弓」及「顴骨弓」，以下皆藏在陰影中，它們連結成「Z」，上下是「眉弓」、「顴骨弓」，中間斜線「／」是「眉弓」的影子，「／」的上下端是「眶外角」、「顴骨突隆」。（圖6）

○圖 5　當光照邊際止於顴骨弓時，眼眶骨、顴骨弓皆成「z」字分面線。

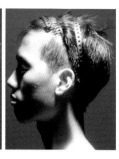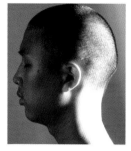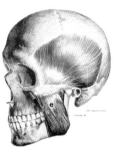

⋒圖6　意大利畫家阿尼戈尼（Pietro Annigoni）素描作品。頭側的顳線、顳窩、顴骨弓、咬肌皆一一表現，唯有下顎底隱藏在暗調中。

⋒圖7　左圖為下顎枝橫向的起伏，右圖為咬肌示意圖。

III 「顴骨弓」至「咬肌」的造形規律

光源再向外側移一點，光照跨過了顴骨弓，直抵咬肌，呈現了第三區域的形體與結構，分析如下：

- 咬肌起於顴骨、顴骨弓前半，斜向後下止於下顎角前後（圖7）；光照邊際止於咬肌，意即咬肌之前的臉頰是向前收窄的，咬肌之後的頰後也是逐漸收窄的，因此在正前方視點是看不到耳殼基底的。

- （圖8）從顴骨突隆向後下斜的光照邊際是咬肌的前緣，下端橫向的明暗分界線指向下顎角上端，之下是開始轉入下顎底的範圍。女模特兒臉頰較豐潤，明暗分界前移，咬肌前緣未反應在體表，這是很多女性共同的現象，胖者亦同。

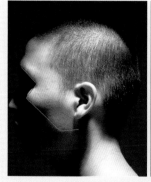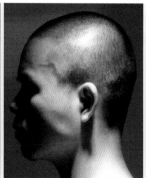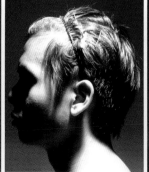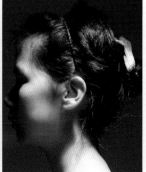

⋒圖8　當光照邊際止於咬肌前緣時，明暗分界形成一個斜放的「乙」字，從「眉弓」、「眶外角」、「顴突隆」、咬肌至下顎角。

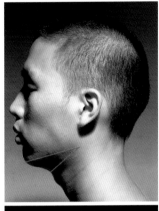

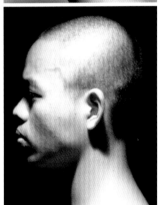

Ⅳ 「咬肌」至「下顎底」的造形規律

　　光源再向外下移一點，光照跨過了咬肌，直抵下顎骨下緣，進入第四區域，分析如下：

- 亮面分佈在頭部側面，僅存的暗面集中在外圍，即頭顱後下、頭頂、眼窩、臉前、口唇下和下顎骨底，眼部也隨之受光略多。

- 從側面觀看，下顎骨底與頸部交會呈大三角形，明暗分界線是下顎骨底的骨緣，就如同（圖9、10）的下緣，骨緣之下的暗調是下懸的軟組織。女模特兒的臉頰豐潤，下顎底三角面不明。

- 由於是縱向光照射，縱向的起伏清楚地呈現，橫向的變化被隱藏，耳朵下方下顎枝後緣的隆起幾乎是看不到的，因此以圖7補充。

- 此單元的目的在突顯縱向形體變化中，頭部最下方的解剖結構；從耳朵的影子可以判斷出光源的高度有所不同，例如：上一模特兒較上二模特兒的光源位置低，如果上一模特兒的光源提高，則咬肌前下方的陰影會過度呈現，就無法完全顯示出下顎底；如果上二模特兒的光源降低，則下顎骨底受光太多，頰部亮面擴大，突破下顎骨底緣造成下顎底體塊不明，失去研究解剖結構的目的，本文是針對形體、結構、解剖之研究，而不是光的變化研究，光的目的在呈現形體、結構、解剖。為了呈現這些，光源的角度常有所調整。

↶圖9　當光照邊際止於下顎骨底緣時，下顎骨底形成三角形的暗面，臉頰較豐潤的女模特兒下顎底三角面不明。

 小結：不同臉型的造形規律發展

- （圖12）第一欄：「眉弓骨」與「顳側」的造形規律：光照邊際在枕後突隆、顳側結節之下、眉弓骨。
- 第二欄：「顳側」至「顴骨弓」的造形規律：光照邊際形成一個反向的「z」。上下是「眉弓」、「顴骨弓」，中間斜線「／」是「眉弓」的影子，「／」的上下端是「眶外角」、「顴骨突隆」。
- 第三欄：「顴骨弓」至「咬肌」的造形規律：光照邊際形成一個反向斜放的「乙」字。從「眉弓」、「眶外角」、「顴骨突隆」、「咬肌」至下顎。
- 第四欄：「咬肌」至「下顎底」的造形規律：下顎骨底形成三角形的暗面，臉頰豐潤者則三角面不明。

「側面」縱向形體與結構中，逐一證明額側、顴骨弓隆起、咬肌隆起、下顎底等四個區域的造形規律，至此頭部側面橫向、縱向形體變化得以完成。本文接續的是「背面」解剖結構的造形規律研究。

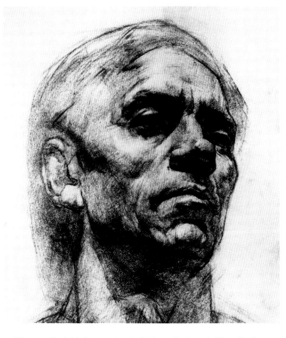

🎧圖10 作者佚名，下顎骨底緣明確地分出縱面與底面，顳窩、顴骨、顴骨弓、咬肌、口輪匝肌、唇頦溝亦準確呈現。眼上亮點是眼之正與側分面處。

🎧圖11 庫爾巴諾夫（Kurbano）素描中由上而下分別呈現出「顳窩」前緣與眉尾外側的「額顳突」，以及「顴骨」、「顴骨弓」、「咬肌」、「下顎底緣」等形體起伏。

○圖 12　側面的形體與結構造形規律

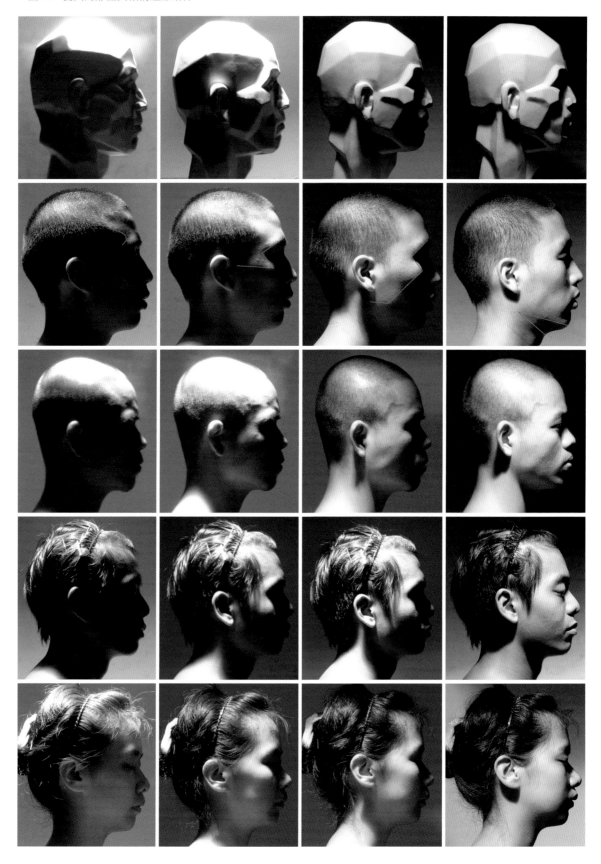

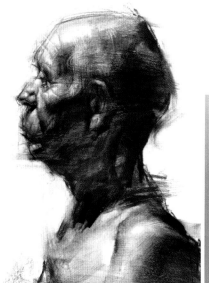

◎圖 13　尋林（Zin Lim）作品。出生於韓國首爾的藝術家，目前在舊金山從事藝術工作，他的畫風大膽而逼真，充滿生命力。圖片取自 http://4.bp.blogspot.com/-i_4lczBQBmw/U_WXW0zxdJI/AAAAAAAADCmc/-6UtT1Vkdmo/s1600/Zin%2BLim-www.kaifineart.com-2.jpg

◎圖 14　左為蔣兆和作品、右為吳憲生作品。

三、「背面」解剖結構的造形規律

　　相較於正面、側面，背面的體塊分面最為單純。背面的體塊分面處，主要是以側面視點顱後的最突出的「枕後突隆」為分面點；「枕後突隆」亦為頂面、縱面分面處。在進入背面探索之前，筆者先以一頭骨及角面像示意本單元的重點，再以自然人為例。角面像較為簡潔，因此以頭骨補充。（圖1、2）

　　由於髮向之影響，自然人不若頭骨般完整地呈現形體變化。頭骨左右「顳側結節」連線之前的亮面為前頂面，連線之後的灰調為後頂面，略呈三角形，之下的暗調為內收的縱面。

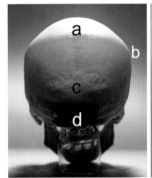

🎧圖1　頭部背面「縱向」的體塊示意圖，以頭骨及農夫角面像為例。三張農夫角面像的光照邊際分別對應到頭骨的明暗分界，左二為左右「顳側結節」連線，分出前頂部與後頂部；左三為左右「顳側結節」與「枕後突隆」連線，分出頂面與之下的腦顱縱面。右圖為腦顱下緣圖。

a. 顱頂結節　　b. 顳側結節　　c. 枕後突隆　　d. 枕骨下緣、腦顱下緣

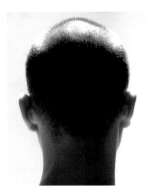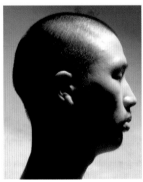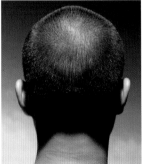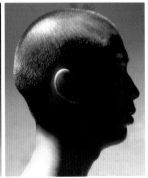

🎧圖2　自然人頭部背面「縱向」體塊示意圖，左一、左二光照際止於「顳側結節」，背面視角的亮面為前頂部；左三、左四光照際止於「枕後突隆」，背面視角亮面之下為腦顱縱面。

⚡圖 3　著名俄羅斯藝術家伊利亞·列賓的 "國務院 1901 年 5 月 7 日的紀念會議" 作品，是伊利亞·列賓最不朽的作品之一。頂光中光照邊際有的止於額結節，清楚的分出頂面與縱面，有的止於眉弓，有的止於側面的顴骨弓、顳側結節……背面的枕後突隆、枕骨下緣，畫中每一人物都值得逐一推敲他的造形變化。

「背面」形體與結構較單純，全是一些弧面的交會，但是，為了造形的完整，亦須以光照邊際探索其造形規律。至此「頭部大面中的立體變化—解剖結構的造形規律」探索完成。接續的下一章是針對「五官的造形規律」之研究。

註釋

1　經線交集於南北極，而十二道關鍵線中只有外圍輪廓線交集於顱頂結節。

2　緯線是地球表面上與赤道平行的線，雖然縱向形體起伏的關鍵線，並未能相互連成圈，但為了避免屢次繞口地說明，以及被縱、橫搞昏了，故以眾所周知的「緯線」代名。

3　先是在胡國強著，廣西美術出版社出版的《藝用人體結構教學》書中看到「農夫解剖像」，請託在中央美院的學生梁世偉購買，在尋覓中得知它是三件一組，於寒暑假分三次帶回，是非常珍貴的教材，卻始終無從得知作者為何人。

4　額轉角，不具功能故醫學上未予以命名，上方光線常經此投射至眉峰，故筆者予以命名。

5　本單元解剖位置非常多，因此單元內同一位置常採同一編碼，以便前後對照，圖中並未遺漏編碼。

◑ 柯雅詩・大一基礎塑造作業

肆

五官的體表變化

IV. The Variation of Surface on Five Sense Organs

二、鼻 的造形規律

Ⅰ. 體表的造形規律
- Ⓐ 鼻子範圍始於眉間
- Ⓑ 鼻根與黑眼珠齊、鼻頭基底在弧面上
- Ⓒ 解剖結構與體表表現
 1. 鼻子的五個部位
 2. 鼻子的三種典型

Ⅱ. 表情與鼻的變化
- Ⓐ 表情中的鼻部
 1. 怒吼
 2. 大笑
 3. 嗤之以鼻.
- Ⓑ 名作中的表現
 1. 杜勒（Albrecht Durer）作品——年輕的威尼斯女子像
 2. 拉斐爾（Raffaello Sanzio）作品——亞歷山卓的聖凱薩琳

三、口唇及下巴 的造形規律

Ⅰ. 體表的造形規律
- Ⓐ 口範圍如反轉的豆形，下巴如三角丘隆起
- Ⓑ 唇珠是口唇最凸點，也是縱、橫稜線交會點
- Ⓒ 解剖結構與體表表現：口之造形是三凹三凸兩淺窠，頦突隆底側有結節
 1. 人中
 2. 上唇中央的唇珠與兩邊的翼狀凹
 3. 下唇中央的溝狀凹與兩邊的圓形突起
 4. 口角的淺窠
 5. 上唇緣是拉長的「M」字型，下唇緣略似拉長的「W」字型
 6. 下巴的頦突隆與結節

Ⅱ. 口唇與表情
　　Ⓐ 表情中的口唇
　　　　1. 嚴肅
　　　　2. 大笑
　　　　3. 齜牙咧嘴
　　　　4. 嚎啕大哭
　　Ⓑ 名作中的表現
　　　　1. 羅丹（Auguste Rodin）作品——卡萊市民局部
　　　　2. 普桑（Nicolas Poussin）作品
　　　　3. 德・瑞達（Tomado De Rudder）作品
　　　　4. 柏尼尼（Gianlorenzo Bernini）作品

四、耳朵的造形規律

Ⅰ. 體表的造形規律
　　Ⓐ 耳殼的高度位置介於眉頭與鼻底之間
　　Ⓑ 耳殼的深度位置介於「顱頂結節」、「顱側結節」之間
　　Ⓒ 解剖結構與體表表現：耳殼褶紋呈盤曲狀、有節奏的將聲波
　　　導入耳孔
　　　　1. 耳殼的基本型
　　　　2. 不同典型的耳殼

Ⅱ. 名作中的表現——畢亞契達（Giovanni Battista Piazzetta）
　　作品《井泉旁的里蓓克》

人類是何等幸運，無論男女老幼都有一張可資識別的臉。人類的臉不僅是一種自我的標記，而且它藉由骨骼的形狀、肌肉的運動記錄著自己及祖先的生活及思想與感情。繼頭部大範圍的確立、立體感的提升、大面中的解剖結構之後，本章針對具個別特色的「五官」進行造形規律探索。除五官之外，頭部都是由不同的弧面會合而成，而唯有「五官」具有明晰的輪廓線，但是，常常却因為具有輪廓線，反而疏忽了隱藏在內的解剖結構，而以近似貼圖的平面呈現，與結構結合形同錯位。五官的形體是因應功能進化成的，是裡外一體的，「五官」之研究重點與進行方式說明如下：

1. 以「光」突顯「五官」與相鄰結構的穿插銜接

除了以「光」強化立體起伏外，並以特定角度的光源讓影響體表的解剖結構呈現，促使「五官」的形狀與內部結構結合，裡外一體。

2. 以俯視角、仰視角說明「五官」的造形規律

俯視角、仰視角最能夠呈現「五官」的立體起伏，也能夠檢視它與整張臉的造形關係。

3. 從基本型至表情中的變化、名作中的表現

本章分為眉眼、鼻、口唇及下巴、耳四節進行，每節又分為體表的造形規律、表情及名作中的表現，從實際現象到藝術應用的探索。

◑ 巴哈列夫作品，畫中老人失去彈性的皮膚依附著骨骼，臉上的骨相、皺紋更加清晰，顳窩的凹陷、顴骨及顳骨弓的隆起、眉弓與眉峰的隆起，眼袋、鼻唇溝與頰下的贅肉，一一生動的呈現。左右對照觀察，更可瞭解畫中形體與結構鋪陳之嚴謹。

◖圖 1 眼眉範圍以「眉弓隆起」最前突，之後依序為眉弓、上眼皮、下眼皮；光從底面投射更能展現眼部基本形，「瞼眉溝」是眼眉的分面線，眼袋溝是眼部隆起的終止，眼瞼上的亮點是黑眼珠的突起，「瞼眉溝」與眼袋溝概括出眼範圍的丘狀面，眼袋溝與「鼻唇溝」間是頰前縱面。從骨骼圖中可以看到沿著眼窩外圍有隆起的「嵴緣」，外側後於內側，所以，外眼角較後陷。下眼眶骨較後收，在體表幾乎不見痕跡。

一、眼眉的造形規律

　　早期人類的生存決定於能否先一步獲得敵人的訊息，並迅速做出反應。感應訊息的生理結構包括眼睛、耳朵、鼻子、口和皮膚；但是，聽覺、嗅覺往往未能直接判斷來者的真實身份；味覺、觸覺雖然是偵測情報的重要來源，但，感知時往往已太遲；而「眼睛」是在短時間內可以正確判別敵情，它接收外界 90%以上的資訊。長在頭部前上方，具高瞻遠矚的位置，因此對於生存具有著極重要的意義，也是極具表情、增進人際相互瞭解的橋樑。

　　眉骨上方的眉毛就像是眼睛的框架，它增加了表情力度，讓整體面容更具立體感。而帶動眼睛的肌肉也帶動眉毛運動，帶動眉毛的肌肉亦帶動眼睛，兩者結構是一體的。雖然民族性、個性、性別、年齡的不同，眼眉的樣貌也不同，但，表情是共通的語言，本文僅就造形變化最鮮明者加以分析。

Ｉ 體表的造形規律

　　「眼眉」的範圍也是「眼輪匝肌」的範圍，額部最下端的第一道擡頭紋是「眼輪匝肌」的上緣，眼袋溝是「眼輪匝肌」下緣，內側範圍至鼻側，外側止於眼眶骨外緣。

A. 眼輪匝肌概括了眼、眉範圍

　　眼窩包藏著眼球，眼球與眼瞼在眼眶內呈半球體狀突出，但，突起並未掩蓋眼窩的凹陷，因此眼睛常處於陰影中。從體表來看，它的範圍說明如下：

■「瞼眉溝」是眼球與眼眶骨的交會，在年輕人臉上僅僅是

淺淺的凹痕，有的甚至只在眼睛下視時才被看清楚，中年後「瞼眉溝」逐漸明顯。「瞼眉溝」溝紋的弧度就是眼球上緣與眼窩交會的弧度，西方人輪廓較深「瞼眉溝」很早就呈現。眼瞼上方的雙眼皮則稱「瞼上溝」。（圖1）

■ 下眼眶骨較上眼眶骨隱藏，因為它必需後縮以免阻礙視線向下。眼輪匝肌附著於眼眶骨周圍，由於眼球的滾動，眼輪匝肌隨著年紀增長而鬆弛成袋，並向下淤積成溝紋。「眼袋」是老態的表現，它由內眼角向下再繞到眼尾外側，內側弧度比較直、外側較圓。年輕的臉上顯示為淺凹，它是眼部丘狀隆起與頰前縱面的分面線。前額骨向下延伸形成「眉弓隆起」與眼眶骨上部的「眉弓」，眉弓與眉毛像屋簷般護衛著眼球，眼輪匝肌在眉弓上方與額肌交錯，當額肌收縮時最下面一道額橫紋是兩肌交錯處，也是眉弓開始向前突的位置。（圖2）

B. 黑眼珠是眼部的最凸點

眉弓內上方的「眉弓隆起」是額部最前突的部位，它是一種引導汗水向外、免於刺激眼睛的結構。眉型雖然因人而異，卻有一定的模式可尋；眉頭微藏於眼眶骨之下，眉頭至眉峰近二分之一處毛色最濃，之後上移至前額骨縱面，在眉峰處開始斜向外下方轉成眉尾。從正面觀，眉峰在近外眼角的垂直處，側面的眉峰距額前輪廓約是二公分，修眉者則不在此限。上眼皮在「瞼眉溝」處形成谷底，再隨著眼球的隆起而前凸。（圖3、4、5、6）

以手指覆蓋著整個眼睛，可以感覺到眼部的圓丘狀，眼部的最高點是瞳孔。內眼角、瞳孔至外眼角的連線是眼部造形的縱向稜線，稜線之下內收止於眼袋下緣，稜線之上收於瞼眉溝。圖 3 可以證明：眉眼的橫向最高稜線由眉峰斜向瞳孔再垂直至眼袋下緣，稜線之內的

⊃圖2 薩金特（John Singer Sargent）作品，美國藝術家，因為描繪了愛德華時代的奢華，所以是「當時肖像畫家的領軍」。素描中清晰的表現出眉毛與眼眶骨的立體關係，油畫中眉峰處較亮，意義著眉峰已上移至縱面。年青時眉毛從眉頭至眉峰二分之一處上移至額之縱面，隨著年歲漸長，絕大部分的人眉毛逐漸上移。

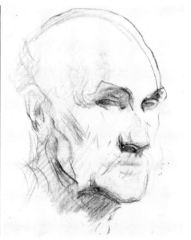

內眼角較淺，稜線之外的眼尾較深，這是因為需兼顧側向的視野。眼袋下緣、「淚溝」、「瞼眉溝」圍繞著眼部形成谷底，「淚溝」是由內眼角向下延伸出來的凹痕，顧名思義它是眼淚溢出眼眶後流經的路徑，年長後與眼袋連成一線。

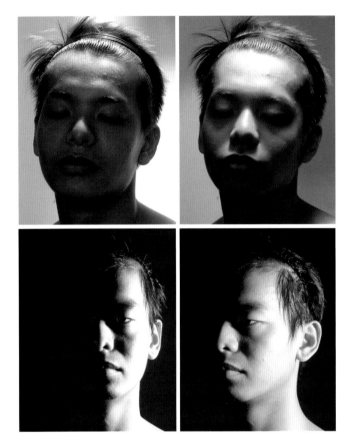

🎧圖5 眼裂的轉角處是受黑眼珠隆起的影響，從俯仰圖中可以看到，外眼角後於內眼角甚多。眉毛、眼裂、口唇、鼻底皆呈彎弧。

🎧圖3 縱向的形體變化，「眉弓隆起」前突於眉弓，眉弓前突於眼部，黑眼珠為眼部的最突出點，因此形成光點。上圖額頭中央的暗帶是橫向額溝，中間向下的暗影則是「眉間三角」的凹痕，「眉間三角」之下是左右「眉弓隆起」。橫向的形體變化，下左圖的光照邊際為側面輪廓線經過的位置，眼眉處經過眉峰、黑眼珠再直下眼袋。從側前照片中證明眼部受眼球的影響呈圓丘狀隆起。

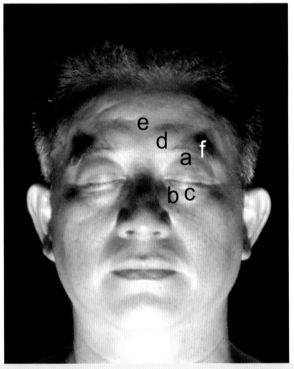

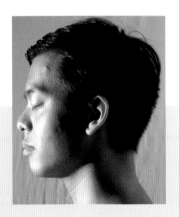

◀圖4 從側面看，眉峰與額前輪廓線有段距離，這是因為額是弧面的。

🎧圖6 眉峰在眉弓的轉角處，上端三角形暗塊是眉峰與眉毛的投影。「瞼眉溝」與鼻樑、眉骨交會形成三角的凹陷面（d之下），底光中反應成亮面。
a. 瞼眉溝　b. 淚溝　c. 眼袋　d. 眉弓隆起　e. 眉間三角　f. 眉峰

C.解剖結構與體表表現

1. 角膜覆蓋著黑眼珠，推動眼瞼、改變眼裂形狀

　　眼睛的範圍可包括眼球、眼瞼、睫毛、眼眶。成人眼球的前後徑約 24 毫米，重量約為 8 克。眼球在眼瞼間僅露出虹彩、瞳孔、角膜、部分的眼白。眼珠正中央最深色處為「瞳孔」，「瞳孔」外圍有顏色、放射狀紋路的範圍為「虹彩」，「角膜」覆蓋著「虹彩」、「瞳孔」，它如同一個完全透明圓突的罩子，從側面觀看可見很明顯的突出曲度，前突的「角膜」反射亮光，眼睛看起來很有神。

　　人類的頭骨到 25 歲才發育完全，而眼球在七、八歲即發育完成，所以小孩的黑眼珠顯得比較大。描繪眼睛時應特別注意把兩邊眼睛當成是一起移動的物體，需同時描繪。（圖 7、8）

2. 眼裂是斜菱形的

　　「眼瞼」是眼球前面的屏障，「眼瞼」分為「上瞼」和「下瞼」，上下眼瞼之間的裂口為「瞼裂」；上下瞼裂外端聯合處叫「外眥」，呈銳角，上部蓋過下部；內端聯合處叫「內眥」，內眥略低於外眥。瞼之上下游離邊緣叫「瞼緣」。

　　「瞼裂」又稱「眼裂」，眼睛張開時它的形狀大致像是一個斜菱形，緊緊地裹住眼睛。上眼瞼由內側眼角以優雅的曲線沿著眼球延伸到外眼角，下眼瞼由內眼角下方以平坦柔和的弧線延伸到外眼角與上眼瞼會合。瞼緣有排列整齊的睫毛，睫毛像觸角，當外物來襲時眼瞼即刻關閉。睫毛環生在上下瞼緣，約有二三行，呈放射狀分布，上睫毛粗而長，略向上彎曲，下睫毛細而短，稍向下彎曲；閉眼睛時上睫毛上翹，下睫毛下傾，並不交叉。眼睛的主體在上眼瞼後面，上瞼緣以直角切入與眼球接觸，睫毛又較長，所以，眼部略帶陰影而具有深度與美感；下眼瞼職於承托住眼球，且不能妨礙視線，所以，下瞼緣以斜面由下與眼球接觸，下瞼緣輪廓因此較淺。由於眼窩之內有高起的鼻骨，造成眼外側角比內側角更為後陷，視野因此可擴及到側面。黑眼珠與鼻根略呈水平狀。

　圖 7　羅丹（Auguste Rodin）作品，男人的眼睛下視，上眼瞼覆蓋著大部分的眼球並顯示出角膜突起的圓味，下視的角膜推出「瞼下溝」，從下瞼緣的弧度可以斷定，他視線朝向前下方。上眼皮較厚、下眼皮內收、「瞼眉溝」的凹陷，全部順者眼球形態塑造。

　圖 8　眉之毛向分上、下部，上部以眉峰為中心，向下覆蓋，下部從眉頭開始向眉尾呈外上放射狀，一般在眉頭至眉峰近二分之一處是濃密的。上眼瞼最高點在黑眼珠上方，下眼瞼最低點在黑眼珠外下方。內眼角低於外眼角，上蓋過下，瞼緣之上的雙眼皮又名「瞼上溝」，「瞼上溝」與眉之間的凹陷為「瞼眉溝」。內眼角向外下斜出的兩道溝紋，上紋為「瞼下溝」、下紋為「淚溝」，「淚溝」常常與眼袋溝合體。

　　瞼緣上數毫米處有一淺溝為「瞼上溝」，也就是俗稱的「雙眼皮」，國人「雙眼皮」約為60%，無「瞼上溝」者稱「單眼皮」。上眼瞼包著眼球的大部份，負責大部分啟閉活動。上眼瞼伸展時眼裂閉攏，此時眼眶骨呈現較清楚，眼瞼上清晰呈現角膜的圓形突出。眼球在閉上的眼瞼中移動，角膜也隨之移動。眼瞼收縮時眼張開，眼球半露於上下眼裂之間，視線移動時角膜推動瞼緣，瞼緣的形狀也隨之改變。下眼瞼主要在承托住眼球，雖然下眼瞼遮著眼球的部份較小，但是在下視時，角膜除了推動下眼瞼成凹狀亦產生「瞼下溝」皺褶，「瞼下溝」斜度較小，由內眼角斜向顴骨方向，在淚溝（眼袋緣內段）與下瞼緣之間。

3. 上眼皮突於下眼皮，外眼角後於內眼角

　　從正面觀，眼窩的形狀是外低內高的斜四邊形。眼窩的外緣形成「嶄緣」，這是既要扣住眼球、又不能阻礙運作的結構。「眶外角」特別後陷，也是魚尾紋朝上朝下的分野處。女性與孩童的骨骼形態較細緻圓滑，脂肪層較厚，眼窩的凹陷顯得較為柔和；男性骨骼形態較帶稜角，眼窩較深，脂肪層較薄，眼窩凹陷較明顯。近中年時肌膚鬆弛、細胞間的膠原蛋白減少，眼球與眼眶骨交會處顯於外表、「瞼眉溝」明顯，這是老態之現象。

🎧圖9　闔眼時的眼眉表現

II 眼神與表情

平視時耳垂與鼻底呈水平狀，在俯視或仰視時，耳朵會上移或下降，眼睛亦隨之改變形狀，描繪時應注意這種現象。以照片為參考時，耳朵的高低是判斷視角的根據。

A. 不同視角的眼眉

1. 闔眼時的眼眉

平視時側面角度上眼瞼寬而突出，下眼瞼平而微收。低頭或俯視的正面臉部，耳朵位置上移，眼裂成下彎的弧線，弧線內側圓飽外側平直、內眼角低外眼尾高，兩眉呈「倒八字型」，眼睛、鼻頭、口唇皆呈向下的彎弧。臉型較尖、頭高增長、頭頂呈現較多。（圖9）

仰頭或仰視的臉部，耳朵位置下移，眼裂逐漸會合成一條內高外低的淺弧線，上眼皮清晰可見角膜的隆起，角膜以外的眼皮向眼尾收成一斜面。兩側眉毛、眼裂較呈「八字型」，鼻子底緣、口唇皆呈向上的彎弧。下顎底呈現、頭高收短、臉型較圓、頸部被看到的比較多、頭頂呈現較少。

2. 張眼時的眼眉

平視時內眼角較低、外眼角較高。但是上下眼裂閉合則內眼角較高、眼尾微低，這是由於眼尾較內眼角向外下延伸，閉合時順勢下移。張眼時上瞼緣較下瞼緣明顯，這是因為上瞼緣較厚，它是以較垂直的角度切入眼球；下瞼緣較薄，它是以斜切的角度由下往上與眼球交會。（圖10）

張眼平視時，黑眼珠下緣完全呈現，黑眼珠上緣則部分為眼皮遮蓋。眼睛的形狀、瞼緣的高低點、瞼眉的距離會隨著視線移動而改變。驚訝表情時，眼睛張大，黑眼珠上下緣完全露出，呈現出較多眼白。

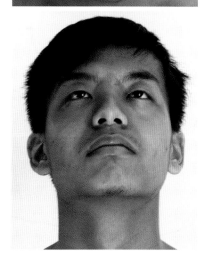

⚲圖 10　張眼時的眼眉表現

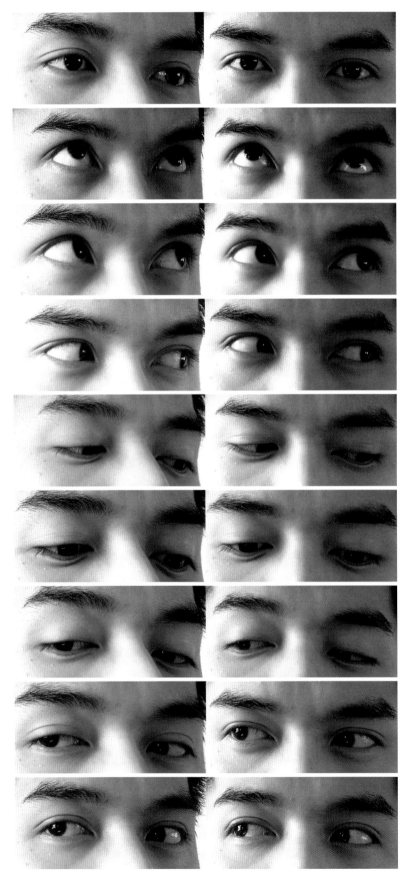

俯視的臉部，耳朵位置上移，眼睛表現得最立體感，眼睛內側圓飽，外側平直後收，內眼角低外眼尾高，上下瞼緣形成強烈下彎的弧度。兩眉較呈「倒八字型」。

仰視的臉部，耳朵位置下移，內眼角高外眼尾低，眼睛呈彎月狀，上瞼緣弧度強烈上彎，下瞼緣弧度較平。

3. 視線不同的眼形變化

主宰眼球運動的肌肉是附著於眼球外部的六條橫紋肌，兩眼的每一運動，都是各塊肌肉協力完成的。(圖 11)

視線向上移時，黑眼珠外面圓突的角膜向上推，上下瞼緣形成較大的弧度，下眼白露出，雙眼皮者眼皮變窄，單眼皮者，瞼緣上方形成似雙眼皮的凹溝。此時眉毛與眼瞼距離縮短，下眼瞼微突。

視線向下移時，角膜向下移，上眼瞼向下覆蓋，圓突的角膜推動下眼瞼，下瞼緣弧度變深，且形成近似雙眼皮的褶痕——「瞼下溝」。此時眉毛與眼瞼距離拉長，表層依附著內部結構，眼眶骨的起伏、眼球的圓突完整呈現，瞼眉溝的凹陷也變得明顯。下眼瞼更加後陷，上眼瞼更突出。

●圖 11　視線移動時，上、下眼皮的表現

🎧圖 12　費欣（Nicolai Fechin）素描局部，視線帶動眼皮的活動，右圖視線向畫中人物的右上時，下眼瞼平，上眼瞼在黑眼珠處被推高，黑眼珠呈向右上看的感覺，左側眼睛寬、眼珠圓，右側眼睛窄、黑眼珠呈長圓狀，頗符合視角的差異。左圖頗有眼神凝固、沈思的感覺，眼睛神彩與右圖不一樣，似在放空，黑眼珠形狀有下看的感覺；上眼瞼最高處仍在黑眼珠上方，下眼瞼弧度微現。

視線向側上方時，角膜向側上移動，圓突的角膜推動眼瞼，左右眼瞼的形狀由原本的對稱轉成形狀類似，眼瞼隨著角膜推動的方向形成褶痕，角膜側的瞼上溝較明顯。（圖 12）

B. 表情中的眼眉

2009 年七月巴西名模 Adriana Lima 在時裝廣告中，以「漂白眼眉」開創潮流，其他廣告模特兒甚至跟著剃掉眉毛、睫毛，以營造出令人吃驚的面貌。[1] 追隨新潮流的人認為，這種形象令男女性別特徵更加模糊，剃掉眉毛、睫毛在某程度會消除表情，減低人性化，甚至變得機械化。

常言道：「眼睛是靈魂之窗」、「眉目傳情」，眉毛和眼睛在表情上是相關聯的，共同增加了面部表情的力度。眼睛、眉毛的肌肉是互相牽動，範圍從額肌到眼輪匝肌下緣。（圖 13）額肌、眼輪匝肌、皺眉肌、鼻纖肌促成眉毛和眼睛的移動和改變形狀。額肌收縮的時候，眉毛即上揚。輕度上揚時表情是注意、快樂。極度上揚時表情是好奇、興奮。眼輪匝肌收縮時，眉就向下降。眉毛無力地下垂時表示軟弱、喪氣。眉毛有力地壓低時變為堅強、莊嚴、省思的表情。皺眉肌的收縮使眉心緊皺，是憂愁、痛苦的表情。眉皺緊、壓低表示大怒、敵意。眉皺緊而略抬表示失望、嫉妒。表情的描繪除了注意五官形狀的改變外，同時也要注意表面紋理的變化，以及皺紋與五官的銜接。此處將六個表情加以分析，每個表情的呈現都有它的流程與程度上的深淺，請將照片互相比較。（圖 13）

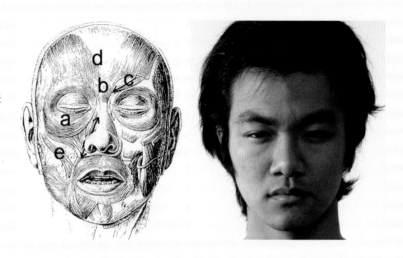

●圖 13 **左為眼眉相關肌肉：**
a. 眼輪匝肌　b. 鼻纖肌
c. 皺眉肌　d. 額肌中段
e. 大顴骨肌
右為眼眉肌肉呈半鬆弛狀況，以與表情變化做對照。

1. 眉開眼笑

（圖 14）描繪眉開眼笑時要注意眉要舒展、眼睛要含笑意。眉舒展時眉輕度上揚，眼笑時眼睛呈彎月形、臥蠶隆起， 臥蠶又稱笑的肌肉，它是眼輪匝肌的下眼瞼部位。笑的時候大顴骨肌 e 收縮，將口角向外上拉，頰部由此向上擠壓，在眼下形成褶紋，褶紋之上即是臥蠶隆起，此時臥蠶遮住部分黑眼珠，雙眼皮加深，眼型因此變長而上彎，充滿笑意。

2. 驚愕

（圖 15）描繪驚愕表情時要注意眼睛向目標瞪大，黑眼珠向下推動下眼瞼，眼球像要滾出來似的。上眼白露，皺眉肌 c 收縮，在眉間產生縱向紋；額肌 d 中段收縮，眉頭上移眉形成「八」字、上眼瞼內側亦被上拉，三角眼微現，此時額中央產生橫紋。

3. 吃驚

（圖 16）描繪驚訝表情時要注意眉毛上移、眼睛瞪大、變圓，黑眼珠全現、眼白露出；額肌 d 收縮時，額部擠出橫紋，由於額肌中段肌纖維較少（眉間之上的範圍），額部橫紋在此形成斷層，產生不連續感，眉上揚時眼眉距離拉大。

4. 啊…

（圖 17）前方異物來襲，眼輪匝肌 a 收縮，緊護雙眼，沿著眼裂產生放射狀的皺紋；鼻纖肌 b 收縮，在鼻根處擠壓出橫向皺紋；壓鼻肌收縮（鼻樑箭頭處），在鼻背擠出縱紋；皺眉肌 c 收縮，在兩眉擠壓出縱向皺紋；由於模特兒的表皮層較薄，皺紋比較細碎。

5. 憤怒

（圖18）鼻纖肌 b 收縮，鼻根處擠壓出橫紋，橫紋延伸至左右眼，眼輪匝肌 a 隨之緊張、收縮，眼睛眯著、眼瞼突出，臥蠶明顯，眼眉距離拉近。從眉間縱紋知道此時皺眉肌 c 亦收縮，因此眉頭下壓，眉之斜度增大，同時也加深了鼻根上皺紋的深度。鼻樑的縱皺是因壓鼻肌收縮而呈現。

6. 疑惑

（圖19）八字眉是由於額肌 d 中段收縮，眉頭上提、在額中央產生橫紋；眉間的縱紋是皺眉肌 c 收縮所留下的縱紋。眼睛上端的斜紋是額肌中段、皺眉肌收縮所形成，因此容易提早形成八字眉、三角眼。

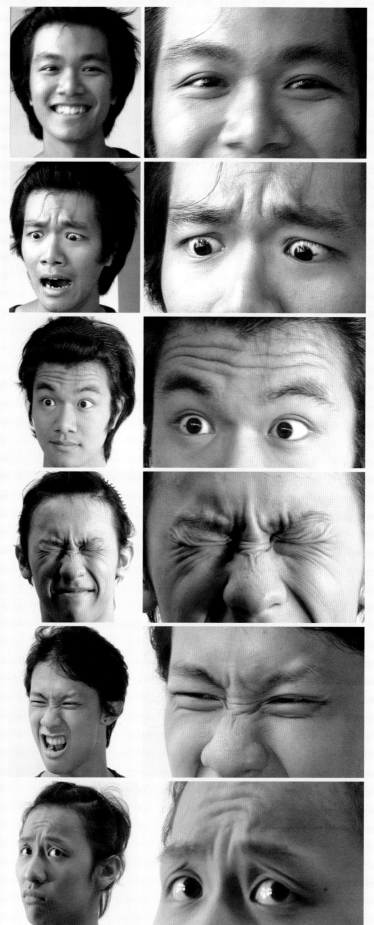

↻圖 14
眉開眼笑

↻圖 15
驚愕

↻圖 16
吃驚

↻圖 17
啊…

↻圖 18
憤怒

↻圖 19
疑惑

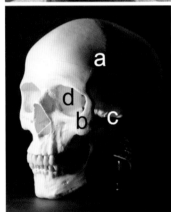

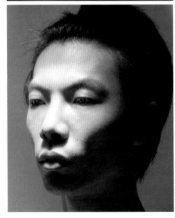

◑圖20　羅丹（Auguste Rodin）作品——卡萊市民

頭骨圖：a. 顱線　b. 顴骨
　　　　c. 顴骨弓　d. 眼窩

C.名作中的表現

1. 羅丹（Auguste Rodin）作品——卡萊市民局部

羅丹描繪著傷痛欲絕的老人，失落的眼神中似乎帶著淚光，清瘦的臉龐、骨相嶙峋，彷彿隨著鬍鬚、髮紋而晃動，從頭部的塑造中似乎看到老人欲言又止。僅將頭部的表現分析如下：（圖20）

羅丹將老人的骨相做了清晰的表現，眼眶骨結實的隆起，分隔出眼窩與顳窩凹陷；顱線劃分出額正面與側面，顴骨弓 c 分出顳窩與頰側。羅丹真實地表現出眼部的結構，眉弓骨至眼尾外下方後朝內轉成眼袋，老人眼袋內側較直、外側較成圓弧，它與解剖圖譜是多麼吻合，參考圖13。

眼袋是眼輪匝肌的表現，眼輪匝肌分成眼眶部、眼瞼部，羅丹表現出眼眶部依附著骨骼，眼瞼部依附著軟組織，這兩者的差異；羅丹也將視線向下、眼瞼下推的「瞼下溝」被表現出來。哀傷的眼睛泛著淚光，失落的眼神雙眼游離、它們並不對焦啊！你是否看到這生動的表現？請以手指分別遮住一隻眼，看看他對雙眼視線的安排。

明暗的轉換處就是體、面的轉換的位置，光線改變明暗排序，但是形體永不改變。老人的脂肪層較薄、「瞼眉溝」深陷，而下垂的眼尾是老人的樣貌，也是哀傷的表現。

2. 安格爾（Jean Auguste Dominique Ingres）作品——路易・伯坦像局部

安格爾是一位傑出的人像畫家，他極力追求精確的圖像和順暢的曲線，這幅畫正是他所畫的肖像中精彩的一幅，畫家把這精力充沛的事業家用素樸的色彩與背景來加強他的形象，以細緻入微的觀察力捕捉老人性格的特徵。除了這些，你是否還看到名作所隱藏的祕密？（圖21）

從老人眉毛的高低差距，可以判斷路易・伯坦平日有單邊揚眉的習慣，時間久了即使是面無表情時，眉毛已脫離

眉弓位置，左右高低不一地停留在那裡。如果遮住他右邊的臉，左邊的路易・伯坦眉毛脫離眉弓位置，眼眉距離較遠，眼神固定、口角微提，形成一幅專注而慈祥的神情。如果遮住他左邊的臉，右邊的路易・伯坦眉毛低垂、眼神直視、口角下垂、鼻唇溝（法令紋）、口角溝顯現，形成一幅嚴肅、憂愁的表情。安格爾描繪得真傳神，鼻唇溝、口角溝往往伴隨著下垂口角呈現，這是年歲漸長、肌膚鬆弛淤積的現象。

在日常中，我們常看見臉部兩邊不對稱的人，若再深入研究，我們會發現運動較多的一邊往往顯得較愉悅，運動較少的一邊往往顯得呆滯，這裡就證實了一個現象：大顴骨肌運動較多是常有笑容的人，即使在面無表情時也顯得可親。

眉毛上移，被拉長變薄的眼輪匝肌緊貼在眉骨、眼球，此處結構起伏明顯顯現。在「微整形」上，整形醫師常在此側額肌施打肉毒桿菌，阻斷額肌的收縮，以改善高低不一的眉型，但是，它也阻斷了揚眉的表情。

3. 李奧納多・達・文西（Leonardo da Vinci）作品—— 蒙娜麗莎局部

在羅孚宮展覽室中的任何角度，「蒙娜麗莎」似乎永遠地望著你微笑，它到底是如何形成？（圖22）

如果遮住「蒙娜麗莎」左眼，可以看到她的右眼似乎微微下看；再遮住她的右眼，可以看到左眼珠似乎朝向上仰視，因此可以發現「蒙娜麗莎」雙眼視線被表現成「不對焦」。再仔細追究原本該是圓形的黑眼珠，可以看出「蒙娜麗莎」右側黑眼珠的弧度較小，你可以試試看在畫作的正前方和上、下、左、右，她的視野似乎是全方位的；「蒙娜麗莎」左側黑眼珠弧度較大、較圓，她的橫向視野亦是全方位的，縱向視野則是平視到仰視。達文西突破自然結構，設計了這兩隻眼睛的形狀與光影，創造出無論任何角度「蒙娜麗莎」的眼睛始終與觀賞者形成對觀的現象。

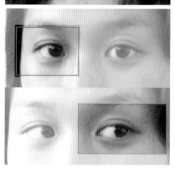

⊙圖 21　安格爾（Jean Auguste Dominique Ingres）作品——路易・伯坦像局部

⊙圖 22-1　李奧納多・達・文西（Leonardo da Vinci）所繪的蒙娜麗莎肖像畫

⊙圖 22-2　「蒙娜麗莎」雙眼的安排

22
22-1
22-2

　　黑眼珠前面覆蓋著角膜，角膜是一個完全透明、向前突的罩子，張眼時，它會隨著視線而推動眼瞼，改變眼瞼形狀。達文西搭配「蒙娜麗莎」的視線，左右兩眼眼型做了不一樣的表現，右眼主要的視線在前方，在這個角度眼睛寬度較窄，但是達文西加寬它，使得兩側較和諧。左眼主要的視線則是朝向左上方，在這種臉部稍微外側的角度，眼睛橫向寬度是最寬的角度，達文西將左眼眼尾陰影拉長增添了些許的莊嚴，但也加強了她的回眸。

　　達文西成功地表現古代婦女矜持的美，她那安詳的儀態，從眉宇之間可以看出內心的舒暢，微翹的嘴角，舒展的笑肌，似乎是一絲微笑剛從她的臉上掠過，也因為「蒙娜麗莎」的微笑是那樣的意味深長，不少美術史家都稱它為「神祕的微笑」。而這位跨越世紀的偉大藝術家，以透視、素描、繪畫、解剖的深厚修養，匯聚了創作者的精神與耐力，表現出藝術創作的自我尊重與獨特風格。無怪乎「蒙娜麗莎」被視為畫家本身的「精神自畫像」。

　　頭部除五官之外，都是由不同的弧面組合而成，唯有五官具有明晰的輪廓線，但是，常因此反而疏忽了五官本身的立體感，與結構未密切結合。所以，在「眼眉」的造形規律中，從眼眉的立體關係、解剖結構與體表表現探討，再進入眼神、表情之研究。最後以羅寒蕾工筆人物畫為結尾，畫中人物的五官與解剖結構結合得相動生動。[2]（圖 23）

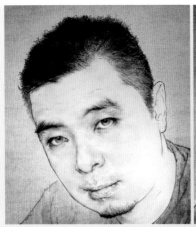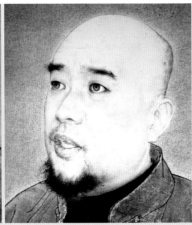

🔊圖 23　羅寒蕾作品局部，工筆人物畫。左圖畫中人物之眉毛表現生動，眉之毛向分上、下兩部，上部以眉峰為中心向外下斜，下部從眉頭向眉尾呈放射狀，眉頭至眉峰近二分之一處毛色最濃。中圖畫中人物之眉頭上移，以呼應向上的視線。右圖老婦人因歲月而眉毛上移、眉峰挑高，瞼眉溝依附在眉弓之下，充分呈現出眼眶骨骨相。

二、鼻的造形規律

　　鼻子在臉部中心位置，是口唇、眼睛之間的轉承與樞紐。雖然鼻子不若眼眉口唇般色彩鮮明，加以鼻肌的動作範圍較微，但是，鼻子有許多特別意味的動作與表情是眼眉、口唇無法取代的。鼻子雖動作少，卻不易隱藏心裡情緒，摸摸鼻子，是知趣得走開；彈鼻，從鼻下端往上彈，是去你的！皺鼻子，是充滿厭惡和不滿；嗤鼻，是不屑、不以為然。雖然民族性、個性、性別、年齡等的不同，鼻子的樣貌也有不同，但表情是共通的語言，要掌握鼻子的形體，就必需對它形成外觀及表情變化的骨骼與肌肉加以研究。

I 體表的造形規律

A. 鼻子範圍始於眉間

　　一般人認為鼻子範圍是從鼻根到鼻底，但，這只是鼻部的骨骼結構，如果概括了影響表情的肌肉，它就包含了「鼻纖肌」（Procerus muscle）範圍，「鼻纖肌」又名「鼻眉肌」，在兩眉、兩眼之間，起自鼻背、向上止於眉間皮膚，收縮時下掣眉間皮膚、在鼻根處產生橫紋，所以，鼻部的範圍是由眉間開始。鼻部的表情肌尚有「壓鼻肌」、「鼻擴大肌」，「壓鼻肌」起於鼻骨外側的上顎骨額突，纖維向內橫走止於鼻背軟骨；「鼻擴大肌」起於犬齒上方的齒槽隆凸，纖維向內上方走，止於鼻翼側緣。「壓鼻肌」收縮時下壓鼻樑、在鼻背上產生縱向的皺紋，「鼻擴大肌」收縮時除了擴形大鼻孔外，在鼻翼上端與鼻唇溝間顯示出如黃豆般的肌肉隆起。

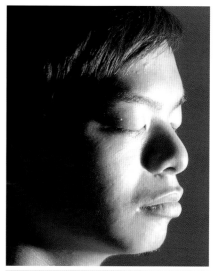

圖1　在這種光源下，鼻側的陰影使得鼻部的立體感強烈而獨立，就像貼在臉上的三角錐；相較之下眼眉的陰影較小而破碎，人中、口唇側面則以大面的灰調顯示，鼻部的立體比口唇、眼部強烈多了。

圖2　口唇依附在馬蹄狀齒列、鼻頭依附上顎骨處亦呈弧面。仰視角時，口唇、鼻切跡、眼睛與左右眉毛皆呈向上的圓弧。鼻底的圓弧切跡，是較為人所疏忽的。

B. 鼻根與黑眼珠齊、鼻頭基底在弧面上

鼻子本身的立體感比眼眉、口唇來得明顯，在形塑時是一個非常重要的指標。例如：平視時耳垂與鼻底齊，低頭時耳垂上移，抬頭時耳垂下移……可以此判斷模特兒的動態或觀看者的視角。

從仰角觀察，似三角形的鼻基有鼻中隔及兩個類似松子形狀的鼻孔。由於鼻頭基底是齒列之上的上顎骨，此處骨骼亦成弧面，所以，鼻底與顏面的切迹亦成弧線，口唇、眼、皆成向上彎弧。從仰角可以看到內眼角在鼻翼之內，口角在黑眼珠範圍內。從俯視點觀察，鼻子也是似三角形的「凸」形狀，口唇、眼、皆成向下的彎弧。（圖1、2、3）

C. 解剖結構與體表表現

鼻子的主要功能在呼吸與嗅覺，因此在不同緯度中發展成互異的鼻型。熱帶地區鼻子短而扁、鼻孔寬大，而寒冷地區鼻子長而窄，以便冷空氣在鼻腔裏溫暖後再進入體內。東方人臉部較寬、顴骨外張、鼻樑較低，臉部顯得較無立體感；西方人則眉弓明顯、鼻樑高聳、眼睛深邃，所以輪廓非常立體。

1. 鼻子的五個部位

鼻窩之外附著構成鼻側、鼻尖、鼻翼的軟骨，鼻子可分為五個部位，分別說明如：（圖4）

1.鼻根是兩塊鼻骨與前額骨會合的位置，在鼻樑最上端、也是鼻樑最低處，形塑人物時需注意它與黑眼珠、眼尾之高低關係。

2.鼻樑是鼻骨與鼻軟骨上下接合而成，鼻骨的長度約鼻子的三分之一，鼻骨上端較窄、下端肥大突隆。鼻軟骨在呼吸時可以自由的掀動。

3.鼻尖與兩側圓形的鼻翼共同聯合成鼻頭的縱面。

4.鼻頭的底面是略成三角形的鼻基，以鼻中隔（鼻小柱）劃分左右鼻孔，鼻翼腳向內呈小捲曲，使得鼻孔呈松子形。

5.鼻基與顏面會合的切迹稱鼻底，鼻底與顏面的切迹呈成弧線。

○圖3 俯視角時，口唇、眼睛、左右眉毛的連結皆呈向下的圓弧。圖中可以看到從鼻翼斜向外下的「鼻唇溝」，它是頰前與口蓋之分面線。額頭很圓，內眼角在鼻翼之內，口角在黑眼珠範圍內。眼裂最突點是黑眼珠的位置，內眼角凹陷、外眼角斜到後方，因此眶外角的位置很後面。

○圖4
a. 鼻根
b. 鼻中隔、　鼻小柱
c. 鼻翼腳
d. 鼻翼溝
e.鼻尖

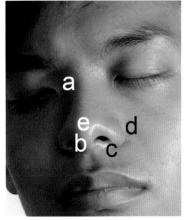

2. 鼻子的三種典型

鼻骨與軟骨連接的角度影響鼻形，鼻骨雖是短短的突出，但鼻子的高低就是由鼻骨決定。鼻型大略可分為參種：

1.鼻骨與鼻軟骨接連處成直線。

2.鼻骨與鼻軟骨接連處突隆，鼻端下壓，鼻尖較長，鼻翼腳較上，從正面看不見鼻孔，如：鷹勾鼻。

3.鼻骨與鼻軟骨接連處較低平，鼻端微向上突，鼻尖較短，鼻翼腳較下，從正面可看見鼻孔，如：朝天鼻。

鼻子深深影響一個人的外形，鼻子的樣貌多有不同，通常男性的鼻樑較高、鼻翼寬而多肉；女性鼻骨、鼻翼較窄而低、曲線較柔和；幼兒鼻骨尚未發育完美，鼻頭很圓，並稍向上翻仰；老人鼻樑較以往削瘦、高聳、鼻頭較大、鼻尖略為下垂、人中拉長。

II 表情與鼻的變化

A. 表情中的鼻部

鼻上段是鼻纖肌範圍，當它呈半鬆弛狀時，眼眉保持著基本形狀，收縮或被拉長時，改變了與它相鄰的眼眉形狀，也改變了表面皺紋的呈現。（圖5）中段是壓鼻肌範圍，當壓鼻肌收縮時，改變了眼眉、鼻頭的形狀與皺紋。下段的鼻尖以鼻中隔與彎曲的鼻翼連結於臉部，當鼻擴大肌收縮時，改變了鼻頭、鼻唇溝的形狀現。肌肉收縮、拉長或表情變化都有它的流程，以下就幾種表情與鼻的變化加以分析，相互比較中更了解它們的差異。

1. 怒吼

（圖6）怒吼時鼻纖肌 b 收縮，眉頭下移，成倒八字眉；眼睛變小臥蠶呈現，兩眼間擠壓出橫向皺紋，皺紋與眼睛交流一體。壓鼻肌收縮 c，鼻樑上的縱向皺紋與鼻纖肌橫向皺紋銜接；鼻擴大肌 d 被拉長，鼻翼緊縮，鼻唇溝短而緊靠著鼻翼。眼、眉、鼻頭的形狀全部改變，全部聚集向兩眼之間。

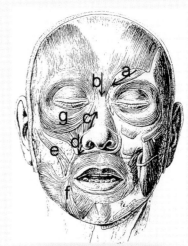

○圖 5　上為鼻子表情相關肌肉：
a. 皺眉肌　b. 鼻纖肌　c. 壓鼻肌
d.鼻擴大肌　e. 大顴骨肌
f. 下唇角肌　g. 眼輪匝肌
下為嚴肅的表情，鼻纖肌、壓鼻肌、鼻擴大肌呈半鬆弛狀態。肌肉呈半鬆弛狀況的臉，以此為其它表情之對照。

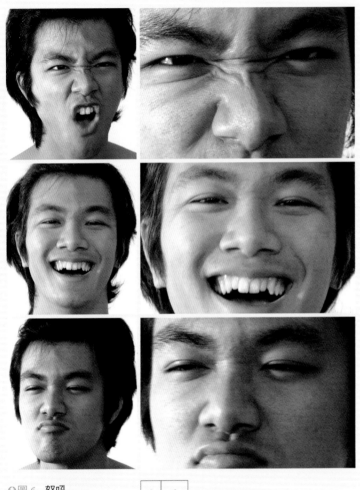

🎧圖 6　怒吼
🎧圖 7　大笑
🎧圖 8　嗤之以鼻

6	6
7	7
8	8

2. 大笑

（圖 7）大笑時鼻擴大肌 d 收縮、鼻翼擴大，以吸入更多空氣；鼻擴大肌在鼻唇溝與鼻翼溝間形成隆起。鼻纖肌 b、壓鼻肌 c 呈鬆弛狀態，對體表不造成影響，鼻子上段、中段保持基本型。大顴骨 e 肌收縮，將口角向外上拉，鼻唇溝在口角外上形成折角後，沿下唇角肌內緣向下。口角拉開後上唇變薄、上齒列露、人中變淺。

3. 嗤之以鼻

（圖 8）嗤之以鼻的表情，眉下壓而鼻纖肌 b 微收，兩眼間皺紋微現。壓鼻肌呈半鬆弛狀態，鼻擴大肌被拉長而鼻翼縮小而內陷，鼻唇溝短而緊靠著鼻翼，皺紋少而鼻部的起伏也減弱。

B. 名作中的表現——

1. 杜勒（Albrecht Durer）作品—— 年輕的威尼斯女子像

杜勒是北歐藝術宗師，也是第一位到義大利學畫的德國畫家，他將義大利文藝復興的形式與理論傳至歐洲北部，並且結合了文藝復興的理念與哥德式的個人主義風格。畫中的女子頭頂呈現較多、下顎尖尖的彷彿是微低著頭，但是，近側的眼睛較高，則是以微低角度取景，畫中包函了多種藝術手法，分析如下：（圖 9）

　　威尼斯女子在某些動態不顯著的部位，總是隱藏著一些姿態，就拿本單元的「鼻子」來說，它不見鼻孔，是較俯視的角度，而不見另側鼻翼，是全側面的視角。而人中朝左、口唇的位置亦左移，似乎暗示了頭部將由左向右回轉。兩眼並不對焦，在專注中又呼應著不同角度的觀眾。

　　臉部是西方人的比例，女子臉部是由上而下逐漸縮短，這是透視的近放遠縮的表現，是以高視點下視的描繪，也是逐漸低頭的暗示，高視點時眼眉的左右對稱點連接線應向女子左下方傾斜的，而杜勒將改為向左上微斜，使得畫中女子低頭後又欲轉過臉來。

　　女子的頭髮、珠鍊圍著臉龐，將觀者的視線凝聚在臉上。珠鍊與胸部的方向不一致，珠鍊較正面，似乎藉此引導著觀者目光至深色緞帶，再隨鍛帶垂下的長尾反指向頭部，珠鍊與緞帶迂迴的引領目光，讓觀者的視線隨著女子的臉部方向外移後又回到女子的臉上。

2. 拉斐爾（Raffaello Sanzio）作品——亞歷山卓的聖凱薩琳

　　拉斐爾與達文西，米開朗基羅合稱「文藝復興藝術三傑」。拉斐爾的畫作以「秀美」著稱，他的聖母作品將宗教的虔誠和美貌融為一體。聖女凱薩琳好像聆聽到什麼，將頭轉向天際，她的頸部優美的銜接頭與軀幹，S 型的動勢優美的貫穿全身。作品中隱藏了多種藝術手法，分析如下：（圖10）

- 拉菲爾將五官位置重新調整，當聖女的眼、鼻、口的左右對稱點連接線連接後，似乎是以微微的逆透視呈現的，將聖女臉部帶往更寬廣的天際。
- 臉中軸的弧度加大（參考模特兒的額與下巴連線），下巴是低頭、額頭是仰頭時的動勢，是聖女頭轉向天際連續動作的綜合，因此也順暢的向下銜接頸部、身體，胸骨上窩與雙手指尖、衣紋暗示著 S 的走勢，S 形也在平衡臉部的極力右轉。

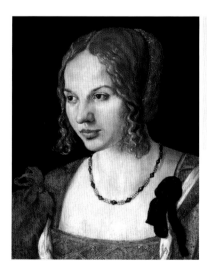

⋒圖 9-2 鼻子是全側面、俯視的角度似左圖，但是遠端的臉頰比例是中間這張，而臉部與頭側的比例是以右圖最接近。由於身體、項鍊的角度較正，好像是她坐者、然後徐徐轉頭向右側（鼻側）、再低下頭（頭頂範圍較大、下巴較尖）。

⟲圖 9-1 《年輕的威尼斯女子像》——杜勒（Albrecht Durer）作品

■ 以視點來論，五官大體上可分為眼鼻一組、口唇一組、額頭一組、臉與頭部一組，每組中又有局部變化。

　·自然人的頭形較長，而聖凱薩琳則較圓，是不同角度的集合，她較寬的臉部約取景10-3 模特兒右圖、較寬頭側取景左圖，較寬的臉部是對天際的呼應、較寬的頭側是對觀賞者的對話，倘若是依自然人之比例則必背離其中一方。

　·相較之下鼻子表現得更加側面，它更加強了聖女頭部向側轉的動向，參考 10-3 圖左；而眼眉則以仰視表現，傾斜的對稱點連接線，將觀看者的視線由畫面的上端逐漸引導向下，參考 10-3 圖右。左眼是向天空遠眺右眼向後上方望，拉菲爾賦予聖女更開闊的視野。

　·口唇的斜度比眼眉更大，可以說是更加仰頭的角度；口唇比鼻子略正，可以說是頭部略轉回來的角度；口唇的斜度促成五官呈放射狀的表現，它平衡了聖女的向右遠眺；略轉回來的口唇，它減弱了口唇向前（向右）的方向性，這點從模特兒照片上可以證明，因此形成了是與胸骨上窩、體中軸銜接的預備。

　　鼻子是臉部的中心點，是口唇、眼睛之間的轉承與樞紐。在「鼻子」的造形規律研究後，將進行形狀最清楚、範圍最大的「口唇及下巴」的造形規律研究。

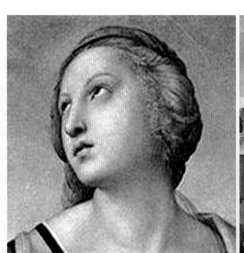

◖圖 10-1　從左右對稱點的位置，彷彿感覺到拉斐爾以微微的逆透視讓聖凱薩琳遠眺更寬廣的天際。

◖圖 10-2　《亞歷山卓的聖凱薩琳》──拉斐爾（Raffaello Sanzio）作品

◖圖 10-3　整件作品隱藏著一個極大的祕密──拉斐爾將多重動態隱藏其中。聖凱薩琳的上半臉和下半臉的中心線並不串連，下半臉較向觀眾（如右圖），上半臉則轉向天際的深度空間（如中圖），而仰頭向上的眼眉鼻則似左圖。從左、右、高、低的移動中，拉斐爾將聖凱薩琳的連續動作表現其中。

10-1	10-2	
10-3	10-3	10-3

三、口唇及下巴
的造形規律

　　五官中表情反應最明顯的部位在口唇，這是由於它的形狀清楚、範圍較大、結構柔軟、相關的肌肉最多，因此律動性最強，是臉部大多數表情的基礎。要掌握口部的表情變化，就必須對它形成外觀的骨骼與肌肉加以研究。無論口唇或下巴都因民族、年齡、男女之別而展現種種不同的樣貌，本文僅就造形變化最鮮明者加以分析。

 體表的造形規律

A. 口範圍如反轉的豆形，下巴如三角丘隆起

　　口唇是以口輪匝肌範圍為界，口輪匝肌是口裂周圍的輪走肌，外部形成飽滿而突出的唇型，內部的上下齒齦與黏膜間以唇繫帶固定。年輕人在體表有明確口唇的範圍，年長者由於肌膚下垂而範圍不明。說明如下：（圖1）

- 口唇的上緣由鼻底沿著「鼻唇溝」向外下，「鼻唇溝」即法令紋，它是頰前和口範圍的分面處，「鼻唇溝」之上是縱向的臉頰，之下是向前隆起的「顎突」。
- 口唇下緣是圓弧狀的「唇頦溝」，「唇頦溝」是口唇與下巴的分面線，形成原因如下：
 - ·分面線之上是圓丘狀的口唇範圍，分面線之下是下巴的三角丘，下巴隆起是由骨骼上的頦粗隆及舉頦肌、表層累積而成。
 - ·「唇頦溝」的上方為口輪匝肌下緣，外側為下唇方肌的內緣。因為下唇方肌與唇側上下會合成斜面，所以下唇方肌內緣是「唇頦溝」的一部分。

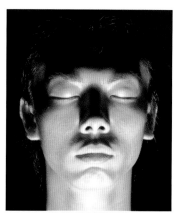

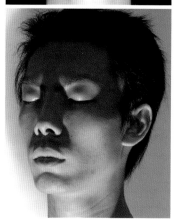

⋂圖1 底光照片中口唇範圍完整的呈現，迎向光源的亮面形體向內下收，逆光的暗面形體向內上縮。說明如下：

照片中口唇的外圍輪廓好像一顆反轉的黃帝豆，上緣超出了「鼻唇溝」範圍，由鼻底向外沿著口輪匝肌外緣，再朝內上轉至「唇頦溝」，它概括出口範圍的丘狀面。「唇頦溝」之下為下巴的三角丘範圍，「鼻唇溝」至眼袋溝間是頰前縱面。

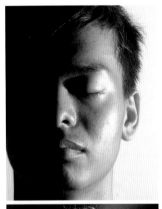

‧口唇的範圍由鼻底向外沿著「鼻唇溝」向下，再內轉至「唇頦溝」，左右對稱。

B. 唇珠是口唇最凸點，也是縱、橫稜線交會點

口唇的基本型似圓丘狀，圓丘的橫弧起於口角外側的「鼻唇溝」，經過上唇唇珠，左右對稱而成，它是口部縱向起伏的最高稜線。縱弧由鼻中隔至唇珠、「唇頦溝」，此為口部橫向的最高稜線。塑造口唇時，必須顯示出依附在馬蹄狀齒列的弧度。下巴的「頦突隆」與兩側的「頦結節」共同合成中央的隆起。（圖2、3）

由於上齒列較寬大、前突，所以，在外觀上上唇略蓋於下唇。唇縫合線位置在上齒列的下端，這種結構是為了能夠兜住口中食物；但是，兩側的口角位置較低，低至下齒列下端，這是因為張口動作時是下顎下移、離開頭顱這個大塊體。所以，在張口時下顎下移，下唇的上緣由閉口時「︵」形逐漸轉變成「一」形及「︶」形，上齒列被遮蔽，下齒列顯露得較多；閉口時下唇中央逐漸上移，由「︶」形逐漸回復到「一」形、「︵」形與上唇會合，口角愈上提上齒列顯露愈多。

C. 解剖結構與體表表現：口之造形是三凹三凸兩淺窠，頦突隆底側有頦結節

口輪匝肌周圍聚集了十多種肌肉，任何一塊的運動都會牽動其它肌肉，改變臉部的範圍非常大，包括了眼睛、鼻子、臉頰、下巴、頸部。無論它的變化有多少種，在此先針對常見的基本型加以分析。

◁圖2　光源在全側面時，「光照邊際」是側面角度外圍輪廓線經過的位置，亦是「橫向」形體最前突處；從側面圖可見上唇唇珠為口唇範圍最突起處，從最下圖可見上唇較尖、下唇較方，這點與最上圖唇部的「光照邊際」吻合。

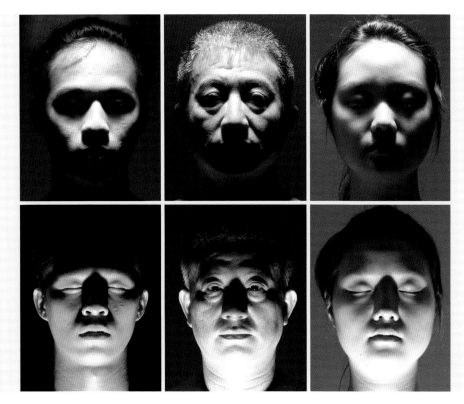

⟲圖3 上列為頂光、下列為底光時所拍照，兩者相互對照，更完整的了解臉部之形體起伏。從光影中可以看到，受齒列影響，臉部造形從顴骨急速向口唇收窄。下列下巴頦突隆的亮調與口蓋的暗調，正好說明了下巴向內下收，口蓋向內上收。。

口唇的形狀因人而易，除了寬、窄、厚、薄外，上唇的中央及兩翼也變化很多，下唇也有較尖、較方之別；下巴亦有稜角或圓滑或前突、後凹等不同形狀。本文僅選擇形狀最鮮明、變化最豐富者加以分析，其它即可迎刃而解。口唇的特徵是三凹三凸兩淺窠，三凹為下唇中央的淺凹及上唇兩翼凹，三凸為上唇中央的唇珠及下唇兩邊的圓形突起，左右口角的凹窩為兩淺窠。（圖4、5）

1. 人中

上齒齦的中心線與黏膜之間有唇繫帶，它固定了口輪匝肌以及唇型，唇繫帶長期牽制著上口蓋，在體表留下一道溝痕，此為「人中」。「人中」起於鼻中隔下方，中央微凹，名為「人中溝」；近上唇處溝面稍寬，兩側隆起成「人中嵴」，「人中嵴」與上唇會合成角，形成「唇峰」，雙峰之間凹陷成「唇谷」。下唇的活動量較少、活動範圍較窄，唇繫帶較弱，它牽制著下唇，使得下唇緣的中央部位微微向上凹。

圖4 肌肉的動向與口型的關係圖

唇繫帶牽制著口唇，形成人中，近鼻翼的三箭頭由內至外分別是內眥肌、犬齒肌、小顴骨肌，肌肉收縮牽動上唇，因此表情豐富者上唇呈翼狀。下巴中央的箭頭是舉頦肌，下唇外側的雙箭頭是下唇方肌，舉頦肌與下唇方肌發達者下唇緣中央微凹，成拉長的「W」字。下唇方肌外面由口角向內下的是下唇角肥。

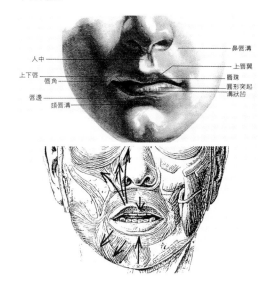

◑圖5　上圖模特兒口型為藝剖中典型的「三凹三凸兩淺窠」，從光照邊際中可以證明上唇尖而下唇方。下圖模特兒正面觀雖然「唇珠」不明，但是在俯視角度時，「唇珠」是清晰可見。

2. 上唇中央的唇珠與兩邊的翼狀凹

圖 5 上圖為藝剖中典型的「三凹三凸兩淺窠」口型，從光照邊際中可以證明上唇尖而下唇方。下圖的模特兒「唇珠」不明，但是在俯視角度時，「唇珠」是清晰可見，參考圖 2 下圖。

口唇與皮膚交接處有嶙狀隆起，它使得唇形更加鮮明，典型的上唇呈弓形，又稱「愛神之弓」。唇弓曲線起伏流暢，中央突起的「唇珠」是口唇部最前突的部位，「唇珠」兩邊有翼狀凹，它們的形成原因如下：

- ‧「人中溝」上部受唇繫帶長期牽引，而上唇中央未受到牽制而形成「唇珠」突起。
- ‧「唇珠」的兩側向上收窄形成翼狀，這是由於內眥肌、眶下肌長期收縮而形成上提，上唇成波浪狀。西方人的口語發音與中國人不同，表情又較豐富，臉部肌肉活動較頻繁，唇型凹凸變化較明顯。

3. 下唇中央的溝狀凹與兩邊的圓形突起

「唇珠」下方的下唇中央有「溝狀凹」，「翼狀凹」下方有「圓形突起」，形成原因如下：

- ‧「圓形突起」位於下唇中外側，下唇方肌內緣的上方，下唇方肌起自「頦結節」兩側，止於下唇、口輪匝肌的中外側，肌肉收縮時下唇側邊被牽引向外下方，在下唇方肌內緣與下唇交會處形成「圓形突起」。從赫力肯作品可以看到：下唇側邊與下唇方肌幾乎連成同一平面，一般人容易被唇色與膚色的變換弄混，誤判了上下的落差。（圖6）
- ‧兩「圓形突起」之間交會成「溝狀凹」。
- ‧上唇由於中央的「唇珠」隆起，形較尖，而下唇由於兩邊有「圓形突起」，形則較方。

4. 口角的淺窠

上唇與下唇凹凸相互呼應，輪廓線清晰、自然、流暢，疊成波浪狀的口縫合。口縫接近兩端時，稍向外彎曲，形成低陷的窠狀口角。

5. 上唇緣是拉長的「M」字型，下唇緣略似拉長的「W」字型

上唇與「人中」交會成雙峰，故上唇緣成拉長的「M」字型。下唇緣有的略似拉長的「W」字型，中央帶較平或略為向上凹陷，「W」下面的兩個轉折點在「圓形突起」的下方，參考圖 4 上。上唇比下唇突、弧度較大，表情木訥者口型起伏少，甚至唇下緣僅成「V」字型，「唇珠」、「翼狀凹」亦不明。

6. 下巴的頦突隆與頦結節

因下顎骨下緣形狀不同而分成兩種下巴，一是單純隆起的「圓隆頦」，二是下緣左右分開、中間有溝的「分裂頦」。下巴突出的程度成人較明顯、小孩多內收、老人則前突；幼兒是因為尚未咀嚼、未言語而未發育，上唇中央部份很誇張的向前上突出，其兩頰隆起、兩側鼻唇溝靠近口角又以很深的角度與面頰交會，逐漸長大後面頰逐漸平坦，嘴唇凸出部份也逐漸緩和。老人是因為下顎骨、牙齒磨損或脫落，造成下齒列內凹、下巴前突。

除了年紀不同外，下顎骨本身亦有前突或後縮之別，前突者往往是下顎骨發育過度，甚至下門齒超越在上門齒之前，此時下唇比上唇凸出，側面臉部像彎月形；後縮者往往是下顎骨發育不全，顯得下巴短縮，甚至上門齒前移，下顎骨後縮者「頦粗隆」、「唇頦溝」不明。

通常以男性口較闊、略帶方形，女性口較窄、略帶圓味。下巴底部有一、二條橫向淺溝，是雙下巴的褶痕。

●圖 6　羅丹（Auguste Rodin）作品
隨著歲月增長，臉部逐漸留下「靜態皺紋」。與圖 4 臉部肌肉圖對照，可以看到下唇方肌（雙箭頭之肌肉）在下唇角肌的深層，雖然它的外下緣被下唇角肌遮蔽，但是，中年者臉上常常可以看到下唇方肌的範圍。a 為下唇方肌的上緣，它與口角會合成「口角溝」，又名「木偶紋」。b 為下唇方肌的下緣，左右兩側與口輪匝肌下緣共同交會成「唇頦溝」。

II 口唇與表情

　　口唇是反應表情最明顯的部位，因為它的形狀清楚、結構柔軟、相關肌肉最多、範圍較大、可塑性強。任何一塊的運動都會牽動其它肌肉，拉動周圍的肌膚，改變眉毛、眼睛、下巴、臉頰、鼻子的形狀。口唇表情主要是不同程度的張合、收縮、翹垂、鬆緊等動作排列組合而成。參考圖 11 解剖圖，口輪匝肌 d 環繞著口裂周圍，外圍的肌肉與口輪匝肌呈對抗關係，把口唇拉向四周；上唇方肌收縮時把上唇中央帶拉向上方，成咆哮怒吼、飲泣等表情；大顴骨肌 h 收縮時把口角拉向外上方，成笑、愉快的表情；笑肌 i 收縮時把口角橫拉向外，成強笑的表情；下唇角肌 g 收縮時把口角拉向下方，成哀傷悲苦的表情；下唇方肌 f 收縮時把下唇外側下拉，嘔吐時就是藉下唇方肌的伸與縮導引出來；舉頦肌 e 收縮時把下唇中央向上噘，造成不樂的表情。此處選取幾個口唇相異的表情加以分析，主要在突顯「鼻唇溝」、「唇頰溝」、人中的變化，本單元以四種表情作代表。

1. 嚴肅

　　（圖 7）肌肉呈半鬆弛狀況，給人一種嚴肅的感覺。口縫合在口角處向下，人中明顯，年青人的臉上肌膚緊實，但是隱約中可以看到「鼻唇溝」、「唇頰溝」淺淺的凹痕，下巴隆起、人中溝、人中崎、唇峰皆明顯呈現。三凹三凸兩淺窠的唇型中，模特兒的上唇唇珠較不明顯，唯有在俯視角時呈現。

2. 大笑

　　（圖 8）燦爛的笑容，大顴骨肌 h 收縮，將口輪匝肌 d、口唇拉向外上，唇變薄、人中、唇峰、三凹三凸兩淺窠、唇頰溝幾乎消失。由於大顴骨肌的收縮，起止點距離縮短，表層肌膚向外隆起，隆起的肌膚在鼻唇溝處形成凹褶；凹褶之轉折點在口角外上方，此處是口輪匝肌 d、大顴骨肌 h、笑肌 i、下唇角肌 g 的共同交會處。參考圖 11 解剖圖說明。

- 口裂拉開，人中變短，上唇成直線並向內捲、唇更薄。由於下唇需具備儲存口液、包容口中食物等功能，所以，笑的時候口角上移，下齒裂只露出小部分，而上齒列完全展露、牙齦也逐漸呈現。
- 口角上揚時，大顴骨肌 h 是收縮的主力肌，照片中眼尾下方向著口角的反光帶是大顴骨肌收縮時的主要隆起處，它的裡層就是大顴骨肌的位置。
- 大顴骨肌 h 收縮時與它對抗的下唇角肌 g，在口角上移時被拉長、變薄，照片中從口角向內下斜至下顎底的反光帶是下唇角肌被拉長後的平面。

3 .齜牙咧嘴

（圖 9）一幅齜牙咧嘴兇狠的樣子，口唇上部呈「冂」形，下部似「一」形。同時也參考圖 13，分析如下：

- 一般的張大嘴時只是下顎骨下拉，嘴部變成「O」形；而模特兒在憤怒中，嘴部緊繃，臉皮上部緊貼著顴骨、上顎骨，下部附著於下巴，沒有骨骼依託的頰部軟組織凹陷，在鼻側口角間形成一條斜向的拉痕。

- 口輪匝肌 d 緊張、收縮、外翻，上唇方肌、犬齒肌緊縮，使得上唇成弓形、犬齒露出，襯托出人中凹陷。參考圖 4 及解剖圖說明。

- 口角平拉鼻唇溝僅存於鼻翼外側。外翻的下唇使得「唇頦溝」不明，下巴前面較平。

4. 嚎啕大哭

（圖 10）嚎啕大哭，下唇、下巴之波浪狀分析如下：

- 下唇上緣呈的波浪狀是因為左右下唇角肌 g 收縮、將唇側下拉，舉頦肌 e 收縮、將唇中央上推而成。此時舉頦肌表層（下巴）呈桃核狀凹凸，舉頦肌收縮、上推時，與下唇會合處呈現凹溝，反轉的黃帝豆範圍明顯的呈現。

- 鼻唇溝成勾狀，至唇側內轉後在唇下成波浪狀。左右鼻唇溝圍繞出口之範圍，它也是傳統小丑口唇塗白的範圍。

◖圖 7
嚴肅

◖圖 8
大笑

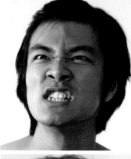
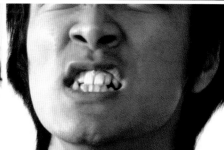

◖圖 9
齜牙咧嘴

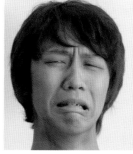
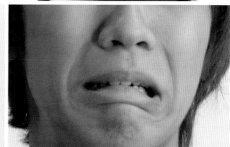

◖圖 10
嚎啕大哭

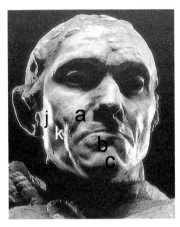

🎧圖 11　羅丹（Auguste Rodin）作品——卡萊市民

a. 鼻唇溝（法令紋）

b. 唇頦溝

c. 頦突隆

d. 口輪匝肌

e. 舉頦肌

f. 下唇方肌

g. 下唇角肌

h. 大顴骨肌

i. 笑肌

j. 咬肌

k. 頰凹

Ⅲ　名作中的表現

表情分析時，若將它與木然表情（嚴肅）做比較，更能明確的瞭解差異；嚴肅時，臉部的肌肉都呈半鬆弛狀態。在作品分析中，筆者希望讀者在鏡中做出與作品一致之表情，此時更能領悟肌肉影響體表的情形，也可發現名作與實際相異處，而這些相異往往是表情流程中不同片斷的擷取，或許這就是藝術家的表現手法。

1. 羅丹（Auguste Rodin）作品——卡萊市民局部

老人緊咬牙根、口唇緊繃中表現出堅毅、固執、哀傷神情。作品是以頂光、後光拍攝，所有的溝紋更清楚地被襯托出來、解剖結構也更強烈。分析如下：（圖11）

．老人雖然肌膚鬆弛，但是很瘦，因此羅丹仍舊形塑出口唇範圍（由「鼻唇溝」a、「唇頦溝」b 圍繞而成）。老人臉上的「鼻唇溝」是臉部鬆弛的累積，也是老態的表現。

．受背光的影響，頰側受光，中央帶被襯托得特別前突。頰側的亮、暗、灰調交錯，暗示著形體的凹凸起伏，右側耳前的反光處 j 是斜向的咬肌，咬肌前的灰調 k 是頰凹，頰凹前的長條反光帶是下唇角肌的外緣，它由口角斜至下巴外側。

．老人的舉頦肌 e 收縮、將下唇中央上推，並略略蓋住上唇，口唇薄而緊閉、「唇頦溝」更向下彎。塑像的下唇突於上唇，這是典型老人的容貌。

．口角與「唇頦溝」之間的斜方形為下唇方肌範圍，可以看到唇側與下唇方肌同屬一平面，尤其是左側，它們是同一反光面。

2. 普桑（Nicolas Poussin）作品

普桑畫出一副鄙夷厭惡的表情。此表情如何形成？體表有那些變化？分析如下：（圖12）

· 看看鏡中的自己，一般時候「鼻唇溝」a 是條弧線，普桑畫中則呈扭轉狀；當你把上唇方肌的內眥頭收縮，做出鄙夷的神情，你會看到如同畫中一樣：鼻翼向上拉，「鼻唇溝」向外上擠，鼻唇溝上方淤積形成明顯的隆起，人中收短，鼻唇溝與鼻翼之間的面加大。

· 如果再加上厭惡的表情，你會不自覺地將口角下拉，這是因為下唇角肌 g 的收縮，「鼻唇溝」下端會隨著下唇角肌的收縮而下拉，並貼近唇角一點，下半段變得比較直。

· 口角下拉、唇中央較高時，「唇頦溝」b 會被拉平一些，但是素描中的「唇頦溝」及下巴很明顯，可能是畫中人物的下巴特別突隆，又或者是以下巴這一大塊的亮面，導引觀者的視線拉到臉中心來。

普桑在畫中人物是多重視點與多重動態的結合，突破時間與空間的禁錮，作品展現更大的張力。

3. 德·瑞達（Tomado De Rudder）作品

口唇大張時嘴部成「O」形，上下及兩側都成圓弧；而雕像的口型完全不一樣，口唇上部呈「Π」形，下部呈「U」形。（圖13）他是在狂吼之中，嘴部怒張，臉皮繃向骨骼及馬蹄狀齒列，下部附著於下巴及後面的下顎底；上部與下部之間、沒有骨骼依託的頰部軟組織凹陷，形成一條條斜向的拉痕，拉痕指向口部，增加了狂吼的力度。每一道拉痕之間都是不同的立體面與解剖結構的表現，由內而外分別是：

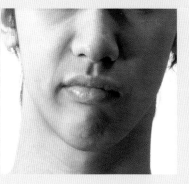

◑圖12 普桑（Nicolas Poussin）作品，是多重視點與多重動態結合的，口唇形狀是由側前、前面角度結合而成。

- 第一道是接近鼻側的拉痕，是由上齒列旁邊向上至外眼角，向下至下巴。
- 第二道是由口角向上至顴骨側，向下至下巴。
- 第三道是由下巴斜向後上，通常是雙下巴紋的向上延伸。
- 左右的第一道拉痕之間是臉部基底的中央帶最隆起處，也是中央帶的隆起範圍；第二道和第一道之間的三角面，是由顴骨下面至口側的斜面。

口輪匝肌緊張、收縮、外翻，上唇方肌、犬齒肌緊縮，使得上唇成弓形、犬齒露出，上顎骨的馬蹄狀弧度明顯呈現，襯托出中央帶的隆起與齒列之外的頰凹。外翻的下唇使得「唇頰溝」不清楚，下巴前面較平。

4. 柏尼尼（Gianlorenzo Bernini）作品

神情緊繃的大衛，雙目堅定，緊抿著嘴，似乎準備奮力一搏，表情的體表變化分析如下：（圖14）

- 口唇向內捲，由顴骨斜向後下方的陰影是咬肌的隆起，這使得臉部在顴骨之下，很清楚的區分出三大面：顴骨後下方的深度面、顴骨至下巴側的三角斜面、口顎的前隆面。
- 原本的口角的淺窩加大、加深，口輪匝肌受到擠壓後隆起，在外緣留下凹痕。
- 口唇向內捲時，下顎表皮呈現縱向的凹痕加深了表情的力道。下巴下方隱約中可以看到「W」形的暗調，「W」下緣的兩個端點是「頦結節」的位置。

口唇的形狀最清楚、範圍最大、結構柔軟、相關的肌肉最多、律動性最強，所以，在造形規律中分別從立體關係、解剖結構與體表表現探討，再進入表情之研究。（圖15）本文最後以張彬作品為結尾，作品中無論是口唇之造形或鼻子、眼眉皆深具結構感，尤其是上唇尖上唇方、眉弓、眉間三角、橫向額溝等皆隱約呈現出內部之骨相。

四、耳朵的造形規律

　　耳朵是五官中最不引人注意的，它不似眼眉、口唇靈活生動，也不如鼻子般有醒目位置。從正面觀看，耳朵處於較隱蔽的地位，且常為頭髮所覆蓋，表情中除面紅耳赤外，無其他作用。耳朵在生理上區分為外耳、中耳、內耳三個部分，本文所指的是外耳，也就是耳殼。耳殼因觀察的角度而各有複雜的形狀，繪畫上也有以耳殼畫得好壞來評斷素描能力。本文針要對它的位置、結構、角度加以研究，以便掌握住耳殼的形態了。

I 體表的造形規律

A. 耳殼的高度位置介於眉頭與鼻底之間

　　人體的比例並不是人人相同的，但是，經過統計：頭部正面平均為三個半單位高，三個單位寬，而耳長幾乎一個單位，它介於眉頭與鼻底之間，耳下緣與鼻底齊高時是平視視角，視角改變時耳鼻關係隨之轉改變，有關這部分在下一本書中「數位建模中的頭部形塑」之「視角的判讀與分析」中詳述。耳鼻關係暗示著視角，若只將耳殼畫好而未注意到立體位置關係，殊為可惜。（圖1）

　　頭部的側面寬於正面，而眼尾至耳前緣距離約一個單位，也等於二隻眼睛的寬度距離，也就是這邊的內眼角到另一邊眼尾的距離。

B. 耳殼的深度位置介於「顱頂結節」、「顱側結節」之間

　　耳朵的功能是聽覺、是收集聲音，因此它在側面稍後的

◑圖1　顴骨弓與耳朵之關係，顴骨弓以微斜之勢指向耳孔上緣，在骨骼上耳孔緊臨下顎枝顆狀突後面。

a. 顴骨弓　　c. 顳顎關節
b. 耳孔　　　d. 顳骨乳突

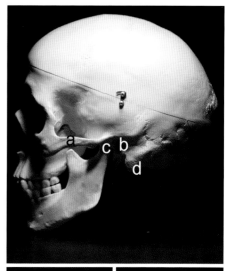

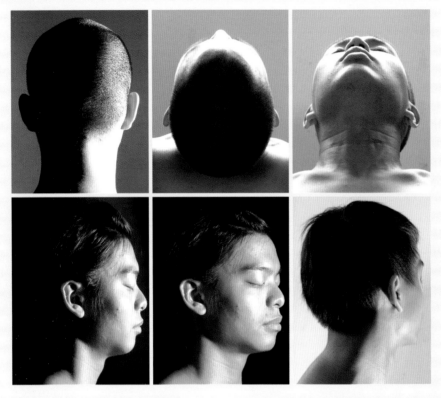

◖圖 2　耳殼與頭顱之關係，從頂面可以清楚的看到，耳殼以 120°切入頰側；從底面可以看到耳殼因顴骨弓隆起而內陷。

◖圖 3　全側面時耳殼略窄（左圖），臉中心線外 60°是耳殼最寬的位置（中），此時鼻子突出於臉頰、另側眼睛僅見局部。後中心線外 60°是耳殼最窄處，此時僅見些許的眼眉。

位置，它的方向是稍向前側展開，耳之外型略呈盤曲狀，左右兩側合成廣角，以利接收各方傳遞來的聲音。

- 耳殼的正面是耳殼最寬的位置，耳殼由斜後方切入側面，約與頭部側前面形成 120°切角，與側後面形成 60°切角。（圖 2）臉中心線向外 60°的位置，可以看到完全正面的耳殼構造，此處的耳殼為最寬面。中心線向外 120°可以看到全側面的耳殼構造，此處的耳殼為最窄面。

- 當手指伸直、依貼在耳前緣時，從正面觀看，手指內側被遮蔽了，由此可以證明耳殼的基底內陷；這是由於顴骨弓隆起之後內陷，頰後隨之內收，耳殼基礎亦隨之內收。當光線從前方照射時耳殼基底及頰後常處於灰調中。（圖 3）

- 耳前緣斜度與下顎枝斜度相似，沿著下顎枝向上延伸，正好劃過耳殼寬度前三分之一位置。模特兒正視前方時，耳前緣是斜向前下，它隨著俯仰動作改變斜度，但是，與下顎枝關係不變。

- 背面視角所顯露出的耳殼比正面還要多，這是由於後方的腦顱是向內收的，並不阻擋觀看耳殼的視線。

- 形塑人像時，耳朵是一個重要的視角指標，也可以依耳鼻關係定位其它五官視角。

C.解剖結構與體表表現：耳殼褶紋呈盤曲狀、有節奏的將聲波導入耳孔

1.耳殼的基本型

　　耳殼線條優美，耳輪從外後向前呈捲曲狀，越向上捲曲越甚。從耳朵正面看到的彎彎曲曲輪廓及起伏凹陷，聲波經過這些盤曲狀、有節奏的褶紋收集入耳孔，它形態依功能演變而來；背面的耳殼呈現柔軟的膨脹感，耳殼除耳垂全是脂肪外，其餘都是由軟骨構成。耳朵因觀看的角度或頭部的傾斜而呈現各種形態，應注意整體、由大而小的描繪，耳朵形狀可分為幾個重點，分別說明如下：（圖4）

- 外耳道後面有一深凹為「耳甲腔」a，整個耳殼以耳甲腔為中心向外擴大。
- 外耳道外面近前緣處有一蓋子為「耳屏」b，又名「外耳門」，耳屏上有「耳珠」，為結節構成的扁平隆起，是防止異物侵入耳內的結構。
- 耳殼周圍弓狀的隆起為「耳輪」c，耳輪由上方彎入耳甲腔的部份為「耳輪腳」d，耳輪腳與耳屏會合處形成「前缺口」e，耳輪向後下移行成「耳垂」f。
- 耳輪內側與之併行的弓狀隆起為「對耳輪」g，對耳輪的上端分成二隻對耳腳，為「對耳輪上腳」h及「對耳輪下腳」i，二腳間的小凹為「三角凹」j，「對耳輪下腳」與「耳輪腳」之間為「耳甲艇」k；對耳輪下端終止於有一結節狀隆起為「對耳珠」l，又名「對耳屏」，也是防止異物侵入耳內的結構。
- 對耳屏與耳屏之間有「凹入缺口」m，是耳內異物流出的走道。耳輪與對耳輪間的淺凹為「舟狀凹」n。
- 耳殼背面的起伏與正面相反，正面「耳甲腔」的凹陷在背面相對應處形成隆起，正面「對耳輪」的隆起在背面相對應處形成凹陷。
- 頭部唯一可動的「顳顎關節」在耳孔前方，參考圖1c當手指由外壓住外耳門、下顎連續上下閉闔時，指腹可以感覺到「下顎小頭」在「下顎窩」的移動。

◐圖4　耳殼之形狀

a. 耳甲腔	h. 對耳輪上腳
b. 耳屏、	i. 對耳輪下腳
外耳門	j. 三角凹
c. 耳輪	k. 耳甲艇
d. 耳輪腳	l. 對耳珠、
e. 前缺口	對耳屏
f. 耳垂	m. 凹入缺口
g. 對耳輪	n. 舟狀凹

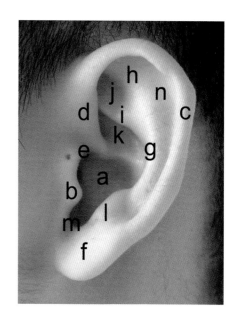

◖圖 5　左圖為有點三角形的耳型，中圖為長方形的耳型，下圖帶圓味的耳型

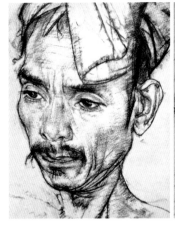
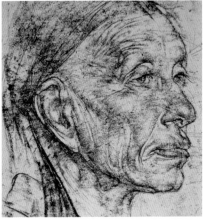

◖圖 6　費欣（Nicolai Fechin）素描局部，即使是較不為人所注意的耳朵，畫家亦描繪出不同典型的耳型。左圖是上下皆寬，似長方形的耳型；右圖是上寬下窄，似三角形的耳型，連同年長者耳前的皺紋亦被一一繪出。[1]

- 耳甲腔後面有「顳骨乳突」的隆起，參考圖 1d，它是頸部胸鎖乳突肌的起點，「顳骨乳突」之下明顯收窄轉為脖子。
- 耳殼的位置介於「顳顎關節」與「顳骨乳突」之間，「顴骨弓」貫穿整個「耳甲腔」，參考圖 1a。
- 男性的下顎骨與頭蓋骨發育很大，耳殼略小，耳部軟骨發育得很明顯，耳殼變成富於角形的曲線。幼兒在母體中腦顱發育較早，顏面骨比例較小，整個頭短闊而渾圓，頭蓋骨中的外耳孔位置較低，耳殼隨之降低，耳殼形較圓而厚，外眼角到耳前緣的距離超過兩隻眼睛的寬度。從幼兒到成年，臉部逐漸發育、耳殼逐漸向上、向前移。老人的耳殼較長、細、薄，耳垂鬆垂。

2. 不同典型的耳殼

　　耳殼的分型目的在建立物形的概括能力，雖然外形猛然一看有長有短有圓有尖，但是那是外圍的不一樣，內部的捲曲轉折一樣也不少。大略上可分為三類：（圖 5）

- 耳輪寬、耳垂窄，上下寬度差距較大，有點三角形。
- 耳輪、耳垂皆寬，上下寬度差距較小，有點長方形。
- 耳殼較短，形狀有點圓形。

II 名作中的表現——畢亞契達（Giovanni Battista Piazzetta）作品《井泉旁的里蓓克》

意大利畫家畢亞契達於 1732 年為威尼斯的聖特齊維尼・埃・巴奧羅教堂畫的天頂畫，《聖多米尼克的光榮》是他一生中最重要的作品之一。

（圖 7）里蓓克位居畫之中央，從耳朵的位置、形狀來看，它與（圖 7-1）左圖最為相似，但是左圖長長的頸部使得頭部與身軀形成斷層，上下的氣勢無法貫穿，它只是動態瞬間的影像。反觀畫面，畫家是以多重視點、多重動態集結成女性優美的體態，表現出里蓓克從井邊起身、轉過去、迎向來者的連續動作。

圖 7-1 的任何一張照片僅能表達上列建續動作中的瞬間，例如：俯角拍攝的右圖是代表著彎身從井邊起身，照片中肩、胸、頭頂與畫中相似，但是優美的頸部、重要的臉部在俯角中就不夠明顯了。中圖是較平視角拍攝，暗示著已起身，圖中優美頸部被畫家安置在是右圖俯角的肩上。而左圖是臉轉向來者，下巴微揚，耳朵前移的造型，不過上半臉的眼、鼻仍保持中圖的造形，下半臉及耳朵的位置、形狀則是已轉過去的左圖。畫家以高超的寫實力巧妙的將的多重視點、多重動態集結成女性優美的體態以及故事情境，逐張照片對照中可發現它更勝於自然，或者應該說更完整地表現了上帝所造之人。

🎧 圖 7　畢亞契達（Giovanni Battista Piazzetta）作品，《井泉旁的里蓓克》局部

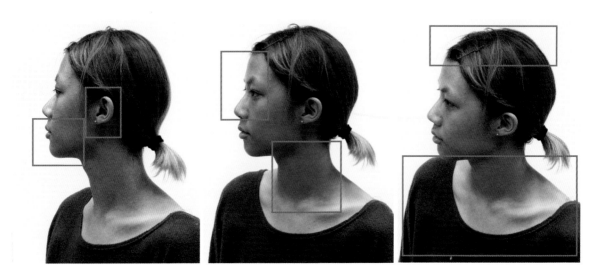

⚡圖 7-1 　《井泉旁的里蓓克》示意圖

　　從頭部「大範圍的確立」、「大面的交界處」、「大面中的解剖結構」至「五官的體表變化」，至此本書《頭部造形規律之解析》已完成。接著進入下一本書《頭部造形規律之立體形塑應用》，這是在探索如何將造形規律的研究結果應用於數位建模、立體泥塑中，也是在證實它可以有效地與美術實作結合。造形規律的應用重在概念而不限於媒材、技法，更不限於立體或平面的應用。

註釋

1　名模與剃眉潮變外星人<http://the-sun.on.cc/cnt/china_world/20090719/00423_067.html>（2010.11.14 點閱）

2　圖片取自《畫境·羅寒蕾工筆人物畫探微》，（安徽美術出版社，2011）：9、26、27。

3　http://blog.163.com/kangta_20100/blog/static/10317450200691510229110/（2013.02.19 點閱）

4　圖片取自《費欣素描》，（吉林美術出版社，2007）：41、59。

Appendix

⮕ 黃仲傑大一基礎塑造作業

附件 1

臺灣藝術大學「藝用解剖學」體表標記位置統計表

（以平視視角統計，本表一方面在調查「體表標記」位置，一方面提供學生完整觀念，因此某些無法數據化的解剖點亦列於表內。）

▶▶ **A・正面視點外圍輪廓線上的轉折點（解剖點）位置**

	體表標記	摘要	份數	正確數	符合率
a	頭部最高點─顱頂結節	正面/正中線上	305	301	99%
		側面/耳前緣垂直上方	304	284	93%
b	頭部最寬點（耳殼除外）─顱側結節	正面/耳上緣至顱頂距離二分之一處	308	262	85%
		側面/耳後緣垂直上方	308	267	87%
c	正面角度臉部最寬點─顴骨弓隆起	正面/眼尾與耳孔間	308	277	90%
		側面/眼尾至耳孔距離二分之一處	305	238	78%
d	臉部正面最寬處─顴突隆	正面/眼眶骨外下方、側面/眼前下方 *無法數據化			
e	咬肌	是咬合和咀嚼的肌肉，由顴骨向後下斜向下顎角。 *無法數據化			
f	臉頰最寬點─頰轉角	正面/唇縫合水平處	304	267	88%
		側面/略後於顴骨弓隆起	304	267	88%
g	頦結節	下顎骨前下方的三角形隆起為頦粗隆，三角形兩側微隆處為頦結節。 *無法數據化			

		體表標記	摘要			
相鄰的重要位置	h	顳窩—太陽穴位置	外有顳肌依附　*無法數據化			
	i	顳線—顳窩、太陽穴前緣	*無法數據化			
	j	頰凹	顴骨之下、咬肌前的凹陷。　*無法數據化			
	k	下顎角	下顎角略低於唇下緣	303	293	97％
	l	下顎枝	斜度同耳前緣，劃過耳殼前1/3處	304	288	95％

▶▶ **B-1．側面視點外圍輪廓線主線上的轉折點（解剖點）位置**

	體表標記	摘要	份數	正確數	符合率
a	頭部最高點—顱頂結節	側面/耳前緣垂直上方	304	301	99％
		正面/正中線上	303	284	94％
b	頂、縱面交界—額結節（內側）	縱向/眉頭至顱頂結節1/2處	307	259	84％
		橫向/黑眼內半部的垂直上方	303	278	92％
c	眉弓隆起	眉頭上方，形如橫置的瓜子。左右「眉弓隆起」會合處上方的倒三角形凹陷是「眉間三角」。　*無法數據化			
d	鼻根	與黑眼珠齊高	301	282	95％
e	鼻正中線上	*無需統計			
f	人中嵴近側	*無需統計			
g	上唇唇珠	正中線上			
h	下唇圓型突起	正中線略側　*無法數據化			
i	唇頦溝	頦突隆與下唇之間的弧形凹溝　*無法數據化			
j	頦結節	下顎骨前下端頦粗隆兩邊端微隆　*無法數據化			
f	枕後突隆	耳上緣水平略高處	295	255	84％

▶▶ **B-2．側面視點外圍輪廓線支線上的轉折點（解剖點）位置——經過眼部、頰前的位置**

	摘要	份數	正確數	符合率
支線 a	眉峰→黑眼珠→垂直向下止於眼袋下緣	304	295	97％
支線 b	由顴骨前斜向內下，止於法令紋	300	298	99％

▶▶ C・正側交界經過處的轉折點（解剖點）位置

	體表標記	摘要	份數	正確數	符合率
a	額結節（外側）	側面/眉頭至顱頂結節二分之一處	307	266	87％
		正面/黑眼珠內半部的垂直上方	303	287	95％
b	眉峰	額下部轉角處，未經修飾的眉毛正面眉峰在黑眼珠至眼尾之間的垂直線上			
		側面/離前方輪廓線約 2 公分	308	277	90％
c	眶外角	眼尾正側轉角處　*無法數據化			
d	顴突隆	臉正面最寬處　*無法數據化			
e	頦結節	下顎骨前下端頦粗隆兩邊端微隆　*無法數據化			

▶▶ D・頂縱交界經過處的轉折點（解剖點）位置

	體表標記	摘要	份數	正確數	符合率
a	額結節	側面/眉頭至顱頂結節二分之一處	307	266	87％
		正面/黑眼珠內半部的垂直上方	303	287	95％
b	頭部最寬點（耳殼除外）—顱側結節	正面/耳上緣至顱頂距離二分之一處	308	262	85％
		側面/耳後緣垂直上方	308	267	87％
f	頭部最後突處—枕後突隆	耳上緣水平略高處	295	255	84％

計算公式：正確數÷份數＝符合率

正確數：以平視測量表內所載之體表標記，其位置誤差在 0.5 公分上下的人數。

符合率：體表標記印證在人體位置的正確比率。

附件 2

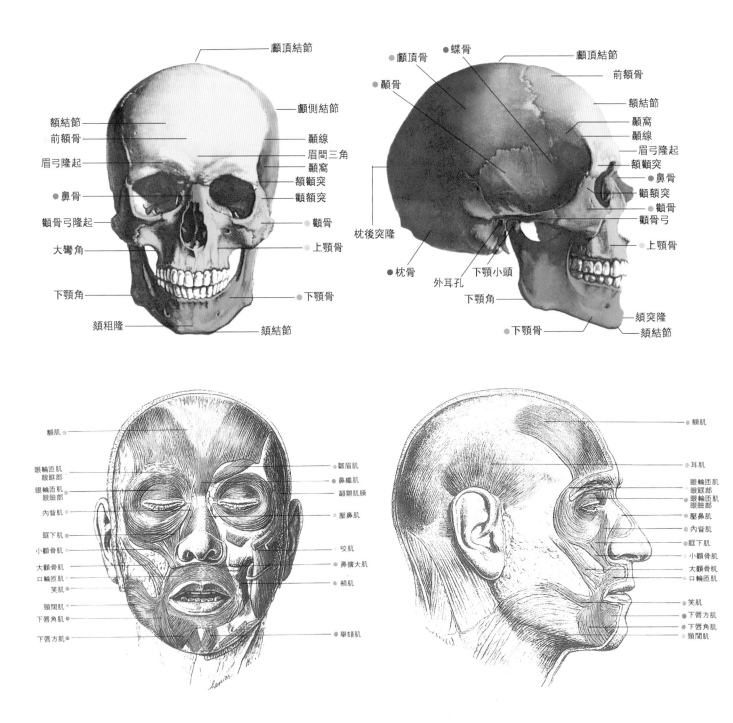

（上左圖）
顱頂結節
額結節
前額骨
眉弓隆起
● 鼻骨
顴骨弓隆起
大臼角
下顎角
頦粗隆
顱側結節
顳線
眉間三角
顳窩
額顴突
顴額突
● 顴骨
● 上顎骨
● 下顎骨
頦結節

（上右圖）
● 顱頂骨
顴骨
● 蝶骨
顱頂結節
前額骨
額結節
顳窩
顳線
眉弓隆起
額顴突
● 鼻骨
顴額突
● 顴骨
顴骨弓
● 上顎骨
枕後突隆
● 枕骨
下顎小頭
外耳孔
下顎角
● 下顎骨
頦突隆
頦結節

（下左圖）
額肌
眼輪匝肌眼眶部
眼輪匝肌眼瞼部
內眥肌
眶下肌
小顴骨肌
大顴骨肌
口輪匝肌
笑肌
頸闊肌
下唇角肌
下唇方肌
● 皺眉肌
● 鼻纖肌
顳顴肌膜
壓鼻肌
咬肌
● 鼻擴大肌
● 頰肌
● 舉頦肌

（下右圖）
● 額肌
● 耳肌
眼輪匝肌眼眶部
眼輪匝肌眼瞼部
● 壓鼻肌
● 內眥肌
● 眶下肌
● 小顴骨肌
● 大顴骨肌
● 口輪匝肌
● 笑肌
● 下唇方肌
● 下唇角肌
● 頸闊肌

▶▶ 壹・臉部的肌肉

名稱	起始處	終止處	作用	輔助肌	對抗肌
I. 眼眉及周圍					
眼輪匝肌	眼瞼部：由內眼瞼韌帶開始沿上下眼瞼外行	上下會合於外眼瞼韌帶	和緩的閉眼		額肌
	眼眶部：由眼眶內側壁沿眼眶向外上行，繞至眶下緣再內行	眼瞼內側韌帶	眼之擴約肌，閉鎖眼瞼		
額肌	顱頂腱膜前端	上顎骨額突、鼻骨、眉弓外皮	上舉眉毛		鼻纖肌、皺眉肌、眼輪匝肌
鼻纖肌	鼻背	眉間皮膚	下掣眉間皮膚	皺眉肌	額肌中段
皺眉肌	前額骨之鼻部及眉間	斜向外上，止於眉中段上方外皮	引眉毛向內下	鼻纖肌	額肌
II.鼻部					
壓鼻肌	上顎骨額突	鼻背	下壓鼻樑	鼻纖肌	鼻擴大肌
鼻擴大肌	犬齒上之齒槽隆凸	鼻翼側緣	擴大鼻翼		壓鼻肌
III.口及周圍					
口輪匝肌	淺層起於外皮 深層起於黏膜	相互愈合於口角	閉鎖口裂	舉頦肌	上唇方肌、大顴骨肌、笑肌、下唇方肌、下唇角肌
上唇方肌	內眥肌：上顎骨額突	鼻翼與口輪匝肌及外皮	鼻翼牽向上	眶下肌	
	眶下肌：眶下緣內端	上唇部之口輪匝肌及外皮	上唇中牽向上	內眥肌	口輪匝肌
	小顴骨肌：顴骨內側	上唇部之口輪匝肌及外皮	上唇中外側牽向外上	大顴骨肌	
犬齒肌	犬齒凹	上唇部之口輪匝肌上緣	引上唇向上露出犬齒	小顴骨肌	口輪匝肌
大顴骨肌	顴骨外側	口輪匝肌外側及口角外皮	口角向外上拉	笑肌	下唇角肌

笑肌	耳孔下方的咬肌膜	口角外皮	引口角向後方	大顴骨肌	下唇角肌、上唇方肌
下唇方肌	下顎骨底緣	下唇部之口輪匝肌及外皮	下唇側向外下	下唇角肌	大顴骨肌
下唇角肌	下顎骨底緣	口角皮膚	口角向外下	下唇方肌	大顴骨肌
舉頦肌	下顎骨之頦粗隆	頦部皮膚	引下顎外皮向上	下唇角肌	大顴骨肌、下唇方肌

IV.其他

顳肌	顳線	下顎骨喙突、下顎枝前緣	提起及縮回下顎	咬肌	
咬肌	上顎骨顴突至顴骨弓前三分之二	下顎枝下三分之一、下顎角	提起及引下顎骨向前上	顳肌	
頸闊肌	大胸肌、三角肌上的筋膜	下顎底、下顎角、口角	引口角及臉部皮膚向下		舉頦肌

▶▶ 貳・頸部的肌肉

名稱	起始處	終止處	作用		輔助肌	對抗肌
胸鎖乳突肌	胸骨頭：胸骨柄前方 鎖骨頭：鎖骨內側三分之一處	會合後止於顳骨乳突	兩側同時收縮面向前低			斜方肌上部
			一側收縮面向對側		頸闊肌	對側胸鎖乳突肌
			兩側輪流收縮頭部迴轉			對側胸鎖乳突肌
斜方肌	枕骨下部、全部頸椎及胸椎棘突	上部止於鎖骨外三分之一	拉肩部向上方	一起收縮時肩部拉向後內	提肩胛肌	斜方肌下部
		中部止於肩峰、肩胛岡上緣	拉肩部向後		菱形肌	大胸肌、前鋸肌
		下部止於肩胛岡後緣及下唇	拉肩部向下方		背闊肌	斜方肌上部、提肩胛肌

附件 3

本文原刊於藝術學報第六卷第1期（總 86 期2010.04）p.69～p.91

從單腳重心站立時人體的變化規律
探討阿木魯半身像的動態

魏道慧[1]

摘　要

　　「藝用解剖學」的研究在寫實的人體藝術實踐中占有極重要的地位。創作時，若對重心偏移時的變化規律深入了解，人體形態必更為優美。本文根據解剖結構、運動結構，推測古希臘藝術家普拉克西鐵萊斯所作半身像《阿木魯》之站立姿勢。本研究採文獻探討、實物觀察與比較等方法，並藉由打光的安排，透過明暗差異來突顯人體不同部位的變化。綜合重心偏移至單一腳所造成的體表變化規律，以分析《阿木魯》的軀幹特徵，步步重建其站姿。復佐以米開蘭基羅的《大衛像》等名作及實體模特兒，以印證人體的姿勢由足部所主導，再節節向上影響全身。

　　關鍵詞：藝用解剖學、單腳重心、阿木魯像、大衛像、體中軸、重心線、動勢線

壹、前言

1.研究動機

　　「人」是大自然最完美的造物，它既具有精密、靈巧、完美的結構，又集結比例、和諧、均衡、統一…等形式美於一身，也擁有智慧、善良、努力等內在美。因此，「人」是精神與物質文明的載體，是美的典範，是藝術表現中的永恆題材。人類的活動始終是藝術創作的泉源，不同時代、民族中都可以在先民的遺跡與作品中找到人類的形象，即使是科學發達、美術樣式千差萬別的今天，人類始終沒有將眼光從「人」的自身移開，相反地他們以更深邃的心思去剖析，更努力地發掘其內在的奧秘，企圖完美地表現「人」的肉體與精神。在西方藝術中，以古希臘藝術為人體美的典型代表，希臘人虔誠地敬奉「美」，將最美的人體形象奉獻給神；他們藉理想化的形象來歌頌人體，完成了對美的詮釋與昇華。人體中蘊藏著無窮的活力，它潛藏於人體骨骼、肌肉、結構之中，人體在動態中表現出來的張力，使人的形象更加生動，更貼近於他們所要讚美的神。希臘雕刻具理想化的誇張及概括的特點、真實而不瑣碎、典雅而令人信服。

○圖1 《聖多切雷的愛神像》（Eros of Centocelle）西元二世紀哈德良時期（Hadrianic period）仿普拉克西鐵萊斯的羅馬複製品，藏於畢歐‧克萊門蒂諾博物館（Museo Pio-Clementino）。

歐洲雕刻傳統人體形式表現，主要分為「正面律」（Frontal）[2]、「對立和諧」（Contrapposto）[3]、「螺旋式」（Serpentine, Rotation 或 undulating）[4]三大類。「正面律」的特點是對稱平衡，他的頭、胸、腹都朝向正前面，是一種唯我獨尊的姿勢，也是較生硬樸拙的姿勢，古希臘公元前五世紀前的雕刻，基本都採取這種姿勢。「螺旋式」的特點是身體成螺旋狀扭轉，頭、胸、腹分別朝向三個不同方位，是一種活潑、具動感、但相當複雜的姿勢，如果不了解單腳重心的身體變化規律，是無法了解「螺旋式」動態的變化。這也是本文以「對立和諧」的單腳重心姿態為研究的原因，它為「螺旋式」動態做準備，並突破「正面律」的呆板，以自然輕鬆的姿態呈現。他的特點是一隻腳作身重量的主要支撐點，支撐腿挺直；非支撐腿足點地、膝部微屈、骨盆略低、肩部上提，胸、腹基本面向前方，頭轉向一側。整體形態靜中有動，動中不失典雅，每一結構和諧流暢地排列著[5]。人體姿態的表現必須仰賴頭部、軀幹、上下肢體的平衡，而在希臘雕塑中，我們能夠窺見藝術家深刻理解人體構成，巧妙刻劃以單腳為重心「對立和諧」的諸種形態，而本文企圖針對人體站立姿態進行深入的探討。

在人體寫實的藝術實踐中「藝用解剖學」占有極重要的地位，「藝用解剖學」的研究包括影響人體造型的全部因素，它可分為：解剖結構、形體結構、比例結構、運動結構。解剖結構是研究人體形體結構的基礎和內在依據。形體結構是研究人體外在的概括形體，由骨骼、肌肉歸納而成的體塊化形體。比例結構是人體美的基本要素，優美的人體比例是藝術家在實踐中找到的最和諧的規範；運動結構是人體運動狀態下產生的形體變化規律。形體、比例、運動結構的研究都根源於解剖結構，以解剖結構切入，它總括人體造形之美、比例之精確，捕捉運動姿態建立的要點。而希臘古典時期（500-330B.C.）的作品著重人體比例與形態的均衡與準確性，逐漸發展出寫實的生命力，是本研究關心的焦點之一。[6]

2. 研究目的

本文欲根據人體結構的規則，推測古希臘藝術家普拉克西鐵萊斯（Praxiteles, 400-330B.C.）作品複製件《聖多切雷的愛神》（原名 Eros of Centocelle，本文稱之為《阿木魯》）（圖1）的站立姿態。普氏是當時雕刻人體形貌的佼佼者，藝術史學者貢布里希（E.H. Gombrich）在其著

作中曾提到：「普拉西克泰利的作品裡，一切僵硬的痕跡都不見了，諸神以放鬆的姿勢站在我們面前，而威嚴不減。…普氏可以一面呈現人體結構，使我們儘量明白它的作用，同時又使雕像不至僵硬無生氣。它能展示肌肉與骨骼在柔軟的皮膚裡如何凸起運動，將活人體態極盡優美地展露出來。然而我們必須瞭解，普氏及其他希臘雕塑家，乃是透過知識而成就這種美的，沒有任何活人的體態，能像希臘雕像般勻稱、健美、姣好。」[7] 根據以上描述，我們不但認識到希臘雕塑是寫實人體的典範，也能發現解剖形態概念之於創作的重要。本研究所面對有趣的挑戰在於，普拉克西鐵萊斯的《阿木魯》這件半身像作品僅有頭頂至大腿局部，以下完全闕如。其完整的站立姿態究竟如何？根據運動解剖學對人體動態歸納出的變化規律，我們能藉由這件作品的軀幹之探索得到解答。歸納出站立單腳重心時「對立和諧」之形體特徵，並以《阿木魯》為印證，再步步重建其站姿。

3. 研究範圍

本研究的範圍，設定以普拉克西鐵萊斯的《阿木魯》複製件為分析之對象。其背景、原因敘述如下：

(1) 普拉克鐵萊斯作品是希臘古典時期之後，最偉大的藝術家。他以創作充滿明朗寧靜情感的雕像著稱；現存梵蒂岡美術館的《阿木魯》是羅馬時代的仿刻，據推估是公元200 年左右的作品，當時作品的動態安排尚未經過戲劇性的誇張，顯現放鬆而寫實的樣貌。公元前 500-450 年的希臘藝術家曾試圖掌握不同年齡和性格人物的特徵，到了後半期（公元前 450-400 年），強調的重點卻離開多樣性格的探討，轉向普遍原則的創造。[8] 普拉克鐵萊斯的作品呼應這種對人體形態共通性的追求，正與「藝用解剖學」的目標一致；而人體自然放鬆的狀態，也更適於寫實藝術初學者研討。

(2) 《阿木魯》這件以希臘神話為題材的作品，複製品曾在臺灣廣泛流傳，我們在稍具年代的美術學院或畫室，都能找到這尊半身像。本研究取得其石膏複製件，不但便於實物研究，也期待研究對象能貼近讀者的學習經驗。

(3) 本研究由現有的軀幹線索來推測出下肢的姿勢，一方面要觀照足部的動作，如何環環向上綿延至全身。另一方面強調出單腳重心時身體的變化規律，尤其在體中軸兩側可以做直接對照比較。

(4) 相較於人體，石膏像的白色使得各種凹凸起伏較容易分辨。本文的重點在重心偏移時軀幹的變化規律，聚焦動態下的整體變化。希臘作品的表現方式，理想化的誇張及概括的特點，未嘗不是更利於觀摩研究，因此亦能暫時擱置其它較小的變化，以免干擾整體大架構觀念之建立。

(5) 本研究有關於體表形態變化之部分，骨骼、肌肉牽涉甚多。由於每一塊肌肉的起止點都在不同骨骼上的不同位置，非常複雜，非一時可以了解。而人體塑造的第一步是先架構整體造形，此時骨骼、肌肉的細節反而增加困惑，容易迷失方向而無所獲，所以本研究特意將它簡化，僅就大趨勢說明。

4. 研究方法

本文採文獻探討、實物觀摩與比較研究來進行。綜合解剖結構、運動結構的知識，首先歸納出雙腳平攤重量的姿勢與重量偏移在單腳時，身體表面可見的變化規律，文中並仔細陳述《阿木魯》石膏像的軀幹特徵，步步重建其站立姿勢。茲研究說明與限制陳述如下：

(1) 建議讀者親自摹擬文中描述之動作，將真切體會到人體內在結構對「重力」的反應是敏感、細膩的，因「重心」的位移，人體的每個部位立即呼應，產生一連串的變化，此時可以由自身印證《阿木魯》之站姿。

(2) 以雙腳平攤身體重量，左右兩側完全對稱的立姿，為對照之基準，比較它與石膏像《阿木魯》兩者之差異，以突顯重心偏移、單腳重心時人體變化規律。

(3) 本文強調比較《阿木魯》身體兩側的差異，觀察原本兩側完全對稱的人體形態之轉變，強烈的位移可以加深對重心偏移的變化觀念，有助於藝術實踐中的姿勢表現。

(4) 由於裸體模特兒難尋，本研究僅以翻拍自書本的裸體圖片，及《阿木魯》石膏像來分析，並使用多幅名作輔助說明，引為印證。

5. 文獻探討

本研究的參考書籍，包括蕭忠國翻譯的《人體力學》（1975）。原作者麥遜尼博士（Elfanor Metheny PH.D.）是美國南加大體育學系教授，譯者曾在德國柏林大學研究教育，兼修體育，得教育碩士學位。本書在研究如何使用最經濟的體力，產生最大的效果，解答人體能量的適應與體態的問題，以及人體效能的科學知識。內容摒棄空泛的理論，經過八年以高中以上的團體作實驗，因此此研究也提供了解剖學、生理學、運動力學、醫療學等作學術依據。

許樹淵著的《人體運動力學》（1979），書中總攬了現代人對人體結構的機能知識和日常活動、運動的相關問題，以及介紹各時期的研究、實驗成果。作者以科學的觀察、有組織、有系統、力求精確的敘述研究，尤其是第二篇第二章人體重力之測量，提供了各個學者對人體重心研究之見解。《人體運動力學》中的第三篇第七章穩定與平衡，說明了重心與支撐面的各種關係。《人體力學》中的貳：運動對人體力學的關係及叁的平衡的姿態—立姿，提供

本文作者相當科學的觀念，得以把經過實證的學理跨領域地應用至人體造型藝術之研究。

此外，本文也參考了孫韜、葉南著的《解構人體》（2005）。孫韜畢業於中央美術學院附中，後公派赴俄留學，在列賓美院學習期間，努力學習和研究俄羅斯美術教育。書中指出造型結構解剖學是科學的，具有實踐價值的研究。在第五章全身解構中用了很大版面的圖示介紹人體的節奏、運動與體塊、重心等，收集各家的範例，對人體站立或重心偏移時大架構的變化有很好的介紹，內容豐富精彩。

筆者經過多年之研究與教學實驗，有意開創藝用解剖學實際應用研究的新境，當然它的基礎理論研究也是非常重要的。因此，研究內容不僅對人體形態詳細描述，亦直指人體動態變化中不變的體表特性。「人」形態之複雜，分析古典藝術的造形方法，能使後人更加了解解剖結構的應用價值，期盼本文能對造形藝術創作者有所啟示，亦能以更專業而富逸趣的角度賞析人體之美。

6. 名詞定義

藝用解剖學中的專有名詞是沿用自醫用解剖學，這些解剖位置將於內文中說明，或以圖示呈現。但是，某些體表標誌不具功能，在醫用解剖學中並未予命名，而藝用解剖學著重於造形表現，這些人體標誌極具重要性，因此筆者說明如下：

(1) 下腹膚紋、腹側溝、腸骨側溝：下腹膚紋是軀幹長期下彎在骨盆前留下的褶痕，它由左右腸骨前上棘向下至恥骨聯合圍成的彎弧；由腸骨前上棘向上的淺溝為腹側溝，是腹直肌與腹外斜肌的會合；由腸骨前上棘向後的淺溝為腸骨側溝，是腹外斜肌與骨盆上緣的會合。

(2) 胸骨上窩、胸窩、肩峰：左右鎖骨與胸骨上端會合的凹窩，稱胸骨上窩；胸骨下部為劍突，在體表呈凹陷，故稱胸窩；肩胛骨之肩胛岡外端稱肩峰，覆於肩關節的上面，是肩關節的一部分。

(3) 肋骨拱弧：胸廓前下端的左右肋軟骨聯合成拱門形的肋骨弧，運動量較多者肋骨拱弧較開闊，瘦弱著較窄。

(4) 體中軸：人體左右對稱的分界線，背面是脊柱，正面是胸骨上窩、中胸溝、肚臍、生殖器的連線，體中軸反應出軀幹的動態。

本論文的主題文字「單腳重心站立時」是指重力放在單腳時。所呈現的文字如為「支撐腳」、「重心腳」皆指站立時主要受力的腳。「游離腳」是指非主要受力腳。文中提及人體外觀的「左」或「右」，皆指呈現對象本身的方向，非關讀者之方向。

◯圖 2　圖二攝影圖片取自 Isao Yajima（1987），重心線、動勢線由筆者繪製。全側面的重心線經過顱頂結節、耳孔前、肩關節、大轉子、臏骨後、足外側長二分之一處。

貳、研究分析

　　在進入研究問題之前，首先應認識人體站立時重心偏移的變化規律。人體的造型是由頭、頸、胸、骨盆、大腿、膝、小腿、足部，一部分疊在另一部分上面，並與上臂、前臂、腕、手相互串連而成，在常態姿勢中隨時能保持平衡。人體的平衡是仰賴重量分佈均衡而獲得的，人體構造左右對稱，雙腳平均分攤身體重量時，重心點在骨盆中央，正面角度的「重心線」向上經過肚臍、胸骨上窩、頂結節，向下落於兩足的支撐面之間，「重心線」之前、後、左、右重量相等。此時正前面與正背面的體中軸線呈一直線，與重心線完全重疊。全側面的重心線經過顱頂結節、耳孔前、肩關節、大轉子、臏骨後、足外側長度二分之一處。（圖 2）顱頂結節是頭部的最高點，在耳前緣的垂直上方，大轉子是大腿股骨外上端的隆起，在髖關節外側，直立時顯現於體表；手指置髖關節外側，膝上下移動，可觸摸到大轉子的轉動。臏骨是膝前滑動的扁骨，由圖中可以看到軀幹前突、腿部後拖。

　　人體完全絕對的平衡，就是中軸線的兩側完全對稱、兩腳平均支撐身體重量的姿勢，但是，這個姿勢太呆板，在人體藝術中較少以這種造形呈現，而常常描繪重力偏向一側的站姿。這種姿勢靜中求動感、動中求靜態，傳達出人體的優美與活力。此時重心點仍在骨盆範圍內，由重心點垂直向下的重心線落到支撐腳上，當重心線落在支撐面以內，人體能夠時保持平衡；如果重心線落在支撐面以外，人體就失去平衡而傾倒，而「運動」就是在平衡、失衡的反覆交替中不斷移動。

　　綜合義大利物理學家樸列利（Borelli）、德國韋伯兄弟（Webers）、美國學者雷諾得（Reynolds）和拉佛悌（Lovett）、克洛斯契（Croskey）等人研究之統計，站立時重心點的水平面位置約離足根 56% 的地方。額面重心線（與額部平行的垂直面）位置在踝關節前面與蹠趾關節之間；矢狀面（與額面垂直的面）在人體縱分為二的面上。[9] 藝用解剖學中普遍將人體全高訂為 7.5 頭高，它既合乎常人的平均比例又具美感，以此比例換算，重心點的橫面位置約離足根 4.2 頭高的地方，相當於離頂面 3.3 頭高的位置，約在高於大轉子處。額面位置也等同於在第三楔狀骨位置，也就是足外側二分一的額面上，它在人體全側面與臏骨後緣、大轉子、耳前緣、顱頂結節呈垂直關係。[10] 簡而言之，人體的重心點在骨盆腔內高於大轉子的位置，會隨著姿勢而改變位置，靜力平

衡時移動不大；但是運動時人體隨著移動迅速改變重心點位置，有時在骨盆內、有時移到體外，這些已不屬於本文研究範圍。

人體內在結構對「重力」反應靈敏，因「重力」的位移，人體的某些部位立即相互呼應，產生壓力，某些部位則自然而然的舒張、放鬆。這種一部分下壓、另一部分則舒張，使人體達到平衡對立現象，此稱之為「矯正反應」。唯有認識人體「力」的原理與變化規律，才能生動地描繪人體。因此本文首先探討「重力」偏向單腳時人體變化的規律，以追求畫面在安定平衡中具備的韻律美。以《阿木魯》石膏像為例，它的頭部右轉並低頭下望，肩膀是右高左低，軀幹右邊舒展、左邊較壓縮；左邊臀側大轉子突出、右邊相對內陷；左大腿挺直、右大腿前伸。

石膏像身體兩側變化迥異，他究竟如何站立？當然不是雙腳平均分攤身體重量的立姿。到底那一邊是負荷重量的支撐腳？那一邊是放鬆歇息的游離腳？何以證明？在「重力」偏移時，人體有那些變化？這些變化又是如何產生呢？事實上，「重力」偏移會在人體兩側會產生明顯的變化，這是由於人體的每一個動作都經由軀幹自然而然的調整，以保持在平衡狀態，軀幹因此可說是人體的「平衡中樞」。下肢的每吋移動都帶動了骨盆及軀幹的活動，並延續串連全身，人體的韻律因而流動，所以下肢扮演著「韻律帶動」的角色。[11] 本研究先由石膏像實存的軀幹開始探討，以之推論下肢的姿勢；反過來說，下肢的姿態直接影響軀幹的動態，因此可以從軀幹判斷下肢姿勢。研究分析如下：

1. 支撐腳的大腿正面較為圓飽，游離腳的大腿內側則較為消減。

比較《阿木魯》左右兩邊大腿的外形的差異，可以看到：左大腿挺直，前面形體飽滿，動勢斜向內下；右大腿撇向前外側，內側較為消減（圖3、4）。由僅存的大腿狀況即可以判斷：左膝關節與左小腿一定也都是挺直的，所以，它的左腳全力支撐著軀幹的重量、承受下方往上的壓力，因此證明它是支撐腳，也就是重力腳。而他的右大腿撇向前外側，足見右膝關節必定是放鬆、微屈、並偏離身體下方的，右腿因而無法全力地支撐軀幹，是游離腳。《阿木魯》的兩側大腿，分別展現支撐腳、游離腳的典型差異。在肌肉變化方面，則須認識肌群的類別與特性。

○圖3　支撐腳的內收肌群收縮隆起，此時大腿內側呈圓飽狀。游離腳的內收肌群拉長變薄，大腿內側消減。

○圖4　從右側清楚的看到右腿動勢向前，所以，它是游離腳。軀幹動勢與圖2同。

(1) 大腿前面的肌肉是伸肌群，肌肉收縮隆起時小腿伸直，與大腿伸成一線。伸肌群主要起始於大腿上面，向下經過膝關節止於小腿前上部，收縮時起止點間距離拉近，此時大腿前面肌肉隆起。

(2) 大腿內側的肌肉是內收肌群，內收肌群主要起於由骨盆下面，向下延伸，止於股骨內側、膝關節內下方。收縮時起止點間距離拉近，將大、小腿移至體中軸下方，此時，大腿內側肌肉隆起。

(3) 內收肌群的作用是將大、小腿一起拉向拉向內側，當在支撐腳側的大腿與小腿挺直時，大腿前面的伸肌群與內收肌群全部收縮隆起，因此左大腿前面形成圓飽狀態。（圖5）反觀游離腳側的膝關節放鬆、撇向前外側時，大腿表面的伸肌群與內收肌群相對拉長變薄，形體較為消減，尤其是大腿內側最為明顯。

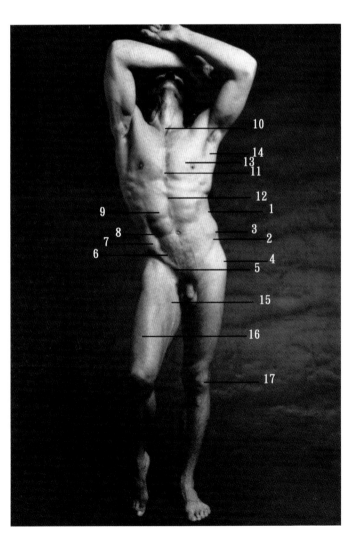

◐ 圖 5　照片取自 Hester, The Class Nude
從模特兒照片中可以看到，膝部前移的游離腳之大腿內側的內收肌群消減，呈下陷狀。這一方面是由於膝部離開身體正下方時，內收肌群拉長變薄，另一方面是因為內收肌群裡面沒有股骨的直接承托，因而下墜。從照片中亦可以看到，支撐腳的大腿較瘦小、游離腳較寬大，這是因為帶動小腿屈與伸運動的大腿，肌肉是向前後發展，因此大腿側面較前後面寬大，模特兒的游離腳露出了大腿內側，因此較支　腿寬大。不過，圖 13、18 卡諾瓦與米開蘭基羅的作品都將支撐側大腿擴大、游離側縮窄，以達到造形之和諧、平衡。

1. 腰際點	10. 胸骨上窩
2. 腸骨前上棘	11. 胸窩
3. 腸骨嵴	12. 體中軸
4. 大轉子	13. 大胸肌
5. 腹股溝	14. 背闊肌
6. 下腹膚紋	15. 內側的內收群
7. 腹側溝	16. 前面的伸肌群
8. 腹外斜肌	17. 臏骨
9. 腹直肌	

(4) 仔細觀察《阿木魯》的游離腳大腿較為前移，腹部與大腿上下形成角狀交會；而挺直的支撐腳側的大腿與腹部上下連成一個縱面。俯視《阿木魯》石膏台座與大腿會合處，可以明顯的看到重心腳與游離腳橫斷面的差異：重心腳呈圓飽狀，游離腳的內側（內收肌群處）則較平直而內陷。大腿內側內收肌群隨著膝關節外移而拉長變薄，形成削減、凹陷加深。參考真人模特兒，圖 5 中的男性左腳為支撐腳，大腿前面形體飽滿，整個下肢動勢斜向內下，足部在體中央的下方，以穩住全身。右腳尖點地，膝關節外移，此時前面的伸肌群、內側的內收肌群都拉長變薄的，大腿內側股三角處明顯消減。（圖 6）從達文西的解剖圖中也可以看到：大腿骨從骨盆外側向內下斜至膝部，這也就是說大腿股骨偏向外，所以在膝關節上提時，內收肌群因為沒有股骨的直接承托，較下墜。圖 5 模特兒點地的右腳就是如此。

(5) 模特兒右腿前移、大腿前面與腹面交會成角，左腿與腹部連成一個縱面。觀看模特兒兩側大腿，受撐腳側較窄、游離腳側較寬；這是由於膝關節的運動方向僅限於前伸與後屈，所以，肌肉向前後發達，因此大腿的正面與背面較窄、側面較寬。模特兒的支撐腳正對前方，游離腳膝關節外移，露出大腿內側，所以游離腳顯得比較寬。

⋂圖 6　達文西解剖圖，大腿股骨由外斜向內下，內收肌群在股骨內側位置，當膝關節上提時，內收肌群因為沒有股骨的直接承托而下墜。對照圖 5。

2. 支撐腳側的骨盆較高，腹股溝短而上斜；游離腳側的骨盆較低，腹股溝長而平。

比較《阿木魯》的兩側骨盆，從腰際點、腸骨前上棘，處可以看到支撐腳側骨盆較高、游離腳側較低，參考圖 5。石膏像左腿挺直，全力支撐著身體，上半身的重量落在骨盆後，再由左側的髖關節傳遞到左腿、左足。重量下遞後，地面壓力又反向向上撐起身體，將膝關節、髖關節、骨盆往上推，於是支撐腳側的骨盆、髖關節、膝關節都被推得比游離腳側高。游離腳側的膝關節、髖關節則隨著骨盆的放鬆而下落。[12] 因此，從可知《阿木魯》的左腳是支撐腳、右腳為游離腳，亦可見體表兩側的不同變化：

(1) 支撐腳側（左側）的腿部挺直，髖關節將大轉子向外側撐出，在骨盆外側形成明顯的突隆（參考圖 12）。游離腳側骨盆下落、股骨向前外移，大轉子隨之、偏向後內，此處形成淺凹。

(2) 支撐腳側的骨盆被推高，腸骨嵴、腸骨前上棘隨之上移。骨盆與胸廓之間向內凹陷的腰際點隨之上移；游離腳側的腰際點較下落。

(3) 軀幹下方與大腿的交會處，稱之為腹股溝，左右兩邊合成倒八字形的淺溝；腹股溝隨著大腿的動作而改變形態，大腿挺直時大腿與腹面交疊少，溝紋愈淺、愈短；大腿愈向上抬，軀幹與大腿交會的溝紋愈深、愈長。石膏像的支撐腳挺直，游離腳微向前伸，所以，挺直的支撐腳之腹股溝較短，膝蓋前伸的游離腳之腹股溝較長；支撐腳側的骨盆較高，所以，腹股溝較向上斜，游離腳側的骨盆較下落，所以，腹股溝略平。（參考圖 5）

3. 支撐腳側的骨盆被撐高，肩膀、胸廓下落低；游離腳側的骨盆下移，肩膀、胸廓上提，人體因此得到總體的平衡。

比較《阿木魯》兩側的肩膀、胸廓，明顯的呈現一高一低，支撐腳側的骨盆較高、肩膀反而落下，游離腳側骨盆較低、肩膀反而升高。為什麼呢？（圖 7）如果支撐腳側的骨盆被支撐高後，上面的胸廓、肩膀繼續提高，人體就會失去平衡，向另側傾倒。支撐側的骨盆撐高後胸廓、肩膀放鬆落下，是人體為了達到總體平衡的「矯正反應」。因此。支撐腳側的膝關節、髖關節、骨盆較游離側高，矯正反應後胸廓、肩膀則自然下落。游離腳側骨盆、髖關節、膝關節比較低，矯正反應後的胸廓、肩膀則上提。人體是以腰際（骨盆上方的腰部最窄處）做矯正反應的分野，所以，腰椎是平衡的樞紐。支撐腳側的腰之下是由下往上推、腰之上則下落，呈壓縮狀態；游離腳的腰之下則下落、腰之上則上揚，呈舒張狀態。

從石膏像前面我們可以看到，《阿木魯》的左邊、支撐腳側的肩膀下落後，肩關節、手臂順勢後移、較貼近身體；右邊、游離腳側的肩膀上提，肩關節、手臂微向前伸、外展；因此兩側的大胸肌與胸廓外側的交會呈現不一樣的落差。覆蓋在胸廓前面的大胸肌（起於鎖骨、胸骨，止於上臂），在手臂後移、較貼近身體時，大胸肌被向後拉，遮蔽較多的胸廓，所以，從前方角度看到的胸廓較少，大胸肌突出於胸廓並與胸廓形成階梯狀的落差。手臂前伸、外展時大胸肌被向前拉，並向起點處集中，外側露出較多的胸廓，胸廓比較突出，大胸肌與胸廓交會的落差較小。

綜觀之，游離腳側上下距離較遠，體側較舒展，胸廓外展較突出、大胸肌向內集中；支撐腳側上下距離較近，體側較壓縮，大胸肌向後拉、胸廓內壓較隱藏；從腋下前方可以清楚的看到。頂面光源照射下的《阿木魯》，軀幹縱向的起伏非常清楚，從大胸肌下緣陰影的斜度可以判定兩側肩膀的高低，如圖 7。以腰部為分界，支撐腳側的大轉子、腸骨前上棘、腸骨嵴、腰高點被撐高，肩膀、腋下、大胸肌則落低。游離側則相反，肩與骨盆間較舒張。（圖 8）底面光源照射下的《阿木魯》，乳頭連線之上的軀幹呈現為暗面，這是因為乳頭為軀幹側面的最突點，乳頭之上的肩部向後收；從圖 7 肚臍之下小腹的暗面，代表著此處是向後下收；軀幹前面乳頭與肚臍間的縱面較屬於垂直面。下方臺座留在大腿上明暗分界，充分表現出支撐腿形體較圓飽，伸向前外的游離腿較消減。底光與頂光照射下，軀幹向後收的兩側較藏於暗面中，從圖中可以看出兩側大胸肌附著在胸廓上的差異，右側大胸肌較為收縮、移至胸廓前面，胸廓側面露出較多，左側大胸肌較外移，突出胸廓之外。

4. 體中軸完全反應出身體的動態

在重力位移中，人體內在結構立即改變位置以尋求平衡。雙腳平均分攤身體重量時，正前與正後角度的體中軸線是一垂直線，人體呈左右對稱的兩半。重心移到一側時，隨著骨盆、胸廓的上移或下落，體中軸線由原來的垂直線轉成弧線。它與雙腳平攤身體重量的姿態差異分析如下：

(1) 體中軸完全反應出身體動態，因此是藝術實踐極為重要的輔助線（圖 9）。人體背面的脊柱有明顯的凹痕，凹痕向下與臀溝銜接，形成了背面的體中軸；軀幹前面中央雖然不像背面有那麼明顯、完整的凹痕，但人體是左右對稱的結構，由咽喉、胸骨上窩、胸骨、肚臍、生殖器也形成人正面的體中軸線，從圖 5 模特兒身上、《阿木魯》、《米羅的維納斯》皆清晰可見。前面的體中軸與背面體中軸相互呼應，共同反應軀幹的動態；體中軸線可以分為上、下兩段，分別反應出胸廓、腹臀的動勢；中軸的最上和最下端（胸骨上窩、生殖器）都傾向支撐側，中央的弧度彎向游離腳側。骨盆和胸廓都是大塊體，所以，體中軸線在其範圍內較成直線，而由胸窩到肚臍這段的體中軸弧線較明顯，動態愈大弧度愈明顯。

⊙圖 9　照片取自於 Isao Yajima（1987）. Mode Drawing Nude（Male）背面的脊柱為體中軸之顯示，它完全反映出身體的動態，體中軸弧度介於兩側輪廓線之間。游離腳側較舒張，支撐腳側較壓縮，幾乎像是一個斜躺的「N」字。

🎧圖 10　《米羅的維納斯》
（Venus de Milo）

(2) 支撐腳側的骨盆被上推、肩膀下壓，胸廓下緣與骨盆間的腹外斜肌向內擠壓，因此體側輪廓呈壓縮狀。此時支撐腳側的股骨大轉子明顯的突出臀側，從正前方觀看，支撐腳側的輪廓凹凸有緻，由腋窩向內斜向腰部，再向外下斜向骨盆外側的大轉子，再向內下收，從上至下幾乎像是一個斜躺的「N」字。這是重心偏移時，支撐腳側的造形規律。

(3) 游離腳側的骨盆下落、肩膀上移，肩膀與骨盆的距離拉大，胸廓外展，腹外斜肌順著胸廓下部向下延伸到骨盆。小腿、膝部、大腿放鬆、傾斜，股骨大轉子斜向後方，大轉子處呈現凹陷的狀態；體側輪廓較向外舒展，大腿輪廓隨著膝關節的外移而外斜。

(4) 《阿木魯》身體兩側的輪廓截然不同，呈現典型的支撐側與游離側的差異，許多名作也以此來豐富造形。《米羅的維納斯》（Venus de Milo）（圖 10）為大理石雕成，完成於西元前 150-100，高 208 公分，現存於羅浮宮；其特色為頭小、窄肩、寬腰、豐臀，整個動勢呈優美的 S 形樣式。維納斯左腿前伸屈曲，重心落在右腿上，腰部微轉，支撐腳側身軀下壓、游離腳側較舒張，輪廓線起伏流暢而富有韻律感，身體圓渾中見微妙的凹凸變化。S 形是從頭至胸廓、腹至前膝、前小腿，也可稱是一波三折，一連串富有生命的律動軌跡，使得整座雕像在經歷了數千年的歷史後仍栩栩如生。結構方面採取單腳支撐姿勢，體中軸線和左右對稱點連接線表

(5) 現出維納斯女神鮮活的動態。站立時，支撐腳側的骨盆高、肩膀低。體中軸的上下端偏向骨盆高的這邊。為了保持雕像整體的連貫性，藝術家刻意選擇半裸、下半身以布幔遮蔽以掩蓋兩腿間的空隙。布幔緊貼著肢體，造型因而不被分散，同時也襯托出下肢的力度，而肢體的動態在羅裙間清晰可見，它與身體各自獨立又相互襯托。《維納斯》骨盆下端的布幔斜度與左右大轉子連接線呈相反的動勢方向，布幔上緣是左高右低幾乎與肩線相似，而斜度又與腹部體中軸、前伸的大腿交叉，安排了均衡的動感，以活潑的線條營造完美的姿態。

⇐圖11

1. 胸骨上窩	10. 大轉子
2. 胸窩	11. 腹股溝
3. 體中軸	12. 胸側溝
4. 肋骨拱弧	13. 大胸肌
5. 腰際	14. 乳下弧線
6. 腹側溝	15. 肋骨下角
7. 腸骨嵴	16. 腹直肌
8. 腸骨前上棘	17. 腹外斜肌
9. 下腹膚紋	18. 大腿內側的內
	收肌群位置

⇐圖12　以縱線強調出胸廓與骨盆的動勢，橫線為對稱點連接線，虛線為肋骨拱門弧、腹側溝、下腹膚紋圍繞而成的近似小提琴的輪廓。

5. 左右對稱點連接線輔助身體兩側的變化。

雙腳平均分攤身體重量時，軀幹的左右對稱點連接線（例如：左右肩峰、左右乳頭或胸肌下緣、腸骨前上棘、大轉子等等）呈水平狀態，並與體中軸呈垂直關係。由於重心偏移，體中軸呈弧線，石膏像的對稱點連接線轉為放射狀，在支撐腳側放射線較為集中（亦即身體壓縮側），游離腳側展開（亦即身體舒張側），此時正面角度的對稱點連接線仍舊分別與體中軸弧線呈垂直關係。這是重心偏移時的典型規律，由此可證明了《阿木魯》的動態符合寫實表現。（圖11、12）

頂面光源照射下的《阿木魯》，軀幹縱向的起伏及左右對稱點關係呈現得非常清楚，在《阿木魯》的腹部前方，可以看到一個近似的小提琴的輪廓，參考圖16，小提琴的上邊是由胸廓下緣的肋骨拱門弧，小提琴下邊是下腹膚紋，小提琴內彎的側弧是由腹側溝形成；身體愈強狀者肋骨拱門弧愈開闊，肌肉愈發達者腹側溝愈明顯，下腹膚紋是長期軀幹下彎在表層留下的褶痕。人體運動時，小提琴型隨著體中軸一起變化，或上下拉長縮短，或左右不對稱。這個小提琴形完全反應出《阿木魯》的動態，支撐腳側的小提琴顯得較為壓縮，游離腳側的小提琴較為舒張。

從安東尼歐・卡諾瓦（Antonio Canova，1757-1822）的作品，亦能清楚了解軀幹兩側的差異，它的變化並不跳脫重心偏移的規律，但是，因為動作更大而表現得比《阿木魯》更強烈。海立克斯的體中軸線隨著身體動態形成弧線，右側後跨腿側的骨盆與肩膀距離近，左側

13 | 14

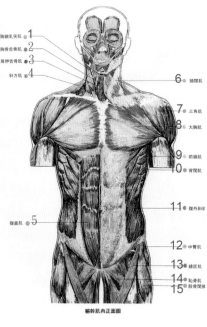

胸鎖乳突肌 1
胸骨舌骨肌 2
肩胛舌骨肌 3
斜方肌 4

6 頸闊肌

7 三角肌
8 大胸肌

9 前鋸肌
10 背闊肌

11 腹外斜肌

腹直肌 5

12 中臀肌

13 縫匠肌
14 恥骨肌
15 股骨闊張

軀幹肌肉正面圖

☾圖 13　安東尼歐‧卡諾瓦
（Antonio Canova, 1757-1822）作
品海立克斯與力卡

☾圖 14　軀幹正面肌肉圖

1. 胸鎖乳突肌　9. 前鋸肌
2. 胸骨舌骨肌　10. 背闊肌
3. 肩胛舌骨肌　1I. 腹外斜肌
4. 斜方肌　　　12. 中臀肌
5. 腹直肌　　　13. 縫匠肌
6. 頸闊肌　　　14. 恥骨肌
7. 三角肌　　　I5. 股骨闊張肌
8. 大肌肌

上舉手臂的肩膀與骨盆拉開，軀幹右側向內壓縮，左側向外開展。（圖 13）由於壓縮側的右臂向後下拉的動作，使得大胸肌隨之突出於胸廓外，與胸廓形成階梯狀的落差；腹外斜肌因擠壓而隆起，下方與骨盆會合成較深的腸骨側溝，上方與胸廓交會合成折面。左臂上舉貼近頭部，大胸肌下部被拉長並收至胸廓內，此時肩胛骨帶著背闊肌外移，突出於腋窩後側；軀幹開展側肌肉拉長，內的骨骼呈現。（圖 14）

6. 由正前方觀看失去的下肢 ，支撐腳在胸骨上窩垂直下方。

行文至此，我們可以試著摹擬石膏像的動態，先由雙腳平攤重量的立姿開始再逐漸重力偏移，去感受重力的位移中各部位的連串變化，由自身印證《阿木魯》之站姿。在摹擬動作時也同時在鏡前觀看、並用手觸摸身體以便感受骨骼、肌肉的抗衡狀態。模擬步驟依序如下：

‧立正姿勢時腳跟向內、腳尖自然朝外、雙腳平均分攤身體重量。
‧右腳腳跟微提，將馬上感覺左側軀幹的壓縮。而右側呈舒張狀，右側骨盆前移、下落。
‧軀幹重量移到左側，左側的骨盆即刻撐得較高。
‧左側的骨盆被撐高後，肩膀、胸廓向下落低；右側的肩膀、胸廓上提。

這即是人體站立、重心偏移時身體變化的規律，在人體自身或《阿木魯》像都呈同樣的模式。下肢的移動帶動了骨盆及軀幹的活動，因此，軀幹形體也明確表達了下肢的姿態，它能幫助我們進一步探究下肢的站立方式及形態特徵。

15 | 16

◐圖 15　從俯視圖中可以看到重力腿在左腿，骨盆比左腿微呈逆時針方位，從仰視圖中可見胸廓與肩比骨盆更呈逆時針方位。

➲圖 16　石膏像安放在「米」字座標上，此為骨盆正面的角度，而以大胸肌與胸廓側緣關係，可以判定胸廓較朝逆時針轉。因此俯視角度的肩膀、胸廓與骨盆是錯開的。

　　人體雙腳平攤身體重量時，兩腳穩固的支撐著身體。此時，若將右腳腳跟懸空、膝關節隨之自然微屈時，馬上發現：右側骨盆隨著膝關節微屈而前移，接著重力移到左腳，原本落在兩腳之間的重心線，移轉而落在左腳、支撐腳上，在正面角度，支撐腳與胸骨上窩呈垂直關係。[13] 在雙腳平攤身體重量時，從正前方觀看，腳掌時是對稱的、向外展開的八字型，此時，由於游離腳側的骨盆前移，在正前方觀看時，支撐腳的腳尖較朝向正前方，游離腳的腳尖則更向外展開、斜度更大。左腳為重力支撐腳時，右腳跟提起、骨盆呈逆時針方向移動，此時，胸廓與肩部也朝逆時針方向移動，胸廓與肩部轉的角度略大於骨盆，上下兩者的交錯促成人體的安定與平衡，也增加了韻律的美感。（圖15）為輔助觀察，筆著把整尊石膏像安放在畫上「米」字座標的台座上，可以看到骨盆正面的角度與胸廓正面是錯開的。以骨盆正面（肚臍與軀幹兩側是等距離）為基準時，從座標的輔助可以判斷，胸部正面（大胸肌與胸廓兩側是等距離）在逆時針向左轉 10 度的位置，胸廓與骨盆的這兩個大塊體處於不同的方位，也因此右側的肩膀、手臂較前。阿木魯的頭部則以順時針方向右轉了 35 度，並且低下頭來，肩部向左下斜，骨盆向右下，整個阿木魯像在小小的頭部，大大開闊的胸部與骨盆之三個塊體組成，以及在順向、逆向交互的矯正反應中微妙的地達到了平衡與和諧。（圖16）

　　有關單腳重心人體的變化規律可參考真人模特兒（圖17），當重量移到一隻腳時，重心線移至單腳上，在正前面的角度支撐腳必定與胸骨上窩成垂直關係，此時體中軸成弧線，左右對稱點連接線呈放射狀。以腰為分際支撐腳側的膝關節、髖關節、骨盆被支撐得比另側高較高，肩膀則較低的；游離腳側的膝關節、髖關節、骨盆被落下，肩膀提高；這種下推上壓、下落上提，一側壓縮、另側舒張，是為了達到人體整體平衡自然產生的矯正反應，這種是「對立和諧」的姿態。

　　相較於希臘雕刻的典雅，文藝復興時期的形式表現則較活潑。文藝復興時期雕塑人物的表情、個性更加鮮明。（圖18）我們對米開朗基羅（Michelangelo Buonarroti,1475-1564）作品的認識將有助於瞭解《阿木魯》。米氏的作品不僅具有生動的藝術形象，且內含著豐富的知識，也顯示出一代宗帥「人文主義」的風采。他運用精湛的解剖知識表現造形，結構紮實、肌肉適度誇張、骨骼分析明確，深厚的解剖學識成就了他的英雄式氣魄。《大衛像》（David, 1501-1504）姿態優美，全身肌肉有如從睡夢中剛剛甦醒的河流，翻滾著、奔流著，洶湧澎湃，引發人們對於自身形體中「力與美」的無限憧憬。米開朗基羅生活在義大利教皇

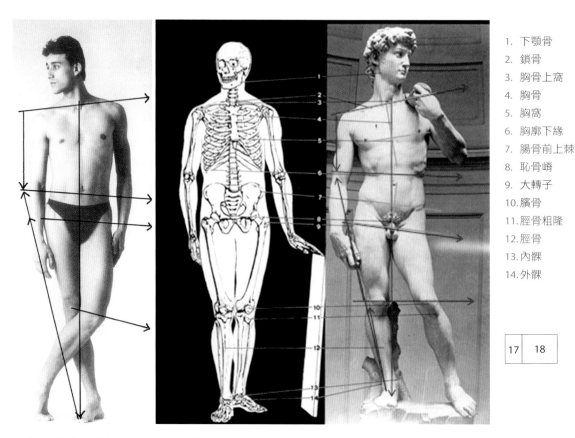

1. 下顎骨
2. 鎖骨
3. 胸骨上窩
4. 胸骨
5. 胸窩
6. 胸廓下緣
7. 腸骨前上棘
8. 恥骨嵴
9. 大轉子
10. 臏骨
11. 脛骨粗隆
12. 脛骨
13. 內髁
14. 外髁

| 17 | 18 |

● 圖 17　圖十八照片取自 Isao Yajima（1987）. Mode Drawing Nude（Fem ale），重心線、動勢線筆者線製。

● 圖 18　米開朗基羅的大衛像與人體骨骼的對照，骨骼圖出自 Waner T. Foster。

與國外侵略者互相勾結的義大利年代。熱愛祖國的藝術家曾親身保衛家鄉，戰爭的失敗使他轉而從藝術創作中傾其痛苦，在失望中藉此尋找理想。「聖經」中的牧羊少年大衛殺死了攻打猶太人的非利士巨人，以保衛祖國的城池百姓。米開蘭基羅在大衛的身上，寄託了愛者的理想和渴望。《大衛像》總高5.5公尺，被雕成一個體格雄偉、神態堅強勇敢，內在與外在皆展現男性美的理想化巨人，也寄託著藝術家期待英雄的理想。碩大的左手扶著肩上的甩石機，扭頭向左前方怒目而視，彷彿機警面對即將奮戰的敵人。身體一側收、另側放，左右對立、上下交叉的動態是「對立和諧」的姿態，《阿木魯》也同屬於「對立和諧」的姿態，《大衛像》被稱頌為史上最成功的靜止裸像，在靜止和諧的布局中達到最大的動感，雖然他與《阿木魯》的支撐腳左右不同，但是，規律皆完全相符。《大衛像》的支撐腳側大轉子突出、游離腳側則凹陷，支撐腳側的骨盆與肩膀距離近，游離腳側的肩膀與骨盆拉開，支撐腳側的身體向內壓縮，游離腳側則向外開展，胸廓與骨盆動勢強烈，左右對稱點連接線呈放射狀並與體中軸呈對稱關係。支撐腳側的腹股溝短而上斜，游離腳那一側長而較平。《大衛像》的支撐腳與胸骨上窩呈垂直關係，支撐腳那一側的膝關節、大轉子、腸骨前上棘、骨盆上緣較高，游離腳側較低。這種上下呼應，全身一體的變化，正是單腳重心站立時人體的變化規律，《大衛像》如此、圖 5、15 的模特兒亦是如此，《阿木魯》也不例外。根據《阿木魯》身體兩側的差異，可以判定他是重力偏移至單側的立姿。

7. 髖骨的方向與足部是一致的，支撐腳側髖骨與足部較朝正前方，游離腳側的足部隨著髖骨而偏斜向外。

下肢的膝關節與腳踝關節都是屈戍關節[14]，此關節只能行使向後屈曲及向前伸直的運動。人體骨盆外側的髖關節為球窩關節[15]，由大腿球狀的股骨頭與骨盆外側杯狀凹陷的髖臼所組成，因此可以接受大腿任何方向的旋轉。由於髖關節運動的廣度，與膝、踝關節運動的受限，足部、膝部任何的運動皆追溯至髖關節，故下肢的變化可追溯至大腿根部。膝關節前面的臏骨是一種阻止小腿過度前伸的裝置，它由大腿前面強健的伸肌群固定、壓制著膝關

◑圖 19　杜勒（Albrecht Durer）速寫

◑圖 20　米開蘭基羅（Michelangelo）的米希奇像（Giuliano de' Medici）

⊙圖 21　米開蘭基羅（Miche langelo）的大衛像（David, 1501-1504）的側面動勢

⊙圖 22　達文西（Leonardo Da Vinci）素描

節，臏骨與足部的方位是相同的，而足部的方向也代表著足部要行動的方向。足部除了是人體的支撐座外，也是行動的前趨者，除非足部是不落地、懸空時，腳踝關節不受上下方壓力而方位才有所變化。

　　當立正姿勢時，雙足呈八字展開，臏骨也微朝向外，大腿的伸肌群也微朝向外，大腿內側的內收肌群也呈現小部分。當重心偏移時，支撐腳側的臏骨、腳尖較朝前方，游離腳側的臏骨、腳尖則更向外展，此時，游離腳側的內收肌群呈現更多。這時候可以發現：在前方觀看時，支撐腳側的大腿比較瘦小，游離腳側的大腿較粗大。因為重心腳側看到的是大腿的正面，游離腳側看到的是大腿的正面及內側，所以，游離腳顯得體積比較大。兩腳的角度越懸殊，差距愈劇烈。而支撐腳側的腳尖較朝前方，游離腳側則更向外展，《大衛像》是如此，所以，《阿木魯》也當如此。

8.下肢的動勢：大腿、膝、小腿、足以相反的動勢互相牽制，以保持平衡。

　　下肢長期的承擔重量、壓力以及運動的趨勢，在體表上形成了特有的動勢，從正面觀看，可以看到大腿與小腿不在一直線上，分別形成向內下斜的動勢，而介於大小腿間的膝部以及腳部，則以相反的動勢來承接並平衡它們。整個下肢的動勢由髖關節開始斜向內下，膝關節轉向外下，小腿轉向內下，腳踝再轉向外。（圖 19）德國畫家杜勒（Albrecht Dürer, 1471-1528）將下肢正面的動勢描繪得非常生動，膝部、足部斜向外下，大腿、小腿則較內收。（圖 20）米開蘭基羅的《米希奇像》（Giuliano de' Medici）身形柔和機警，手拿著指揮棒，腳的姿勢暗示著他隨時要站起來採取行動，即便在坐姿中，僅露出膝、小腿、足部，下肢的動勢仍完整的呈現。

　　從側面觀看，骨盆之下的下肢整體斜向後下，以便與前突的軀幹取得平衡（圖 21）。就局部來看，大腿與小腿也不在一直線上，膝部是明顯的向後傾的；膝部是下肢動作的樞紐，足部是人體的支撐座，也是行動的前導，無論正面或側面都彼此以相反的動勢牽制著上下方。這是人體的自然形態，石膏像《阿木魯》也當然爾。此外，人體直立時，側面的動勢是：胸廓由後上向前下，骨盆由前上向後下，腰部形成胸廓與骨盆的緩衝帶，頸部由下斜向前上向承接頭部。頭部與胸廓的動勢相似，頸部與骨盆相似，人體的重力在這些轉折中得以平衡，重量由此漸次的傳遞到地面。[16] 石膏像《阿木魯》頭部右轉並低下頭來，軀幹側面的動勢與一般直立者相似，

只是頭部的前傾愈大者，頸部與胸廓的動勢轉折愈大，就如同大腹便便者，他的胸廓與骨盆的動勢轉折大，以便支撐它突出的腹部

（圖22）達文西素描中水平線與垂直線各一，也是輔助下肢描繪的線，水平線在人體全高二分一處，大轉子與陰莖起始處同在此水平上，垂直線是比較人體縱向關係的基準線，全側面時重心線應經過顱頂結節、耳孔前、大轉子、臏骨後、足外側二分一處，可參考圖 2。畫中人物頭部內轉、身體稍後，因此基準線線的位置稍後，在大轉子後的臀窩處（骨盆外側筆觸位置），不過仍可看出全身的動勢非常符合自然人體：膝部向後下斜、下肢整體後拉、軀幹前突、頸部前伸、小腿在重心線之後。（圖 23）而相對於《大衛像》側面的動勢，除了頭頸之外，《阿木魯》的動勢應有相同的樣貌，（請參考圖 4）。

叁、結語

本研究著眼於「單腳重心站立時人體的變化規律」，以歸納「對立和諧」之造形規律。從文字與圖片的相呼應，人體變化規律逐漸明確，研究發現有助人體形塑以及美術理論研究的「形式分析」。單腳重心站立的姿勢突破雙腳平均分攤身體重量的呆板、僵硬，並以自然輕鬆的姿態呈現複雜活潑的動態。創作時，若能對人體變化規律深入了解，讓形態更為優美；而以藝用解剖學知識來看待作品，亦能開拓形式描述的深度，察覺藝術家刻意強化自然、改變自然的諸種手法。普拉克西鐵萊斯的《阿木魯》半身像作品固然僅有頭頂至大腿局部，以下完全闕如，運用藝用解剖知識，我們仍能夠得知其完整的站立姿態。普氏是古希臘雕刻人體形貌的佼佼者，作品中精確、均衡、和諧等表現呈現寫實的生命力；本研究歸納出站立單腳重心時之形態特徵，藉由現存的《阿木魯》研究，步步重建他的站姿，同時也能發現「藝用解剖學」之於創作的重要性。作品理想化的概括，有助於動態的觀摩與形塑時大架構的建立，而大架構之重要性猶如建築中的樑、柱，人體依此逐步表現完美的動態。總的來說，《阿木魯》的左腳是負荷重量的支撐腳，右腳是放鬆歇息的游離腳；本研究大膽推斷，《大衛像》的站立姿態，正與《阿木魯》失去的下肢相似。

◑圖 23 《阿木魯》半身像作品固然僅有頭頂至大腿局部，以下完全闕如，運用解剖結構的專業，推測出其完整的站立姿態。《阿木魯》的站姿與《大衛像》相似，雖然《大衛像》重力腳在右、《阿木魯》在左。

　　歸納單腳重心站立時人體變化規律之要點，包括：身體兩側的肩膀、胸廓、骨盆、大轉子、髖骨，明顯的呈現一高一低的狀況；它以骨盆上方收窄的腰際點為分界，交叉分佈、左右對立。例如：當左側的肩膀、胸廓較下落時，右側的骨盆、大轉子、髖骨也較下落；而當左側的骨盆、大轉子、髖骨被支撐高時，右側的肩膀、胸廓較也隨之提高；又此時游離腳側向外開展，呈舒張狀，另側則呈壓縮狀。重心腳側的膝關節、髖關節（含大轉子、骨盆上緣的腸骨崎、腰際點）被撐高後，上面的胸廓與肩膀等若繼續提高，人體就會失去平衡，向另側傾倒；所以，只要重心腳的骨盆撐高，胸廓、肩膀則放鬆、自然下落。相對地，游離腳側骨盆、髖關節、膝關節比較低，上面的胸廓與肩膀等若繼續下落，人體也會失去平衡，向此側傾倒，因而當游離腳側骨盆較低，我們即知其上的胸廓與肩膀必然上提。此外，值得注意的規律還有：人體一側重心支撐腳側的骨盆總是與肩膀距離近，游離腳側的肩膀相對與骨盆拉開；支撐腳側的身體向內壓縮，游離腳側則向外開展，胸廓與骨盆動勢強烈，左右對稱點連接線呈放射狀並與體中軸呈垂直關係。正面看來，重心腳與胸骨上窩成垂直關係，支撐腳那一側的腹股溝短而上斜，游離腳側長而較平；支撐腳側大轉子突出、游離腳那一側則凹陷。米開朗基羅的《大衛像》上下呼應左右對立的全身一體的變化，正符合「人體站立、重心偏移時的變化規律」；《阿木魯》也不例外。根據《阿木魯》身體兩側的對立差異，可以判定他像《大衛像》一樣，也是單腳重心的立姿，而這都是人體變化的共相。

　　事實上，人體的站立姿勢，除雙腳平均分攤身體重量到單腳支撐外，落在雙腳的重量比例分配還有許多種；本研究之所以針對平均分攤重量，再進而研究一般的單腳支撐，是因為它們是人體最穩定的姿勢；而單腳重心除了穩定之外，更具備自然、輕鬆的特點。穩定的姿勢是形態能夠確立的關鍵因素，重心腳與軀幹的變化也因此明確體現：單腳重心時，游離腳是相對可自由移動的腳，只要它是自然、放鬆的，它的位置對軀幹變化影響較少。本研究從平均分攤體重的立姿，到單腳重心身體兩側差異的分析，建立強烈對比的觀念，其它的立姿（如雙足重力 4：6、3：7 等）亦可比對而出。《阿木魯》的兩肩斜度很大、兩側軀幹差異強烈，顯然是單腳重心的姿勢。 然而在人體力學、運動力學書籍中，對於人體重力的研究雖以科學測量的方式進行，但僅限於左右對稱的立姿、平躺姿勢，此不足以完整呈現人體的多樣、多變姿態，更無從詳盡說明《阿木魯》對立和諧的複雜姿態。在造形藝術中研究人體變化的規律、整體架構的共相，應是更具藝術實踐價值的研究。

　　東晉顧愷之云：「凡畫，人最難，次山水，次狗馬，臺榭一定器耳，難成而易好，不待遷想妙得也。此以巧歷不能差其品也。」[17] 古亦有「畫者謹毛而失貌」之說，作畫必須注意整體關係，不能只是小心翼翼地畫小地方。[18] 人體繁複多變且學門龐大，各部位個別的深入研究有其必要，但務必以大架構的建立為先，時時重視各部位在整體中的定位。「人」形態之複雜，藝用解剖學重視形態與功能，而將知識融會貫通，就能「見微知著」：每一個小的地方皆是徵兆，幫助我們掌握整體變化，體現萬物之靈精密、和諧、統一的特性，分析古典藝

術的造形方法，期使後人更加認識解剖結構的應用價值；筆者經過多年之研究與教學實驗，有意開創「藝用解剖學」應用研究的新境，藝術的表現不只是感性的抒發，還需要理論的支撐，既求美善，也求真理，也期待大家共襄盛舉。

註釋

1　魏道慧現為國立臺灣藝術大學雕塑系專任副教授。

2　Frontal「正面性法則」取自 http://www.memo.fr/en/article.aspx?ID=THE_ART_0222009.01.03點閱

3　Contrapposto「對立和諧法則」取自 http://www.statemaster.com/encyclopedia/Contrapposto 2009.01.03 點閱

4　Serpentine ou Rotation ou undulating「螺旋式法則」取自 http://viapictura.over-blog.com/article-6764294.html 2009.01.03 點閱

5　王炳耀（2002）。《人體造形解剖學基礎》。天津：人民美術出版社。頁240。

6　希臘雕塑藝術依風格變化可分為三個時期：首先是「古拙時期」（750~500B.C.），此時受「正面律」影響，產生模拙生硬、表現古拙微笑的直立雕像；著重人體比例，追求準確、均衡、安定的「古典時期」（500~330B.C.），其後的古典晚期風格，400~325B.C.」人物雕刻更加柔美富表情及個性化。最後是表現豐沛感性的「希臘化（Hellenistic）時期」（330~30B.C.）。

7　雨云譯（1997）。《藝術的故事》。（E.H. Gombrich 原著）。臺北：聯經出版。頁103。

8　羅通秀譯（2000）。《劍橋藝術史2希臘與羅馬》（Susan Woodfort 原著）。臺北：桂冠藝術叢書。頁62。

9　許樹淵（1976）。《人體運動力學》。臺北：協進圖書有限公司。頁54、55、56。

10　魏道慧（1992）。《人體結構與藝術構成》。臺北：作者自行出版。頁146。

11　魏道慧（1992）。《人體結構與藝術構成》。臺北：作者自行出版。頁71、142。

12　魏道慧（1992）。《人體結構與藝術構成》。臺北：作者自行出版。頁144-146。

13　魏道慧（1992）。《人體結構與藝術構成》。臺北：作者自行出版。頁145。

14　周德程（1979）。《解剖生理學》。臺北：昭人出版社。頁101

15　李文森（1988）。《解剖生理學》。臺北：華杏出版股份有限公司。頁190

16　魏道慧（1992）。《人體結構與藝術構成》。臺北：作者自行出版。頁136。

17　東晉‧顧愷之《論畫》，引至溫肇桐《顧愷之》，38頁，1962。收在楊家駱《南朝唐五代人畫學論著》即藝術叢編第一集第八冊，台北，世界書局印行。

18　西漢‧劉安。《淮南子》卷十七‧說林訓。

參考文獻

Da Vinci, Leonardo（1983）. Leonardo on the human body, New York: Dover Publications Inc.

Dürer, Albrecht（1972）. The Human Figure by Albrecht Dürer. NewYork: Dover Publications.

Hogarth, Burne（1978）. Dynamic Anatomy, New York: Watson-Guptill Publications.

Hester, George（1973）. The Classic Nude. New York:: A&W Visual Library.

Moreaux, Arnauld（1981）. Anatomia Artisitica. S. A. de Madrid：Ediciones Norma.

Rogers Peck, Stephen（1982）. Atlas of human anatomy for the artists. London: Oxford University.

Ryder, Anthony（2000）. The Artist’s complete guide to figure drawing. New York: Waston-Guptill Publications.

Yajima, Isao（1986）. Mode Drawing Nude（Female）.Tokyo:Graphic-sha Publications.

Yajima, Isao（1987）. Mode Drawing Nude（Male）.Tokyo:Graphic-sha Publications.

王炳耀（2003）。《人體造型解剖學基礎》。天津：人民美術出版社。

毛保詮譯（2003）。《藝用人體解剖》（原著耶諾・布爾喬伊）。北京：中國青年出版社。

李文森（1988）。《解剖生理學》。臺北：華杏出版股份有限公司。

巫祈華（1958）。《實地解剖學》。臺北：國立編譯館。

雨云譯（1997）。《藝術的故事》。（E.H. Gombrich 原著）。臺北：聯經出版。

林貴福（1999）。《人體解剖生理概論》。臺北：銀禾文化事業有限公司。

周德程（1979）。《解剖生理學》。臺北：昭人出版社。

姜同文（1973）。《藝用人體解剖學》。臺北：天同出版社。

徐焰、張燕文譯（2005）。《藝用人體解剖》（原著薩拉・西蒙伯爾特）。浙江：浙江攝影出版社。

孫韜、葉南（2005）。《解構人體》。北京：人民美術出版社。

曹醉夢（2006）。《藝用造型解剖學）。瀋陽：遼寧美術出版社。

許樹淵著（1979）。《人體運動力學》。臺北：協進圖書有限公司。

彭建輝譯（2008）。《人體解剖與素描》（原著高瓦尼・席瓦爾第）。上海：人民美術出版社。

鄭聰明（1974）。《人體解剖學》。臺北：合記圖書出版社。

魏道慧（1992）。《人體結構與藝術構成》。臺北：自行出版。

魏道慧（2006）。〈延緩老態，由良好的姿勢做起—從「藝用解剖學」談人體建構的基準線〉。《藝術欣賞》。第二卷第九期。

蕭忠國譯（1975）。《人體力學》。（原著 麥遜尼）。臺灣：臺灣商務印書館股份有限公司。

羅通秀譯（2000）。《劍橋藝術史2希臘與羅馬》（Susan Woodfort 原著）。臺北：桂冠藝術叢書。

A Study on Eros of Centocelle's Movement Based on Human Body's Variance Patterns When Standing On One Foot

Abstract

Artistic anatomy plays a leading role in the embodiment of the realistic human-body modeling art. A thorough understanding of human body's gravity shift variance patterns would surely introduce more graceful works. Based on anatomical structures and kinetic structures, we try to figure out the standing posture of Eros of Centocelle, a bust sculpture of Praxiteles, the renowned ancient Greek artist. The study in question is completed thanks to literature researches, physical observations and comparisons of lighting arrangements in different brightness levels with the purpose of highlighting the varying parts of human body. The characteristics of the gypsum-made replica Eros of Centocelle outstand after sorting out the variance patterns of gravity shift taking place in a one-foot standing human body before rebuilding the posture. As we observe Michel Angelo's David and other renowned works as well as physical models, we would then conclude that the posture of a human body is built beginning from the feet, which determine the posture of the entire body.

Keywords: Artistic anatomy, Center of gravity on one-foot standing, Eros of Centocelle, David, Body axis, Center line of gravity, Movement line.

致謝／感謝十年來一屆又一屆充當模特兒、協助拍照的學生，因為你們，同學在課堂上看見造形規律、解剖結構逐一的呈現，也因為你們，藝用解剖學開啓了新的研究模式——整體先於細節、由外而內的研究模式。藝用解剖學與美術實作流程開始積極結合。

封面／葉怡秀3D人物建模

封底／黃美瑜、黃仲傑、許凱婷、張証荃、張繼元、管紹宇一年級作業

幾何圖形化人物建模／陳廷豪